재난과 감수성의 변화

재난과 감수성의 변화

새로운 미 탐색

초판 1쇄 인쇄 2023년 2월 5일
초판 1쇄 발행 2023년 2월 15일

지은이 아시아 미 탐험대
펴낸이 이영선
책임편집 김종훈

편집 이일규 김선정 김문정 김종훈 이민재 김영아 이현정 차소영
디자인 김회랑 위수연
독자본부 김일신 정혜영 김연수 김민수 박정래 손미경 김동욱

펴낸곳 서해문집 | 출판등록 1989년 3월 16일(제406-2005-000047호)
주소 경기도 파주시 광인사길 217(파주출판도시)
전화 (031)955-7470 | 팩스 (031)955-7469
홈페이지 www.booksea.co.kr | 이메일 shmj21@hanmail.net

ISBN 979-11-92085-98-2 93600

본문의 외래어 표기는 국립국어원 외래어표기법에 따랐으나, 일부는 필요에 따라 다르게 표기했습니다.

"이 연구는 아모레퍼시픽재단의 학술연구비 지원을 받아 수행되었습니다."

Asian beauty

탐색프로젝트

재난과 감수성의 변화

새로운 미 탐색

아시아 미 탐험대 지음

서해문집

prologue

백영서

재난과
'더 아름다운
세상'의 길

'재난'은 우발적 사태가 아니다. 이미 예고된 '위험'이 현실화한 것이고, 걷잡을 수 없는 지경으로 향할 때 '위기', 급기야 '파국'으로 이어진다. 그리고 "천재가 아닌 인재"라는 익숙한 어구가 간명히 꿰뚫어 말하듯 자연의 구조가 아닌 문화의 구조로 파악할 문제다. 재난이 초래한 역사적 위기는 '위기(crisis)'의 어원 그대로 '생사의 갈림길'을 의미한다. 사태가 더 나빠질 수도 있고 더 좋아질 수도 있는 중요한 분기점에서 '결정(또는 판단)'이 요구되는 때다.[1] 따라서 현재의 삶과 체제의 근본적 문제를 되돌아보는 계기, 그리고 새로운 행동을 일으키는 계기가 될 수 있다. 이를 재난의 '정치적 가능성'이라고 부를 법하다.[2]

이 '가능성'을 포착하기 위해서는 사람들이 재난의 경험 속에서 어떠한 세상을 상상하면서 어떻게 새로운 대안을 만들어가려고 하는지를 짚어보는 일이 무엇보다 끽긴하다. 재난이라는

것은 일어나고 경험되는 어떤 현상을 가리키기도 하지만, 그로 인한 위기감이 재난을 구성하는 중요한 요인이므로 지식의 실천 영역이기도 하기 때문이다.

이런 시각에서 현실을 둘러보면, 지금 우리는 '위드 코로나'란 신조어로 표현된 낯선 세상을 예상 밖으로 긴 기간 힘겹게 적응하며, 단순히 과거로 돌아갈 수 없음을 절감하기에 '새로운 정상'을 목표로 삼는다. 그런데 이 위기 국면의 갈림길에서 제대로 된 결정을 내리기 위해서는 재난이 초래한 역경을 극복하는 감동을 공유하는 동시에 역경이 보여준 인간의 민낯, 우리 마음 깊숙이 잠복한 '암흑의 핵심(heart of darkness)'을 바로 볼 줄 알아야 한다.[3]

이 양면성은 위기에 대응하는 우리의 선택 행위와 직결된다. 이 점을 나오미 클라인(Naomi Klein)과 리베카 솔닛(Rebecca Solnit)의 대비되는 시각이 아주 잘 설명해준다.

'쇼크 독트린'으로 우리에게도 알려진 나오미 클라인은 만연한 위기와 전쟁, 재앙으로 인한 '1차 재난'과 그에 이어지는 '2차 재난'을 구별한다. 2차 재난은 1차 재난에 직면한 정치 권력자들이 기업과 결탁해 은밀히 벌이는 나쁜 행각으로서 위기 뒤에 찾아온 기회를 독식하여 돈벌이의 방편으로 삼는 행동을

말한다. 이것이 그가 강조하는 '재난자본주의'의 실상이다. 민영화와 탈규제를 내세우는 재난자본주의는 위기를 치료하기 위한 '쇼크요법'을 통해 조합주의 국가를 만들어낸다. 코로나백신이 공급된 이래 발생한 세계 차원의 백신 접근 불평등과 코로나 사태 이후 더 심각해진 일국 내부의 소득 양극화는 그의 견해에 현실감을 부여한다. 이것을 재난에 대한 암울한 분석이라 할 수 있다.

이와 달리 리베카 솔닛은 위기를 바라보며 희미하나마 가능성을 톺아보는 낙관적 태도를 보여준다. "예전에는 좌파적 사고로 치부되었을 관념들이 더 많은 사람에게 더 합리적으로 받아들여지고 있는 것 같다. 이전에는 없었던 변화의 여지가 생겼다. 좋은 기회가 열린 것이다." 재난이 내포하고 있을지 모를 가능성과 재난이 우리를 기존의 방식으로부터 떼어놓는 방법에 착안한 견해다. 기본소득 개념은 코로나 상황 이전에는 좌파적 상상에 불과했으나 이제는 한국 대선의 이슈가 되었을 정도로 우리에게 익숙해졌고, 이런 현실이 그의 견해를 지지해준다.

이같이 모순된 두 현상과 그에 상응한 비관적·낙관적 담론 둘 다 "위기가 진행될 때 그 과정에서 인간이 선택할 수 있는 일이 무엇인지의 관점에서 위기를 다룬" 것이 분명하다.[4] 전자는

재난 디스토피아, 후자는 재난 유토피아로도 불릴 수 있는 두 관점 가운데 어느 쪽에 설 것인가는 각자의 몫이겠으나, 필자는 재난의 구조 분석에 중점을 둔 전자와 재난 극복의 주체 형성에 무게를 둔 후자 사이의 긴장을 감당하면서, '정치적 가능성'을 포착하여 대안 문명을 구상하고 구현하는 데 힘쓰는 일이 관건이라 생각한다.

이 큰 과제를 염두에 두되 이 글에서는 미와 재난의 관계를 규명하는 작업에 집중해볼 셈이다. 이 책에서 여러 필자가 일깨워주듯이 역사상 재난이나 위기를 통해 새로운 미적 가치를 발견하고 고통에 공감하고 공생하는 미적 주체가 개인적으로든 집단적으로든 출현한 사례들이 있었다. 그래서 재난은 감수성의 전환을 통해 '아름다운 사람'과 '아름다운 세상'을 하나로 이어주는 연료가 될 수 있으리라 또다시 기대한다.

이 책에는 아시아의 역사와 현실에서 재난이나 위기와 미의 관계를 묻는 8편의 글이 실려 있다. 각각이 대상으로 삼은 재난이나 위기의 성격은 다르지만, 그에 직면한 사람들의 감수성에 변화를 가져온 것은 매한가지다. 그 가운데 먼저 예술가의 시선을 중시한 글들이 눈길을 끈다.

화가 모토다 히사하루(元田久治)는 폐허를 소재로 삼는다. 현재 번성 중인 일본의 '명소'들이 폐허가 된 광경을 구상한 그의 예술세계에는 일본 사회가 가지고 있는 과거의 재난 경험과 미래에 대한 불안이 복합적으로 투영되어 있다. 서구 예술에서는 폐허를 숭배하고 폐허를 통해 전통과 미적 기준을 상기하고 연속성과 지속성을 강조하려는 인식이 강하게 나타나는 데 비해, 동아시아 예술에서는 폐허를 통해 인생과 권력의 무상함과 애수, 비애와 같은 감정을 표현하는 경우가 많다. 그런데 모토다는 서구·경향에서 촉발되어 폐허 묘사를 시작했지만, 자연에 빗대는 동양적 폐허 표현으로 다가가고 있다고 강태웅은 분석한다. 그의 작품이 일본에서 반향이 큰 것은 '폐허의 미'에 대한 공감의 증거이지 싶다.

한족의 명조가 만주족 청조로 대체된 정치적 사건은 당시 동아시아 엘리트들에게 엄청난 충격이었다. 명나라의 유민 화가들은 하늘이 무너지고 땅이 갈라지는('天崩地解') 대참변의 위기를 고통스럽게 겪고 왕조 교체기에 벌어진 처참한 광경을 화폭에 옮기면서, 유교적 규범의 핵심인 충(忠)을 그림에 표현했다. 유교적 덕목인 충을 마음속에 남은 명나라에 투영해 위기감을 극복하려는 그들의 작품 세계에서 '비장의 미'의 진수를 장진성

은 짚어낸다.

임진왜란이라는 참변을 겪고 난 조선 회화에서도 '충'으로 상승되는 '효(孝)'의 가치가 강조되었다. 그런데 여기에는 후궁과 규방 그리고 기녀나 의녀 같은 여성, 가마꾼 및 마부 같은 하층민을 새롭게 표상하는 그림 제재의 전환, 시각적 사고의 전환이 엿보인다. 이러한 미의 전환은 멸시받던 이들에 대해 선조가 지녔던 특별한 공감대에 힘입은 것임을 조규희는 깨우쳐 준다. 전쟁으로 땅에 떨어진 국왕과 지배층의 권위를 다시 세우고 정치 위기를 넘어서고자 전쟁의 참화에도 장수한 노모를 잘 모신 관료들의 미담이 민심을 다독일 소재로 활용되었고, 가마꾼과 마부 등이 이러한 미담의 전파자로서 중시되어 그림의 소재로 등장했다. 선조 대에 이뤄진 낯선 표상을 통한 시각적 경험은 이후 조선 사회에서 새로운 공감 능력을 지속적으로 길러주었을 것으로 전망된다.

재난을 소재로 삼는 데서 더 나아가, 재난을 통해 얻은 미학적 가치를 재난 상황을 넘어서 일상적이고 보편적 건축 미학으로 승화한 반 시게루(坂茂)의 작업은 단연 돋보인다. 그는 종이나 플라스틱 같은 흔한 소재를 활용한 건축적 재난 구호 활동을 일본을 비롯한 세계 여러 곳의 재난 현장에서 수행해왔다. 경제

적 쾌적함은 물론이려니와 검소하되 화려한 구조적 파격미를 성취한 그의 건축 미학은 단지 아름답거나 화려한 수준을 넘어서서 재난을 당한 사람들에게 심미적 자부심을, 그리고 많은 사람의 눈과 마음을 쓰다듬으며 용기와 희망을 가져다준다고 최경원은 역설한다.

예술가의 시선보다는 재난이 덮친 피해로 고통을 겪는 주체(인간이든 비인간 종이든)에게 더 관심을 기울인 글들도 실려 있다.

문학인이나 예술가, 또는 연구자가 나름으로 재난과 위기의 서사를 끝없이 갱신하며 독자나 관객에게 울림을 전하기 위해 애쓰고 있음을 우리는 지금 쉽게 목도한다. 최기숙은 그 텍스트들을 비교 분석하면서, 고통받는 자가 상처받은 영혼을 지탱하는 것은 일상에서, 기억 속에서, 무의식의 저층에서 물결치는 아름다움에 대한 기억 덕이라고 읽는다. 이런 점에서 고통받는 자는 어둠의 깊이를 발견한 자며, 가장 깊숙한 곳에서 영성과 해후하는 자다. 그리고 타인의 고통은 공감하며 공생하는 미적 주체의 출발점을 알리는 감성의 신호탄이 된다.

재난으로 인한 피해자를 인간만이 아니라 비인간 종들로 시선을 넓혀 양자가 깊이 연결된 존재임을 깨닫는 것은 우리 시대의 뜻깊은 변화를 보여주는 증거다. 김현미는 기후 위기 시대에

서 기후의 감정화가 일어나는 맥락을 살펴보고, '생태적 슬픔' (ecological grief)과 '연루된 공감'(entangled empathy) 개념에 주목한다. 생태적 슬픔은 상실한 것을 애도함으로써 정동화된 연대감을 구성하는 데 기여하고, 연루된 공감은 기존의 동물권 운동을 넘어, 인류가 어떻게 비인간 종들과 공감하며, 이들의 요구·이해·욕망·취약성·희망에 반응하는 방식으로 관계를 만들어나갈 것인가에 관심을 갖도록 촉진한다. 이러한 기후 위기의 감정화는 재난 '이후의 세계'를 만들어나갈 수 있는 희망을 집단적이자 윤리적으로 구성해내게 하는 동력이며, 그를 통해 '미'의 가치와 의미를 발견함으로써 재난 시대의 '집단적 미학'으로 생성된다.

이제까지 재난과 위기에 대응하는 예술가와 피해자 어느 한 쪽 입장에서 논술된 글들을 살펴보았지만, 사실 어떤 식으로든 양자는 상호작용 하고 있게 마련이다. 이 책에 실린 다른 두 편의 글은 그 상호작용이 좀 더 집중적으로 드러나는 사례를 분석했다.

위기에 처한 북한의 문화정책이 숭엄미에서 '웃음의 정치'로 바뀐 것을 예민하게 관찰한 박계리는 '고난의 행군'이라 불리는 위기의 시기에 인민들에게 웃음을 준 예술선전대들의 화술소

품(만담과 재담극)에 인민이 참여함으로써 감화되는 방식, 이를테면 감정적 연대를 조성한 '관계의 미학'을 발견한다. 10분 내외의 짧은 코미디 안에서 관중이 함께 웃음을 터트리는 부분은 북한 사회 내에서 부끄러워야 할 진실이 드러나는 순간이었다. 삶의 마당에서 일어난 공감의 표출인 '집단 웃음'이 부끄러운 사회 현실이나 부정적 인간형에 대한 '공범 의식'에 머무를지, 전복의 에너지를 지니게 될지는 현재로서는 알 수 없지만, 아시아 전통 연희를 북한 나름으로 계승한 '마당과 웃음의 미학'으로 읽힐 만하다.

이옥순은 역사와 문명이 단절될 위기에 처한 20세기 인도에서 제국주의 영국이 부과한 아름다움과는 다른 대안적 아름다움을 '카디'에서 찾는다. 그리고 그것이 2020년대를 맞은 오늘날 패션의 아이콘이자 도시 유행을 선도하는 현상까지 주목한다. 카디는 간디가 스와데시(Swadeshi)운동, 곧 국산품을 포함한 '우리 것 사랑' 운동 차원에서 선양한 것으로 물레를 돌려 자아낸 실, 그 실을 가지고 손으로 짠 옷감 그리고 그 옷감으로 만든 의복을 모두 가리키는 이름이다. 간디가 직접 입고 다녀 '인도 최초의 패션 디자이너'라 불릴 정도로 유행했던 카디가 비록 예전의 영광을 되찾진 못했지만, 전통적 가치와 미를 이어가

게 했다. 그러다가 21세기에 들어와 밀려오는 다국적 의류산업에 밀려날 위기를 맞았다. 그런데 카디는 위기를 기회로 만들었다. 효율성을 앞세운 공장제품과 다른 투박한 미가 탈근대적 시대 요구에 부응했기에 오히려 소비자에게 호감을 불러일으켰다. 시대의 변화를 감지하고 미적 인식에 대한 창의성과 혁신을 추구한 디자이너들과 카디 입기 운동에 동참한 여러 집단의 역할이 어우러졌기에 가능했다. 그 결과 인도의 미적 인식과 문화 다양성이 반영된 카디의 아름다움은 수많은 위기를 넘어 살아남은 아름다움의 사례로 자리잡았다.

이제까지 살펴본 이 책의 통찰은 필자들('미 탐험대')이 그간 수행해온 '아시아적 미'(Asian beauty)의 탐구 작업의 궤적에서 어떤 위치를 차지할까.[5] 이를 독자에게 소개하기 위해 그간의 성과를 간단히 총괄해보겠다.

우리는 "사람을 아름답게, 세상을 아름답게"라는 목표를 염두에 두고 미를 탐구해왔다. 그런데 사람과 세상을 "아름답게" 한다는 것은 무슨 뜻일까.

이에 답하려면 먼저 '사람'은 개인이나 집단으로서의 살아 있는 주체성을 의미하고, '세상'은 이 주체가 마음대로 활동할 수

있는 곳 즉 사회·세계·시대를 가리킨다는 사실을 확인해둘 필요가 있다.

또한 '아름다움'이란 어떤 본질적인 것 곧 고정된 실체가 아니라 사회적으로 형성되는 것을 가리킨다. 그래서 특정 지역이나 문화권의 사회 역사적 맥락에서 이뤄지는 미적 경험을 중시한다. 특히 '아시아적 미'를 지향하는 우리는 감각적 융합을 통한 미적 체험을 소중히 여긴다. 이것은 시각·청각·후각·미각·촉각의 오감을 통한 예민한 지각력을 의미한다. 달리 말하면 세상에 존재하는 것에 대한 '공감각(synesthesia)'을 일깨우는 섬세한 표현으로 우리의 모든 감각이 새롭게 깨어나며 감동받는 것이 높은 수준의 미적 효과다. 이러한 공감각을 통해 발생하는 미적 효과가 '생기', '생동'[동아시아 전통예술론에서 강조된 기운생동(氣韻生動)]으로 연결되면 향유자의 감수성을 변화시킨다.

이러한 감수성의 변화는 내면의 변화를 이끌어내 자신의 고유한 아름다움에 눈뜨게 한다. 이로써 개개인이 자기다움의 완전한 실현을 향하는 순간을 맛보고 각자의 '존엄'을 획득해갈 수 있다. 이때의 아름다움은 '유지'하는 것이 아니라 변화 속에서 계속 '나로서 아름답기' 위한 과정이다.

이것은 내면의 미와 외양의 미의 융합도 새롭게 보게 해준다.

우리에게 익숙한 유학의 가르침에만 있는 가치가 아니다. 동남아에도 '안팎의 아름다움'은 중요한 미의식으로 간주하는 경향이 목도된다.[6] 내면의 미는 오감을 통해 이미지로 형성되어야 소통될 수 있다. 아름다움이 세상에서 소통되기 위해서는 어떤 식으로든 이미지 형성의 통로가 작동해야 한다. 그것이 시각이든 청각이나 촉각이든 아니면 육감(六感)이라는 직관(뇌의 작용)을 통하든 간에 말이다. 한마디로 '아름다운 사람'이란 '자기답게 사는' 삶을 영위하는 주체임을 자각하고 감각이 온전하게 깨어남을 견지하는 사람이다.[7]

여기서 "사람을 아름답게"와 "세상을 아름답게"는 하나로 연결된다. 오감을 통한 생생한 미적 체험을 통해 세상에 대한 감수성을 키워 개인의 내면 변화를 이끌어내고, 이를 바탕으로 '생기 넘치게' 살아가는 개인의 아름다움을 허용하고 북돋는 조건을 일구는 아름다운 세상을 지향하는 것이다. 이렇게 개인의 내면 변화 곧 개인 수양과 사회 변혁을 동시에 추구하는 방향으로 나아갈 때 감수성의 전환이 양자를 매개해야만 아름다운 사람과 아름다운 세상이 하나로 된다.

그렇다면 이 과정에서 '아시아적 미'는 무엇이고, 또 어떤 역할을 할까. 이는 다시 한번 강조하거니와 '아시아에서의 미'

(beauty in Asia)가 아니라 '아시아적 미' 즉 아시아적 특성을 지닌 미다. 따라서 우리는 일반적이고 보편적인 미를 탐구하기보다는 특정 지역 내지 문화권의 특수한 장소성이 가진 사회 역사적 맥락에서 이뤄지는 미적 경험을 우선적으로 중시하게 된다. 그렇다고 아시아적 특성을 가진 미가 단일하다는 것은 결코 아니다. 오히려 다양한 차이들이 겹치는 현상을 주시한다. 이 차이들은 주로 국가별 아니면 문명권별로 나타나는데, 우리는 그 차이들을 존중하는 동시에 그것들이 교차하는 양상에도 주목하고자 한다. 각각의 안에서 또는 (오늘날에 올수록) 각각을 가로지르는 혼종성이 도드라져 보인다. 과거에도 그랬고 지금도 이 혼종성을 추동하는 힘은 계급과 젠더, 그리고 세대 간에 미를 둘러싸고 벌어지는 협상이고, 그 결과 미를 향한 욕망이 일정하게 공유된다.

최근 K-beauty를 비롯한 아시아의 미 브랜드(Asian beauty brands)가 경계를 넘어 이동하는 현상에 사회적 관심이 높아지는 가운데, 아시아의 전통 문명에서 '건강하고 빛나는 아름다움'의 비밀 또는 지혜를 찾으려는 노력도 두드러진다. 이렇듯 아시아인의 미에 대한 꿈과 욕망, 그리고 이것을 실현해온 지혜의 자원은 아직도 발굴을 기다리는 보고다.[8]

'아시아적 미'라는 지역적 특성을 가진 미는 코로나19 감염증 사태를 겪으면서 더욱더 중요해진다. 예전과 같은 지구화(globalism)는 약화되면서 지구지역화(glocalism)가 주목받고 있다. 특히 물질적 지역화와 더불어 비물질적(특히 virtual) 지구화가 공존하는 현실을 일상생활의 여기저기에서 만나 익숙해지고 있다. 이에 따라 미의 기준도 바뀔 것이다. 삶의 양식이 변함에 따라 전근대의 미의 기준이 재활성화되고 있다. 예컨대 비접촉의 요구가 커지면서 오히려 (시각보다) 촉감의 중요성, 촉각을 향한 갈구는 더 커진다. 가까이하고, 만지고 싶은 욕구가 커짐에 따라 만지지 않아도 만진 것 같은 느낌의 개발에 대한 수요는 높아질 것이 분명하다. 디지털 테크놀로지를 활용하면서 촉감 등 다양한 경험을 통해 감각의 무한 확장을 향해 진화하는, '온몸 감각 인간'(homo sensus)의 출현 징후까지 거론될 정도다.[9] 또한 생명과 생태환경에 대한 높아진 감응력이 사람을 넘어 비인간 종까지 아울러 모든 살아 있는 존재로 향할 가능성이 높아지면서, 생명이 있는 자기 땅인 특정한 '터의 영'과 교감하는 삶을 중시한 문화자원과 경험이 활용될 것이다.

이 책에서 필자들은 아시아의 넓은 시공간으로 관심을 넓혀 재난을 통해 새로운 미적 가치를 발견하고 고통에 공감하고 공

생하는 미적 주체가 개인적으로든 집단적으로든 출현한 사례들을 점검한다. 감수성이 전환됨에 따라 재난이 아름다운 사람과 아름다운 세상을 하나로 이어주는 매개 작용을 한다는 점을 확인하려는 노력이다.

곰곰 따져보면, 아름다움의 반대는 추함이 아니라 새로움과 생기를 상실한 분위기 곧 속기(俗氣)다. 동아시아의 반속(反俗)적 미학의 흐름은 새로운 미에 대한 끊임없는 탐구와도 관련된다. 어느 순간 더 이상 공감각의 참신함을 제공하지 못하는 사회적·예술적 분위기를 타파하기 위해 '전위(前衛) 정신'이라는 가장 진보한 예술적 감각과 그 이해로써 새로운 미를 창조하려고 노력해온 것은 소중하다.[10]

이 책의 필자들은 이 흐름에 창의적으로 동참하려고 한다. 반 시게루가 그의 건축을 통해 우리에게 재난이 한편으로는 삶을 한 단계 성숙시켜주는 양분이 된다는 것을 일깨워주었듯이, 현재 지구인 모두가 절박하게 겪고 있는 팬데믹 재난 또한 새로운 감수성을 발양해 '더 아름다운(a more beautiful) 사람과 세상'을 추구하는 동력을 제공할 것으로 믿는다. 희망은 아름답고 좋은 일을 위해 "힘을 기울이는 능력"[11]이라고도 하지 않던가.

I /

강태웅

아시아적 폐허는
존재하는가

Indication: Shibuya Center Town

〈Indication: Shibuya Center Town〉. 이는 일본 무사시노(武蔵野) 미술대학 교수로 재직 중인 모토다 히사하루(元田久治)의 2005년 작품이다. 이 그림의 배경은 도쿄의 번화가 시부야(渋谷)역 앞의 '스크램블 교차점'이라 불리는 5거리고, 시부야역을 이용하는 사람이 하루 300만을 넘는다고 하니 항상 사람이 넘쳐나는 곳이다. 그림의 왼쪽 건물 위에는 삼성 브랜드가 찍힌 광고판이 서 있고, 중앙의 원통 모양 건물에 패션의 발상지 '시부야 이치마루큐(Shibuya109)'가 있다. 그런데 그림이 어딘가 을씨년스럽다. 활기가 넘쳐야 할 거리에는 인기척은커녕, 아무런 움직임을 느낄 수 없다. 그림 속 시부야는 모든 사람이 떠나거나 사라진 지 오래된 '폐허'로 변해 있다. 원래 5거리였음을 알

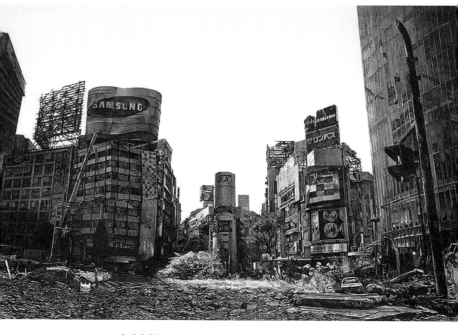

모토다 히사하루(元田久治), 〈Indication : Shibuya Center Town〉, 2005

수 없을 정도로 도로에는 나무가 자라 가로막고 있고, 아스팔트에는 풀이 무성하다.

1973년 일본 규슈(九州)의 구마모토(熊本)현에서 태어난 모토다 히사하루는 시부야를 비롯하여, 신주쿠(新宿), 아사쿠사(浅草), 긴자(銀座), 고쿄(皇居), 도쿄 대학, 도쿄 타워, 하네다 공항 등 일본의 명소들을 폐허화하는 작업을 하고 있다. 그의 작업은 직접 각각의 명소에 가서 사진을 찍는 것으로 시작한다. 사진을 바탕으로 판화가 제작되기에 작품은 매우 사실적이지만, 인간을 배제하며 폐허화한 형상으로 탈바꿈하는 변형이 부가된다. 이 글은 모토다 히사하루라는 작가가 왜 이러한 폐허에 집착하며 작품 활동을 해왔는가를 추적하기보다는, 이 그림을 마중물로 삼아 동서양의 폐허 표현에 대한 다양한 담론을 끄집어내는 것을 목표로 한다.

서양 문명 속의 폐허

폐허라는 소재를 회화로 들여온 것은 서양이다. 17세기 클로드 로랭(Claude Lorrain)은 고대 건축물을 풍경화에 그려 넣는 수법

을 유행시켰다. 로랭은 나무와 숲, 인간을 어두운 톤으로 전경에 배치하고, 원경에는 밝은 톤으로 고대 건축물을 두었다. 마치 조명이 비추는 듯한 고대 건축물의 자태로부터 폐허가 환기하는 쇠락의 느낌은 그다지 전달되지는 않는다. 그보다는 클로드 로랭 작품 속에서 고대 건축물은 이상향을 나타내며 미의 기준, 모범을 제시하는 역할을 한다. 따라서 로랭이 그린 회화 속의 건축물 대부분은 로마 제국 시대의 중심지였다가 폐허로 전락한 '포로 로마노(Foro Romano)' 지역에 있는 것들이지만, 작품 속에서는 지정학적으로 정확한 위치에 자리할 필요가 없어 다양한 배경에 등장한다.[1]

18세기 들어 고대 로마의 건축물에 천착하여 작품 활동을 펼친 조반니 바티스타 피라네시(Giovanni Battista Piranesi)가 등장한다. 그는 판화 작업을 통해 평생을 바쳐 로마 시대 유적들을 그려내었다. 현재는 포로 로마노에서 웅장한 자태를 뽐내고 있는 '셉티미우스 세베루스 개선문(Arco di Settimio Severo)'이 땅 속에 절반 정도 묻혀 있던 모습을 그의 작품에서 확인할 수 있다. 포로 로마노는 이탈리아 통일 후인 1898년이 되어서야 발굴을 시작했기 때문에, 피라네시가 그려내던 시기에는 폐허 그 자체였다. 그러나 화가보다는 건축가로 불리길 원했던 피라네시는 고

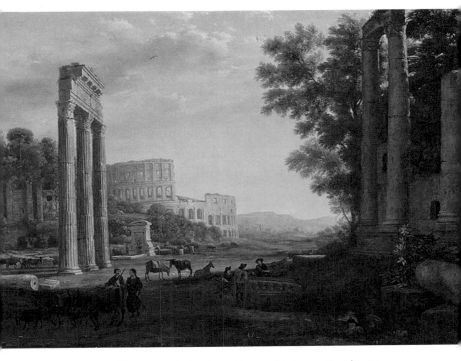

클로드 로랭(Claude Lorrain), 〈Capriccio with ruins of the Roman Forum〉, 1634

대 로마의 건축물들을 쇠퇴와 몰락의 상징으로 그리지는 않았다. 그의 세밀한 작업은 고대 로마인의 건축 기술을 칭송하는 역할을 했고, "고대 로마의 우월성과 권위"를 드러내려는 의도가 들어가 있다고도 해석된다.[2] 사실적인 그의 판화는 관광 엽서와 같은 기능도 하여, 당시 유행하던 '그랜드 투어', 즉 젊은 이들이 프랑스와 이탈리아로 장기간 여행을 하던 때에 가장 선호되던 상품이었다. 이로 인해 피라네시의 명성과 더불어 그의 그림은 전 유럽에 퍼지게 된다.[3]

회화에서의 폐허 표현은 풍경화 논의에 포함된 정원 조성으로 이어졌다. 영국에서는 '폐허 숭배(cult of ruins)'의 움직임이 활발하여 인공적인 폐허를 만들어내기도 하였다. 민주식에 따르면 영국의 폐허를 이용한 정원 조성의 양상은 '차경(借景)', '이축(移築)' 그리고 '인공폐허' 등 세 단계로 나아간다. 첫 번째 단계 '차경'은 폐허가 있는 땅을 사서 정원으로 편입하거나, 자신의 정원에서 폐허를 바라볼 수 있게 시야를 확보하는 경우를 말한다. 두 번째 단계 '이축'은 다른 곳의 폐허를 옮겨오거나, 폐허의 자재를 사용하여 새로이 구성하는 경우다. 세 번째 단계 '인공폐허'는 앞의 두 경우가 가능하지 않을 때, 처음부터 폐허를 만들려는 구상으로 건축물을 새로 짓는 경우다. 폐허 숭배는

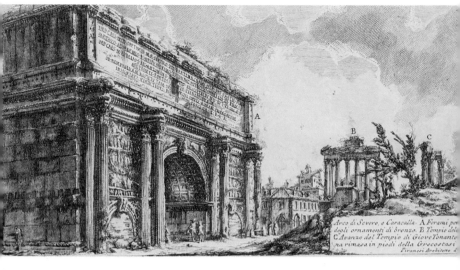

조반니 바티스타 피라네시
(Giovanni Battista Piranesi), 〈The Arch of Septimius Severus〉, 1756

제국으로 발돋움하는 18세기 영국의 국가 차원적 행보와도 연결되었다. 대륙의 전통을 포섭함으로써 문화적 측면에서 우위에 서려는 움직임으로 해석 가능했기 때문이다.[4]

　20세기 들어서 폐허의 표상이 제국으로의 발돋움과 전통의 연결고리로 작용한 사례는 '제3제국'에서 찾을 수 있다. 나치 독일은 신성 로마 제국, 독일 제국의 후계자임을 내세워

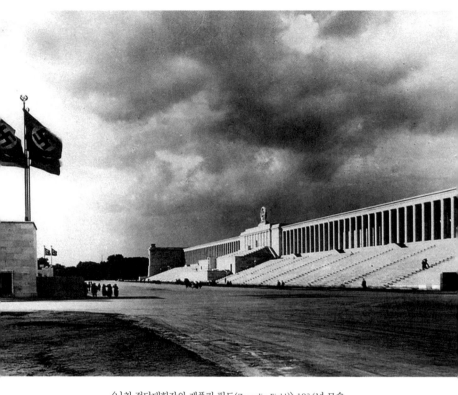

〈나치 전당대회장의 제플린 필드(Zeppelin Field)〉 1934년 모습

'제3제국'이라고 자임했고, 이러한 연결고리에서 폐허가 다시금 등장한다. 나치 전당대회장, 베를린 올림픽 경기장 등을 설계한 건축가 알베르트 슈페어(Albert Speer)는 '폐허 가치론(Ruinenwerttheorie)'을 주창했다. 이는 그리스 로마의 건축물이 세월이 지나도 미의 기준이 되고 문명의 위대함을 알리고 있는 것처럼, 나치의 건축 역시 수천 년이 지나도 미적 가치를 보존할 수 있도록 건설되어야 한다는 이론이다. 여기에는 건축물의 지속성은 바로 제국의 그것과 연동한다는 인식이 깔려 있다. 이러한 '폐허 가치론'에 히틀러가 찬동했다. 나치 독일에서 지어진 공공건축에는 콘크리트나 철강과 같은 근대적 재료가 아니라, 고대부터 사용되어온 석재가 많이 쓰였다. 이시다 게이코(石田圭子)가 지적하듯이, 폐허는 '지속성'과 '쇠락'이라는 모순되는 시간성을 가지고 있다. 한편에서는 시간의 경과와 축적에서 가치를 찾아내어 지속성과 권위를 발견하는 인식이 존재하고, 또 다른 한편에는 현재의 권위도 언젠가는 쇠퇴하고 몰락할 것이라는 인간의 유한함과 권력의 무상함을 느끼는 인식도 자리한다. 물론 서구인이 폐허를 대하는 인식에서 두 가지 측면을 모두 발견할 수 있다. 하지만 서구 예술사에서 주로 표현되어 온 것이 전자였음은 앞에서 살펴본 사례를 통해 알 수

있다.[5]

동양은 폐허를
표현하지 않았는가?

중문학자 나카노 미요코(中野美代子)는 중국에 "유지(遺址)로
서의 폐허는 많지만", "표상으로서의 폐허는 없다"라고 딱 잘
라 말한다. 다시 말하면 폐허가 된 곳들은 산재하지만, 이를 표
현하는 전통은 없었다는 말이다. 중국 회화사에서 화가들이
자신보다 앞선 시대의 건축물을 그리는 일이 아예 없었던 것
은 아니다. 원나라 시대 이용근(李容瑾)은 〈한원도(漢苑図)〉에서
1300~1400년 전의 한나라 궁궐을 그렸다. 그러나 〈한원도〉에
서 묘사된 궁궐은 원나라 때 남아 있던 한나라 시절의 실제 건
축물을 그린 것이 아니고 상상의 산물일 뿐이다. 건축물의 외형
은 시간의 경과나 축적을 드러내지 않았고, 서양의 그림처럼 폐
허로 표현되지도 않았다. 원나라 시대 그림임에도 한나라 무제
시절의 융성함을 그대로 반영하는 자태로 그려진 것이다. 나카
노 미요코는 중국에서 피라네시와 같은 화가를 찾을 수는 없다

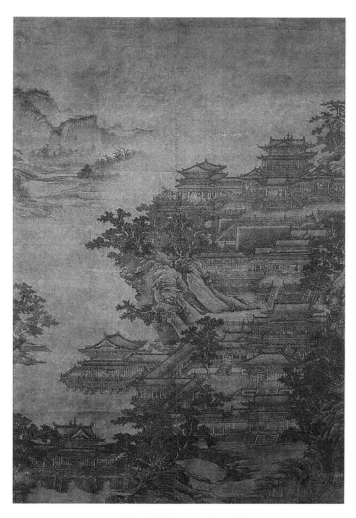

이용근, 〈한원도(漢苑図)〉, 14세기

고 부언한다.[6] 그러나 이용근의 〈한원도〉는 피라네시 정도는 아닐지라도 클로드 로랭과는 비교될 수 있지 않을까. 유적이 있는 정확한 위치에서 묘사하려는 지정학적 관심이 부재한 점이나, 고고학적이고 건축학적인 관심에서 건축물을 재현하는 사실주의와는 거리가 있게 고대 건축물을 그려냈다는 점에서는 비교가 가능할 것이다. 또한 고대 건축물을 이상향의 상징으로, 그리고 미의 기준으로 삼고 있다는 점에서도 이용근과 클로드 로랭의 공통점을 찾아낼 수 있다.

나카노는 서양의 그림이 담당했던 폐허 묘사의 기능을 중국에서는 그림이 아니라 시(詩)가 담당했다고 주장한다. 그녀가 든 사례는 송대(宋代) 사고(謝翺)가 지은 〈항주의 고궁을 지나며(過杭州故宮)〉다.

禾黍何人為守闇 (곡식이 무성할 뿐으로 궁궐 지키는 이는 없어)

落花臺殿暗銷魂 (꽃 떨어진 누각 앞에서 슬픔은 극을 달하네)

朝元閣下歸來燕 (조원각 아래 제비는 돌아왔지만)

不見前頭鸚鵡言 (그 앞 앵무새 조잘거림은 찾을 수 없네)

이 시를 통해서 한때는 권력의 중심으로 위광을 발휘했을 남

송의 궁궐이 돌보는 이가 없어 목초가 무성해진 모습으로 변했음을 알 수 있다. 나카노는 서구의 그림과는 달리 한시의 폐허 묘사는 사실성이 떨어짐을 지적하며, 폐허의 상태가 자연에 빗대어 표현되는 점이 특징이라고 말한다. 다시 말하면 저자가 남송의 고궁을 바라보거나 떠올리며 지었을 이 시에서, 폐허 묘사는 건축물에 대한 형용보다는 곡식만이 자라버린 상태 묘사로 대체되었고, 사람들의 왕래가 많았을 시절에 대한 표현은 앵무새의 조잘거림으로 비유된 것이다.

한시에서의 폐허와 자연의 비유는 우리나라 국어 교과서에도 실려 있는 두보(杜甫)의 시 〈춘망(春望)〉에서도 찾을 수 있다. 〈춘망〉의 앞 두 구만 살펴보도록 하자.

國破山河在(나라가 망해도 산과 강 여전하고)
城春草木深(봄이 와서 초목이 우거졌네)

이 시에서 폐허의 모습은 구체적으로 드러나지 않는다. 하지만 시를 통해서 폐허가 되어버리고 자연이 무성해진 이미지를 떠올리는 일은 어렵지 않다. 미술사학자 우훙(巫鴻)은 중국에 회고(懷古)하는 시가 그렇게 많음에도 폐허가 된 건축물을 그린 그

림이 적음에 놀라 광범위하게 조사한 적이 있다고 말한다. 그의 조사에 따르면 기원전 5세기부터 19세기 중엽까지 폐허가 된 건축물(ruined building)이 그려진 중국의 회화 작품은 대여섯 점에 불과하다고 한다. 우훙은 이러한 '발견'에 자신이 놀라는 것 자체가 서구적 폐허 표현에 영향을 받아왔기 때문이라고 토로한다. 중국에서는 그러한 표현 방식이 회화에 존재하지 않았던 것이고, 폐허가 중국 회화의 주요한 소재가 되는 것은 서구 회화의 영향이 뚜렷해지는 20세기 초에 들어가서다.[7]

사고, 그리고 두보 시에 드러나는 폐허와 자연이 어우러지는 묘사는 우리나라에서도 어렵지 않게 찾을 수 있다. 고전 작품이 아니더라도 1928년 만들어져 지금까지도 불리고 있는 대중가요 〈황성(荒城) 옛터〉가 그러하다.

황성 옛터에 밤이 되니 월색만 고요해
폐허에 서린 회포를 말하여 주노라.
아 가엾다 이 내 몸은 그 무엇 찾으려
끝없는 꿈의 거리를 헤매어 있노라.

성은 허물어져 빈터인데 방초만 푸르러

세상이 허무한 것을 말하여 주노라.

아 외로운 저 나그네 홀로 잠 못 이루어

구슬픈 벌레 소리에 말없이 눈물져요.

나는 가리라 끝이 없이 이 발길 닿는 곳

산을 넘고 물을 건너서 정처가 없어라.

아 괴로운 이 심사를 가슴 속 깊이 품고

이 몸은 흘러서 가노니 옛터야 잘 있거라.

〈황성 옛터〉는 같은 순회극단에 소속되었던 작사가 왕평과 작곡가 전수린이, 개성에서 공연을 마치고 고려시대 수도였던 개성의 만월대 옛터를 찾아갔을 때의 회한을 바탕으로 탄생했다. 이 노래에서 폐허는 사고와 두보의 시에서와 마찬가지로 자연에 빗대어 묘사되고 있다.

일본의 경우는 어떠할까? 막부 말기에 천황과 관련된 폐허를 찾는 일이 국학자와 지사(志士)들 사이에서 유행했다. 그러한 유행의 선두가 된 라이산요(賴山陽)가 지은 〈구스노키 마사시게의 분묘를 알현하고(謁楠河州墳有作)〉의 한 부분을 보도록 하자.

碧血痕化五百歲 (충신의 피가 흐른 지 500년이 지나)

茫茫春蕪長大麥 (봄풀만 무성하고 보리가 자랐네)

이는 라이산요가 막부와 대립하여 천황을 돕다가 참수된 구스노키 마사시게의 목을 기리는 분묘를 찾고 읊은 시다. 여기서도 폐허가 된 분묘가 자연에 빗대어지는 점은 마찬가지다.[8]

폐허의 묘사는 '서양은 풍경화, 동양은 시'라고 단순하게 정리될 수도 있지만, 그보다는 폐허를 통해 무엇을 느끼려고 했냐는 점이 중요할 터다. 회화나 시라는 장르적 차이는 있어도 옛것을 회고하는 태도는 같고, 폐허를 미적으로 대하는 태도는 동서양이 공통된다. 어떤 미적 감정이 자리하고 있느냐가 다르다. 서구의 폐허 숭배에는 폐허를 통해 전통과 미적 기준을 상기하고 연속성과 지속성을 강조하려는 인식이 강하게 나타난다고 한다면, 동양에서는 폐허를 통해 전통에 대한 자긍심과 지속성을 느끼기보다는 인생과 권력의 무상함과 애수, 비애와 같은 감정을 가지는 경우가 많다고 볼 수 있다. 물론 앞서 말했다시피 이러한 감정은 폐허를 대할 때 동시에 떠오르는 것이다. 그러한 감정 중에 어느 쪽을 보다 선호하느냐의 차이가 동서양에 나타난다고 볼 수 있다.

모토다 히사하루와
아시아적 폐허

이제 모토다 히사하루의 〈Indication: Shibuya Center Town〉
으로 돌아가보자. 모토다의 작업에 대한 자세한 정보는 그가
2016년에 'Neo-Ruins'라는 제목으로 호놀룰루 미술관(Honolulu
Museum of Art)에서 했던 강연에서 찾을 수 있다.[9] 모토다 히사하
루는 일본이 고도 경제 성장을 계속하던 시기에 경제적으로 풍
족한 사회적 환경에서 유소년기를 보냈는데, 일본 사회가 물질
적으로 풍요한 것과 달리 정신적으로는 무언가 결여되어 있음
을 느끼고, 그러한 자신의 사회에 대한 인식을 디스토피아로 표
현해내고자 노력하게 되었다고 한다. 그의 작품 스타일이 정해
진 결정적 계기는 2003년의 이탈리아 방문이었다. 모토다는 포
로 로마노를 돌아다녀 보고는, 그 강렬한 인상에서 헤어날 수
없어 며칠간 잠을 이루지 못했다고 한다. 그는 포로 로마노를
그려낸 피라네시의 작풍을 자신의 작업에 들여온다. 이후 그는
유명 관광지를 찾아 사진을 찍거나 관광 엽서를 사고, 그것을
바탕으로 관광지의 모습을 폐허로 변형하여 판화 작업을 하게
되었다.

모토다 히사하루의 작업은 자신이 밝히듯이 피라네시의 작품과 공통된 점이 많다. 폐허를 그리고 있음은 물론이고, 극사실적 묘사가 가능한 판화 작업을 하고 있음도 그러하다. 그리고 대상이 되는 건축물을 정확한 지정학적 위치에 배치하는 점도 공통된다. 그러나 그와 피라네시의 작업이 다른 점은 바로 폐허에 있다. 피라네시는 존재하는 고대 로마의 폐허를 그려내는 작업을 했지만, 모토다는 폐허가 아닌 곳을 작품 속에서 폐허로 만든다. 그의 작품을 보고 일본의 중장년층은 전쟁 직후의 일본을 보는 듯하다고 감상을 말하고, 젊은 층은 SF 만화와 애니메이션에 나오는 폐허가 연상된다고 말한다고 한다. 일본 사회가 가지고 있는 과거의 경험과 미래에 대한 불안이 모토다의 그림을 통해 복합적으로 투영되는 것이다. 일본에서 보는 이의 불안을 증가시키는 요인은 그의 그림이 서구의 폐허와는 달리 미래의 폐허이기 때문이다. 그는 일본의 명소를 폐허로 만드는 일련의 작업에 'indication'이라는 단어를 붙였다. 〈Indication : Shibuya Center Town〉, 〈Indication : Ginza Chuo Dori〉, 〈Indication : Imperial Palace〉 등이 그 예이고, 'indication'은 '예조(豫兆)'라는 의미로 붙인 것이라고 모토다는 설명한다. 즉 모토다 히사하루 작품의 특징은 과거에 번영했던 곳의 폐허가

아니라, 현재 번영한 곳의 폐허를 상상한다는 점에 있다. 이러한 상상에는 한신대지진과 동일본대지진같이 실제 발생했던 과거의 재해에 대한 기억이 깔려 있고, 또한 대규모의 재해가 언제든지 찾아올 수 있다는 미래에 대한 불안이 들어가 있다. 이러한 점 때문에 도쿄에서 지진이 일어나는 애니메이션의 오프닝에 그의 작품이 쓰였

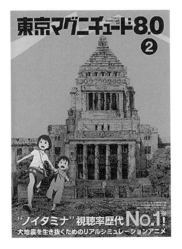

애니메이션 〈도쿄매그니튜드 8.0〉
DVD 표지

고, 3.11 동일본대지진이 일어난 다음 해인 2012년, 공영방송 NHK에서는 '방재(防災)의 날' 특집으로 앞으로 일어날지 모르는 지진을 대비하자는 내용이 들어간 프로그램을 만들었고, 여기에도 모토다의 그림이 쓰였다. 지진으로 인해 변해버린 도쿄의 모습을 '예측'한 그림으로 말이다.

　일본 사회에서는 모토다의 작업을, 재난이 일어나면 일상적 풍경이 모토다가 그려내는 그림 속의 폐허로 바뀔 수 있다는

'경고'의 메시지로 받아들인다. 이런 점은 그의 작품이 피라네시의 작품이 지니는 의미에서 더욱 멀어지게 만든다. 피라네시의 작품을 고대 로마와 같이 되어서는 안 된다는 '경고'의 의미로 받아들이는 사람은 거의 없을 것이다. 서구의 폐허 표현 수용에서 알 수 있는, 이상향과 미의 기준, 문화적 전통 그리고 지속성의 표현으로 받아들이는 방식이 모토다의 작품 수용에는 드러나지 않는 것이다.

모토다는 자신의 작품이 불확실성과 단절, 파멸의 예감으로만 읽히는 것에 부정적이다. 물론 수용자의 감상 방식을 작가가 조절할 수는 없지만, 그러한 수용 방식에서 벗어나려고 그는 노력한다. 그는 자신의 그림 속의 폐허가 전쟁이나 테러로 인하여 짧은 시간에 만들어진 것은 아니라고 강조한다. 그보다는 "현존하는 풍경을 풍화(風化)하는 작업"이라고 소개한다. 풍화는 단순히 건축물의 파손과 황폐화만을 의미하지 않는다. 자연의 침범이 들어가는 것이다. 앞서 〈Indication : Shibuya Center Town〉에서 살펴보았듯이, 작품 속 시부야 거리는 폐허가 된지 오래되어 나무와 풀이 무성해졌다. 모토다는 자신의 작품이 방재적 의미로 쓰이고 나서부터는, 풀과 나무의 양을 늘리고 있다고 한다. 모토다 히사하루는 피라네시로부터 촉발되어 폐허

묘사를 시작했지만, 자연에 빗대는 동양적 폐허 표현으로 다가
가려고 하는 것이다.

2 /

장진성

천붕지해(天崩地解):

명청 교체기와 유민 화가들의 국망(國亡) 경험

1644년 명나라의 멸망

이자성(李自成, 1606~1645)의 군대인 대순군(大順軍)은 1644년 3월 18일 북경(北京)을 포위했다.[1] 이날 밤 내성(內城)이 이들에게 함락되었다. 이 소식을 들은 숭정제(崇禎帝, 재위 1628~1644)는 다음 날 이른 새벽 비빈(妃嬪)과 공주들을 죽였다. 황후는 자살했다. 그는 자금성 북쪽의 매산[煤山, 현재의 경산(景山)]에 올라 스스로 목을 매었다. 숭정제과 함께 매산에 오른 태감(太監) 왕승은(王承恩, ?~1644)도 자살했다. '갑신년의 변란(甲申之變)', 즉 명나라의 멸망과 숭정제의 자살 소식은 남쪽으로 빠르게 퍼졌다. 이 소식을 들은 만수기(萬壽祺, 1603~1652)는 "땅이 터지고 하늘이 무너졌으며 해와 달이 어두워졌다(地坼天崩日月昏)"라고 절망했다.[2] 황종희(黃宗羲, 1610~1695)는 '갑신지변'에 대해 만수기와

마찬가지로 "하늘이 무너지고 땅이 갈라지는(天崩地解)" 대참변이라고 했다.³ 5월 2일 도르곤(多爾袞, 1612~1650)이 이끄는 청군(淸軍)은 이자성을 북경에서 몰아냈다. 5월 15일 복왕(福王) 주유숭(朱由崧, 1607~1646)이 남경(南京)에서 홍광제(弘光帝)로 즉위하며 남명(南明) 정권이 시작되었다. 9월 19일 북경에 들어온 순치제(順治帝, 재위 1644~1661)는 10월 10일 즉위 조서를 반포했다. 6개월 반 정도에 걸쳐 일어난 이자성의 북경 침공, 숭정제의 자살, 명나라의 멸망, 청군의 북경 입성, 남명 정권의 수립, 순치제의 즉위와 청조(淸朝)의 성립은 양자강 이남에 거주하는 사민(士民)들에게는 대변(大變), 즉 국가적 재난이었다. 이들은 곧 청군이 남하한다는 소식을 듣고 공포에 휩싸였다. 방이지(方以智, 1611~1671)는 명나라가 망하고 청군이 남하하여 대살육으로 많은 사람이 죽자 명청(明淸) 교체기를 "하늘이 모두 피로 가득 찼던 때(瀰天皆血之時)"라고 묘사했다.⁴

1645년 초부터 시작된 청군의 강남(江南) 공략 과정에서 많은 군민(軍民) 학살이 일어났다. '양주십일(揚州十日)', '가정삼도(嘉定三屠)', '강음팔십일일(江陰八十一日)'로 지칭되는 양주, 가정, 강음에서 일어난 청군의 사민(士民) 도륙은 아비규환 그 자체였다. 다른 곳에서도 많은 청군의 대학살이 벌어졌다. 전징지(錢澄

之, 1612~1693)는 건주(虔州)에서 일어난 청군의 만행을 지켜보았다. 그는 "닫힌 성문 안에서 도망가지 못한 사람들이 참살되고 (청군)의 말 앞에는 죽은 사람들의 피가 튀어 파도를 이루었으며, 우물마다 피를 흘린 사람들의 시체가 가득했고 백골이 쌓여 있지 않은 도랑이 없는(閉城刈人人莫逃, 馬前血濺成波濤, 朱顔宛轉塡瞀井, 白骨撑拄無空壕)" 상태였다고 건주의 참상을 생생하게 묘사했다.[5] 여유량(呂留良, 1629~1683)은 1645년 윤6월에 가흥(嘉興)을 지나갔다. 그때 가흥에서 청군은 백성들을 도륙했다. 3년 후인 1648년에 다시 가흥을 찾은 여유량은 파괴된 성중(城中)의 집들, 허물어진 벽과 담장, 사라진 건물터에 드러난 석기(石基), 깨진 기왓장이 널려 있는 도로, 들판에 널린 죽은 사람들의 유골을 보았다. 그는 "우물 속에 해골들이 뒤범벅되어 있는(井汲髑髏泥)" 참혹한 광경에 목이 메었다. 여유량은 멀리서 봉화 연기를 실의에 빠져 바라보면서 흐르는 눈물을 닦았다.[6] 가흥 출신의 화가인 항성모(項聖謨, 1597~1658)는 당시 청군이 저지른 참혹한 학살을 목도했다. 그는 "변란이 한번 일어나자 피가 강에 가득했다(一變血橫江)"라고 가흥에서 일어난 청군의 대학살을 술회(述懷)했다.[7] 명청 교체기라는 대변란의 시기에 어떤 사람들은 청나라에 협력하여 이신(貳臣)이 되었으며, 어떤 사람들은 항

청(抗淸) 과정에서 순사(殉死)했다. 또 어떤 사람들은 유민(遺民)으로 청나라의 신민(臣民)이 되는 것을 거부하고 선승(禪僧) 또는 도사(道師)가 되었다. 상당수의 명나라 유민들은 사라진 명나라를 그리워하며 세상을 등지고 은일자(隱逸者)로 살았다.[8] 남명(南明)의 마지막 황제였던 영력제(永曆帝, 재위 1646~1662)가 미얀마로 도망갔다가 붙잡혀 운남성(雲南省)의 곤명(昆明)으로 끌려온 뒤 처형되자 대부분의 사람들은 만주족의 중국 지배라는 현실을 받아들였다. 명청 교체기를 살았던 유민 화가들도 예외가 아니었다.[9]

명나라의 재건을 꿈꾼
양문총(楊文驄)

1644년 4월 29일 이자성은 남하하는 청군을 막을 수가 없다고 판단되자 북경을 떠났다. 5월 2일 도르곤이 이끄는 청군은 북경에 진입했다. 그다음 날 마사영(馬士英, 1591~1646)과 사가법(史可法, 1602~1645)은 남경에서 복왕 주유송을 감국(監國)으로 추대하고 남명 정권을 수립했다. 5월 15일에 주유송은 남경에서 황

제로 즉위했으며 연호를 홍광(弘光)으로 삼았다. 강남 지역의 사대부들은 남명 정권이 수립되자 명나라를 재건할 수 있다고 생각했다. 복왕 정권은 이들에게 큰 희망이었다. 1127년에 북송은 멸망했지만 고종(高宗, 재위 1127~1162)이 항주(杭州)에서 남송을 세우자 송나라는 망하지 않고 존속되었다. 강남의 사대부들은 남송과 같이 북경의 명나라는 망했지만 남경의 명나라는 지속되어 대명(大明) 제국은 영속될 것으로 믿었다.[10]

그러나 이것은 한갓 헛된 꿈에 불과했다. 강남으로 남하하는 청군을 막을 세력은 없었다. 청군은 주요 거점 도시를 점령하고 학살을 자행했다. 공포에 떨던 지방의 관리들은 청군이 침공하자 저항하지 않고 항복했다. 곳곳에서 흥기한 반청(反淸) 무장 세력들은 청군과 싸웠지만 무참하게 패배했다. 항청 과정에서 많은 사람들이 순국했다. 남명의 복왕 정권은 극심한 당쟁으로 내분이 일어 안에서부터 무너졌다. 복왕 정권의 운명은 풍전등화의 상태였다. 황도주(黃道周, 1585~1646)와 양문총(楊文驄, 1597~1646)은 명나라를 재건할 수 있다는 희망을 가지고 복왕 정권에 참여했다가 청군과의 전투에서 사로잡혀 순국한 문인화가들이다. 황도주는 동림당(東林黨)의 일원으로 개혁적 성향의 관료였다. 그는 조정의 실권을 잡고 있던 온체인(溫體仁,

1598~1638), 양사창(楊嗣昌, ?~1641)을 비판하여 조정에서 물러 났다가 복귀하기를 반복했다. 1644년 명나라가 망하자 황도주 는 남경의 복왕 정권에 참여했다. 그러나 조정의 실권은 모두 마사영과 완대성(阮大鋮, 1587년경~1646)이 장악하고 있었다. 복왕 정권에 참여한 인물들은 마사영, 반(反)마사영 세력으로 나뉘어 당쟁만 일삼았다. 이러한 정치적 상황에 실망한 황도주 는 소흥(紹興)으로 내려갔다. 1645년 5월 8일 청군은 양자강(揚 子江)을 건넜다. 그다음 날 진강(鎭江)이 청군에 함락되었다. 이 소식을 들은 복왕, 즉 홍광제(弘光帝)는 급히 남경을 떠나 무호 (蕪湖)로 도망쳤다. 5월 14일 남경을 지키고 있던 조지룡(趙之龍, ?~1655), 왕탁(王鐸, 1592~1652), 전겸익(錢謙益, 1582~1664)은 청 군에 항복했다. 이날로 제1차 남명 정권은 무너졌다. 황도주는 남경이 함락되자 복건성(福建省)의 복주(福州)로 가서 제2차 남 명 정권인 당왕(唐王) 조정에 합류했다. 그러나 남경의 복왕 정 권과 마찬가지로 당왕은 전혀 힘이 없었다. 모든 권력은 정지룡 (鄭之龍, 1604~1661)의 수중에 있었다. 황도주는 강서(江西) 지역 의 청군을 몰아내고자 정지룡에게 재정 지원을 요청했다. 그러 나 정지룡은 이 요청을 거절했다. 황도주는 복주를 떠나 연평 (延平)으로 가서 민병을 조직했다. 그는 강서성(江西省)의 무원(婺

源) 근처에서 청군과 전투를 벌였다. 이 전투에서 패배한 황도주는 청군에 사로잡혀 남경으로 압송되었다. 그는 옥중에서 굶어 죽고자 시도했으나 실패했다. 1646년 3월 5일 남경에서 황도주는 다른 네 명의 동료 및 제자들과 함께 처형되었다. 죽기전에 그는 아침 일찍 일어나 누군가를 위해 〈장송괴석도(長松怪石圖)〉를 그렸다고 한다. 그는 서예가로도 저명했다.[11]

1644년 명나라가 망하자 양문총도 황도주와 비슷한 길을 걸었다. 그는 젊은 시절 동기창(董其昌, 1555~1636)에게 그림을 배웠다. 양문총은 당시 동기창을 위시한 저명한 9명의 문인화가들인 '화중구우(畵中九友)' 중 한 명으로 화명(畵名)이 높았다. 그는 청전(青田), 강녕(江寧), 영가(永嘉) 등의 지역에서 지현(知縣)으로 일했다. 양문총은 명나라가 망하자 남경의 복왕 정권에 참여하여 반청 활동을 벌였다. 그는 동림당의 정신을 계승한 개혁적이고 현실 비판적인 학자들이 결성한 복사(復社)의 인물들과 가까웠다. 그런데 그의 처남은 다름 아닌 마사영이었다. 명나라 말기에 환관당(宦官黨)을 이끌었던 위충현(魏忠賢, 1568~1627)과 결탁했던 완대성은 복왕 정권에 참여한 복사 출신의 인물들을 탄압했다. 그 결과 이들은 조정을 떠났다. 마사영의 매부였던 양문총은 어쩔 수 없이 복왕 정권에 참여한 명

나라의 유신(遺臣)들과 소원(疎遠)해졌다. 이들은 그를 마사영과 완대성의 당여(黨與)로 간주했다. 복왕 정권이 무너지자 그는 소주(蘇州)로 피신했다가 복주로 내려가 당왕 정권에 합류했다. 1646년 가을, 청군은 항주(杭州)를 출발해 복주 공격에 나섰다. 청군에 맞서 싸운 양문총은 패배한 후 복건성의 포성(浦城)으로 퇴각하였다. 그는 이곳에서 청군과 다시 싸우다 붙잡혀 30여 명의 집안사람들과 함께 처형되었다.

〈수촌도(水村圖)〉는 1644년 11월에 양문총이 복왕 정권에서 문연각대학사(文淵閣大學士)로 활동했던 고홍도(高弘圖, 1583~1645)를 위해 그려준 그림이다(도판 2-1). 고홍도는 마사영, 완대성과 갈등이 생기자 홍광제에게 사직을 청했다. 그는 사직 후 현재의 소흥인 회계(會稽)로 내려가 은거했다. 그러나 1645년 청군이 항주를 점령하고 남하하자 그는 어린 손자를 데리고 인근에 있던 절로 피신했다. 그는 그곳에서 9일 동안 아무것도 먹지 않고 순절(殉節)했다. 〈수촌도〉를 보면 그림 다음에 양문총의 발문(跋文)이 붙어 있다. 이에 따르면 양문총은 고홍도가 사직하고 회계로 떠나기로 했을 때 조맹부(趙孟頫, 1254~1322)의 〈수촌도〉[1302년, 북경 고궁박물원(故宮博物院) 소장]와 황공망(黃公望,

1269~1354)의 〈사적도(沙磧圖)〉에서 영감을 받아 이 그림을 그려 그에게 주었다고 한다.[12] 〈수촌도〉의 전경(前景)에는 낮은 언덕에 두 채의 가옥이 보이며 그 주변에는 나무들이 자라고 있다. 중경(中景)에는 강가 언덕에 몇 채의 집이 자리잡고 있으며 그 뒤로 큰 바위들이 있다. 원경(遠景)에는 낮은 언덕 뒤로 강변에 세 채의 집이 보인다. 중경의 가옥들 앞과 바위들 뒤로 큰 강이 조용히 흐르고 있다. 화면을 압도하는 것은 적막감이다. 이 그림에는 어떤 인물도 나타나 있지 않다. 강, 바위, 산, 언덕, 나무들만이 깊은 정적 속에 놓여 있다. 화면에는 을씨년스러울 정도로 침울한 분위기가 드러나 있다. 이 고요하고 쓸쓸한 풍경은 양문총과 고홍도에게 무엇을 의미한 것일까? 양문총은 발문 중 일부인 자신이 쓴 시에서 "산동 출신의 재상은 손수 양념을 넣어 국을 끓이고 거듭 빛나는 해와 달이 푸른 하늘을 밝혀주고 있다(山東宰相手調羹, 重明日月靑天杲)"고 했다. 이 시구(詩句)에서 산동 출신의 재상은 고홍도이다. 그는 산동의 교주(膠州) 출신이다. '양념을 넣어 국을 끓이는'의 의미를 지닌 조갱(調羹)은 선정(善政)을 뜻한다. '거듭 빛나는,' 또는 '거듭 밝은'의 뜻을 지닌 중명(重明)은 명나라를 지칭한다. 해(日)와 달(月)을 합치면 명(明)이 된다. 즉 해와 달도 명나라를 의미한다. 〈수촌도〉에 나타

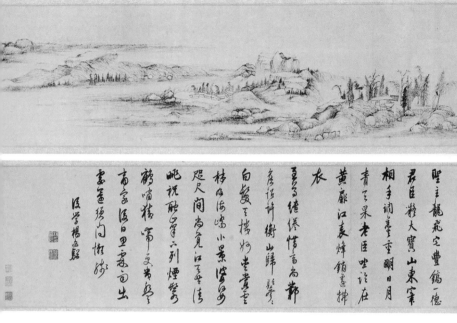

聖主龍飛定豊鎬一德
君臣際大寶山東寀
相手調臺臺觀日月
青云呆老臣訖在
黄扉江表烽鎖臺排
衣
夏□緒樣情言尚鄴
彥諳許衡山歸馨馨
白髮王樹灼臺薹臺
呲祝酞掌六列煙鬱
忽尺間尚覓江臺清
楼在海端小景濱多
鹤啪猜宿□多蜀
高宇逭白里泉自出
雲崟須内愧椒

院學楊文蔚

2-1. 양문총, 〈수촌도(水村圖)〉, 1644, 개인 소장

난 풍경은 쓸쓸하고 적막하지만 양문총이 이 그림을 그린 의도
는 명나라를 재건하려는 소망, 즉 복명(復明)의식의 강렬한 표출
이었다. 이 그림을 통해 명나라의 유신으로서 양문총과 고홍도
가 품고 있었던 복명에 대한 간절한 소망을 살펴볼 수 있다.

사라진 고국 명나라를 그리워했던
항성모(項聖謨), 공현(龔賢), 장풍(張風)

숭정제의 자살, 명나라의 멸망, 청군의 북경 점령 소식은 신속
하게 남쪽으로 전해졌다. 이 비극적 소식을 접한 강남의 사대
부들은 깊은 절망에 빠졌다. 1644년 4월 숭정제의 사망과 명나
라의 멸망 소식은 가흥에 살던 문인화가인 항성모에게 전해졌
다.[13] 항성모는 군주와 나라를 잃은 깊은 슬픔을 〈주색자화상(朱
色自畵像)〉을 통해 드러냈다(도판 2-2). 이 그림에 쓴 제문(題文)의
마지막 부분에서 항성모는 "숭정 갑신년 4월에 북경에서 있었
던 3월 19일의 참변 소식을 들었다. 비분(悲憤)이 일어 (나는) 병
이 생겼다. 병이 낫자 나는 먹으로 내 모습(자화상)을 그렸으며
붉은색 물감을 화면에 더했다. 나의 심정이 표현되어 있는 제시

(題詩)를 통해 (나는) 세월을 기록하였다. 이해에 48세인 강남의 야신(野臣) 항성모(崇禎甲申四月聞京師三月十九日之變, 悲憤成疾, 既甦乃寫墨容, 補以硃畫, 情見乎詩以紀歲月, 江南在野臣項聖謨時年四十有八)"라고 하였다. 그는 숭정제가 자살하고 명나라가 망하자 분노와 슬픔에 병이 생겨 고생했다. 화면을 보면 항성모는 두 손으로 오른쪽 무릎을 끌어당긴 채 나무 아래에 앉아 있다. 그의 주변에는 강물이 조용히 흐르고 있다. 그가 앉아 있는 강변의 둔덕에는 잡풀과 대나무가 자라고 있다. 강물 건너에는 낮은 산이 보인다. 산, 나무, 바위, 잡풀, 대나무는 모두 붉

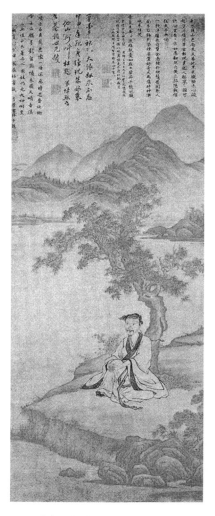

2-2. 항성모, 〈주색자화상(朱色自畫像)〉, 1644, 타이베이 석두서옥(石頭書屋) 소장

은색을 띠고 있다. 명나라 황실의 성은 주(朱)이다. 주는 붉다는 뜻이다. 따라서 화면에 보이는 붉은색은 명나라 황실의 성인 주를 상징한다. 아울러 붉은색은 항성모의 명나라에 대한 영원한 충성심인 적심(赤心) 또는 단심(丹心)을 보여준다. 항성모는 절강성(浙江省) 가흥(嘉興)에서 명말(明末)의 거부(巨富)이자 최고의 서화 수장가였던 항원변(項元汴, 1525~1590)의 여섯 번째 아들인 항덕달(項德達, 1580년경~1609)의 장남으로 태어났다. 항덕달은 항성모가 공부를 열심히 해서 과거에 합격하기를 바랐다. 그러나 항성모는 벼슬을 포기하고 그림 그리는 일에 열중했다. 1645년 윤6월 26일 청군의 공격으로 가흥이 함락되었다. 가흥성이 불에 타 화염이 하늘을 뒤덮었다. 항성모는 급히 어머니와 처자를 이끌고 탈출했다. 그는 이해 겨울 항주 근처의 동강[桐江, 동려(桐廬)]에 다다랐다. 항성모는 1647년 10월 가흥 인근의 무당(武塘)으로 거처를 옮겼다. 그는 1652년경 가흥에 있는 폐허가 된 자신의 옛집으로 돌아왔다. 이곳에서 그는 그림을 팔아 겨우겨우 생계를 꾸렸다. 그는 가난 속에 죽었다.

항성모가 1649년경에 그린 〈대수풍호도(大樹風號圖)〉를 보면 화면 중앙에 잎이 없는 거대한 나무가 서 있다(도판 2-3). 날이 저물어 하늘에는 붉은색 노을이 보인다. 저무는 햇빛을 받아 전경

의 언덕과 바위에도 붉은색이 보인다. 화면 오른쪽에는 지팡이를 든 인물이 나타나 있다. 그는 붉은색 웃옷을 입고 있다. 화면의 오른쪽 상단에는 항성모가 쓴 "바람은 소리를 내며 불고 거대한 나무는 하늘까지 솟아 있다. 해가 서산에 저물어 온 세상이 외롭고 쓸쓸하다. 작은 지팡이를 잡고 걸어가는 중 해는 사라지고 있었다. 머리를 돌려 차마 물가의 잡풀을 볼 수 없는 마음이다. 항성모가 그리고 아울러 제시를 지었다(風號大樹中天立, 日薄西山四海孤, 短策且隨時旦莫, 不堪回首望菰蒲. 項聖謨詩畵)"라는 관지(款識)가 적혀 있다. 이 시에서 해는 명나

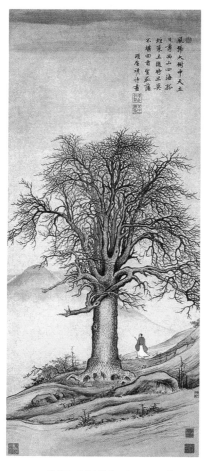

2-3. 항성모, 〈대수풍호도(大樹風號圖)〉, 1649년경, 북경 고궁박물원 소장

라 황실, 특히 숭정제를 의미한다. "해가 서산에 저물고"는 숭정제의 죽음을 뜻한다. 숭정제가 사라지자 온 세상이 적막강산이 되었다. 나무 밑에서 지팡이를 잡고 서 있는 인물은 항성모 자신이다. 화면 중앙의 거대한 나무는 중국을 뜻한다. 이 나무를 흔드는 바람은 청군이다. 해는 명나라를 의미한다. 해는 서산에 저물어 사라지고 있었다. 망한 나라의 산천은 쓸쓸했다.

　하늘이 무너지고 땅이 갈라지는 '천붕지해'의 대참변을 공현 (龔賢, 1619~1689)보다 그림으로 가장 극적으로 표현한 화가는 없었다.¹⁴ 공현은 곤산(昆山)에서 출생했지만 인생의 대부분을 남경에서 보냈다. 그는 복사의 일원으로 활발하게 활동했으며 명나라 말기의 혼란한 정국에 대해 매우 비판적이었다. 공현은 양문총과 가까웠다. 1644년 남경에 복왕 정권이 수립되었지만, 그는 마사영이 이끄는 조정에 참여하지 않았다. 1645년 5월 14일에 청군이 남경을 점령했다. 1647년경 공현은 남경을 떠나 은거했다. 1666년경 그는 다시 남경으로 돌아왔다. 20년가량을 외지에서 보냈던 그의 행적은 확실하지 않다. 공현은 강소성(江蘇省)의 태주(泰州) 근처에 있는 해안진(海安鎮)에서 한 문인의 집에 기거하면서 그 집의 아이들을 가르쳤다고 한다.

　이후 그는 1651년에 양주(揚州)로 가서 이곳에서 대략 4년 정

도 살았다고 한다. 그는 남경으로 돌아온 후 청량산(淸凉山)에 반무원(半畝園)이라는 은거처를 마련하고 생활하였다. 반무는 절반 크기의 이랑이라는 의미로 작은 땅을 뜻한다. 공현은 죽을 때까지 빈곤하게 살았다. 그는 화법(畵法)을 학생들에게 가르치고 그림을 팔았지만 생활은 늘 어려웠다. 빈궁한 삶을 살았지만 그는 명나라에 대한 강한 그리움을 지니고 있었다. 그는 명나라에 대한 충성심을 그림을 통해 드러냈다.

〈천암만학도(千巖萬壑圖)〉는 공현이 유랑 생활을 마치고 남경으로 돌아온 지 얼마 안 돼서 그린 그림으로 수많은 암산, 폭포, 개울, 나무들이 암울한 분위기 속에 나타나 있다(도판 2-4). 전경에는 나무들과 정자가 보인다. 중경의 왼쪽에는 흰 물줄기를 이루며 떨어지는 2개의 폭포가 있다. 원경에는 짙은 구름 속에 쌓인 바위산들이 그려져 있다. 화면에 보이는 흰 부분은 종이의 여백이다. 흰 여백과 짙은 먹색의 강한 명암 대비가 돋보인다. 이러한 흑백 대비는 서양의 명암법을 연상시킨다. 명나라 말기에 예수회 선교사들을 통해 서양의 명암법이 전해져서 중국의 여러 화가가 그림에 이 기법을 활용했다. 공현도 서양의 명암법을 응용하여 〈천암만학도〉를 그린 것으로 생각된다. 그런데 공

古法而新意特出其品
性孤介与人落〻難合
故其畫迥出一流蒼潤雄秀
往往立意欲前無古人盖
與宋〻一派月章仍法北
宗〻一派月章彩混圎
是多梅花道人法此作
烟幻深沈雲氣滃深
市懸嵐能供山象服餙
棚〻欲動送自成家乃
先生平第一傑製而
其中區各與江寧志稱
岳軍區多岣造群名祥
窺松與先生畫法又初畫
女媧布易見者敢法此破
法名色多惟狄麻豆醇
高手亦自可觀畫云數年
後其好處在何爱分別
小斧劈為之往其餘捲
雲牛毛鐵像見雨辭索
皆雾門外道并大学勞
是北派藏文進吳小仙蒋
三松多用之刻象敦即立
辭敬之變正經常用盖
先生論之此亦可以想
先生之高風矣

六潮羅天池
書指修接仙

2-4. 공현, 〈천암만학도(千巖萬壑圖)〉, 1670년경, 취리히 리트베르크박물관 소장

현이 이와 같이 강렬한 명암 대비 효과를 활용한 것은 어둡고 음울한 화면 분위기를 표현하기 위해서였다. 이 그림만큼 침울한 느낌을 주는 중국의 산수화는 없다. 전경에 있는 나무 한 그루를 제외하고 모든 나무는 헐벗어서 나뭇잎이 없다. 인적이 사라진 황량하고 처연한 풍경만이 화면을 지배하고 있다. 산, 폭포, 나무, 개울 모두 짙은 어둠 속에 잠겨 있다. 공현이 이 그림에서 보여주고자 한 풍경은 청나라의 지배 속에 있던 중국의 비극적 현실이다. 명나라가 망한 후 중국은 암흑세계로 바뀌었다. 해와 달이 사라진 희망 없는 땅의 암회(暗晦)한 풍경은 앞에서 언급한 만수기의 "땅이 터지고 하늘이 무너졌으며 해와 달이 어두워진" 상황을 보여준다. 해와 달은 명나라의 다른 명칭이다. 명나라가 망하고 이민족인 청나라가 나라의 주인이 된 현실은 어둠만이 존재하는 비극적 세계이다. 〈천암만학도〉를 통해 공현은 나라가 사라진 암담하고 처참한 상황을 알려주고 있다. 명나라가 망한 지 벌써 20년이 넘었다. 그러나 그에게 만주족의 청나라는 나라가 아니었다. 마치 귀신이 나올 것 같은 음산한 산천의 모습은 '천붕지해'의 풍경이다. 화면의 오른쪽 아래에는 공현의 호(號)인 '야유생(野遺生)' 세 글자가 보인다. '야'는 야인(野人)을 뜻한다. 유는 유민을 지칭한다. 야유생은 벼슬하지 않

고 명나라의 유민으로 살아가는 사람이라는 의미이다. 야유(野遺)는 공현의 자(字) 중 하나이다. 아유와 야유생은 같은 뜻이다. 공현의 자와 호는 그의 강렬한 유민 의식을 잘 보여준다.

〈도화서옥도(桃花書屋圖)〉는 복숭아꽃이 피어 있는 호숫가의 풍경을 그린 그림이다(도판 2-5). 화면의 오른쪽 아래에는 꽃이 핀 복숭아나무들과 초가집이 보인다. 호숫가에는 복숭아나무들과 버드나무들이 자라고 있다. 그런데 버드나무들은 헐벗어서 계절이 가을인 것처럼 느껴진다. 복숭아꽃은 봄에 핀다. 따라서 복숭아꽃과 잎이 없는 버드나무는 계절상 공존할 수 없다. 공현은 왜 이러한 역설적인 장면을 그림으로 그린 것일까? 복숭아꽃은 도연명[陶淵明(陶潛), 365~427]의 〈도화원기(桃花源記)〉와 연관되어 있다. 동아시아의 대표적인 유토피아인 도원 또는 무릉도원은 〈도화원기〉에서 유래된 것이다. 이 이상향이 무릉도원이라 불리게 된 이유는 〈도화원기〉의 배경이 된 곳이 중국의 호남성(湖南省) 무릉(武陵)이기 때문이다. 〈도화원기〉의 내용은 다음과 같다. 동진(東晋)의 태원연간(太元年間, 376~396)에 무릉에 살고 있던 한 어부가 배를 타고 물을 따라가다가 길을 잃었다. 이때 갑자기 이 어부는 복숭아꽃이 만개한 숲을 발견하게 되었다. 그가 배를 이곳에 대고 가까이 가보니 산에 동굴과 같은 작

2-5. 공현, 〈도화서옥도(桃花書屋圖)〉, 《산수책(山水冊)》, 1671,
캔자스시티 넬슨-앳킨스미술관 소장

은 구멍이 있었다. 그는 작은 구멍을 따라 들어갔는데 갑자기
눈앞에 넓은 땅과 마을이 나타났다. 이곳에는 좋은 밭과 예쁜
연못, 줄지은 뽕나무와 대나무 등이 있었다. 길은 사방으로 뚫
려 있었으며 닭이 울고 개가 짖는 소리가 들렸다. 마을 사람들
은 그가 나타나자 크게 놀랐지만 반겨주었다. 이 사람들은 모

두 진(秦)나라 때의 난리를 피해 온 사람들이었다. 그는 여러 날을 머물다 떠났으며 집으로 오는 길에 곳곳에 표시를 해두었다. 그는 태수(太守)를 찾아가 도원에 대한 이야기를 하였다. 태수는 이 어부와 사람들을 보내 도원을 다시 찾아보게 하였다. 그러나 이들은 길을 찾지 못했다. 이와 같이 〈도화원기〉는 한 어부가 도원을 발견하고 다시 찾고자 했지만 결국 찾지 못했다는 이야기이다. 그의 눈앞에 등장했던 도원은 영원히 찾을 수 없는 신비로운 영역으로 남았다. 그 결과 도원은 꿈에 그리던 아름다운 낙원이 되었다.

〈도화서옥도〉에 보이는 복숭아꽃은 이곳이 곧 무릉도원이라는 것을 암시한다. 그러나 메마른 버드나무는 꿈같은 이곳이 낙원 같지만 결코 이상향이 아니라는 것을 알려준다. 공현은 버드나무가 있는 풍경을 자주 그렸다. 그에게 버드나무는 '야일(野逸)'을 의미했으며 자신의 처지를 상징하는 나무였다. 야일은 그의 자인 '야유,' 그의 호인 '야유생'과 같은 뜻이다.[15] 봄이 왔지만 봄은 아닌 이상한 장면이 〈도화서옥도〉에 나타나 있다. 봄이 와서 산천에는 마치 이상향인 무릉도원과 같은 풍경이 펼쳐졌지만 청나라가 지배하는 땅에 사는 명나라의 유민들에게 이

땅은 살 수 없는 곳이었다. 산과 들에 봄이 왔지만 이들에게는 메마른 버드나무처럼 나날이 가을이었다. 복숭아꽃이 피어 있는 호숫가는 공현과 같은 명나라의 유민들에게는 꿈에서만 찾을 수 있는 무릉도원처럼 현실에는 존재하지 않는 곳이었다. 복숭아꽃이 만개한 호숫가는 사라진 명나라이다. 청나라의 지배 속에 있던 중국의 산천은 늘 잎이 없이 가지만 앙상한 버드나무가 자라는 쓸쓸한 조락(凋落)의 계절인 가을 속에 있었다. 공현의 산수화에는 사람이 그려져 있지 않다. 〈도화서옥도〉에도 사람은 보이지 않는다. 복숭아꽃이 피어 있지만 깊은 정적에 쌓여 있는 호숫가 옆의 초가집은 을씨년스러운 느낌을 준다. 공현은 삶의 마지막까지 고국인 명나라를 그리워했다.

〈산수도(山水圖)〉는 그가 죽기 1년 전인 1688년에 그린 그림이다(도판 2-6). 공현은 그림 옆에 "옛 절에서 종이 울리지만 절의 문은 굳게 닫혀 있다. 계곡의 새들은 쉴 나뭇가지를 찾아 서로 다투지만 아직 편히 머무를 자리를 찾지 못했다. 큰 강과 하늘이 맞닿은 곳은 하얗다. 술동이를 든 사람이 석양정에 오르고 있다(鐘敲古寺寺門扃, 谷鳥爭栖尙未寧, 正是大江天際白, 挈尊人上夕陽亭)"라는 제시를 남겼다. 이 시에서 옛 절은 망한 명나라를 상징한다. 여전히 귓가에 옛 절의 종소리가 들려오지만 그 절의 문

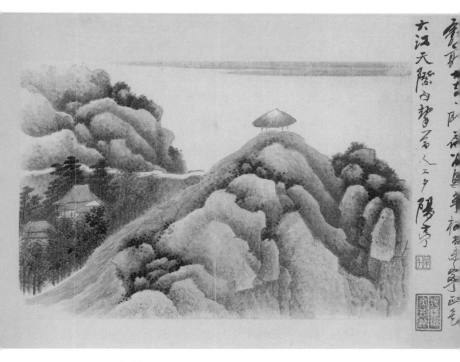

2-6. 공현, 〈산수도(山水圖)〉,《자제산수십육개책(自題山水十六開冊)》, 1688,
메트로폴리탄박물관 소장

은 닫혀 안으로 들어갈 수가 없다. 공현의 기억 속에 사라진 고국 명나라는 늘 존재했다. 그러나 문이 닫힌 절처럼 그 나라는 갈 수 없는 곳이다. 편히 쉴 곳을 찾지 못한 계곡의 새들은 청나라의 지배 아래에서 생존을 위해 힘겹게 살아갔던 명나라의 유민들을 지칭한다. 술병을 들고 석양정에 오르는 인물은 공현 자신이다. 그러나 〈산수도〉에는 어떤 사람도 나타나 있지 않다. 화면 왼쪽에는 나무숲에 둘러싸여 있는 절의 건물들이 그려져 있다. 옛 절은 정적 속에 잠겨 있다. 화면 오른쪽에는 바위가 많은 산 정상에 석양정이 있다. 텅 빈 정자인 석양정 너머로 큰 강이 고요히 흐르고 있다. 명나라가 망하고 유민이 된 공현은 가난한 화가로 일생을 마쳤다. 그는 20년 동안 유랑 생활을 했다. 남경에 다시 돌아와 반무원을 짓고 은거했지만 만주족의 천하가 된 땅에서 그는 계곡의 새처럼 여전히 안식처를 찾지 못하고 떠돌고 있다. 술 한 동이를 들고 그는 텅 빈 석양정에 오른다. 석양은 저녁 무렵에 지는 해다. 해는 명나라를 상징한다. 저녁이 되어 해가 지지만 여전히 햇빛은 남아 있다. 공현에게는 지는 해이지만 명나라는 가슴 속에 늘 살아 있었다.

　　공현은 〈도화서옥도〉의 제문에서 자신의 오랜 친구인 장풍(張風, ?~1662)은 매화서옥을 주제로 한 그림을 자주 그렸다고 하

였다. 또한 그는 장풍의 화법을 활용하여 이 그림을 그렸다고 언급했다. 공현과 친하게 지냈던 장풍은 남경에서 태어나고 자랐다. 그는 과거의 첫 관문인 수재(秀才) 시험을 통과했다.[16] 그러나 1644년에 명나라가 망하자 그의 벼슬길은 막혔다. 장풍은 1645년에 청군이 남경을 점령하자 북경 근처의 사찰로 가서 머물렀다. 그는 1647년경 남경으로 돌아왔다. 그 후 그는 불교 사찰이나 도관(道館)에서 생활했다. 장풍이 도사(道士)로 활동했다는 이야기도 있다. 그는 가난했으며 부인이 일찍 사망했지만 재혼하지 않고 혼자 살았다. 공현과 마찬가지로 그는 명나라의 유민으로 사라진 나라에 대한 강한 그리움을 품고 있었다. 그는 그림을 그려 생계를 유지했는데 평생 빈곤에서 벗어나지 못했다. 명나라가 망한 지 3개월 후인 1644년 6월에 장풍은《산수도책(山水圖冊)》을 그렸다. 〈산수도〉는 이 화첩에 들어있는 첫 번째 그림이다(도판 2-7). 강가의 언덕에는 안개와 구름에 묻혀 있는 나무숲이 나타나 있다. 그런데 나무들은 모두 잎이 없다. 여름에 그려진 그림이지만 〈산수도〉에 나타난 계절은 가을이다. 강에는 작은 배가 홀로 떠 있다. 화면의 왼쪽 상단에는 "강물이 흘러나오는 입구는 대략 도원과 유사한데 실제는 아니다. 대풍(水口略類桃源而非也. 大風)"이라는 장풍의 관지가 적혀 있다. 공현

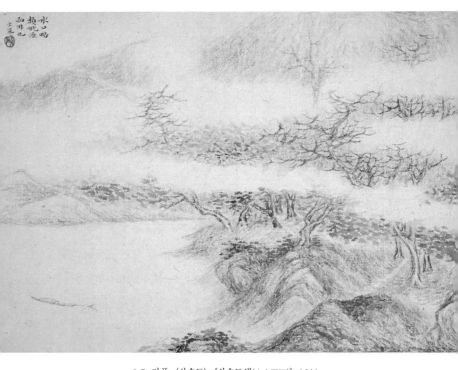

2-7. 장풍, 〈산수도〉,《산수도책(山水圖冊)》, 1644,
메트로폴리탄박물관 소장

의 〈도화서옥도〉와 이 그림은 주제 면에서 유사하다. 고요한 강가의 풍경은 마치 이상향인 도원과 비슷해 보인다. 그러나 장풍은 도원이 아니라고 단호히 말한다. 나무들은 모두 헐벗었다. 〈도화서옥도〉와 마찬가지로 도원은 명나라를 뜻한다. 명나라가 망하자 더 이상 도원은 존재하지 않게 되었다. 숭정제의 자살, 명나라의 멸망, 만주족의 북경 점령은 장풍에게는 거대한 충격이었다. 얼마 전까지 도원과 같았던 그의 나라인 명나라는 영원히 사라졌다.[17]

천붕지해(天崩地解)의 아픈 기억을 견디며 살았던 팔대산인(八大山人)과 석도(石濤)

여유량은 "갑신년 이후에 산하가 바뀌었다(甲申以後山河改)"라고 '천붕지해'의 참상에 대해 이야기했다.[18] 갑신년(1644)에 숭정제가 자살을 하고 명나라는 망했다. 북경에는 만주족들이 들어와 청나라를 세웠다. 이후 청군이 남쪽으로 내려와 수많은 명나라의 백성을 도륙했다. 강산이 온통 피로 물들 정도로 곳곳에서 청군의 대학살이 일어났다. 많은 사대부들이 청군을 피해

산속으로 숨었다. 이들은 머리를 깎고 승려가 되었다. 1647년 광주(廣州)에서 군대를 일으켜 청군에 저항했던 굴대균(屈大鈞, 1630~1696)은 "오늘날 동림당에 소속되어 있던 명나라의 유민 중 절반이 선승이 되었다(今日東林社, 遺民半入禪)"라고 하였다.[19] '도선(逃禪)', 즉 청군을 피해 산에 들어가 선승으로 살았던 명나라 유민은 어쩔 수 없이 살기 위해 사찰에 머물렀다. 명나라 황실의 후손인 주탑(朱耷, 1626~1705) 또한 '도선'의 길을 선택할 수밖에 없었다. 그는 팔대산인(八大山人)으로 더 잘 알려져 있다.[20] 팔대산인은 1684년부터 그가 사용한 호이다. 주탑은 주원장의 17번째 아들인 주권(朱權, 1378~1448)의 9세손으로 강서성(江西省)의 남창(南昌)에서 태어나 왕손(王孫)으로 자랐다. 1645년 6월 10일 청나라에 투항한 금성환(金聲桓, ?~1649)이 청군을 이끌고 남창으로 들어왔다. 이들은 먼저 명나라의 황족들을 색출하여 죽이고자 하였다. 팔대산인은 급히 집을 떠나 남창 근처의 봉신(奉新)으로 피했다. 그는 산속에 들어가 숨어 지냈다. 금성환은 남창 점령에 큰 공을 세웠지만 청나라 조정으로부터 그에 상응하는 대우를 받지 못했다. 이에 불만을 품은 그는 왕득인(王得仁, ?~1649)과 함께 1648년 남창에서 거병하여 청군과 대치했다. 1649년 1월에 청군은 남창을 다시 점령하고 대학

살을 벌였다. 이른바 '남창에서 일어난 도륙(南昌之屠)'은 양주, 산음, 가정에서 일어났던 청군의 살육만큼 잔혹했다. 남창성과 남창 인근의 고을들은 검은 연기로 뒤덮였으며 곳곳에 수많은 시체가 널려 있었다. 시체에서 흘러나온 피로 강과 냇물은 붉게 변했다. 봉신으로 피신한 팔대산인은 부인을 잃었다. 그는 남창에서 청군의 도륙이 벌어지자 어머니와 동생을 이끌고 봉신으로 와서 정식으로 머리를 깎고 선승이 되었다. 1653년 무렵에 그는 저명한 선승인 홍민(弘敏, 1607~1672)의 제자가 되었으며 개강(介岡)의 등사(燈社)에 머물렀다. 개강은 남창으로부터 남동쪽으로 70킬로미터 정도 떨어진 진현(進賢)에 속한 고을이다.

그는 1679~1680년에 임천지현(臨川知縣)이었던 호역당(胡亦堂)의 초청으로 그의 집에 머물렀다. 팔대산인은 호역당의 사위인 구련(裘璉, ?~1715?)과 가까웠다. 그런데 호역당은 어떤 이유인지 모르지만 팔대산인을 자신의 집에 구금했다. 호역당의 집에 갇힌 팔대산인은 이 과정에서 정신 분열을 일으키고 미친 사람이 되었다. 그가 정말로 미쳤는지 아니면 미친 척을 한 것인지는 확실하지 않지만 그가 이상 행동을 보인 것은 분명하다. 그는 갑자기 크게 웃다가 돌연 통곡했으며 승복을 벗어 불에 태

워버렸다고 한다. 또한 그는 대문에 벙어리를 뜻하는 '아(啞)' 자를 크게 써놓고 한마디 말도 안 하고 살았다. 그는 가슴 속에 응어리진 감정이 있었는데 마치 거대한 돌이 샘을 막고 있는 것과 같았다고 한다. 팔대산인은 1681~1684년에 갑자기 당나귀와 관련된 호인 '여(驢)', '여옥(驢屋)', '개산려(介山驢)'를 사용했다. 당나귀는 불교 승려를 조롱하는 말이었다. 1684년에 주탑은 팔대산인이라는 호를 쓰면서 완전히 세속으로 돌아와 이후 화가로서 생을 마쳤다. 그가 그림에 남긴 '팔대산인'이라는 서명(署名)은 '곡지(哭之)', '소지(笑之)'와 글자 모습이 유사하다. '곡지', '소지'는 울다가 웃는다는 뜻이다. 팔대산인은 1680년대에 광증(狂症)으로 인해 정신적으로 불안정한 삶을 살았다. 팔대산인이라는 호는 갑자기 크게 웃다가 이윽고 목을 놓아 울었던 주탑의 모습을 연상시킨다. 그는 1690년 이후 매우 창의적인 작품을 많이 남겼다. 그러나 명나라에 대한 그리움, 만주족에 대한 증오, 청나라를 섬긴 명나라 신하들에 대한 분노를 자신이 그린 그림들에 등장하는 기이한 표정을 한 물고기, 독수리, 팔팔조(叭叭鳥), 오리, 닭, 병아리, 고양이 등을 통해 드러냈다. 그는 죽을 때까지 명나라의 유민으로 살았다. 1674년에 황안평(黃安平)이 그린 팔대산인의 초상화인 〈개산소상(个山小像)〉[팔대산인기념관

(八大山人紀念館) 소장]에 그는 '서강익양왕손(西江弋陽王孫)'이라는 인장을 찍었다.[21] 1674년 이후에도 그는 늘 왕손 의식을 지니고 살았다.

1682년에 팔대산인이 그린 〈고매도(古梅圖)〉는 뿌리를 드러낸 늙은 매화나무를 그린 것이다(도판 2-8). 나무의 몸통과 가지는 매우 빠른 붓질로 그려졌다. 가지에는 꽃이 피어 있다. 매화는 추운 겨울을 이기고 꽃이 피는 나무이다. 따라서 매화는 절개와 지조를 상징했다. 이 매화는 청나라의 지배라는 엄혹한 현실 속에서 명나라의 유민으로 살아갔던 팔대산인의 자화상과 같은 나무이다. 드러난 매화나무의 뿌리는 정착해서 살 수 없는, 즉 뿌리를 내리고 살 수 없었던 명나라 유민들의 처량한 신세를 상징한다. 그는 이 그림에 남긴 자제시(自題詩)에서 "매화 그림 속에서 정사초(鄭思肖. ?~1318)를 생각한다(梅花画里思思肖)"라고 하였다. 정사초는 남송이 멸망한 후 오사카시립미술관(大阪市立美術館)에 소장되어 있는 〈난도(蘭圖)〉와 같이 뿌리 없는 난초 등을 그린 대표적인 송나라의 유민 화가이다.[22] 〈난도〉에 나타난 무근란(無根蘭)은 몽골족의 지배 속에서 살았던 송나라 유민들의 뿌리 뽑힌 삶을 상징한다. 〈고매도〉에 나타난 뿌리를 드러낸 매화나무와 무근란은 유사한 의미를 지니고 있다.

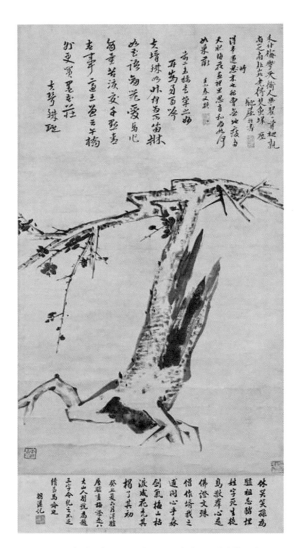

2-8. 주탑, 〈고매도(古梅圖)〉, 1682, 북경 고궁박물원 소장

〈어석도권(魚石圖卷)〉은 팔대산인이 1691년경에 그린 그림이다(도판 2-9). 화면의 오른쪽에는 거꾸로 매달린 큰 바위가 보인다. 바위에는 꽃이 피어 있다. 이 장면에 이어 허공에 떠 있는 바위와 눈을 위로 뜬 물고기가 그려져 있다. 화면의 왼쪽에는 거꾸로 매달린 거대한 바위 아래에 연잎이 얽혀 있다. 이 그림에 팔대산인은 자제시 세 수를 남겼다. 그는 자제시에서 '황화(黃花)', '금성(金城)', '명월(明月)', '황가(黃家)', '황협(黃頰)'이라는 용어를 사용하고 있다. 노란색은 명나라를 지칭하는 것이다. 황(黃)은 황(皇)과 같은 음을 지니고 있다. 따라서 황가(黃家)는 곧 황가(皇家)를 의미한다. 명월은 명확하게 명나라를 뜻한다. 황협은 뺨에 노란 반점이 있는 물고기를 지칭한다. 노란 반점 역시 '황가'와 마찬가지로 명나라와 관련된 것이다.[23] 그림에 나타난 공간은 현실에 존재하지 않는다. 물고기는 물속에서 산다. 그러나 황화와 연꽃이 자라는 거꾸로 매달린 바위는 물속에 있지 않다. 아울러 물속을 부유(浮遊)하는 커다란 바위는 없다. 황협은 팔대산인 본인을 상징한다. 마치 허공과 같은 물속에서 홀로 이동하는 물고기는 청나라가 지배하는 땅에서 절망 속에 살아가야 하는 정처 없는 유민인 팔대산인의 처지를 대변해 주고 있다.

　그는 만년에 자신과 같은 처지에 있었던 다른 왕손인 석도(石濤, 1642~1707)와 편지로 자주 왕래했다. 석도는 세 살 때 광서성(廣西省)의 계림(桂林)을 떠나 1651년부터 호북성(湖北省)의 무창(武昌)에 있는 절에 머물렀다. 그는 선승이 되었으며 1666년에 무창을 떠나 이후 안휘성(安徽省)의 선성(宣城), 남경에서 살았다. 석도는 1697년에 양주로 이주한 후 직업 화가로 인생의 마지막 10년을 보냈다.[24] 1698년에 그는 팔대산인에게 보낸 자제 시에서 "남아 있는 모든 것은 허공 속으로 씻겨나갔다"라고 했다.[25] 석도는 1701년에 자신의 본명인 주약극(朱若極)을 사용했으며 1702년부터 '정강후인(靖江後人)'이라는 인장을 쓰기 시작했다. 명나라 황실의 후손이었기 때문에 그는 주씨 성과 정강왕

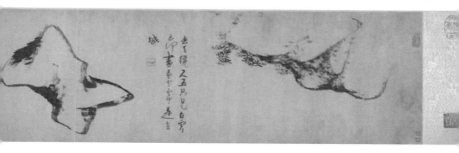

2-9. 주탑, 〈어석도권(魚石圖卷)〉, 1691년경, 클리블랜드미술관 소장

(靖江王)의 후예라는 것을 밝히지 못했다. 남아 있는 모든 것은 허공 속으로 사라졌으며 망한 지 54년이 지나 유민들의 명나라에 대한 기억도 희미해졌다. 그러나 '천붕지해'의 아픈 기억은 팔대산인과 석도에게 여전히 남아 있었다. 이곳저곳을 떠돌았던 이들은 명나라의 유민으로 '천붕지해'의 트라우마 속에서 힘겹게 살았다. 서양 화가 중에는 명나라의 유민 화가들처럼 이민족이 침략하여 나라가 망한 상태에서 망국을 그리워하고 자신들의 참혹한 심정을 그림으로 드러낸 이가 없다. 한국과 일본에서도 이러한 그림 전통은 존재하지 않았다. 명청 교체기를 고통스럽게 겪으면서 살았던 유민 화가들은 가장 중요한 도덕 규범인 충(忠)을 그림 속에 표현하였다. 남송이 망하고 원나라가 세

워지자 대부분의 사대부들은 몽골족에 저항하지 않고 은거의 삶을 택했다. 남송의 유민 화가들도 있었지만 망국에 대한 강렬한 그리움과 충성심을 그림에 드러낸 인물들은 거의 없었다. 반면 명나라의 유민 화가들은 망한 나라를 그리워하고 만주족의 중국 지배를 인정하지 않았다. 이들은 천붕지해의 참상을 겪으면서 충절을 주제로 한 그림을 다수 남겼다. 명청 교체기에 망했지만 자신의 조국이었던 명나라에 충성을 다할 것인가 아니면 만주족의 나라인 청나라를 섬길 것인가는 유민들에게는 가장 중요한 도덕적 결단의 문제였다. 국가 또는 군주(君主)에 대한 충성의 문제는 세계의 모든 나라에 존재했다. 그러나 충을 주제로 한 그림이 명청 교체기에 다수 그려진 것은 매우 독특한 현상이다. 충은 단순히 유교의 핵심 덕목에 그치지 않고 나라가 망했을 때 인간이 어떤 실존적 선택을 해야 할 것인가에 영향을 주었다. 유교는 근대 이후 동아시아에서 고루하고 퇴행적인 사상이자 지배 이념으로 비판받아 왔다. 충 또한 국가와 군주에 대한 맹목적 추종으로 폄하되었다. 그러나 명나라 유민들이 남긴 그림들에서 볼 수 있듯이 충은 동아시아의 중요한 정신적 자산으로 평가할 수 있다.

　한편 명나라의 유민 화가들이 남긴 그림들은 비장미(悲壯美)

의 진수를 보여준다. 비장미는 간절히 소망하는 어떤 것이 현실의 상황에 부딪혀 실현되지 못하는 과정에서 발생한다. 이들은 망한 명나라가 부활하기를 바랐다. 그러나 명나라는 영원히 사라졌으며 만주족이 다스리는 세상이 되었다. 명나라의 유민들은 이러한 현실에 절망했다. 그러나 명나라는 현실에서 사라졌지만 그들의 마음속에 남아 있었다. 이들은 그리움으로 남은 조국인 명나라에 대한 기억을 그림으로 남겼다. 천붕지해라는 비극적인 상황 속에 있었지만 이것을 이기고 극복하려는 비분강개(悲憤慷慨)한 마음이 들어 있는 이들의 그림은 비장미의 깊이를 보여준다. "강물이 흘러나오는 입구는 대략 도원과 유사한데 실제는 아니다"라는 장풍의 말과 그의 그림은 중국 그림이 지닌 비장미가 무엇인지를 알려준다. 만주족이 다스리는 청나라에 살고 있지만 그는 청나라 사람이 아니었다. 그는 죽을 때까지 명나라의 신하였다.

3 /

조규희

선조(宣祖)의 위기의식과 임진왜란, 그리고 그림 속 주인공이 된 여성과 하층민

고관대작(高官大爵)들만이 그림의 주인공이던 조선 사회에서 여성과 하층민은 어떻게 그림의 주인공이 되었을까? 조선의 대표적 풍속화가인 김홍도(金弘道, 1745~1806 이후)는 상인과 나그네, 규방 여인, 농부와 잠녀(蠶女) 등과 같은 여성과 일반 백성들의 풍속을 잘 그렸다고 당대에 평가받았다. "살면서 늘 접하는" 시정의 모습들을 김홍도가 너무나 곡진하게 그려내 이를 보는 사람들이 "모두 손뼉을 치며" 신기하다고 외치지 않는 사람이 없을 정도였다고 한다.[1] 부녀자나 어린아이들까지도 그의 그림을 보면 "입이 짝 벌어질 정도로", 김홍도의 풍속화는 이들의 공감을 불러일으키는 그림이었다.[2] 그런데 김홍도가 활동한 18세기 후반은 그의 시속(時俗) 묘사가 당시에 '속화체(俗畫體)'라는 하나의 화법으로 인지될 만큼 풍속화가 크게 성행한 시기였다.[3]

　이러한 조선 후기 '풍속화'는 숙종(肅宗, 재위 1674~1720) 대 지

식인 화가였던 윤두서(尹斗緒, 1668~1715)에 의해 본격적으로 그려지기 시작한 것으로 이해된다(도판 3-1). 분(粉)을 팔며 평생을 수절한 매분구(賣粉嫗)의 일화 등을 통해 끝까지 '사랑'을 지킨 여성들의 의리에 주목한 조귀명(趙龜命, 1693~1737)은 문장에서는 김창협(金昌協, 1651~1708) 형제부터, 서화에서는 윤두서부터 중국과 대등한 위치에 올랐다고 평가했다.[4] 윤두서가 "속제(俗題)를 그리면서도 속필(俗筆)로 그리지 않아 썩은 것을 신묘하게 변화시켰다"는 것이었다.[5] 그런데 이렇게 '썩은 것(腐)'과 새로운 것의 대비, 고(古)와 금(今)의 대비는 공안파(公安派)의 비평언어에서 유래했다. 따라서 조귀명의 언급은 윤두서의 '속제' 그림이 당대의 새로운 문예적, 지성적 분위기와 관련되었을 가능성을 말해준다.

이렇게 풍속화는 동시대의 통속적 표현에 긍정하는 숙종 대 지식인층의 새로운 사상적, 문예적 분위기와 관련되었을 가능성이 크다.[6] 명나라 양명학 좌파 학자였던 이지(李贄, 1527~1602)는 〈동심설(童心說)〉에서, 동심이 거짓에 반대되는 '진심(眞心)'이라고 강조하면서 음란을 가르친다는 《서상기(西廂記)》나 도둑질을 가르친다는 《수호전(水滸傳)》과 같은 통속문학을 고금의 지극한 문장이라고 역설했다. 반면 논어와 같은 전통적 유교 경

3-1. 윤두서, 〈채녀도(菜女圖)〉, 해남 종가 소장

전들은 폄하했다.[7] 이러한 맥락에서 이지는 '현재(今)'를 중요시
하며 문예에서 전범을 따르는 의고주의를 비판했다. 또한 개별
적 감정을 지닌 개인을 중시하고, 일상 속의 이치가 진정한 인
간의 윤리이고 진실한 가치임을 피력했다.

이러한 이지의 사상에 영향을 받아 명나라 말기에 문예 혁신
을 주장한 유파가 원굉도(袁宏道, 1568~1610) 삼 형제를 중심으
로 한 공안파였다. 원굉도는 여항의 부녀자들에게 진정한 시가
있다는 논법을 사용하며 '정(情)'을 참된 것으로 간주했다. 그는
"노동하는 사람과 임을 그리워하는 부인이 때로는 학사대부(學
士大夫)보다 낫다"라고 했으며, 또한 "지금 시대에는 문자라 할
만한 것이 없고, 여항에 참다운 시(眞詩)가 있다"라고도 했다.[8]
이러한 공안파의 반의고적 문예 사상은 김창협, 김창흡(金昌翕,
1653~1722) 형제와 그들의 문인들에 의해 본격적으로 수용되었
다.[9] 따라서 숙종 대 후반 이래 풍속화가 새롭게 유행한 정황과
이렇게 '통속(通俗)'을 긍정하는 문예론이 관련될 가능성이 크
다.

즉 풍속화의 제재인 여항의 '이속(俚俗)'은 "아름다운 재주를
지닌(美之才)" 조선의 선비라면 익히 알아야 할 것으로 여겨졌
다. 이덕무(李德懋, 1741~1793)는 조영석(趙榮祏, 1686~1761)이 그

린 '동국풍속'을 모아 어떤 사람이 그대로 모사한 70여 첩에 허필(許佖, 1709~1761) 등이 이언(俚諺), 즉 항간에서 쓰는 속된 말로 평한 것을 주목했다. 세 여자가 재봉하는 그림에 허필이 "한 계집은 가위질하고(一女剪刀), 한 계집은 주머니 접고(一女貼囊), 한 계집은 치마 깁는데(一女縫裳), 세 계집이 간이 되어(三女爲姦), 접시를 뒤엎을 만하다(可反沙碟)"라고 상말로 평을 한 것 등을 인용하며, 문인 재사(文人才士)로서 통속을 모르면 훌륭한 재주라고 할 수 없다고 했다. 또한 만약 상것들의 통속이라고 물리친다면 인정(人情)이 아니라고도 했다. 통속적 표현에 능한 이는 속인(俗人)이 아니라 오히려 지식인이라는 취지였다.[10] 이러한 맥락에서 이덕무는 사대부 화가인 조영석의 풍속화에 주목한 것이었다. 이덕무가 언급한 조영석의 그림은 재봉하는 세 여자, 의녀(醫女), 흙담을 쌓거나 통을 때우는 장인, 조기 장수를 그린 것으로, 여성과 하층민이 주인공이었다(도판 3-2).

그런데 왕실 인사나 사대부가의 남성이 아닌, 여성이나 하층민을 도화서 화원들이 주목하여 그린 시각 이미지가 최초로 등장한 시기는 선조(宣祖) 재위기(1567~1608)였다. 흥미로운 점은 성종 대 이래 계회도(契會圖)와 같은 사대부 관료들이 주인공인 그림이 매우 성행하던 16세기에 이러한 이미지가 '갑자기' 출현

3-2. 조영석, 〈바느질〉, 《사제첩(麝臍帖)》, 개인 소장

했다는 것이다. 이 글은 조선 개국 후 처음으로 이러한 이미지가 등장한 맥락과 관련하여 최초의 방계(傍系) 혈통 국왕인 선조와 그의 재위기에 발발한 사상 초유의 큰 전란인 임진왜란에 주목하고자 한다. 즉 선조가 지닌 정치적 위기의식과 동시에 이들 하층민에 대한 그의 특별한 공감대 속에서 새로운 시각 이미지의 출현이 가능했음을 탐색할 것이다.

또한 이 글은 선조 대의 여성과 하층민에 대한 낯선 재현이 이들에 대한 인식에 미친 영향에도 관심을 둔다. 즉 노예제와

같은 신분제를 '자연법칙'처럼 당연시하던 사람들이 어떻게 자신과 계층이 다른 하층민들의 존재에 주목할 수 있게 되었는지를 살필 것이다. 이 점과 관련해서는 18세기 유럽에서 '인권' 개념이 탄생하고 고문이 폐지된 배경에 주목한 린 헌트(Lynn Hunt)의 연구가 참조된다. 그는 당시에 유럽 독자들 사이에서 크게 유행한 서간체 소설이나 서민들의 초상화를 통한 새로운 경험이 이들에 대한 '공감(empathy)'을 파급시키는 데 기여했다고 보았다. 초상화를 통해 서민들도 이제 자신의 개성으로 영웅처럼 빛날 수 있으며, 평범한 몸도 특별할 수 있음을 인식하게 되었다고 했다. 즉 초상화를 감상함으로써 형성된 사회적 감수성이 18세기까지만 해도 만연했던 고문을 불법으로 규정짓게 한 요인이 되었다는 것이다.[11] 보수적인 조선 사회에서, 그것도 남성 관료들을 고상하게 재현하는 것만을 가장 중요하게 여기던 문화 속에서 여성과 하층민에 대한 새로운 인식이 형성될 수 있었던 데에는 이들에 대한 낯선 표상을 통한 시각적 사고가 반드시 수반되었을 것이라는 점에 이 글은 주목한다.

동서 붕당과 선조의 통치:
궁중행사도 속의 변화된 여기(女妓)와 의녀(醫女), 시종 이미지

조선 사회에서 기녀나 시종과 같은 하층민은 주로 지배층 행사의 부수적 인물로서 재현되었다. 특히 반정(反正)으로 중종(中宗, 재위 1506~1544)을 새 국왕으로 추대할 만큼 신권이 강해진 16세기 지식인 사회에서는 이러한 사회적 분위기를 반영하듯이, '지체 높은' 남성 관료들의 행사 기념화가 활발히 제작되었다. 1534년 3월에 34세로 과거에 급제한 이황(李滉, 1501~1570)이 '문신기영회도(文臣耆英會圖)'라는 정시(廷試)의 시제(試題)로 10운의 배율시를 지어 장원을 차지했던 것에서 알 수 있듯이,[12] 당시에 최고위층 관료들의 '기영회(耆英會)' 그림은 지배층의 새로운 관심 대상이었다.

　기영회 자체가 성종(成宗, 재위 1469~1494) 재위기에 국정을 좌지우지했던 한명회(韓明澮, 1415~1487)와 신숙주(申叔舟, 1417~1475) 같은 권력과 부를 거머쥔 원로대신들의 영향력 아래 새롭게 주목된 행사였기 때문이다. 성종 4년인 1473년 9월의 실록 기사에 따르면, 한명회가 세종조에 열렸던 기영회의 일

을 끌어와 기로연(耆老宴)과 기영회를 구분하지 않고 일찍이 정
승을 지낸 이와 2품 이상의 70세가 된 자는 시임(時任)과 산관
(散官) 구분 없이 잔치에 참여할 것을 제안했다. 한명회의 이러
한 제안에 따라 성종은 훈련원(訓鍊院)에서 정인지(鄭麟趾), 신숙
주, 한명회 등에게 기로연을 베풀었다.[13] 이렇게 한명회의 제안
이후 주로 전직 당상관이 참여하던 기로연은 기영회에 통합되
었다.[14]

1534년에 제작된 〈중묘조서연관사연도(中廟朝書筵官賜宴圖)〉
는 당시 권력의 중심에 있던 핵심 지배층의 행사가 재현되던 풍
조를 잘 보여준다(도판 3-3). 이 작품은 김안로(金安老, 1481~1537)
가 '세자부사 및 이조판서 대제학'으로 권세를 떨치던 시기에
중종이 경복궁 근정전 뜰에서 서연관 39명에게 노고를 치하하
며 내린 연회를 기념한 그림이다. 이러한 그림에서 행사의 부수
적 인물로서 재현된 시종이나 악공, 여기와 같은 하층민들은 대
체로 뒷모습을 보이며 일렬로 배경처럼 앉은 모습으로 그려졌
다. 그런데 이렇게 생동감 없이 재현되던 여기와 시종들이 행사
의 주인공들만큼이나 부각된 그림이 선조 대에 등장했다. 다시
말해, 고위 관료들의 모임 그림이 가장 성행하던 시기에, 존재
감을 강하게 드러낸 하층민이 형상화된 것이다. 이러한 낯선 이

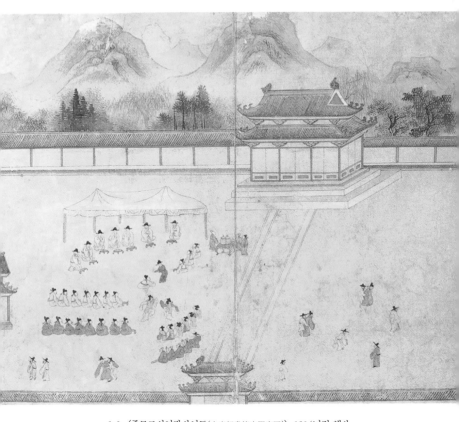

3-3. 〈중묘조서연관사연도(中廟朝書筵官賜宴圖)〉, 1534년경 행사,
홍익대학교박물관 소장

미지의 출현은 결코 '자연스럽게' 등장할 수 있는 것이 아니라는 점에서 주목을 요한다.

1575년의 붕당 정치의 시작과 1592년에 발발한 임진왜란은 조선 사회를 근본적으로 바꿔놓은 선조 대의 대표적 두 사건으로 꼽히는데,[15] 이 글은 여성과 하층민에 대한 새로운 시각 이미지의 출현이 조선 사회를 크게 변화시킨 두 사건과 관련된다는 점에 주목한다. 조선 역사상 가장 부정적으로 평가되는 사건이 오히려 새로운 시각 이미지 출현의 마중물이 된 것인데, 이는 방계에서 왕이 되었던 선조의 정치적 위기의식이 개입되었기 때문이다. 선조는 즉위 초반에 통치 기반이 취약했음에도 명종 대 후반에 입지를 강화한 사림파들의 내부 분열과 대립을 이용하여 오랫동안 왕위를 지킨 국왕으로 평가된다. 즉 선조 이전의 국왕들은 신하들 간의 반목을 허용하지 않았으나 선조는 자신의 정치적 목적을 위해 당파를 이용하여 붕당 정치의 길을 열었다는 것이다.[16]

1584년 1월에 이이(李珥, 1536~1584)가 졸하자 선조는 서인(西人)을 배척했다.[17] 이러한 분위기 속에서 당시에 득세한 고관들에게 베푼 기영회를 기념한 그림이 국립중앙박물관에 소장된 1584년 작 〈기영회도(耆英會圖)〉다(도판 3-4).[18] 이 작품은 현

재 알려진 가장 오래된 〈기영회도〉이기도 하다. 좌목(座目)에 적힌 좌의정 노수신(盧守愼, 1515~1590)과 우의정 정유길(鄭惟吉, 1515~1588) 등이 이 작품의 주인공이다. 1584년 당시에 권력의 정점에 이른 고관들의 자부심이 깃든 그림답게 대폭으로 제작된 이 작품에는 표피 방석에 앉아 각상을 받은 대신들과 그 뒤에 쳐놓은 매화와 소나무가 그려진 채색 병풍, 커다란 화병이 놓여 있는 주칠(朱漆) 상, 악공과 기녀들이 참석한 연회 모습 등이 화려하고 섬세하게 그려져 있다.

기존에 재현된 어떤 관료들보다도 신분이 높은 핵심 대신들의 행사 장면을 수준 높은 화격으로 묘사한 이 작품에서, 소위 부수적 인물인 여기나 의녀, 시종의 모습이 행사 주인공들 이상으로 매우 구체적이고 생동감 있게 묘사된 점이 주목된다. 그림의 주제인 기영회 장면보다 오히려 이러한 주변 인물들에게 감상자의 시선이 먼저 갈 정도로 이들의 표정과 자세가 다양하고 자연스럽게 묘사되어 있다. 이러한 표현법으로 인해 당시의 복식과 풍속 등의 내용을 풍부하게 알 수 있다는 점이 선행 연구에서 언급된 바 있다.[19]

그런데 부수적 인물의 이러한 묘사는 이 작품뿐 아니라 선조 대 왕실 후원 행사도의 특징이었다는 점이 주목된다. 즉 섬

3-4. 〈기영회도〉, 1584,
국립중앙박물관 소장

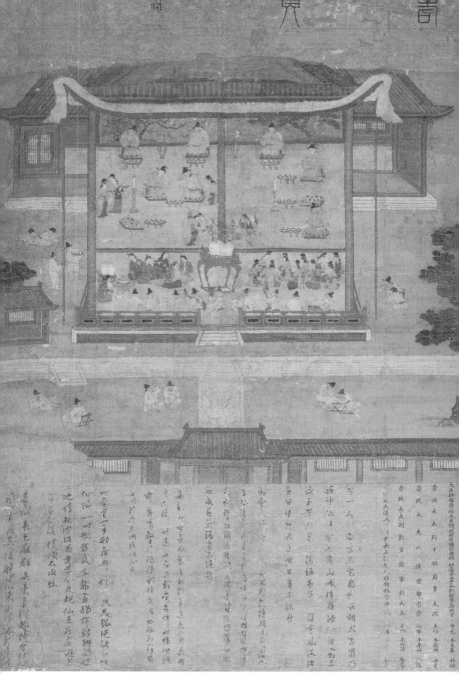

돌 아래 시종들은 행사와 무관하게 자신들끼리 대화를 나누거나 지루해하며 엎드리거나 기대 앉아 있는 모습으로 그려져 있는데, 이러한 모습은 역시 선조 대 작품인 〈알성시은영연도(謁聖試恩榮宴圖)〉에서도 찾아볼 수 있기 때문이다(도판 3-5). 시종들의 "하품하고, 기지개 켜며, 누워 있고, 구부린" 자세는 해동 '기로(耆老)'들의 이미지로 각인되어 있었다는 점이 주목된다.[20] 이러한 기로들의 전형적 자세를 시종들의 묘사에 의도적으로 차용했을 가능성이 있다는 것이다. 〈알성시은영연도〉는 1580년 2월에 선조가 친히 성균관에 거둥하여 치른 알성시 급제자들에게 베푼 연회를 기념한 그림으로 현존하는 선조 대의 대표적인 왕실 행사도이기도 하다.[21] 〈기영회도〉에서는 시종들뿐 아니라 기녀와 의녀 등의 여성 이미지가 새롭게 재현되었다. 이들은 주 참석자들의 연회나 그들 앞에서 펼쳐지는 공연에는 전혀 주목하지 않고 오히려 '돌아앉아' 다양한 자세와 표정으로 자신들끼리 떠들고 있다. 이들은 생김새와 표정이 모두 제각각이며 매우 '개성적'으로 그려졌는데, 이러한 형식은 전대의 기록화에서는 전혀 찾아볼 수 없는 것이었다.

의술과 악가무 일을 전문적으로 한 조선의 여성들은 모두 천인(賤人)이었기에,[22] 선조조에 이러한 여악이나 의녀, 시종과 같

3-5.
〈알성시은영연도〉, 1580, 일본
고토 요메이분코(陽明文庫) 소장

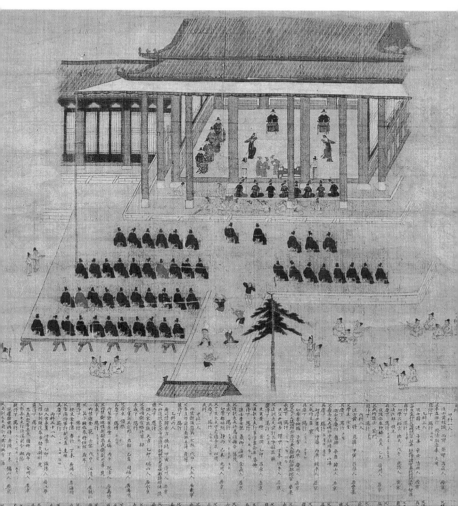

은 하층민들이 조명되었다는 것은 신선한 충격이다. 무엇보다 이러한 이미지가 선조가 사림파들의 대립을 이용하며 왕권을 강화하던 시기의 왕실 후원 궁중행사도 속에서 등장한다는 점이 흥미롭다. 1580년대에 제작된 〈알성시은영연도〉나 〈기영회도〉에 보이는 이러한 이미지와 관련하여 1580년 1월 1일에 선조가 신료들의 강한 반대에도 궁중행사에 시속의 '여악(女樂)' 사용을 관철했다는 기사가 주목된다. 1580년 1월 1일, 인성 왕후(仁聖王后)의 신주를 태묘에 모시고 선조가 친제한 다음 대사령을 내리고 백관들의 하례를 받은 뒤에 음복연(飲福宴)을 행했다. 이때 여악을 사용했는데, 삼사와 정원은 이러한 음복연에 여악을 사용하는 것은 의례에 맞지 않는다고 선조에게 지속적으로 아뢰었다. 즉 구례(舊例)에는 음복연에 여악을 사용했지만, 《오례의(五禮儀)》에 기재되어 있지 않기에 최근의 관례에 따라 이렇게 엄숙하고 공경스럽게 신령의 복을 받는 음복연에 "여악의 외설스런 소리를 듣는 것은 마땅하지 않다"라는 것이었다. 그런데 선조는 지나치게 과격하다면서 양사가 여러 날 연달아 올린 간쟁을 무시하고 여악을 사용하도록 했다.

이때의 간쟁이 연회 날까지 무려 일곱 차례에 걸쳐 이어졌고, 또한 건의 내용이 나름 합리적인데도 선조가 끝까지 수용하지

않았다는 점이 눈에 띈다. 흥미로운 점은 이 일에 관한 실록 기사의 내용이다. 즉 "이때 세속의 논란이 득세하여 무릇 삼사의 논의에 대해서는 모두 명성을 사려는 것으로 실속이 없다고 지적하였다. 상 역시 그들을 싫어하였으니 반드시 여악을 좋아해서가 아니고 다만 풍속에 따라 일을 처리함으로써 유사(儒士)의 논의를 억제하고자 해서 그랬던 것이다"라고 한 것이다.²³

당시에 사대부가나 여항의 연회에서 여악의 사용이 성행했음과 선조가 이러한 세상의 풍속을 잘 알고 있었음을 알려준다. 무엇보다도 선조가 당시의 "유속(流俗)", 곧 세상에서 득세하던 풍속을 사용하여 신료들의 논의를 누르려고 했다는 것이다. 선조가 궁중행사에서 여악을 사용하도록 강경한 태도를 고수한 것이 사론(士論)을 누르며 왕권을 높이고자 한 일과 관련된다는 뜻이다. 그렇다면 작품 속 여악과 시종과 같은 소위 부수적 인물들의 생동감 있는 표현 역시 선조의 의도와 관련된 시각 이미지일 가능성이 있다. 실제로 최고위층의 기영회를 재현한 이 그림에서 '딴짓하는' 시종과 여성들이 화면에서 차지하는 공간이 예외적으로 기로당상들이 차지한 부분과 동일할 뿐 아니라 이들의 생동감 있는 표현으로 인해 주인공인 고관들에게 향할 시선을 빼앗기고 있다(도판 3-6).

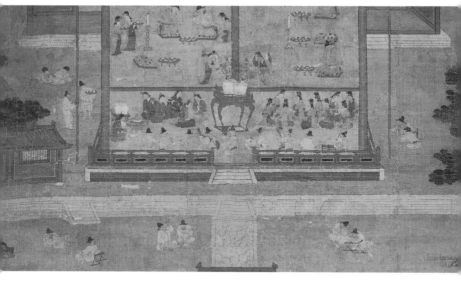

3-6. 〈기영회도〉 세부

선조는 1580년에 영의정 박순(朴淳, 1523~1589)과 우의정 강
사상(姜士尙, 1519~1581)이 재이(災異)로 인해 사직하자 "신하 중
에 임금을 업신여기는 자가 있어서 재이를 초래하는 것은 예
나 지금이나 항상 있어 온 걱정거리였다"라고 답했다. 조선 최
초의 방계 혈통 출신의 국왕으로서 자신이 신료들에게 업신여
김 당할 것을 강하게 우려했던 것으로 보이는 대목이다. 따라서

1580년대에 왕실 후원으로 제작된 그림에 보이는 '여악'과 시종들의 유래없는 재현 방식은 이렇게 사론을 누르는 방편이었을 가능성이 있다.

〈기영회도〉는 선조가 붕당을 조장하며 노수신에게 힘을 실어주던 1584년에 제작된 작품이다. 좌목에 적힌 노수신은 1583년 11월에 모친의 삼년상을 마친 후 선조에 의해 다시 좌상에 임명되었으나 사직서를 올리며 상경하지 않고 상주 본가에 머물러 있었다. 그런 그가 1584년 5월에 상경한다고 보고하자 선조는 "올라온다는 말을 들으니 내 몹시 기쁘다"라고 감정을 드러냈다.[24] 선조는 1584년 5월 3일에 가뭄으로 악기를 쓰지 않는 때에 사인(舍人) 김찬(金瓚)이 모화관(慕華館)에서 사대(査對)한 뒤에 공공연하게 음악을 베풀었다는 이유로 파직한 바 있으나,[25] 1584년 5월 22일에 상경한 좌의정 노수신에게는 제천정(濟川亭)에서 특별히 선온(宣醞)했다.[26] 좌목에 적힌 돈녕부(敦寧府) 판사(判事) 박대립(朴大立, 1512~1584)이 1584년 6월 8일에 사망했기에 기영회는 노수신의 상경을 기뻐한 선조의 후원으로 1584년 5월 22일 이후에서 박대립이 사망한 1584년 6월 사이에 열렸을 가능성이 있다. 이렇게 선조가 노수신과 동인에게 힘을 실어주며 베푼 '기영회'에서는 1584년 5월 당시에 가

뭄으로 음악도 베풀지 않던 분위기 속에서 '여악'까지 내렸음을 알 수 있다.

흥미로운 점은 이때의 행사를 재현한 〈기영회도〉 역시 한편으로는 사대부들을 견제하려 했던 선조의 의도가 개입되었을 가능성이 있다는 것이다. 고관들의 위상에도 아랑곳하지 않은 채 지루해하는 감정을 그대로 노출한 시종들이나 아예 돌아앉아 떠드는 의녀와 기녀들을 공들여 재현한 방식은 선조 대 이전의 행사도에서는 전혀 찾아볼 수 없기 때문이다. 이러한 재현은 당시에 사대부들에게 내려지는 음악이나 여악의 사용에 민감했던 선조의 의중이 개입되었을 가능성을 말해준다. 즉 선조가 특별히 후원한 행사도에서만 보이는 이러한 생동감 있는 여성과 시종의 재현은 붕당을 정치적으로 활용하며 사대부들의 '업신여김'을 우려한 선조의 정치적 의도가 반영되었을 수 있다는 것이다. 동시에 선조의 조모인 창빈 안씨(昌嬪 安氏, 1499~1549)가 중종의 후궁이었기에, 선조가 이러한 후궁이나 하층민들에게 특별한 감정을 지니고 있었을 가능성이 있다.

1584년 작 〈기영회도〉에서 꽃병이 놓여 있는 주칠 탁자 우측에 앉아 있는 여성들의 머리는 양 갈래로 묶여 있는데, 이러한 당시 여성의 모습은 일본 라이코지(來迎寺) 소장 1582년 작 〈서

방구품용선접인회도(西方九品龍船接引會圖)〉에서도 볼 수 있다(도판 3-7). 아미타불이 특별히 손가락으로 가리키고 있는 이 여성은 곧 이 작품의 후원자였다(도판 3-8).[27] 이 작품은 1582년에 비구니 학명(學明)이 인종(仁宗, 재위 1544~1545)의 후궁이었던 혜빈 정씨(惠嬪 鄭氏)의 만수무강 및 극락왕생을 빌고자 발원해 제작되었다. 즉 이 불화에는 당대 실제 후궁의 초상과 그녀의 구체적인 개인 구원에 대한 열망이 반영되어 있다. 선조 대는 이렇게 후궁들이 주축이 된 왕실 비구니원(比丘尼院) 소속 여승들이 발원하고 후원한 '여성 구원'에 관한 작품들이 활발하게 제작된 시기이기도 했다.[28] 이런 측면에서 본다면, 〈기영회도〉에서 살아 있는 듯 제각기 얼굴이 다르게 묘사된 여성들은 기영회의 주인공인 고관 남성들처럼 당시에 세상에서 명성을 떨치던 여기나 의녀의 실제 모습일 가능성이 있다. 명종 대에 거문고 연주에 뛰어났던 72세의 명기(名妓) 상림춘(上林春)이 젊었을 적에 신종호(申從濩, 1456~1497)에게 사랑받은 일을 회상하며 이상좌(李上佐)에게 그 일을 그리게 한 후, 판부사(判府事) 정사룡(鄭士龍, 1491~1570) 등의 여러 사대부에게 시를 구해 시화첩을 제작한 사례는 16세기 중엽 무렵 잘나가던 여기와 관련된 시속을 알려준다.[29]

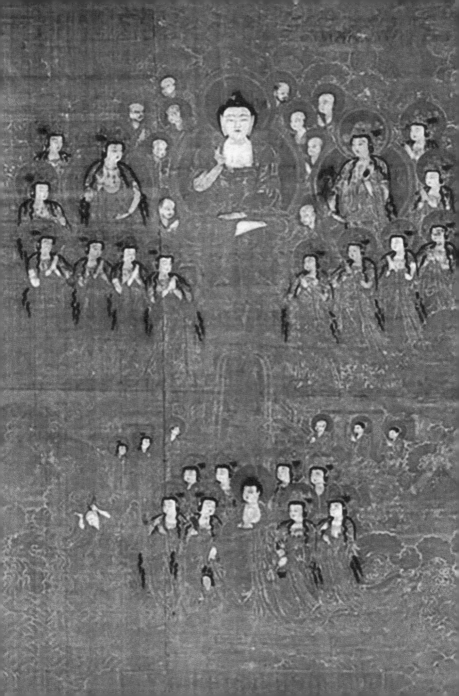

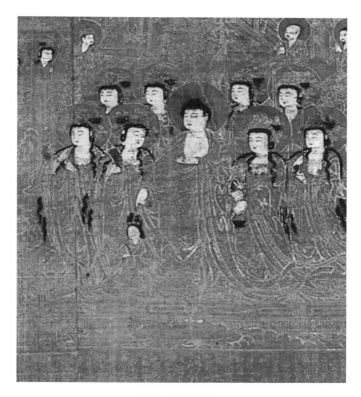

3-8. 〈서방구품용선접인회도〉 세부

3-7.
〈서방구품용선접인회도〉, 1582,
일본 카가와현(香川)
라이코지(来迎寺) 소장

〈서방구품용선접인회도〉는 아미타불과 팔대보살이 양 갈래 머리를 한 여성을 용선(龍船)에 태우고 상단의 아미타 극락 정토로 향하는 모습을 그린 것이다. 이러한 '용선접인' 도상은 1576년 작인 〈사라수탱(沙羅樹幀)〉, 혹은 〈안락국태자전변상도(安樂國太子傳變相圖)〉로 불리는 작품에서도 볼 수 있다(도판 3-9).[30] 〈사라수탱〉 상단에는 선조 9년(1576) 비구니 혜원(慧圓)과 혜월(慧月) 등이 궁궐에서 재물을 후원받아 오래된 '사라수구탱(紗羅樹舊幀)'을 다시 모사하여 그린다는 화기(畫記)가 있다. 또한 화기는 선조와 그 왕비인 의인왕후(懿仁王后, 1555~1600)를 비롯해 인종의 비인 공의왕대비(恭懿王大妃, 1514~1577), 요절한 명종의 아들 순회세자(順懷世子, 1551~1563) 비인 덕빈(德嬪 尹氏, 1552~1592) 등 당시 국왕인 선조를 제외하면 왕실의 적계(嫡系) 여성들에게 공덕을 돌리고 있음을 알려준다. 흥미로운 점은 이들과 함께 인종의 후궁이었던 혜빈 정씨와 일반인으로 보이는 김씨와 엄가씨, 권씨와 묵석씨의 장수도 빌고 있다는 것이다.[31] 선행 연구에서는 후궁 가운데 유일하게 언급된 "혜빈 정씨"를 이 작품의 유력한 후원자 중 한 명일 것으로 보았다.[32]

그런데 이 작품에는 세조가 편찬한 《월인석보(月印釋譜)》에 수록된 안락국태자에 관한 이야기가 한글로 적혀 있어 궁중 비구

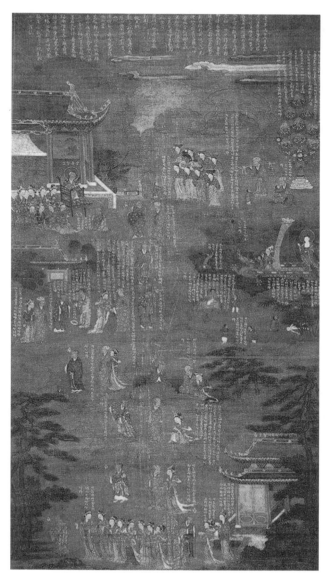

3-9. 〈사라수탱〉, 1576, 일본 고치(高知) 세이잔분고(靑山文庫) 소장

니원 여성들이 주된 감상자였음을 말해준다. 왕실 후궁들이 주축이 된 이 작품의 제작 배경과 관련하여 이 작품에 범마라국(梵摩羅國) 임정사(林淨寺)의 광유성인(光有聖人)이 요청하여 선택된, 찻물을 길을 채녀(婇女)가 공들여 그려진 점도 주목된다. 이들은 사라수대왕이 뽑은 젊고 고운 여덟 명의 '양 갈래' 머리를 한 '궁녀'들이었다. 이렇게 후궁들이 후원한 불화가 붕당 정치가 시작된 1575년 이후의 선조 재위기에 어느 시기보다도 활발하게 제작되었던 점과, 후원자인 후궁들의 실제 모습이 그림 속에 재현되기도 했다는 점에서 조모가 중종의 후궁이었던 선조의 출신 배경이 이러한 회화 제작을 활발하게 한 요인이 되었을 가능성을 추론해볼 수 있다.

1584년 작 〈기영회도〉에서 꽃병이 놓여 있는 주칠 탁자 좌측의 술병을 데우거나 앉아 있는 여성들은 머리에 쓴 가리마로 보아 의녀와 같은 여관들이라고 생각된다. 의녀 제도는 조선 초기부터 존재했지만, 흥미롭게도 1600년 실록 기사에서 보듯이 뛰어난 의술을 지녔던 의녀 애종(愛終)을 "창녀"라고 평가할 정도로 유독 음탕한 의녀에 대한 기록이 선조 대의 기록에서만 눈에 띈다. "끼(氣)가 있다"고 해서 궁궐 밖으로 내보내진 선조조 의녀들 때문에 광해군 대에는 이로부터 내의녀(內醫女)의 종자가

끊기게 되었다는 우려까지 있었다.[33]

1605년에 혜민서 제조(惠民署提調)인 정창연(鄭昌衍, 1552~
1636)과 송언신(宋言愼, 1542~1612)이 의녀를 제대로 가르치지 못
했다고 아뢴 내용에 따르면 이들은 의술을 가르쳐 장차 국가에
서 쓰기 위해 서울 안에서 징집되었는데, "기강이 해이해짐으
로 인하여 사치하는 풍조가 만연되어 여염의 크고 작은 술잔치
에 의녀를 불러 모으지 않은 적이 없다"라고 했다.[34] 이러한 선
조조의 시속으로 미루어 볼 때, 〈기영회도〉 속의 의녀와 여악들
역시 당시 사가에서 열리던 각종 잔치에 불려 다니며 명성을 떨
치던 이들이었을 것이다. 선조는 이러한 세속의 풍속을 익히 알
고 있었다.

선조는 1578년에 강관(講官) 허봉(許篈, 1551~1588)에게 안빈
(安嬪)을 "우리 조모"라고 하는 것이 매우 잘못된 일이라는 지
적을 받았다. 허봉은 "안빈은 바로 첩모(妾母)이기 때문에 시조
의 사당에 들어갈 수가 없고 다만 사실(私室)에서 제사해야 합
니다"라고 하며, 선조의 조모를 "첩모"라고 했다. 이에 선조는
"성난 음성"으로 "안빈은 실지로 조모인데 나의 할머니라고 한
다 해서 무엇이 해롭단 말인가"라고 강하게 반발했다.[35] 후궁이
었던 조모를 첩이라고 표현한 것에 역정을 내며, "나의 할머니

(我祖)"라고 언급한 선조의 심정을 고려하면, 〈기영회도〉 속의 여악이나 의녀와 같은 여성 이미지가 생동감 있게 재현된 이면에는 선조가 이들에게 지녔던 공감대가 작용했을 것이다.

이렇게 선조가 이들에게 특별한 공감을 지녔을 가능성과 관련하여 당시에 선조가 총애한 노수신이 주희의 학설에 이견을 제시하며 양명학을 지지한 대표적인 학자였다는 점도 주목된다. 노수신은 사람의 감성적인 욕구인 인심(人心)을 위태롭다고 본 주희와는 다르게 마음 그 자체는 완전한 것이라고 보았다. 무엇보다 욕망을 본성이라고 선언하면서, 인간의 자연스러운 감정과 욕망을 긍정했다.[36] 따라서 이러한 사상적 분위기에 선조 역시 공감하고 있었을 가능성이 있다. 무엇보다 〈기영회도〉를 제작한 도화서 화원들을 감독한 당시의 도화서별제(圖畫署別提)가 김시(金禔, 1524~1593)였다는 점도 주목된다. 선조는 1583년에 어명으로 도연명(陶淵明, 365~427)의 시문집인 《전주정절선생집(箋註靖節先生集)》을 간행하게 하면서, 도연명 초상화와 〈귀거래도(歸去來圖)〉의 삽화는 김시에게 그리게 하고, 〈도정절집발응제(陶靖節集跋應製)〉는 정유길이 담당하게 했다.[37] 노수신과도 가까웠던 김시의 대표작이 〈동자견려도(童子牽驢圖)〉라는 점도 흥미롭다(도판 3-10).[38] 이 작품이 동자와 끌려가지 않

養松

3-10. 김시, 〈동자견려도〉, 16세기 후반, 삼성미술관 리움 소장

으려는 나귀의 '마음'을 표현했다는 점과 선비와 나귀가 아니라 하층민인 시동과 나귀를 그림의 주인공으로 삼았다는 점에서 풍속화적 표현의 이른 예로서 주목되기 때문이다.

〈기영회도〉 좌목에 적힌 노수신과 정유길을 공격한 서인계 조헌(趙憲, 1544~1592)의 상소는 이러한 하층민 이미지가 〈기영회도〉의 주인공인 이들의 생각이나 태도와도 관련되었을 가능성을 시사한다. 조헌의 상소를 보면, 노수신은 아무리 말단 관리인 "서리(胥吏)의 무리라도 반드시 더불어 계(契)를 맺었다"라고 한다. 또한 조헌은 정유길이 '의녀'에 고혹되어 그 조부의 풍도를 크게 무너뜨렸다고 공격했다.[39] 이러한 상소는 이 무렵에 등장한 하층민의 이미지가 이들에게 공감대를 지녔던 선조와 노수신 같은 당대 핵심 지배층의 사상적 분위기와도 관련됨을 시사한다.

임진왜란과 선조의 위기의식:
규방 여성, 가마꾼과 마부, 구경꾼에 대한 새로운 주목

궁중행사도 속의 풍속화적 표현이 가장 두드러진 시기는 정조 (正祖) 재위기(1776~1800)라고 할 수 있다. 이 시기의 특별한 왕 실 행사를 기념한 1784년 작 《문효세자보양청계병(文孝世子輔養 廳契屛)》이나 1795년 작 《화성원행도(華城園幸圖)》 병풍이 대표 적인 예다. 행사의 메시지가 백성들을 향한 측면이 있었다는 점 도 두 작품의 공통점이다. 혜경궁 홍씨(惠慶宮 洪氏, 1735~1816) 가 환갑을 맞은 1795년에 정조는 "조정에서 천 년 만에 한 번 만나는 전에 없는 경사스러운 기회"라고 하면서, 자전에게 올 리는 축수의 기쁨을 '백성'들과 같이하고자 했다.[40] 정조는 모친 혜경궁 홍씨의 회갑을 축하하는 진찬례(進饌禮)를 화성 행궁(華 城行宮)에서 올렸는데, 윤2월 9일부터 16일까지 진행된 1795년 의 을묘년 원행을 그린 병풍에는 이때의 회갑연과 화성 행궁에 서의 여러 행사 장면이 포함되어 있다. 그런데 이 장면들과 함 께 정조의 행차 장면이 두 폭이나 할애되어 그려져 있는데, 이 는 6천여 명에 이른 당시 국왕 행차의 장대함을 드러내려는 의

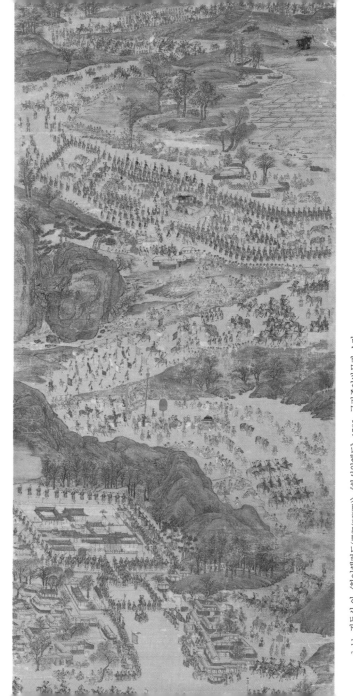

3-11. 김득신 외, 〈환어행렬도(還御行列圖)〉, 《화성원행도》, 1795, 국립중앙박물관 소장

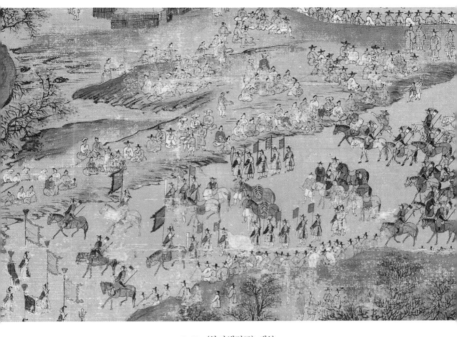

3-12. 〈환어행렬도〉 세부

도와 함께 정조가 행차 중에 수많은 백성을 만났음을 강조한 측면이 있었다(도판 3-11). 정조는 원행 과정에서 직접 백성들의 의견을 들은 후 이들의 상언(上言)을 처리하기도 했다.[41] 따라서 이 작품에 등장하는 수많은 일반 백성은 단순히 부수적 구경꾼들이 아니라 오히려 작품의 의도와 관련된 핵심 이미지라고도 할 수 있다(도판 3-12).

이렇게 행차에서 만나는 '구경하는 백성'들인 '관광민인(觀光民人)'을 중요하게 여긴 국왕이 영조와 정조였는데, '관광민인'이 실록 기사에서 강조되던 영조 후반기와 정조 연간에는 풍속화적 표현 역시 성행했다. 선원전(璿源殿)에 나아가서 예(禮)를 행하기 위해 창덕궁을 나선 영조는 종각로(鍾閣路)에서 연(輦)을 멈추고 승지에게 명하여 관광하는 백성 등을 불러 "전배(展拜)하러 가는 길에 너희들을 보니 몹시 기쁘다"라고 했다.[42] 정조 역시 여주 행궁(驪州行宮)과 이천 행궁(利川行宮) 등에 행차하면서 "이번 연로(輦路)에서 구경하는 백성이 많은 것은 처음 본다 하겠다. 저 많이 모인 자가 다 내 백성"이라고 했다.[43] 그런데 이렇게 행사도 속에 구경꾼들이 재현될 뿐 아니라 행사의 주인공이 '여성'인 그림이 등장한 시기 역시 선조 대였다. 즉 임란 이전에는 〈기영회도〉나 〈수연도〉와 같이 나이 든 남성 관료가

그림의 주인공이었다면, 전란 후 선조조에는 노년의 사대부가 여성으로 그림의 주인공이 전환되었다.

영조 대의 문인화가 조영석은 정선(鄭敾, 1676~1759)의 화명 (畫名)이 높았음을 강조하면서, "위로 경재(卿宰)부터 아래로 가마꾼에 이르기까지 공의 이름을 모르는 이가 없다"라고 했다.[44] 가장 높은 신분인 고관대작에 대비되는 하층민으로 가마꾼을 언급한 것이었다. 정조의 어명으로 한양의 번화한 모습에 대한 응제시(應製詩)를 지은 박제가(朴齊家, 1750~1805) 역시 시정의 하층민으로 마부와 여종(家婢), 내시, 기생(紅妓)들을 언급했다.[45] 이렇게 마부나 가마꾼, 기녀는 하층민을 대표하는 이미지였다. 그런데 임진왜란 직후의 선조 통치기에 이러한 마부나 가마꾼이 일반 백성들과 함께 사대부가의 '여성'이 주인공인 '경수연(慶壽宴)'을 '구경하는' 인물로서 중요하게 재현되었다.

연로한 부모님의 장수를 축하하는 잔치는 임진왜란 이전에도 유교 사회의 중요한 행사였지만, 행사의 주인공으로서 그림에 재현된 이들은 연로한 남성 관료들뿐이었다. 그런데 임란 직후 서울 명문가에서는 '노모' 즉 여성이 경수연의 주인공으로서 '사회적'으로 주목받으며 그림의 주인공이 되었다.[46] 선조가 노모를 잘 모신 관료들을 집중적으로 발굴하고, 이들의 경수연을

특별히 후원했기 때문이다.⁴⁷ 주목되는 것은 이러한 〈경수연도〉
가 가전하여 후손들이 지속적으로 감상하고 이모하면서, 이후
조선 사회에서는 경수연이 특히 '여성'과 관련된 행사로 인식되
었다는 점이다.

　유교 사회의 이상적 효자상을 언급한 선조 대의 문신 최립(崔
岦. 1539~1612)은 "효자에게 세 가지 소원이 있으니 첫째 소원
은 어버이가 장수하셨으면 하는 것이요, 둘째 소원은 어버이를
풍족하게 봉양해 드렸으면 하는 것이요, 셋째 소원은 어버이에
게 영광을 안겨드리면서 어버이의 뜻을 즐겁게 해드렸으면 하
는 것이다"라고 했다. 그런데 임란 직후의 서울은 궁성과 관청
이 제대로 복구가 안 되어 있었을 뿐 아니라 먹을 것도 넉넉하
지 않은 상황이었다. 이러한 상황 속에서 1599년에 별시 문과
에 병과로 급제한 권형(權詗. 1541~1605)은 오직 연세가 이미 팔
순이 넘은 어머니를 잘 봉양하기 위해 "조정에서 현달할 수 있
는 길"을 버리고 신천(信川) 군수라는 지방관을 택했다. 그런데
권형은 군수로 임명받는 날에 늦은 나이에 대과(大科)에 급제해
서 선조의 은총으로 어사화를 머리에 꽂게 되자 손님들을 초청
하여 연회를 베풀었다. 권형이 이때 제작한 〈경연도(慶筵圖)〉는
노모를 주인공으로 그린 가장 이른 시기의 〈경수연도〉 중 하나

였을 것으로 생각된다.⁴⁸

홍이상(洪履祥, 1549~1615) 역시 노모를 봉양하기 위해 1602년에 안동 부사로 부임한 뒤, 전란 후 10년 만에 다시 열린 1601년 신축년 사마시에 입격한 아들의 동년을 초청하여 축하연을 베풀었다. 이때 거주지는 서울이지만 경상도에서 관직 생활을 하거나 지방에 거주하는 자신의 계유년 동년들과의 방회를 곁들여 안동부 관아 뜰에서 연회를 열었다. 이를 기념한 그림이 〈계유사마방회도(癸酉司馬榜會圖)〉다. 이 행사에서 홍이상의 모친은 동년들의 헌수(獻壽)를 받았는데, 이런 연유로 동네 부로(父老)들이 홍이상의 효심을 칭찬하며 '인간지성사(人間之盛事)'라고 일컬었다고 한다.⁴⁹ 흥미롭게도 현재 전하는 〈계유사마방회도〉에는 행사의 주인공들 외에 홍이상의 효심을 널리 알릴, 마부와 구경꾼들이 그려져 있다(도판 3-13). 특히 마부와 민가의 지붕들이 눈에 띄게 강조된 점이 특징적이다. 이러한 재현은 홍이상을 "인간이 이루어낼 수 있는 가장 성대한 일"을 이루어낸 유교 사회의 가장 이상적인 인물로 널리 알리고자 한 작품의 의도와 밀접하게 관련된다. 손가락으로 행사를 가리키는 그림 속 구경꾼들로 인해 행사 장면은 더욱 강조된다.

조선 후기에 가장 이상적인 유교 사회 관료들의 삶을 그린

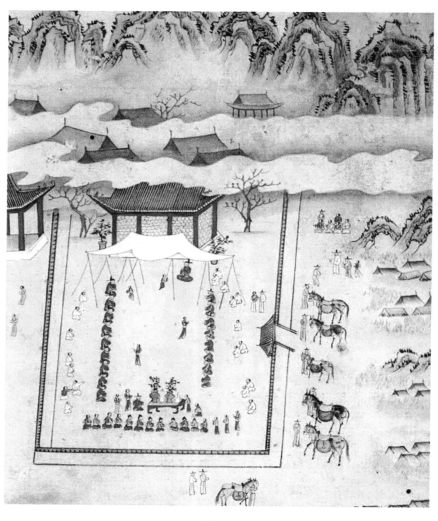

3-13

〈계유사마방회도〉,《경수연첩(慶壽宴帖)》, 1602년 행사, 서울대학교 중앙도서관 소장

〈평생도(平生圖)〉 중에는 모당(慕堂) 홍이상의 일생을 그렸다고 알려진 8폭 병풍이 전한다. 돌잔치, 혼례, 삼일유가(三日遊街), 한림겸수찬(翰林兼修撰) 및 송도 유수(松都留守) 부임 장면과 병조판서 및 좌의정일 때 모습과 함께 마지막 폭에는 회혼례(回婚禮) 장면이 그려져 있다. 그런데 홍이상은 병조판서와 좌의정을 지내지 않았으며, 회혼례를 치르지도 않아 이 작품은 홍이상의 평생을 그린 그림이 아니라 유교 사회에서 사대부 관료가 누릴 수 있는 가장 이상적 인생행로를 그렸으리라 생각된다.[50] 홍이상과 같이 선조조의 사가행사도를 통해 영원히 기억되고, '구경꾼'들에 의해 널리 칭송된 관료들은 이후 〈평생도〉의 주인공으로 여겨질 정도로 조선 사회에서 가장 이상적이고 명예로운 삶을 산 인물의 전형이 되었다.

《모당평생도》에는 그림 속 각 인물이 누구인지를 알려주는 쪽지가 인물 옆에 별지로 붙어 있었는데, 각종 행사를 구경하는 사람들 옆에 "관객(觀客)", "관녀(觀女)"라고 적힌 별지들이 붙어 있었다는 점이 흥미롭다(도판 3-14, 도판 3-15).[51] 이러한 '구경꾼'들 역시 그림 속 필수 인물들로 인식되고 있었음을 말해준다. 선조 대에 새롭게 재현된 '구경꾼' 이미지가 이후에는 당연히 재현되는 대상으로 여겨진 것이다.

1602년 가을에 승정원에서 이거(李蘧, 1532~1608)의 노모 채씨(1504~1606)가 99세로 장수하고 있다는 사실을 선조에게 고하자 왕은 이 말에 감동하여 후하게 하사했고, 이거의 노모가 백세가 된 1603년에 선조는 정초부터 정례적(定例的)으로 식량과 찬물(饌物)을 지급하고 이거의 작위를 더해 주었다. 즉 그는 가선대부(嘉善大夫)로 승진하여 동지중추부사(同知中樞府事)에서 우윤(右尹)이 되었으며, 증조까지 3대가 대부로 추증되었다. 또한 곧 형조 참판이 되었다가 마침내 경기 관찰사가 되자 이해 9월에 주연을 베풀어 축수했는데, 여러 공경(公卿)과 백관의 장들이 다 모여 경사를 지켜보았다고 한다. 서울에서는 이를 두고 "어머니는 아들 덕에 귀해지고 아들은 어머니 덕에 귀해졌으니, 장수한 어머니는 즐거워하고 그의 아들은 공백(公伯)이로다"라는 노래까지 불렀다고 한다.[52] 1603년 백세가 된 채씨(蔡夫人)의 상수(上壽) 잔치는 당시에 그림으로 그려져 집안의 가전보물이 되었다.[53]

1605년 4월에는 채씨가 102세가 된 것을 계기로, 서평부원군(西平府院君) 한준겸(韓浚謙, 1557~1627)이 제안하여 70세 이상 노모를 모신 홍이상, 권형 등 13인의 계회인 수친계(壽親契)가 구성되었다(도판 3-16). 선조는 팔도에 특령을 내려 이때의 경

3-14.
〈송도유수도임식(松都留守到任式)〉
부분,《모당(慕堂) 홍이상(洪履相)
평생도(平生圖)》, 국립중앙박물관
소장

3-15.
〈회혼식(回婚式)〉 부분,
《모당 홍이상 평생도》,
국립중앙박물관 소장

3-16
〈경수연도〉, 《경수연도첩》, 1605년 행사, 서울역사박물관 소장

驪興君
大夫人
貞夫人李氏
壽七十五
次夫人

南參判
大夫人
晉昌姜氏
丙申生
次夫人
貞夫人
瀛州丁氏

韓參判
大夫人
平山申氏
貞夫人
次夫人
貞夫人
安東金氏
甲申生
壽八十三

洪同知
大夫人
聞慶白氏
戊午生
次夫人
貞夫人
完山李氏
癸亥生

尹判書
大夫人
固城南氏
戊戌生
次夫人
貞夫人
貞敬夫人
奇八十

錦溪君
大夫人
善山林氏
辛卯生
次夫人
貞夫人
豐城閔氏
黄千生

李同知
大夫人
仁川蔡氏
甲子生
次夫人
貞夫人
金義李氏
戊戌生

晉興君
大夫人
貞敬夫人
壽七十三
次夫人
貞敬夫人
東萊鄭氏
乙巳生
次平尹氏癸未生

大夫人

次夫人

3-17
〈가마꾼도〉,《경수연도첩》, 1605년 행사, 서울역사박물관 소장

수연을 크게 보조했는데, 선조가 후원한 당시의 경수연 행사를 이모한 《경수연도첩(慶壽宴圖帖)》이 서울역사박물관과 홍익대학교 박물관 등에 전한다. 그런데 이 행사를 기념한 그림을 제작하면서, 화첩의 한 폭을 행사의 주인공들이 아닌 가마꾼이나 마부, 구경꾼과 같은 인물들에게 할당한 점이 흥미롭다(도판 3-17, 3-18). 이 장면만 따로 보면, 마치 한 폭의 '풍속화'를 감상한다는 생각이 들 정도다. 1603년에 열린 채씨의 경수연과 달리 수친계 계원이 주축이 된 1605년의 경수연은 공적 성격이 강한 행사였기에 이때 제작된 〈경수연도〉는 참석자들의 수대로 제작되었다.[54] 따라서 1605년의 〈경수연도〉에 '하층민'과 구경꾼이 강조된 것은 미담이 널리 공유되길 바랐던 선조의 의도가 개입된 선조 후원 행사도의 특징을 공유한 작품이었기 때문일 것이다. 1605년의 경수연을 기념한 그림은 후손 가문들에 의해 지속적으로 이모되면서 이후 조선 사회에서 이러한 하층민과 구경꾼의 재현에 대한 관심을 환기했으리라 생각한다.

3-18
〈마부와 대문 정경〉, 《선묘조제재경수연도첩(宣廟朝諸宰慶壽宴圖帖)》,
18세기 후반(1605년 행사), 홍익대학교박물관 소장

임진왜란 공신 선정과 선조의 의도, '미천한' 마부가 그림의 주인공이 되다

1592년 4월 13일에 임진왜란이 발발하고 보름 만에 왜군이 경기도로 들어오자 선조는 파천을 결정했다. 곧 선조와 조정은 한성을 버리고 개성에서 평양으로, 그리고 의주로 피난을 갔고 민심은 흉흉해졌다. 한양으로 다시 돌아온 국왕과 지배층은 '엘리트 패닉' 속에서 땅에 떨어진 지배층의 권위와 무너진 유교 질서를 다시 세우기 위해 민심을 다독일 미담이 절실했다. 지배층이 이 미담을 창조하기 위해 주목한 것이 바로 전쟁의 참화에서도 장수한 노모를 잘 모신 관료들의 이야기였다. 이러한 미담의 전파자로서 가마꾼과 마부, 부로와 같은 일반 백성들도 새롭게 주목받았다.

선조는 1600년 무렵부터 승정원의 도움으로 연로한 노모를 잘 봉양한, 효의 가치에 부합한 인물들을 집중적으로 발굴하여 이들에게 높은 벼슬을 하사하며 경수연을 열도록 보조했다. 이 시기는 전쟁의 참화에서 완전히 벗어나지 못해 어려웠지만, 선조의 후원으로 장수한 노모를 모신 관료들의 집에서는 왕실에

서 지원해준 음식과 음악으로 노모의 장수를 축하하는 연회를 성대하게 열 수 있었다. 또한 화공을 동원하여 제작한 〈경수연도〉는 공유되어 제화시가 추가되고, 이모되면서 선조 대의 미담으로 널리, 오랫동안 기억될 수 있었다. 즉 선조는 '충(忠)'으로 이어지는 '효(孝)'의 가치를 강조하여 무너진 유교 사회의 질서를 다시 세우고, 전쟁으로 땅에 떨어진 국왕과 지배층의 권위를 다시 높이고자 했던 것이다.

〈경수연도〉가 집중적으로 제작된 시기는 공신 선정 등 임진왜란에 대한 전후 평가가 이루어지던 시기이기도 했다. 1604년 6월 25일에 선조는 대대적으로 임진왜란의 공신을 봉했는데, 이때 가장 공이 높은 이들은 선조의 호종신(扈從臣)들이었다. 즉 1등인 이항복(李恒福)과 정곤수(鄭崑壽)를 비롯하여 모두 86명을 호성공신(扈聖功臣)으로 봉했는데, 흥미롭게도 3등에 내시(內侍) 24명과 함께 마부인 이마(理馬)가 6명이나 포함되었다. 이렇게 마부들을 공신으로 지정한 예는 선조 이전에는 없던, 당시 사대부들에게는 매우 충격적인 일이었다. 당시 사신(史臣)은, "호종신을 80여 명이나 녹훈(錄勳)하였는데 그중 미천한 복례(僕隷)들이 또 20여 명이나 되었으니 외람한 일이 아니겠는가"라고 하면서, '미천한 이들'이 공신이 되었음을 비판했다. 또한 1604년

10월 29일의 실록 기사에서도 사신은 한 고조(漢高祖)는 창업한 공이 있는데도 18인을 봉했고, 한 광무(漢光武)는 중흥한 공이 있는데도 화상(畫像)을 그린 것은 28인이었고, 태조는 공을 세운 사람이 많았지만 개국 공신은 30여 인에 불과했다고 하면서, 지금 공신 중에는 "심지어는 고삐를 잡는 천례(賤隸)"까지 있어 후세의 비웃음을 남긴 것이 극에 달했다고 비난했다.

홍미로운 점은 이러한 비난에 대한 선조의 반응이었다. 선조는 1604년 10월 29일에 호성공신 별교서(別敎書)에서 친히 밝혔듯이, 마부들이 충정(忠貞)한 절개를 바쳐 말고삐를 잡고 치달리는 수고로움을 극진히 했으니, 일은 같지 않지만 그 공로는 "사대부 관료들과 다를 바 없다"라고 강조했다. 선조의 이러한 인식은 〈기영회도〉에 재현된 시종과 기녀의 새로운 재현과도 관련되며, 선조의 후원으로 제작된 〈경수연도〉에 적극적으로 등장하는 마부와 하인들의 모습과도 연결된다. 즉 이러한 새로운 재현은 방계 혈통 국왕으로서 선조가 지녔던 정치적 위기의식과 함께 이들 하층민에 대한 특별한 공감대 속에서 가능할 수 있었던 것으로 보인다.

특히 주목할 점은 공신 3등에 책훈된 이들의 "모습을 그려 후세에 전하며, 품계와 관작을 한 자급 초천한다"라는 것이었

다.[55] 즉 이마(理馬) 김응수(金應壽), 오치운(吳致雲), 전용(全龍), 이춘국(李春國), 오연(吳連), 이희령(李希齡)과 같은 마부들에게 조선 최초로 도화서 화원들이 초상화를 그려준 것이었다.

선조는 전란 직후인 1593년부터 "견마배(牽馬陪) 최국(崔國), 전용, 최한근(崔漢斤)은 전에 이미 군직에 붙였으나, 난리에 발섭하며 고생한 공로가 있으니 포상함이 옳겠다. 수문장을 제수하라"라고 하면서 마부들의 공을 인정한 바가 있다.[56] 특히 고관대작들이 평일에 "나는 충신이다. 나는 의사(義士)다"라고 큰소리치다가 막상 임진왜란이 일어나자 대부분 서로 도망치며 임금을 버리고 살길을 찾아갔던 것과 달리 전용은 천한 신분임에도 끝까지 선조를 호위한 충직한 인물로 평가받았다.[57] 1604년에 호성공신에 오른 전용은 광해군 때 '석릉군(石陵君)' 전용이 되어 폐비 문제를 논의하는 자리에 대신들과 함께 참석하기도 했다. 그는 의견을 말할 차례가 되자 스스로 "글도 볼 줄 모르는 무식한 자"라며 사대부들 앞에서 자신을 낮추기도 했다.[58]

"고삐를 잡은 천례"로 낮잡아 부르던 이러한 마부들의 공신 초상이 제작되면서 특권층 인사들만이 그림의 주인공이 됨을 당연하게 생각하던 사람들의 인식에도 변화의 물결이 일기 시

작했을 것이다. 선조가 후원한 '노모'가 주인공인 〈경수연도〉가 이후 조선 사회에서는 〈경수연도〉의 전형으로 인식되었다는 점에서도 미루어 짐작할 수 있다. 1630년에 좌참찬 홍서봉(洪瑞鳳, 1572~1645)과 형조판서 장유(張維, 1588~1638) 등 칠순 노모를 모시고 있는 조관(朝官) 18인은 수친계를 만들어 수연(壽宴)을 열 장소로 옛 병조(兵曹) 건물을 사용하기 위해 허락을 요청하면서 선조 대의 경수연을 근거로 들었다. 선조가 악(樂)을 내려 경수연을 격려하였기에 지금까지 사람들이 미담으로 여기고 있다는 것이었다. 이에 인조는 원하는 대로 관청을 사용하라고 하면서 일등악(一等樂)도 내려주었다.[59] 1691년 윤7월 숙종(肅宗, 재위 1674~1720)은 재신과 종신들 가운데 70세 이상의 노모를 모신 자에게 먹을 것을 제급(題給)하고 비단을 하사했다. 이에 병조판서 민종도(閔宗道, 1633~1693) 등 일곱 집안의 태부인과 손부(孫婦)들 및 재신이 삼청동 관아에서 열린 연회에 참석했다. 이 장면을 그린 것이 〈칠태부인경수연도(七太夫人慶壽宴圖)〉다.[60] 숙종은 이때 "선조 대의 옛일에 따라" 잔치를 베풀라고 했다.[61] 이렇게 숙종의 후원으로 제작된 〈경수연도〉 역시 '여성'이 주인공인 1605년에 제작된 선조 대 〈경수연도〉의 의미와 형식을 이은 것이었다.

《기해기사첩(己亥耆社帖)》은 1719년에 송시열(宋時烈)의 문인인 기로소 당상 이유(李濡, 1645~1721)와 영의정 김창집(金昌集, 1648~1722) 등이 주도하여 즉위 45년이자 환갑을 앞둔, 59세가 된 숙종이 기로소(耆老所)에 들어간 것을 기념한 화첩이다. 당시에 숙종은 국왕이 기로소 대신들과 함께 한 전례가 없고, 신료들이 제시한 태조의 입기로소 기록 자체에도 의문이 있다며 기로소에 들어가는 것을 거절했다.[62] 그러나 기로신들이 지속적으로 숙종에게 기로소에 들 것을 권하자, 숙종은 직접 기로연에 참여하여 기로신들에게 특별히 은배(銀杯)를 하사하며 이들의 위상을 높여주었다.[63]

이때의 행사를 그린 〈어첩봉안도(御帖奉安圖)〉와 〈숭정전진하전도(崇政殿進賀箋圖)〉, 〈경현당석연도(景賢堂錫宴圖)〉, 〈봉배귀사도(奉盃歸社圖)〉, 〈기사사연도(耆社私宴圖)〉 중 〈경현당석연도〉를 제외한 모든 행사 장면에 '구경꾼'이 매우 생동감 있게 그려져 주목된다. 특히 〈어첩봉안도〉와 〈봉배귀사도〉에는 남녀노소가 다양하게 어울려 행렬을 구경하는 모습이 그려져 있는데, '마부' 역시 구경꾼으로 묘사되어 있다는 점도 흥미롭다(도판 3-19). 이렇게 선조 대에 미담의 전파자로서 그림의 주인공만큼 중요하게 재현된 '관광민인'은 숙종 대 이후 미담 형성과 관련된 행

3-19. 김진여 등, 〈봉배귀사도〉, 《기해기사첩》, 1720, 국립중앙박물관 소장

사 기념화에 반드시 그려지는 이미지가 되었다.

박세채(朴世采, 1631~1695)는 《경수집(慶壽集)》이 혹시 조만간에 대궐 안에까지 전해져서 숙종이 보고 양로하는 깊은 뜻을 체득하게 되면, 백 살이 된 어버이를 모신 재상이 아니고서도 "우리나라의 구석구석까지 환과고독(鰥寡孤獨)의 어려운 처지에 있는 분들이 모두가 발정시인(發政施仁)하는 환경 속에 길이 들어서 어진 마음이 생기게 될 것은 틀림없는 일"이라고 했다.[64]

이처럼 여성과 하층민이 새롭게 재현된 〈경수연도〉나 시종이나 기녀가 고관대작들만큼이나 주목된 〈기영회도〉, 후궁이나 마부의 초상화 같은 선조 대의 시각 이미지들은 이후 조선 사회 지식인들에게 새로운 차원의 공감 능력을 지속적으로 "틀림없이" 길러주었을 것이다. 낯선 시각 이미지는 강렬한 인상을 남길 뿐 아니라 수용자들이 과거에 지녔던 자신의 편견에 의문을 제기하며 인식을 확장하는 데 영향을 미치기 때문이다. 새로운 시각 경험이 새로운 인식과 관련된다는 것이다. 이런 맥락에서 선조 대에 출현한 여기나 의녀, 마부나 시종과 같은 하층민이나 후궁, 규방 여성의 재현은 이후 조선 사회에서 이들에 대한 인식의 변화와 새로운 감수성 형성에 영향을 미쳤을 것이다.

4 /

최경원

재난이 만든 아름다움, 반 시게루(坂茂)의 재난 건축

상업성을 넘어
재난에 이르는 디자인

많은 사람이 디자인을 상업적 활동에 가깝다고 생각하는 것 같다.[1] 일리가 없지는 않으나 한강의 아름다운 다리 구조나 인천 공항의 사인 시스템 디자인들을 보면 꼭 그렇지만은 않다는 것을 알 수 있다. 상업성은 디자인의 극히 일부일 뿐이고, 설사 상업적이라고 하더라도 디자인은 본질적으로 사람들의 삶을 중심으로 이루어진다. 디자인은 자본주의가 시작되기 훨씬 이전부터 시작되었다. 그런데 인간의 삶이란 게 꼭 아름답거나 좋지만은 않다. 디자인은 밝지 않은 삶의 여러 우여곡절을 함께해오면서 유용한 사물들을 통해 우리의 삶에 많이 기여해왔다.[2]

상업성과 같은 협소한 관점을 넘어서서 보면 디자인은 인간

이 모여서 살고 있는 사회의 공공성에 많이 헌신해왔다는 사실을 알게 된다. 가령 1970년대 미국의 디자이너이자 교수였던 빅터 파파넥은 《인간을 위한 디자인》(1970)과 같은 책을 통해 디자인의 사회적 사명을 강조했고, 그에 따라 가난하고 자원이 부족한 제3세계를 위한 디자인들이 많이 만들어져서 사회 윤리적 측면에서 많은 역할을 했다.[3] 예를 들어 인도네시아 발리에서 화산 폭발이 일어났을 때 가난한 원주민들이 재난 경보를 들을 수 있도록 빅터 파파넥이 라디오를 디자인했는데, 주변에서 쉽게 구할 수 있는 깡통에 연소 가능한 각종 오물과 파라핀 왁스를 넣어 단돈 9센트밖에 안 들었다. 그렇게 아름다운 모양은 아니지만 이 저렴한 라디오 덕분에 원주민들은 미리 대피할 수 있었다고 한다. 재난 대응에 아주 중요한 디자인이었다.

인체공학적 관심에서 시작되었던 유니버설(Universal) 디자인도 그런 사회 공공성에 입각한 디자인의 한 경향이다. 유니버설 디자인은 장애인이나 노약자와 같이 소외된 사회적 약자를 위한 디자인을 지향하면서 디자인에서의 인권을 본격적으로 고민해왔다.

최근에는 에코 디자인 같은 흐름이 나타나서 지속 가능(Sustainnable)성이나 리사이클링(Re-cycling)과 같은 전 지구적 환

빅터 파파넥이 디자인한 깡통 라디오

확대경을 넣어 노인들이 편리하게 글을 읽을 수 있게 디자인한 지팡이 손잡이

경 문제를 고민하고 있기도 하다. 네덜란드의 산업 디자이너 위르겐 베이는 가을에 떨어진 낙엽이나 식물 잔해들을 압축해서 야외용 벤치를 만드는 디자인을 제안하여 디자인이 환경문제에 어떻게 기여할 수 있는지를 잘 보여주었다.

그런데 대체로 이런 디자인 흐름들은 생존이나 생활을 위한 기능적 해결에만 급급한 경향이 있어서 디자인이 확보해야 할 중요한 가치인 아름다움은 많이 부족하다. 당장 눈앞에 생존이나 사용성의 문제가 급박하기 때문에 그럴 수밖에 없다고 이해할 수는 있지만 사회 문제에 크게 공헌하는 디자인이라도 심미적 측면에서 큰 하자가 있다면 그냥 지나칠 수는 없는 일이다. 그런 가운데에서 대단한 미학적 성취를 이루어낸 사람이 있어서 우리의 눈길을 끈다. 바로 일본의 세계적 건축가 반 시게루다.

그는 재난 지역이라면 어디든지 달려가서 봉사해온 건축가이며, 직접 건축 NGO 단체까지 결성하여 건축적 재난 지원 활동을 하고 있다. 그래서 그는 건축가 이전에 인도주의자라는 칭찬을 들을 정도로[4] 국제적 명성을 구축하고 있다. 그런데 그의 건축적 재난 구호 활동이 일반적 재난 디자인 활동과 다른 것은, 그가 만든 해결책들이 단지 재난 상황을 회피하는 데에만 기여

네덜란드의 위르겐 베이(jurgen bey)가 디자인한 야외 벤치 개념 디자인

하지 않고 뛰어난 심미적 대상으로까지 승화되고 있다는 것이
다. 그가 만든 재난 건축들이 대부분 재난이 끝나고 난 뒤에도
여전히 사람들로부터 사랑받으며 사용된다는 점이 그 증거다.
그런 점에서 그의 인도주의적 봉사활동은 다른 디자인적 윤리
활동과는 근본을 달리한다. 재난을 당한 사람들에게 단지 재난
을 회피한 안도감이나 편리함뿐 아니라 심미적 자부심까지 가
져다주기 때문이다.

세계적 건축가

앞서 말한 빅터 파파넥 같은 이들이 다른 사람들을 향해 재난이
나 불리한 환경에 직면한 사람들에게 윤리적으로 기여하라고
호통을 치면서 평생을 기생했던 것에 비해서 반 시게루는 건축
가로서도 국제적 명성을 얻고 있는 사람이다. 그는 오래전부터
자신이 개발한 종이 소재로 독특한 건축물들을 많이 디자인하
여 세계적 건축가의 반열에 올라 있다.

　건축가로서 반 시게루의 능력과 위상은 프랑스의 퐁피두 센
터 분점인 퐁피두 메스의 디자인을 보면 확인할 수 있다. 미술
관 건물이기보다는 하나의 조각 작품으로도 손색이 없다. 재난
구호와는 별개로 그는 일단 대단한 역량을 가진 건축가라는 것
을 알 수 있다.

　그는 이런 뛰어난 건축들을 하면서도 재난 봉사활동도 해왔
다. 그 때문에 직업적인 디자인 윤리주의자들에 비해 그의 인본
주의적 존재감이 더 빛을 발한다. 2014년에 그는 건축계의 아
카데미 상이라고 하는 프리츠커 상을 37번째로 수상했다. 이때
심사위원단은 반 시게루의 혁신적인 재료 사용과 전 세계에 대
한 인도주의적 헌신을 치하하면서 그를 "젊은 세대의 롤 모델

일 뿐만 아니라 영감을 주는 헌신적인 교사"라고 칭찬했다. 그의 프리츠커 상 수상 배경에는 인도주의적 행보뿐 아니라 그의 뛰어난 건축 실력이 있었던 것이다.

그의 건축이 재난이라는 사회적 위기에 큰 역할을 했던 가장 중요한 이유는 바로 그의 건축에 주로 사용되었던 '종이 재료' 때문이었다. 그런데 그가 종이 재료를 선호했던 것은 재난에 대한 대응 때문이 아니었다. 처음에 그는 순전히 가격 때문에 종이가 건축 재료로서 매우 큰 가능성이 있다고 보았다. 그래서 오랫동안 종이 재료를 개발하는 데 노력을 많이 기울였고, 1987년에 재생지로 만든 종이 관을 사용하여 '종이 건축'을 처음으로 제안했다. 당시는 일본이 버블 경제에 돌입한 무렵이어서 재생이나 친환경 같은 개념은 거의 없었다고 한다. 친환경에 대한 관심 때문에 종이 건축을 시작했느냐는 질문을 받았을 때 그는 이렇게 답한다.

내가 초기에 건축과 환경의 관계를 고려하고 있다는 말을 자주 하는 데 오해입니다. 나는 환경문제에 대한 의식의 확산으로 인해 건축에 종이 튜브나 재생 종이를 사용하기 시작하지 않았습니다. 그냥 약한 재료를 낭비 없이 사용하는 방법을 생각했습니다.[5]

그런 그가 재난적 상황에 관심과 책임을 갖게 되었던 것은 1995년 1월 17일에 일어났던 고베 대지진 때문이었다.

재난에 대한 각성과
재건에 참여

1995년 1월 17일, 일본 간사이 지방의 고베시와 한신 지역에서는 진도 7.2의 대지진이 일어난다. 1923년 발생했던 관동대지진 이후 가장 큰 피해를 기록한 지진이었다. 이 지진으로 약 6434명이 목숨을 잃었고, 4만 명 이상의 부상자, 20만 명 이상의 이재민이 발생했다. 도시와 가까운 곳에서 진앙이 시작되었고, 진앙의 깊이가 지표면과 비교적 가까운 지하 20킬로미터 정도여서 특히 피해가 심했다. 특히 목조로 된 일본 전통가옥의 피해가 컸는데, 이 지진으로 완전히 파괴된 주택만 10만 채가 넘었고, 피해를 입은 건물은 24만 동이 넘었다. 그리고 고베-오사카 간 고속도로의 고가도로가 무너졌고, 고베 항의 항만 시설 대부분이 파괴되어서 복구에만 2년 이상이 걸렸다. 태평양 전쟁 이후 최대의 사망자가 발생한 대지진이었다.

이때 반 시게루는 고베 대지진의 희생자들이 대부분 지진 자체보다는 건물에 깔려 피해를 입었다는 보도를 듣고는 큰 충격을 받았다고 한다. 7000명 이상의 사람이 지진으로 인한 직접적인 충격이 아니라 건물 때문에 사망했다는 사실에 건축가로서 큰 책임감을 느꼈다고 한다.

특히 그의 눈길을 끌었던 곳은 당시 베트남 난민들이 거주하고 있었던 나가타(長田) 지역이었다. 이곳은 지진이 나면서 일어났던 화재로 도심이 모두 타버렸는데, 타다 만 예수상만 남은 다카토리(鷹取) 성당 자리에 갈 곳이 없는 베트남 난민들이 모여서 고통을 나누고 있었다. 그것을 본 반 시게루는 1월 말에 피해자들을 돕기 위해 무엇이라도 해야겠다는 마음을 안고 이 성당으로 달려갔다.

지진으로 인해 교통이 원활하지 않아서 성당을 찾아가는 길은 쉽지 않았다. 어렵게 성당으로 찾아가서는 간다 유타카(神田裕) 신부에게 종이를 활용하여 임시 성당을 짓자고 제안했다. 하지만 그 신부는 성당이 부서지고 나서야 비로소 진정한 성당이 되었다는 다소 황당한 말을 하며 지진 와중에 성당부터 짓는다는 게 말도 안 되는 일이라고 일축했다. 그리고 성당 주변이 복구되기 전에는 결코 성당을 재건할 생각이 없다고 단호하게

답했다.

반 시게루는 자신의 선한 의지와는 달리 그것이 실행되는 현실은 완전히 다르다는 것을 처음으로 뼈저리게 느끼게 된다. 이후로 그는 재난 극복에 기여하고자 하는 좋은 의지를 실천하는 데에 거의 드라마 같은 고난을 겪게 된다.

자신의 첫 제안은 무참하게 좌절되었지만 그는 포기하지 않고 주말마다 도쿄에서 고베까지 오가며 사람들을 설득하기 시작했다. 그렇게 오랜 시간을 보내다가 어느 날 신부님으로부터 주민들이 함께 어울리는 커뮤니티 홀을 만들자는 제안을 받게 된다. 단 건축비도 직접 조달하고, 시공도 자원봉사자들을 데리고 와서 하라는 것이었다. 그의 걸작으로 꼽히는 종이 성당이 세상에 모습을 드러내는 데에는 참으로 많은 어려움이 따랐다.

아무튼 그런 어려움을 겪으며 성당 재건 작업을 하는 동안 그는 베트남 난민들이 공원에 모여서 형편없이 살고 있는 것을 보고는 이들이 거주할 집이 더 시급하다는 것을 알게 된다. 그래서 그는 난민들을 위한 거주 공간을 재건축하자는 제안을 하고, 기금을 모아 가설주택을 만들고자 했다. 성당과 더불어 일이 하나 더 늘었던 것이다.

가설주택
'종이 로그 하우스'

지진이 발생한 후 난민이 거주할 가설주택 건설을 약속했던 것은 정부였다. 그런데 시간이 지나도 감감무소식이었고, 대부분의 사람은 공원에서 천막생활을 하고 있었다. 그런데 여름이 다가오면서 공원 바닥이 자주 침수되고, 맑은 날에는 천막의 실내 온도가 40도까지 치솟아서 계속 천막에서 살게 둘 수는 없었다. 또한 공원 주변이 슬럼화되고 있어서 이웃 사람들의 움직임도 심상치 않았다.

이러한 상황을 감지한 반 시게루는 종이 로그 하우스를 설계하기 시작했다. 하지만 아무도 도와줄 수 없었기 때문에 혼자 힘으로라도 일단 한 채를 짓기로 결심한다.

그는 난민을 위한 가설주택을 설계하면서 몇 가지 기본 이념을 세웠다. 첫째, 저렴해야 할 것. 둘째, 누구나 쉽게 조립하여 만들 수 있어야 할 것. 셋째, 여름과 겨울 날씨를 버틸 수 있는 단열성능이 있어야 할 것. 넷째가 주목할 만한 뛰어난 외관이어야 할 것. 이 네 가지 기본 설계 이념을 바탕으로 그는 이후 길

플라스틱 맥주 상자로 바닥을 만들고 종이 관을 세워서 만드는 로그 하우스의 구조

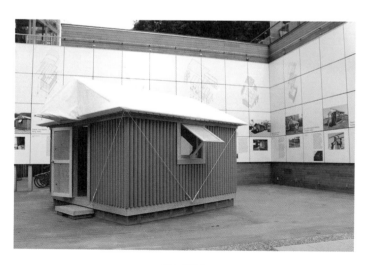

로그 하우스

이 남을 만한 로그 하우스를 디자인한다.

일단 집의 기초는 플라스틱 맥주 상자로 깔았다. 가설 건물이어도 지면에서 일정한 높이로 올라와 있어야 습기를 피하고 집의 구조를 안정적으로 만들 수 있다. 주거 환경을 청결하고 안정적으로 만들려면 집의 기초가 튼튼해야 한다. 단 비용이 적게 들고 구하기 쉬운 재료여야 했다. 반 시게루는 그런 문제를 맥주 상자라는 가장 저렴하고 구하기 쉬운 재료로 해결했다. 이 부분이야말로 이 로그 하우스의 가장 중요한 핵심이라고 할 수 있다. 플라스틱 재료의 가벼움은 모래주머니를 상자 안에 넣어서 강화했다.

이렇게 기초를 탄탄히 한 다음에 그 위에다 지름 108밀리미터, 두께 4밀리미터짜리 지관으로 벽과 지붕 구조를 만들고 그 위에는 방수가 되도록 천막 천을 덮었다. 모든 것이 종이와 천으로만 만들어졌기 때문에 무게가 별로 나가지 않아서 아래 부분의 기초가 플라스틱이어도 전혀 부담되지 않는다.

크기는 유엔 아프리카 난민용 셀터를 기준으로 했는데, 놀라운 사실은 그렇게 해서 집 한 채를 짓는 데 약 23만 엔 정도밖에는 들지 않았다. 재료비도 저렴하고 초보자라도 단시간에 조립이 가능한 집이었다. 단시간에 해체할 수도 있고, 주재료인 종

이 관은 재생지로 쓸 수 있으며, 맥주 상자는 다시 맥주 공장에 반납하면 되었기 때문에 완전 해체가 가능했다.

여러 우여곡절을 겪으며 반 시게루는 7월 초에 드디어 나가타구 미나미코마에 공원에 최초의 종이 로그 하우스를 만들었고 결과를 본 사람들의 평가가 대단히 좋았다. 그래서 곧 로그 하우스를 30채를 더 지었는데, 그 과정은 매우 험난했다. 우선 이 가설주택은 불법 건축물이어서 공무원들이 알지 못하게 공원 안에 순식간에 지어야만 했다. 그래서 80명 정도로 정예 맴버를 꾸려 새벽부터 만들기 시작해서 오후 3시에 로그 하우스 6채를 완성했다.

다행히 구청 측에서는 묵인해주었고, 이후 다른 공원에도 로그 하우스 20채가 더 지어진다.

반 시게루의 로그 하우스를 살펴보면 재난 상황에 임시로 만든 거처라고는 보기 힘들 정도로 넓고 깔끔하다. 재난 상황과 생존이라는 문제를 적당히 타협한 결과가 아니라 재난 상황을 완전히 넘어서는 결과를 만들었다. 가장 저렴하고 구하기 쉬운 재료로 이런 결과를 만들었다는 것이 믿어지지 않는다. 반 시게

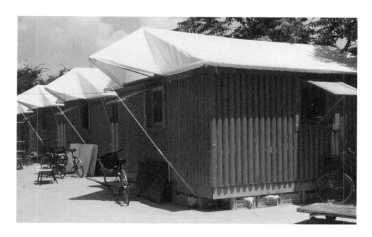

공원에 세워진 종이 로그 하우스

청결한 종이 로그 하우스의 실내

루는 자신이 개발한 종이 재료로 만든 로그 하우스를 통해 재난이라는 상황에 종속되지 않는, 거의 정상적인 삶의 터전을 제공해주는 건축적 솔루션을 완성했다. 이 로그 하우스는 고베 지진 속에서 가장 뛰어난 삶의 터전이 되었고, 이후 반 시게루는 이 집의 디자인을 중심으로 세계의 수많은 재난 상황에 대응한다.

고베 대지진 전후 반 시게루의
건축적 구호 행보

고베 대지진의 구호 작업을 통해 반 시게루는 재난 상황 속에서 건축가의 역할이 매우 중요하다는 것을 몸으로 느꼈고, 이후로 일본뿐 아니라 세계적 재난 상황에 적극적으로 참여한다. 우선 그는 1996년에 아예 건축 NGO 단체인 Voluntary Architects' Network(VAN)를 설립하여 본격적으로 재난 구호 프로젝트를 진행한다. 이를 바탕으로 그는 고베 대지진 이후 터키나 스리랑카 등의 지역에서 일어난 재난에서도 많은 활약을 한다. 재난이 일어난 상황이나 자연환경이 모두 다르기 때문에 거기에 따라 건축적 솔루션이 만들어져야 하는데, 반 시게루는 각 재난 지역

에 직접 방문하여 상황에 적합한 시의적절한 해결책을 만들어서 재난 극복에 큰 도움을 주었다.

종이 로그 하우스는 터키나 스리랑카 및 그 밖의 지역에서 지진 피해자를 수용하기 위해 많이 지어졌는데, 기본 구조는 종이 관이지만 부분적으로는 지역의 지리, 문화 및 전통 건축 기술을 신중하게 고려하여 디자인을 많이 수정했다. 대부분은 재해 현장에서 쉽게 구할 수 있는 재료를 반영하여 수정했다. 가령 2001년 서인도의 종이 로그 하우스는 바닥에 플라스틱 맥주 상자 대신 붕괴된 건물 잔해를 사용했으며, 벤쿠버에서는 맥주 상자 대신에 우유 상자를 사용했다.

그런데 세계의 많은 지역에서 일어난 재난들에 그의 로그 하우스가 모두 적합한 것은 아니었다. 그럴 때마다 반 시게루는 종이 관을 사용하더라도 상황과 환경에 맞는 독특한 디자인을 제시하면서 슬기롭게 재난에 대응했다.

1999년에 르완다 난민을 위해 만든 븀바(Byumba) 난민 캠프의 디자인을 통해 반 시게루의 종이 관이 당시 상황에 가장 유리한 재료로 입증된 것은 매우 인상적이다. 1994년에 르완다 후투족과 투치족이 일으킨 민족 분쟁으로 200만 명 이상의 난민이 탄자니아, 자이르(현 콩고) 등 인근 여러 나라 국경으로 몰

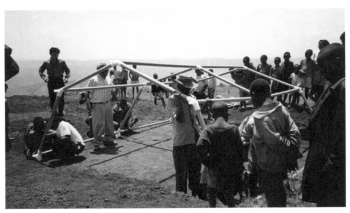

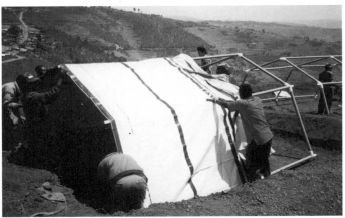

가장 단순한 구조로 디자인된 르완다 난민 캠프

려들었다. 반 시게루는 신문에서 담요를 두른 난민이 덜덜 떨고 있는 사진을 보고는 현장으로 바로 달려갔다.

그런데 그가 달려가기 전부터 문제는 꼬이고 있었다. 수많은 사람이 국경지대로 몰려가다 보니 이들의 삶터를 만들기 위해 주변의 나무들을 무차별로 베 난민들이 사는 지역이 완전히 황폐해졌다. 그래서 유엔은 난민들이 거주할 가설물을 나무가 아닌 알루미늄으로 만들어서 보급했다. 그런데 알루미늄은 값이 나가는 재료다 보니 난민들이 가설물의 알루미늄 부분은 팔고 다시 나무를 베어서 거주 시설을 만들었다고 한다. 이런 악순환이 되풀이되는 상황에 반 시게루의 종이 관은 빛을 발했다. 그는 종이 관을 플라스틱 관절 부분과 조립하여 텐트와 같은 아주 단순한 구조의 거주 시설을 만들었는데, 종이는 팔 만큼 값어치가 있지 않다 보니 별다르게 훼손되지 않아서 난민들을 효과적으로 보호할 수가 있었다.

2008년 중국 쓰촨에서는 엄청난 지진이 일어났는데, 지진도 지진이지만 부실 공사로 인해 엄청나게 많은 건물이 붕괴하고 인명 피해도 7만 명에 달했다. 당국과 건설업자들의 부패 때문에 피해가 더욱 컸던 것이다. 이 당시 반 시게루는 임시 교회를 만들어달라는 요청을 받고 일본인 학생들과 함께 쓰촨성의 도

쓰촨 청두의 임시 초등학교

시인 청두로 달려갔다. 거기서 중국 학생들과 같이 종이 관으로 초등학교를 재건했는데, 한 달 안에 거의 500제곱미터가 넘는 교실 9개를 지었다. 이후에도 이 지역에서 지진이 많이 일어났지만 이 학교는 아직까지도 그때 만들었던 교실을 그대로 사용하고 있다. 가볍고 견고하니 거듭되는 지진의 충격에도 끄떡없었던 것이다. 이 학교의 교실은 반 시게루의 건축이 단지 재난 상황에서뿐만 아니라 평상시에도 문제없이 사용할 수 있을 정

도로 뛰어나다는 것을 보여주었다.

로그 하우스 이후로 반 시게루는 대피소에 있는 사람들의 사생활이 보호받지 못한다는 점에 큰 문제의식을 가진다. 지진과 쓰나미가 일어나면 많은 사람이 체육관과 같은 큰 공간으로 대피하는데, 이때 사람들의 사생활은 전혀 보장되지 않는다. 그 때문에 많은 사람이 정신적으로 육체적으로 크게 고통받는 것을 보고는 대피소의 칸막이에 신경을 많이 쓰게 되었다. 2004년에 일어났던 니가타 주에쓰 지진 때 칸막이 구조를 처음 사용했는데, 이후로 많은 부분을 개선하여 2011년의 동일본 대지진이 일어났을 때는 가장 저렴하고 발전된 칸막이 구조를 선보인다.

이 칸막이를 짓기 위해서 매번 자원봉사 학생들과 종이 관을 가지고 갔는데, 종이 관과 천만으로 힘들이지 않고 간단하게 조립해서 개인의 프라이버시가 보장되는 훌륭한 대피소를 만들수 있다는 점에서 반 시게루의 뛰어난 디자인 역량과 인간에 대한 깊은 배려를 읽을 수 있다. 다만 대피한 사람들을 관리하기 어려워서 여러 관리 기관에서는 그리 원하지 않았다고 한다.

2011년 동일본 대지진 이후로 반 시게루는 50개 이상의 대피 시설에 2제곱미터의 종이 파티션 시스템 총 1800개를 설치

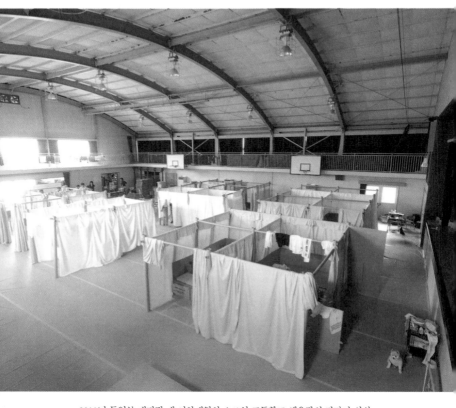

2011년 동일본 대지진 때 이와테현의 오쓰치 고등학교 체육관의 칸막이 시설

했다.

애초에 반 시게루는 종이 성당 건설을 먼저 시작했지만, 정작
가장 먼저 만들어진 것은 로그 하우스였다. 난민들의 생존이 더
시급했다. 그렇지만 그는 로그 하우스를 만드는 동안에도 종이
성당을 만드는 작업을 쉬지 않고 있었다. 그래서 로그 하우스가
완성된 뒤 곧이어 그의 걸작 종이 성당도 완성된다. 건설비도
조달하고 건물 형태도 디자인하고, 건설도 직접 해야 하는 열악
한 조건에서 시작한 종이 성당 프로젝트는 많은 어려움을 딛고
드디어 세상에 모습을 드러내었는데 결과는 기대 이상이었다.
이 성당을 통해 그는 재난으로부터 시작된 건축적 기여가 재난
구호의 차원을 넘어서는 경지에 오르게 된다.

재난을 넘어서서 걸작으로
바위 같은 숭고함이 담긴 종이 성당

재난을 당한 성당은 어떻게 복원되어야 할까? 성당은 재난 상
황에서 난민들에게 실질적 도움을 주는 구호시설이라고 할 수

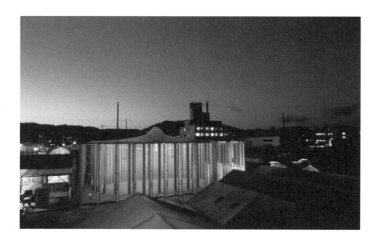
더없이 숭고해 보이는 종이 성당

는 없다. 하지만 난민들의 피폐하고 불안한 마음을 정신적으로 달래주고 위로해주는 매우 중요한 곳이기에 단지 일시적으로 사용하는 시설처럼 복원할 수는 없다. 가설건물이라고 하더라도 가능한 재난이라는 위축되고 결핍된 상황을 환기하지 않으면서 자신감과 안정감을 가져다줄 수 있는 영적이고 초월적 공간으로 복구해야 한다. 생각해 보면 정상적인 상황에서 만드는 성당과는 비교할 수 없을 정도로 디자인하기가 어렵다는 것을 알 수 있다.

반 시게루는 가볍고 싼, 지극히 기능적인 종이 관을 가지고 이런 난해한 문제를 해결했다.

이 성당의 구조는 단순하다. 성당이 불타고 남은 자리에 이미 의무실과 식당이 지어져 있었기 때문에 남은 땅에 가로 10미터 세로 15미터의 직사각형 평면모양으로 가건물을 세운 게 전부다. 다만 벽면은 가볍고 단단하면서도 가격이 저렴하고 투명한 폴리카보네이트 소재로 세웠고, 그 안에 길이 5미터, 두께 15밀리미터의 종이 관 58개를 타원형 모양에 따라 세우고, 그 위에 천막을 씌워 지붕을 만들었다. 그런데 건물 안에 만들어진 타원형 공간이 심상치가 않다.

먼저 이 타원형 모양은 바로크 시대의 조각가 베르니니가 디자인한 산피에트로 대성당 앞 광장의 타원형 주랑에서 영감을 받은 것이었다.[6] 이것을 통해 이 성당은 비록 재난 상황에 지어진 것이긴 했어도 그 어떤 거대한 성당보다도 뛰어난 상징성을 갖게 되었다. 그런데 이 성당의 디자인은 단지 의미가 있다는 점에서만 그치지 않았다.

타원형 공간을 형성하고 있는 종이 관들을 보면 위치에 따라 간격이 다르다. 교회의 정면 쪽은 종이 관들의 간격이 넓어서 문처럼 개방되어 있는 데 반해 뒤쪽은 간격 없이 밀착되어 있어

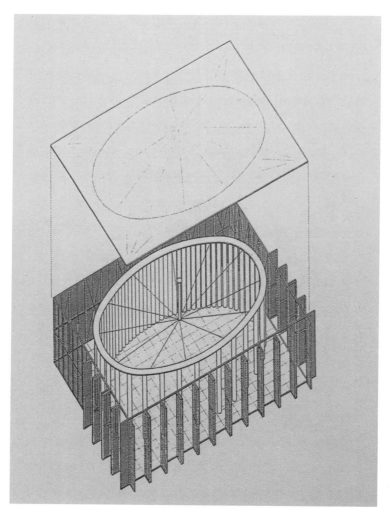

종이 성당의 구조

서 벽처럼 되어 있다. 단지 종이 관의 간격 차이만으로 상반되는 공간을 자연스럽게 표현했다. 이런 부분에서 세계적 건축가로서의 그의 감각을 볼 수 있는데, 간단한 것 같아도 공간을 읽고 표현하는 수준이 대단하다. 그 결과로 건물 안쪽 공간은 자연스럽게 타원형 공간과 뒤쪽의 복도로 구분되고, 이러한 구조가 더없이 단순한 성당 건물 안을 매우 변화무쌍한 공간으로 만든다. 그래서 넓지도 않고 모양도 단순하지만 이 성당 안에 들어서는 사람은 매우 역동적이고 입체적인 공간을 체험하게 된다. 이는 웬만큼 뛰어난 성당에서는 느낄 수 없는 것으로, 이 성당이 비록 종이 관으로 만들어진 임시 건물이지만 공간적으로는 그 어떤 성당에도 뒤지지 않게 만들었다.

반 시게루는 천장의 텐트로 들어오는 빛도 놓치지 않았다. 그는 돌이나 시멘트가 아니라 천막 천을 통과하면서 은은하게 중화된 햇빛을 성당 실내를 숭고하게 만드는 자원으로 활용했다. 이런 은은한 숭고함은 단단한 재료로 지어진 성당 건물에서는 결코 경험할 수 없는 것이기 때문에 이 성당은 단지 종이로 만들어진 재난 시설물이 아니라 하나의 독자적인 종교 건축으로서도 전혀 손색이 없다. 그런 덕분인지 이 성당은 지역 주민들에게 큰 사랑을 받았으며, 평일에는 주민들이 자유롭게 이용할

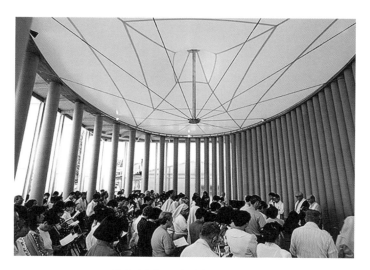
종이 성당의 숭고한 천정과 예배 공간

수 있는 열린 공간의 역할을 톡톡히 했다. 물론 미사를 보는 종
교적 공간으로서도 모자람이 없었다.

다만 이런 걸작을 만들기 위해서 반 시게루가 겪었던 고생은
말이 아니었다. 건설비를 모두 혼자 도맡아 조달했는데, 전부
기부금에 의존할 수밖에 없다 보니 기부금 모금을 위한 전시회
를 개최하기도 했고, 각종 매스컴에 출연하여 기부금 모금을 홍

보하기도 했고, 건설 관련 기업의 지인들에게 전화했다가 거부당하기도 하고, 심지어는 친구나 친척들에게서 기부금을 뜯어 (?)내기도 했다. 그리고 자신의 강연료 등도 모두 투여하여 성당을 지을 수 있는 자금을 모았다. 이 성당에 기부금을 낸 단체 중에는 서울 가톨릭 교회의 '원 하트 앤드 원 보디'라는 곳도 있었다. 여기서도 200만 엔을 기부금으로 받았다고 한다. 자기가 알고 있던 건설 회사들에서는 돈 대신에 건설자재를 기부받기도 했다. 그렇게 많은 우여곡절을 겪으면서 그는 결국 성당을 세울 수 있는 자금을 모두 마련한다.

그다음으로는 성당을 만드는 데 필요한 인력을 수급하는 것이 문제였다. 그나마 자금 모으는 것보다는 수월했다고 하는데, 반 시게루의 강연을 들었던 건축 전공 학생들이나 매스컴을 통한 호소를 듣고 찾아온 일반인들로 건설 자원봉사자 팀을 꾸렸다. 최종적으로는 160명이 넘는 인원을 확보했는데, 안타깝게도 성당까지 오는 교통비는 각자 부담했고, 나중에 작업에 들어갔을 때는 성당의 조립식 창고에서 불편하게 자면서 일했다. 다만 성당의 신자들이 주는 맛있는 음식을 삼시 세끼 먹을 수 있는 것이 유일한 낙이고 보상이었다고 한다.

그렇게 인원이 충분히 확보됨에 따라 성당 건설작업은 학생

들이 여름방학에 들어가는 7월 말에 시작되어서 9월 10일에 끝났다. 지진으로 시작되었던 반 시게루의 양심적인 건축적 헌신은 그렇게 이 종이 성당을 통해 가장 완성된 모습으로 세상에 모습을 드러냈다.

애초에 이 건물은 파괴된 성당을 대신해서 세운 가건물이었으므로 지진 피해가 모두 복구되면 당연히 성당을 새로 세웠어야 했다. 재난으로부터 구제하기 위해 지어졌지만, 재난이 복구되면 바로 파괴되어야 하는 운명의 건물이었던 것이다. 그래서 이 종이 성당은 만들어질 때 3년만 사용할 계획이었다. 그런데 앞서 살펴본 바와 같이 이 성당 건물이 도저히 가건물이라고 볼 수 없을 정도로 뛰어나다 보니 사람들로부터 너무나 많은 사랑을 받아 3년이 지나도 철거하지 못하고 그대로 사용했다. 10년이나 지나서야 제대로 된 성당을 짓자는 말이 나왔는데, 동시에 그냥 없애기에는 너무 아깝다는 탄식도 같이 흘러나왔다. 이 종이 성당은 그대로 남기고 옆에 새로운 성당 건물을 짓자는 의견도 적지 않았다. 재난을 기반으로 만들어진 건물이었지만 이미 재난을 넘어서서 비재난 시기에도 큰 감동을 주는 건물이 되었던 것이다. 그렇다고 해도 크지 않은 이 성당 건물을 그대로 유

지하는 것은 문제였다.

그런 가운데 1999년 대만에서 큰 지진이 일어났고, 이 일은 많은 사람에게 힌트를 주었다. 종이 성당을 없애지 말고 비슷한 재난 상황을 겪고 있는 대만에 주면 의미도 깊고 또 이 성당을 좋아한 사람들도 보람되고 안심할 만한 일이었다. 그래서 성당 측에서는 대만에 이 성당이 필요하지는 않은지 의견을 보냈다. 대만 측에서는 그 의견을 고맙게 받아들여 성당을 보내달라고 요청했다. 그래서 이 종이 성당은 그대로 분해되어 배를 통해 대만으로 운송되었다. 그 후 이 성당은 일본에서와 마찬가지로 대만 사람들이 지진을 극복하는 데에 정신적으로나 물리적으로나 크게 기여했다. 그리고 지진 피해가 완전히 복구된 뒤에도 이 성당은 해체되지 않고 상설 교회로 자리 잡았다. 바로 옆에 멋진 수 공간을 두고 우뚝 서 있는 종이 성당은 더 이상 임시 건물이 아니라 성령으로 충만한 당당한 종교 건물로 다가온다. 참으로 흐뭇하고 감동적인 모습이다.

종이 성당을 지은 이후부터, 대만으로 성당이 옮겨가는 과정까지를 지켜보면서 반 시게루는 과연 상설 건물은 무엇이고 임시 건물은 무엇인지에 대해서 큰 의문을 품게 되었다고 한다.

애초에 재난을 극복하기 위해서 지어진 임시 건물이었지만 그것을 사람들이 좋아하면 얼마든지 상설 건물이 될 수 있다는 것에서 그는 큰 깨우침을 얻는다. 이후로 그는 재난과 같은 비극적 상황에서 터득한 건축적 사유와 경험을 감동적인 건축적 가치로 환원하면서 자신의 매력적인 건축 세계를 이루어 나간다.

럭셔리한 재난 건축,
미야기현의 컨테이너 임시 주거, 2011

2011년에 일어났던 동일본 대지진은 고베 대지진만큼은 아니었지만 상당히 큰 지진이었고, 피해 규모도 컸다. 이때 반 시게루는 앞서 살펴보았던 체육관 파티션 작업도 했지만, 오나가와 시장으로부터 야구장에 삼층짜리 임시 주거시설을 만들어 달라는 요청을 받았다. 오나가와 마을의 땅이 좁아 충분한 임시 주택을 짓기가 어려웠기 때문이었다.

　그래서 반 시게루는 컨테이너로 만든 임시 주택을 제안했다. 그런데 그는 컨테이너들을 블록 쌓듯이 쌓은 게 아니라 사이사이를 비워서 컨테이너 사이에 밝고 개방된 공간이 만들어지도

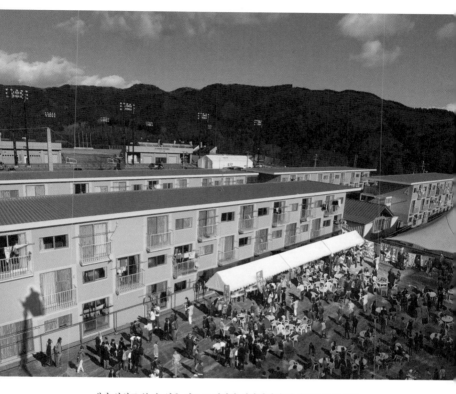

재난 시설로 볼 수 없을 정도로 쾌적한 미야기현의 컨테이너 임시 주거

너무나 쾌적해서 재난 상황임을 전혀 느낄 수 없는 임시 주거의 실내

록 했다. 그 덕분에 이 임시 주거는 그 어떤 아파트보다도 밝고 쾌적한 생활공간이 되었다. 바깥에서 보면 이 임시 주거가 컨테이너 박스로 만들어졌다는 것을 전혀 알 수가 없을 정도다. 이렇게 만들어진 주거 단지 안을 살펴보면 더 놀라게 된다. 가구나 생활용품들은 모두 자원봉사자들의 도움과 기부된 기금으로 마련된 것들인데, 넓은 창으로 들어오는 깨끗한 바깥 경관과 어우러진 실내 풍경은 그 어떤 주택보다도 고급스러워 보인다.

그러다 보니 이 임시 주거를 사용했던 사람들은 지진 피해가

복구되고 나서도 계속 이 주거시설에서 지내고 싶어 했다고 한다. 이 임시 주거에서 반 시게루는 재난을 위한 임시 시설들을 단지 재난을 회피하는 선에서만 만들지 않고, 일상생활 공간보다 더 쾌적하고 편한 시설을 만드는 데에까지 나아갔던 것이다. 재난이 끝나도 계속 살고 싶다는 거주인들의 바람이 생긴 것을 보면 그의 건축적 구호 작업이 얼마나 높은 수준에 이르렀는지를 알 수 있다.

감동으로 승화된 재난 건축 라퀼라(L' Aquila) 임시 강당에 꽃핀 중세적 미학, 2011

2009년 4월 6일에 이탈리아 라퀼라 지역에서 지진이 발생했다. 이 지역은 음악으로 유명했는데 대부분의 연주회장이 파괴되어 많은 음악가가 떠나가고 있었다. 이 사실을 알게 된 반 시게루는 이곳 시장에게 임시 강당을 재건축하고 싶다는 제안을 했다. 그런데 돌아온 대답은 재건 자금을 가지고 온다면 허락하겠다는 것이었다. 재난 상황이 심각했기 때문이기도 했지만 종이 성당을 세울 때처럼 봉사하겠다는 사람의 의지를 거칠게 만들

만한 반응이기는 했다. 하지만 그는 이런 일을 한두 번 겪은 게 아니었으므로 다양한 채널을 통해 이런 사정을 알리고 많은 도움을 구했다. 그 결과 당시 이탈리아 총리 베를루스코니와 일본 전 총리의 도움으로 G8 정상회의에서 기금을 모을 수 있었고, 일본 정부에서도 50만 유로를 지원받아 임시 강당을 만들 수 있게 되었다.

그가 만든 임시 강당을 보면 종이 성당을 연상케 할 만큼 유사한 면이 많다. 건물 전체는 입방체 형태이며 투명한 플라스틱 소재로 벽을 세우고, 그 안쪽으로는 종이 관을 타원형으로 세워서 멋진 연주 공간을 만들었다. 종이 성당과 다른 점은 종이 관들이 틈새 없이 벽처럼 빽빽하게 세워져 있다는 것이다. 그렇게 폐쇄되어야 타원형의 공간 안쪽에서 이루어지는 연주회가 완전히 방해받지 않는다.

아무튼 이 임시 강당은 안쪽에서 보든, 바깥쪽에서 보든 도저히 재난에 대응하는 임시 건물로 보이지 않고, 정식으로 지어진 수준 높은 공연장으로 보인다. 사실 연주회장 안쪽 천장의 처리나 종이 관으로 만든 벽체의 형태나 질감은 최고급 연주회장이라고 해도 전혀 손색이 없다. 건물 바깥에서 보면 종이 기둥 사이로 높이 솟아오른 플라스틱 벽이 문처럼 접혀 있는데 그 위용

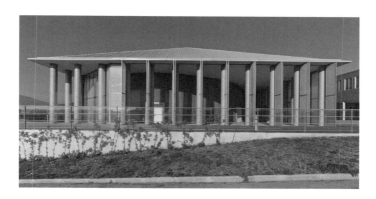

라퀼라 임시 강당

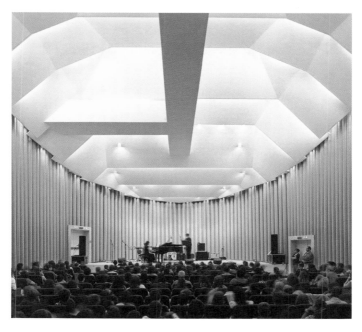

임시 강당 안의 연주회장

이 대단하다. 지붕을 종이 성당과는 다르게 삼각형 구조로 만들어 놓은 것은 아마도 서유럽의 고대 신전을 암시하려는 의도로 보인다. 지붕을 떠받친 종이 기둥이 대단히 굵은 것을 보아도 그 사실을 확신할 수 있다. 그래서 이 임시 강당은 종이 성당과는 달리 전체적으로 매우 권위적이고 힘이 있어 보인다. 값싼 플라스틱 소재와 종이 관 등 그다지 고급스럽지 않은 재료로 이렇게 품격 있고, 초월적인 형상을 만든 반 시게루의 건축적 능력은 정말 대단하다고 말할 수밖에 없다.

크라이스트처치(Christchurch) 트랜지셔널 대성당에 담긴 순수한 숭고미

2011년 2월 뉴질랜드의 남섬에서는 규모 6.3의 대지진이 일어나 이곳의 상징이었던 크라이스트처치 대성당이 무너져 버렸다. 이 성당은 영국의 유명한 고전주의 건축가 조지 길버트 경이 설계했는데, 지진으로 인해 건물 대부분이 파괴되었다. 반 시게루는 이 성당이 보수될 때까지 임시로 사용할 수 있는 성당을 설계해 달라는 요청을 받고는 2013년에 기념비적인 가설 성

당을 만들었다.

이 가설 성당은 일단 높이 솟은 삼각형 구조가 매우 인상적이다. 기하학적이고 단순한 형태라서 매우 현대적인데, 절대 임시로 지어진 건물로는 보이지 않는다. 그렇다고 해도 이 건물은 근본적으로 재난 구호를 위해 임시로 지은 건물임에는 틀림없는데, 높게 솟은 삼각형 구조는 사실 기능적으로는 아무런 역할을 하지 않는다. 그런 점에서 이 삼각형 구조는 재난 구조용으로는 문제가 있고, 재료만 낭비하는 일일 수가 있다. 그럼에도 반 시게루가 이 성당을 높은 삼각형 구조로 디자인한 것은 바로 성당이 가져야 할 고전주의적 이미지를 갖게 하기 위함이었다.

그래서 기하학적으로 단순한 이 성당의 형태는 전혀 고전주의적이지 않지만, 높이 솟은 예각 삼각형의 외형에서는 매우 오래된 듯한 고전주의적 이미지가 은은하게 우러나온다. 재난 구호를 위한 가설 건물을 지으면서도 성당이 가져야 할 고전주의적 이미지를 은유적으로 표현한 솜씨를 보면 반 시게루가 대단한 경지에 올라 있다는 것을 느낄 수 있다.

성당 안에서 보면 높이 솟은 삼각형 구조는 굵은 종이 관들을 배열하여 만들었다는 것을 알 수 있다. 길고 굵은 종이 관을 삼각형 구조로 만들어 놓았기 때문에 규모가 커도 건물의 안정

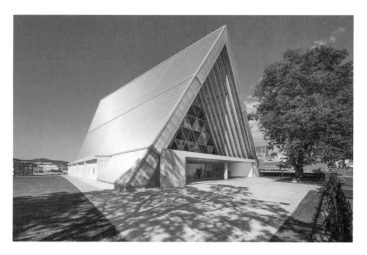

심플하지만 고전주의적 풍모가 강렬하게 우러나오는 크라이스트처치 성당의 외관

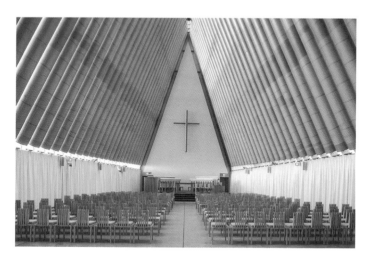

성당 안의 넓고 쾌적한 공간

감에는 전혀 문제가 없어 보인다. 성당 실내는 대단히 넓고 쾌적한데, 무려 700명을 수용할 수 있는 규모이며, 예배뿐 아니라 이벤트와 콘서트 공간으로도 사용할 수 있다. 재난 구호 건물로도 완벽하고, 정식 성당으로서도 손색이 없다.

그래서 그런지 이 가설 건물은 이 지역의 명물이 되었고, 지진 피해가 복구될 때까지만 사용하려 했던 계획과 달리 지금까지도 허물지 않고 그대로 사용하고 있다.

재난에서 만들어진 미학

이상에서 살펴본 것처럼 반 시게루는 종이 관을 활용하여 일본 내의 여러 재난 상황이나 국제적 재난 상황에 크게 기여했다. 그런데 그의 이런 공헌이 대단한 것은 구재라는 윤리적 차원에서 그치지 않고 재난이라는 불행하고 비정상적인 상황에서 빼어난 미학적 성취를 일구어냈기 때문이다. 공익에 헌신하고자 하는 거창한 윤리성을 내세운 대부분의 디자인 활동들이 구재에서 할 일을 다했다고 손을 터는 경우와는 완전히 차원이 다르다. 그가 펼친 수많은 구재 활동을 보면 재난 상황을 불리한 삶

의 조건으로 보기보다는 일상과 동등한 하나의 상황으로 대한 다는 것을 느낄 수 있다. 삶에 필요한 모든 것을 충족시키려는 흔적이 많이 보이기 때문이다. 심미적 가치까지도 놓치지 않으려 했다는 점은 참으로 대단하다. 실지로 그는 임시 주택이나 영구주택, 난민 보호소나 주문형 주택들은 모두가 품질이 동일해야 한다고 주장했다. 그는 재난이라는 특수한 상황에 대응하면서 일상적인 건축 과정에서 얻을 수 없는 새로운 경험을 많이 했고, 나중에는 일상 공간에서 건축할 때 그러한 경험을 많이 반영하기도 했다. 그런 점에서 그의 재난 봉사활동은 단지 윤리적인 발걸음이 아니라 자신의 건축적 미학을 공부하고 구축하는 과정이었다고 할 수 있다.

경제적 쾌적함

일단 그의 건축에서 가장 눈에 띄는 것은 저렴하고 단순하게 쾌적한 건축구조를 만든다는 것이다. 재난에 관심이 없을 때 순전히 경제적 관점에 따라 개발했던 종이 재료가 여기에 크게 기여했는데, 그가 재난에 공헌할 수 있었던 가장 중요한 요소다. 이종이 재료 덕분에 그는 일상적 건축이나 재난 시설 건축의 품질을 동등하게 만들 수 있었다. 재미있는 것은 그가 재난에 대응

하거나 리사이클링을 위해서 이 종이 재료를 개발했던 게 아니라는 사실이다. 그가 재난에 관심을 가지게 된 것도 그렇지만 종이 재료로 재난에 대응하게 되었던 것도 목적에 따른 결과가 아니라 자연스럽게 이루어진 일이라서 그의 행보가 더 귀한 것 같다. 그랬기 때문에 자신이 구축한 전문성을 재난 상황에 적용하면서 재난 극복에 공헌도 하고, 자기 건축 세계도 자연스럽게 만들어 나갈 수 있지 않았을까. 아무튼 그가 개발한 종이 관을 통해 경제적으로 쾌적함을 얻을 수 있었다는 것은 그의 건축 미학을 형성하는 데에 아주 중요한 바탕이 되었다.

구조적 파격미

검소하되 누추하지 않다는 말이 있는데, 반 시게루의 건축적 아름다움은 검소하되 화려하다는 한마디로 요약할 수 있을 것 같다. 사실 종이라는 소재는, 실지로 그렇지는 않다고 해도, 견고함보다는 일회성의 느낌이 강하다. 그래서 종이 관으로 만들어진 그의 건축은 가건물이나 일시적 시설의 느낌을 주기 쉽다. 미학적 대상으로까지 보기가 어려울 수 있는 것이다. 그렇지만 그의 종이 건축물은 대부분 일회성 가건물이기보다는 새롭고 독특한 건축으로 다가온다. 그 비밀은 바로 구조에 있다.

보통 재난 상황에 만들어지고 보급되는 물자들은 가장 경제적이고, 최소한의 기능을 수행할 수 있게 만들어진다. 건물은 컨테이너 박스나 최소한의 기둥이나 패널들을 사용하여 만든다. 그래서 재난과 관련된 디자인들은 미적 가치는 챙길 엄두도 못 내고 기능주의적 가치만을 챙기게 된다. 반 시게루의 재난 건축들도 표면적으로는 그렇게 보인다. 하지만 그의 검소한 건축물들은 이상하게도 공허해 보이지 않고 무언가 독특하고 화려하다. 종이 성당이 그랬고, 컨테이너 임시 주택이 그랬다. 크라이스트처치 성당은 그 어떤 고딕 성당보다도 더 숭고하고 위대해 보인다. 왜 그런 것일까? 그것은 바로 구조 때문이다.

반 시게루의 재난 건축물들을 보면 종이 관을 사용하여 최소한의 형태로 만들어졌다. 이런 특징은 일반적인 구재 시설들과 별반 다르지 않다. 그런데 반 시게루는 그렇게 하면서도 구조에 큰 변화를 준다. 가령 종이 성당에서는 사각형의 평면에 타원형으로 종이 관들을 세워서 입방체 구조를 가볍게 넘어섰고, 그 타원형을 바티칸 성당 앞 산피에트로 광장의 타원형 주랑과 같은 모양으로 만들어서 역사적으로, 종교적으로 대단히 큰 상징성을 부여한다. 그리고 그 종이 관들을 세울 때도 간격을 달리해서 변화를 주었다. 형태는 단순하지만 독특한 구조

에, 엄청난 스토리들을 담아서 이념적으로 대단히 화려하게 만들고 있다. 컨테이너 임시 주택에서는 컨테이너 박스들의 간격들을 달리 쌓아서 자칫 일관되고 답답할 수 있었던 공간에 변화를 주었다. 그저 구재를 위한 시설로 이 주택을 디자인했다면 그냥 컨테이너 박스를 블록 쌓듯이 쌓아 올려서 유용한 실내 공간을 만드는 데에만 신경을 썼을 것이다. 하지만 반 시게루는 설사 이 주택이 구재용이라 하더라도 공간의 품격을 잃어서는 안 된다고 생각했던 것이 틀림없다. 그래서 가장 저렴한, 하지만 일정한 크기의 컨테이너들을 사용하면서도 간격을 달리해서 구조적 변화를 꾀했던 것이다. 크라이스트처치 성당은 긴 삼각형 구조로 디자인하여 이 세상 그 어떤 곳에서도 볼 수 없는 모양으로 만들어 놓았다. 그리고 하늘을 찌르는 듯한 엄격한 기하학적 형태에서는 그 어떤 성당에서도 볼 수 없는 숭고함이 드러난다. 단순한 재료로, 경제적으로 만들어야 하는 한계 안에서도 반 시게루는 이렇게 독특한 구조를 통해 최고의 건축적 완성도를 이루었다.

이처럼 반 시게루는 재난 상황에서도 독특한 구조의 건축으로 대단한 미학적 성취를 이루었다. 그가 만든 결과물들이 재난이라는 상황을 넘어서서 역사에 길이 남는 걸작이 되었던 데에

는 이런 이유가 있었던 것이다.

그런데 반 시게루는 재난을 통해 얻은 미학적 가치를 재난 상황을 넘어서서 일상적이고 보편적인 건축적 미학으로 승화시켜 왔다. 재난에서 피어나서 그런지 그의 건축적 미학은 단지 아름답거나 화려한 수준을 넘어서서 많은 사람의 눈과 마음을 쓰다듬으며 용기와 희망을 가져다준다. 그의 건축을 통해 우리는 재난이 삶을 한 단계 성숙시켜주는 양분이 될 수도 있다는 점을 느끼게 된다.

독일 하노버의 일본관은 그런 경향이 매우 잘 표현된 걸작이다.

하노버 엑스포 2000에 구현된
재난의 지혜

2000년 독일 하노버에서 열린 엑스포의 일본관을 의뢰받은 반 시게루는 무려 72미터에 이르는 긴 터널 구조를 만들어서 국제적으로 주목을 받았다. 규모가 크기는 했지만 돔 같은 뚜껑 부

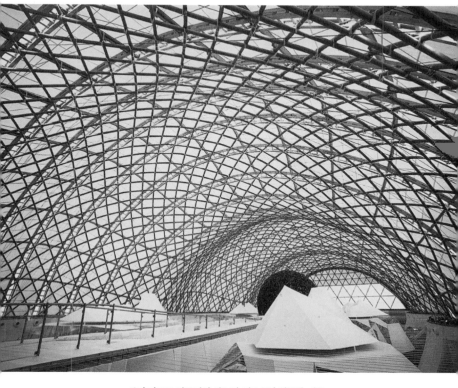

종이 관으로 만들어진 하노버 엑스포의 일본관 내부

분만 있는 임시 구조체에 가까웠다. 종이 관을 그물처럼 엮어 거대한 터널 구조를 만들었는데, 종이 관들을 단단한 연결장치로 결합한 게 아니라 패브릭 테이프로 붙여서 만들었다. 시설물 전체를 종이 관으로 만들어 가벼우면서도 매우 견고해, 엑스포 기간에만 사용하는 임시 건물로서의 경제성과 엑스포 건물로서의 상징성을 모두 획득한 걸작이었다. 엑스포가 끝나고 나서는 모두 분리되어 재활용되었기 때문에 친환경이나 자원의 문제에서도 큰 모범이 되었다. 그간 재난 구호 활동으로 얻은 미학적 통찰이 이런 기념비적 작품을 통해 빛을 발하고 있는 것을 확인할 수 있다.

퐁피두 메스 센터(Centre Pompidou-Metz)의 독특한 구조에 담긴 재난의 지혜

앞서 살펴봤던 퐁피두 메스 센터의 디자인은 대단히 복잡하고 난해해 보이는데, 동남아의 대나무 모자 구조에서 모티브를 얻었다고 한다. 가장 고전적이고 화려해야 할 것만 같은 프랑스의 미술관에, 전혀 그렇지 않은 문화권의 자연적이고 민속적 디자

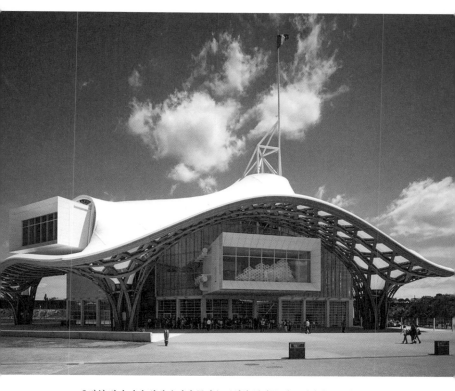

육각형 평면 바닥 위에 유기적 곡면을 표현한 퐁피두 메스 센터의 독특한 구조

인의 모티브를 과감하게 적용했다는 점에서 반 시게루가 어떤 미학적 태도를 가지고 있는지를 알 수 있다. 마치 대나무 구조로 만들어진 것처럼 합판 조각들을 유기적 곡면으로 짜 맞추어 놓은 처리에서 재난 지역이나 열악한 삶의 터전에 근거를 두고 있는 그의 정서적 경향이 읽힌다. 일반적으로 이렇게 내추럴하고 유기적인 건축이나 디자인에서는 청결하고 살아 숨 쉬는 자연을 느끼게 되는데, 이 미술관에서는 유리하지 않은 삶의 터전에서 자연을 이용해 살아가는 사람들의 만만치 않은 삶이 느껴진다. 그래서 이 미술관에서는 재난에서 얻은 반 시게루의 깨달음이 한층 더 추상화되어 표현된 것을 느끼게 된다. 퐁피두 미술관 측에서 이 건축을 선택했던 데에는 그런 이유가 있었을 것이다.

아무튼 이렇게 반 시게루의 건축에는 재난 상황에서 얻은 그의 통찰과 미학이 잘 표현되어 다른 건축가들의 건축들에 비해 진정성 있게 다가온다. 참고로 반 시게루는 재난 구호 활동을 남을 위한 것으로 생각하면 안 된다고 말했다. 비록 그 활동의 결과가 다른 사람들에게 득이 된다고 하더라도 그것은 먼저 자신을 위한 것이란 사실을 알아야 한다고 했다.[7] 이런 통찰이 있기 때문에 그런 감동적인 건축들을 할 수 있지 않았을까 싶다.

5 /

최기숙

고통의 아포리아, 세상은 당신의 어둠을 회피한다:

재난(고통)은 어떻게 인간을 미적 주체로 재구성하는가

끝없이 파괴될 수 있는 것은

끝없이 살아남을 수 있는 것이다.[1]

– 조르조 아감벤(Giorgio Agamben)

고통의 아포리아

'소중한 것은 눈에 보이지 않는다'[2]는 문장은 생텍쥐페리의 《어린왕자》를 통해 널리 알려졌다. 이것은 여러 차원의 사유에 대한 확장성을 환기한다. 우리는 눈에 보이지 않는 많은 것들을 품고 산다. 행복, 만족, 기쁨, 설렘, 희망, 미움, 슬픔, 아픔, 분노, 상처, 질병, 기억, 망각, 외면. 눈에 보이는 것은 인간의 신체성 표면에 고정된다. 그러나 '피부자아'[3]는 얄팍한 게 아니다.

그 아래 더 많은 것들이 지층을 형성하고 회로를 생성하며, 몸 전체와 교신한다. 표면에서 신호화된 감각적 지각이 흘러넘쳐 정체성과 삶이 구성된다. 눈에 보이지도, 말로 표현되지도 않는 것은 사회적 진화 과정의 선택일 수도 있다. 고통에 대해 말할수록, 세계가 등 뒤로 멀어진다. 아픔을 표현할수록 곁에 있던 사람들이 떠나간 경험이 없는가? 자신의 고통이 마치 전염병처럼 회피 대상이 된다는 것을 알았을 때, 고통받는 사람은 이중의 시련에 처한다. 타인의 시선에 의해 다시 인지한 자신의 고통, 이로 인해 자신이 세계로부터 점점 고립될 수 있다는 벽의 무게다.

그런 이유로 고통의 경험자들은 이를 말하거나 드러내지 않고, 미소(smile)의 페르소나에 의지한다. 인공 미소는 감정 노동자에게만 가해지는 테러리즘[4]이 아니라, 자기 보호를 위한 나약하고도 유일한 장치(appartus)가 된다. 웃고 있지만 즐겁지 않다. 미소 안에서 고통받은 심장이 어디에 주파수를 맞춰야 할지 모른 채, 펄떡펄떡 뛰고 있다. 고통을 거부하는 삶은 사물화된 삶이기에,[5] 고통을 멀리하는 자는 안전 주의자, 행복 추구자가 아니라, 사물화된 자아 구성체다.

고통에는 이유가 있다고 전제되지만, 그것을 알고 있는가와

는 상관이 없다. 경험을 정확히 회상할 수 있는 이가 있는지조차 확신할 수 없다.[6] 예외적이고 강도가 높은 고통일수록, 경험적 진실을 구성하는 현실적 요소로 환원될 수 없기에, 증언을 통한 경험의 공유는 문제적 괴리를 수반한다.[7] 고통의 아포리아다. 불변의 항수는 아프다는 고통의 감각이다. 누가 나를 때렸든 간에, 아픈 내가 진릿값이다.

사회적이거나 환경적, 역사적 이유로 개인이 겪는 고통 또한 마찬가지다. 팬데믹으로 인한 고립과 단절, 전쟁, 경제적 공황, 정치적 분쟁과 갈등, 외교 문제까지, 인간 삶의 모든 문제는 전 지구적으로 연결된다. 지구 어딘가에서 발생한 바이러스가 전 세계로 확산하기까지 그리 오랜 시간이 걸리지 않았다는 것을 전 인류가 체감했다. 고통은 이제 회피 대상이 아니라 관리 대상으로 위치를 변경했다. 고통받는 자를 회피하는 동안, 사람은 점점 고립된 섬처럼 격리되었고, 전자와 후자가 구분되지 않는 지점에 도달했다. 디지털 미디어는 온통 백신 담론으로 콘텐츠를 채우지만, 현시대의 팬데믹을 치유할 명약은 백신이 아닐 것이다. 이 시기에 우리는 타인의 고통을 대하는 어떠한 문명사적 대안을 모색했던 것일까? 전 지구가 고통받았던 이 시련을 통해, 인류는 과연 어떤 방향을 향해 신중한 한 걸음을 내디뎠는

가(현재 백신 미접종자나 미완료자에 대한 무시와 배제는 그간 문화적 차원에서 우려해 온 각종 혐오 담론을 종합적으로 재생산하는 중이다). 과연 팬데믹 이전으로 '돌아가면' 그것으로 족한가(슬라보예 지젝은 팬데믹 이후에 세상이 변한 게 아니라, 단지 존재했던 것들을 좀 더 선명히 부각했을 뿐이라고 말한다.[8] 많이 논의된 바와 같이, 경험치 이전으로의 완벽한 회귀는 불가능하다).

이 글에서는 21세기 문학·예술 콘텐츠를 대상으로, 고통과 재난, 위기라는 불가항력적 아픔에 대처해 온 사회적 상상력을 점검해, 고통과 시련에 대한 인류의 저항과 모색, 희망과 나약함, 그 쓸쓸함에 대한 사유를 제안해 볼 것이다. 그것이 누구도 감당하려 하지 않는 고통에 대한 인문학적 접근의 출발점이 되어, 인간을 미적 주체로 재구성하는 성찰 자원이 될 수 있는지를 이론과 실제의 차원에서 점검해 보려고 한다.

여러 차원의 고통에 접근하기 위해서는 비교의 기준점이 되는 콘텐츠가 필요하기에, 스베틀라나 알렉시예비치가 전쟁과 원전 사고 경험자를 대상으로 인터뷰한 일련의 책을 택한다.[9] 작가가 노벨문학상을 수상한 계기로, 이 책들은 세계적으로 폭넓은 독자층을 확보했기에, 고통을 경험하거나 반응, 관찰하고, 기억하거나 망각하는 사례를 살펴보기에 적절하다고 판단

했다.[10] 원인에 대한 탐구나 재발 방지가 아닌, 이미 발생한 재난과 위기로 고통받는 사람들의 체험, 증언, 이를 대하는 타자의 시선과 일생을 통해 고통의 경험을 통과하는 개인의 스토리를 살피는 게 핵심이다. 후자에 접근함으로써 역설적으로 전자에 다가갈 수 있다.[11] 이를 중심으로 재난과 위기를 다룬 21세기의 영화, 소설, 증언록, 애니메이션 등에서 고통에 대한 사회적 상상력이 구조화되는 방식을 논의한다. 분석을 위한 이론과 방법론으로는 현대사회의 고통을 다룬 일련의 연구와 이론, 아우슈비츠의 경험을 토대로 아감벤이 '증언(하기)'과 '인간으로 남는다'는 것의 의미를 탐구하기 위해 활용한 문제의식과 사유 방식을 참조하되, 실제로 이를 경험한 프리모 레비[12]의 기록을 아울러 살핀다.

이야기, 고통받는 인간의 처소

사람은 그 어떤 역경의 순간에도 고통만을 생각하지 않는다. 총탄이 떨어지고 폭풍우가 들이쳐도, 우주에서 추락하는 찰나의

순간에도 인간은 위기에만 직면해 있지 않다. 인간은 감각, 사유, 인식의 총체에 부려진다. 전쟁터, 얼어붙은 시신 더미 곁에서도 나무에 내려앉은 눈꽃의 아름다움에 매료되어 잠시 현실을 잊는 게 사람이다. 피 묻은 군복으로 행군하다 잠시 머문 폐허 속에서도 먼지 묻은 노란 모자를 끌어안고 잠이 들며(《전쟁은 여자의 얼굴을 하지 않았다》), 극한 조건의 강제수용소에서 벽돌을 쌓으면서도 자신이 정갈하게 만든 돌담을 보며 만족하는 게 사람이다(《가라앉은 자와 구조된 자》). 풍랑 이는 밤바다의 구명보트에서도 검은 하늘을 찢는 수만 볼트의 번개 불빛에 사로잡혀, 탄성을 지르는 존재이며(영화 〈라이프 오브 파이〉), 폭파 직전까지 망가진 우주선에서조차 푸른 별 지구를 보며 아름다움을 감각한다(영화 〈애드 아스트라〉, 〈그래비티〉). 살면서 익힌 선함과 따스함, 아름다움을 어떤 순간에도, 기회가 닿는 한, 있는 힘을 다해 찾아내, 그것과 함께하는 자신을 사랑하는 인간은, 어쩔 수 없이 나약한 존재다. 아이러니하게도 그것이 인간을 미적 주체로 위치 짓는 맥락적 토대이기도 하다.

아직도 '체르노빌레츠'라는 단어가 들리면 사람들은 다들 약속이라도 한 듯 그쪽으로 고개를 돌린다. "거기서 왔대!" / 처음에는 그런

기분이었다. 우리는 도시가 아니라 인생 전부를 잃어버렸다. (니콜라이 포미치 칼루긴-아버지)[13]

나중에는 좀 살 만해졌는데도, 사람들은 오히려 장애인들을 더 혐오하기 시작했어. 아무도 전쟁에 대해서 기억하고 싶지 않았거든. (티메란 지나토프-최전방 참전용사, 77세)[14]

우연히 닿으면 병균이라도 옮는데? (영화 〈원더〉)

아무리 애가 죽으면 봉분 대신 돌을 쌓는다지만, 그렇게 험하게들 말하면 안 되지. 그냥 나가라면 누가 안 나가? 어디서 남의 귀한 딸을 잡귀 취급해! (영화 〈우아한 거짓말〉)

"고통을 거침없이 말하려는 욕구가 모든 진실의 조건"[15]이라는 아도르노의 발언처럼, 인간은 고통을 기억하고 말함으로써 진실과 접속하게 된다. 아우슈비츠의 생존자 프리모 레비는 증언을 통해 자유로워졌다고 말한다.[16] 동시에 트라우마에 대한 기억은 그 자체로 트라우마이며, 기쁨은 괴로움의 자식이 아니라, 괴로움이 괴로움의 자식이라고도 했다. 라거(나치에 의한 강제

수용소)의 포로들이 가장 두려워했던 것은 그들이 증언했을 때 상대방이 몸을 돌리고 침묵 속으로 가버리는 상상이었다. 고통에 대한 타인의 외면이야말로 가장 잔인한 현실이다.[17] 스베틀라나 알렉시예비치가 체르노빌 원전 사고를 겪은 이들을 인터뷰한 책에서, 당시 원전에 노출된 이들은 사람들이 마치 전염병 자처럼 자신을 피했다고 증언했다. 영화 〈원더〉(2017)의 주인공 '어기'는 안면 기형으로 태어나 수술을 27번 했지만, 사람들은 마치 병균이라도 옮을 것처럼 혐오하며 피했다.[18] 영화 〈우아한 거짓말〉(2014)의 현숙(김희애 분)은 중학생 딸이 집에서 자살하자, 잡귀가 들었다고 눈치 주는 이웃을 피해 이사 가야 했다. 사람들은 고통받은 이를 감싸주지 않는다. 회피하고 차단해 불운이 범접 못하게 철저히 배척한다. 마치 그것이 생명체라는 듯이. 성공 제일주의, 행복 지상주의라는 인공 낙원에서, 고통은 그저 낙인이다.

아우슈비츠의 생존자 에디트 에바 에거는 누구나 삶에서 고통을 겪을 수 있기에 고통은 보편적이지만, 희생되는 것(victimization)과 희생자 의식(victimhood)은 다르다고 말한다. 삶의 과정에서 누구라도 어떤 식으로든 희생될 수 있는 게 인생이다. 그러나 자기 자신을 제외한 그 누구도 우리를 희생자로 만

들 수 없다. 우리는 우리에게 벌어진 일 때문이 아니라, 자신이 희생된 사실에 집착하기로 선택할 때 희생자가 된다.[19]

　고통받은 이가 경험을 바탕으로 타인을 더 나은 삶으로 이끌어주는 멘토나 지도자가 되는 건 희귀한 케이스다. 우리에게 필요한 것은 탁월한 성취를 이룬 사람 한 명이 아니라, 누구나 참조하고 따를 수 있는 행동 매뉴얼이다. 희생당한 누군가를 숭배함으로써, 희생시킨 스스로에게 면죄부를 부여하는 것은 일종의 심리적 거리 두기이며, 차단과 격리에 대한 속죄의 의사 표현이다.[20] 무책임한 제도나 정치에 대한 개인적 환멸[21]조차 고통받는 이 전체를 위해서는 나약한 선택이 될 수 있다. 우리에게 더 큰 문제를 환기하는 것은 '인간 이상의 인간(overman)'보다 '인간 이하의 인간(underman)'이다.[22]

　실제로는 영화 〈인터스텔라〉, 〈애드 아스트라〉처럼 우주에서 조난되어 우여곡절 끝에 지구로 귀환한 이에게 여전히 좋은 일자리와 합당한 찬사가 주어지는 경우가 거의 없다.〈인터스텔라〉의 우주인 쿠퍼는 고군분투 끝에 지구로 귀환한 뒤, 자신보다 늙어버린 딸의 격려를 받고, 동료를 구하러 다시 우주로 떠난다. 〈라이언 일병 구하기〉류의 미국식 인류애를 우주 버전으로 보여준다. 〈애드 아스트라〉의 우주인 로이는 나사(NASA)의 명령을 어기고 우주 프로젝트를 진행했는데, 지구 귀환 뒤

에도 해고되지 않고 직업을 유지했다]. 할리우드 영화의 판타지는 정교하고 장엄한 우주 시퀀스의 CGI(Computer Generated Imagery)가 아니라, 주인공의 사회적 안착을 다루는 결말의 서사다. 사회는 냉각제처럼 차디차고 때로 불감증이기에, 상상력으로 인공의 따스함을 창조해낸다. 21세기 재난영화의 눈물과 위안은 아리스토텔레스의 〈시학〉적 카타르시스가 아니라, '당신에겐 아직 인간성이 남아 있다'며 건네는 가짜 계약서다.

대개 고통받은 이는 거듭 버림받는다. 운명으로부터, 이웃으로부터, 끝내 자기 자신으로부터, 시간 속에서 허락되는 망각으로부터.

사실, 재난은 인간을 나쁘게 바꾼다. 자신도 몰라볼 정도로

재난이 일어난 현실에서 구원해줄 엑스칼리버는 없다. 설령 있다 하더라도, 희소한 기적에 현실을 맡길 수는 없을 것이다.

갓 태어난 딸은 아기가 아니라 살아 있는 자루였다. 온몸이 구멍 하

나 없이 다 막힌 상태였고, 열린 것이라곤 눈뿐이었다. (…) 내 딸이 앓는 장애는 체르노빌 장애다. (라리자 Z.-엄마)[23]

난 여동생의 머리가 하얗게 세는 것을 봤어요. 그 아이의 길게 늘어뜨린 검은 머리칼이 하얗게 세더군요. 하룻밤 사이에요…. (빌랴 브린스카야-열두 살 / 현재-기술자)[24]

전쟁터에서는, 말하자면 반은 사람이고 반은 짐승이어야 해. 그래야만 하지…. (류보피 이바노브나 류브치크-자동소총소대 소대장)[25]

아름다운 죽음이란 존재하지 않아요. 저는 교살로 죽은 사람을 본 적이 있어요. 목을 맨 사람들은 숨을 거두는 마지막 순간에 사정을 하거나 오줌을 싸거나 똥을 싸요. (마르가리타 포그레비츠카야-의사, 57세)[26]

나는 남자가 무서워요… 전쟁을 겪은 뒤로…. (베라 지단-열네 살 / 현재-낙농장 노동자)[27]

위 인용은 스베틀라나 알렉시예비치의 《전쟁은 여자의 얼굴

을 하지 않았다》,《마지막 목격자들》,《체르노빌의 목소리》의 일부다. 앞의 두 책은 2차 세계대전을 겪은 여성들과 아이들의 구술 증언집이다. 뒤의 책은 체르노빌 원전 사고 당시 아이였던 이들이 어른이 되어 회상한 구술 기록집이다. 때로 문장은 완성되지 않는다. 침묵과 망설임의 '비언어'가 포함된다.[28] 이들은 전쟁과 사고가 순식간에 사람을 바꾼 것을 경험했다. 청년을 노인으로, 인간을 짐승으로, 감정 불능자로, 대인기피증에 시달리는 외톨이로. 그러나, 위 증언은 과연 특정한 역사적 경험에 한정된 예외적이고 특수한, 변종 사태에 불과한 것일까?[아우슈비츠의 비극이 유대인과 독일의 비극이 아니라 현대성 자체의 비극임을 분석한 지그문트 바우만의 박사논문[29]을 응용하자면, 2차 세계대전의 비극은 전쟁 유발자나 참전자의 것만이 아니라, 현대사회에서 발생하는 폭력성에 대한 일반화된 경험이자 집단 트라우마다. 조르조 아감벤은 아우슈비츠는 바로 예외 상태가 상시(常時)와 완벽하게 일치하고, 극한 상황이 바로 일상생활의 범례가 되는 장소라고 했다.[30] 시인 백은선은 아우슈비츠를 사유하는 사람이 자신을 가해자가 아닌 피해자의 위치에 두는 '무의식'에 대해 토로한 바 있다.][31]

내 기억으로는 막사로 옮겨온 뒤 내 삶은 정신적인 면에서 완전히 붕괴됐다. 붕괴는 다음과 같은 형식을 취했다. 모든 일에 대한 무감

각이 나를 덮쳤고 어떤 일에도 관심이 없어졌다. 외부의 자극이건 내부의 자극이건 어떤 자극에도 더 이상 반응하지 않게 되었다. (…) (펠릭사 피에카르스카)[32]

인간이 인간을 죽이는 모습을 보지 않은 사람, 그는 전혀 다른 부류의 사람이니까요…. (바샤 사울첸코-여덟 살 / 현재-사회학자)[33]

"수용소는 견뎌낼 수 있단다. 하지만 사람들을 견뎌내는 건 쉽지 않아. (…)" (엘레나 유리예브나 S.-공산당지역위원회 3등 서기장, 49세)[34]

아감벤은 프리모 레비의 수용소 경험을 참조해, 유형수가 아우슈비츠에 들어갈 때 버려야 했던 것은 인간성과 책임이었다고 언급했다.[35] 문명사에서 인류가 겪은 경험은 모두 문화적 DNA에 아로새겨져 경험치로 기억된다. '짐승'이 되어 살아남았다면, 전쟁 아닌 곳에서도 살아남기 위해 유사 행태를 할 수 있는 게 사람이다. 인간이 자기 성찰적 성장 이외에 입신출세를 목적으로 타인을 희생양 삼는 사례가 일종의 '성공' 발판이 되는 일을 목도했다면, 그 사람은 이전과는 다른 종의 삶을 살아갈 수 있다.[36] '인간성 수업(Humanity Cultivating)'이 필요한 이유

다(같은 제목의 책을 마사 C. 누스바움이 썼다).[37]

1944년… 우리는 해방되었어요. 그때 우리는 오빠가 전사했다는 통지를 받았죠. 엄마는 울고 또 울다가 실명하고 말았어요. (나자 사비츠카야-열두 살 / 현재-노동자)[38]

고통은 사람 몸을 망가뜨린다. 울다가 실명했다는 증언은 거짓이 아니다.

이렇게 고통스러운데,
우리는 왜 살아야 하는 걸까

이제는 어떻게 살아남아야 할지 모르겠어요. 뭘 붙들고 매달려야 하죠? 무엇을요. [이고리 포글라조프(8학년, 14세)의 엄마][39]

삶의 이유에 대한 사색조차 역사적으로 변해왔다. 오랫동안 그것은 국가 신화나 가족 서사에 의해 지탱해왔다. 난세에 영웅이 필요하듯, 영웅은 세상을 구원해야 할 의무가 있다. 영웅서

사가 신화가 되는 이유다. 그런데 난세의 구원자가 탁월한 어느한 사람이라는 발상 자체가 허구적이다. 그것을 신화로 만들어, '신이 버리지 않는 세상'이라는 상상력을 지탱한 것이 20세기까지 형성된 대중문화 콘텐츠의 세계관이다.

신카이 마코토의 애니메이션 〈날씨의 아이〉(2019)는 폭우로 침수해가는 도쿄가 배경이다. 우연히 옥상의 제단에서 기도하다 자신에게 비를 멈추는 능력이 있음을 알게 된 히나는 호다카를 만나 '맑음 소녀' 아르바이트를 하게 된다. 맑은 날씨를 원하는 이를 위해 기도해주는 것이다. 그러나 천기를 바꿀 수는 없기에, 비를 멈춘 만큼의 폭우가 내렸고, 히나의 몸은 투명해져갔다. 히나는 자신이 번제물이 되면 비가 그칠 거라고 생각한다. 그러나 호다카는 날씨 대신 히나를 택하고, 그 과정에서 법을 어긴 처분을 받은 뒤, 히나와 함께 비 오는 날씨를 살아가기로 한다.[40]

〈날씨의 아이〉에서 세계를 위해 제 몸을 바치는 영웅은 거부된다. 영웅이란 희생의 다른 말이다. 특정인의 생명이나 행복을 담보로 고난을 통과하는 것은 성스러운 희생이 아닌, 폭력에 불과하다는 상상력이 선택된다. 고난의 시대에 필요한 것은 구체적인 영웅 한 사람이 아니라, 힘겨운 일상을 함께 살아가며 서

로에게 동력이 될 수 있는 감성적 연대다. 타인의 고통을 담보 잡아 이용하거나 외면하지 않고, 더 크게 다치지 않도록 부축하는 행동 문법을 배울 필요가 있다.

국가주의나 가족주의의 영웅신화는 낡은 상상력이지만, 여전히 재생산된다. 오래되어 익숙하지만 전 지구적으로 연결된 세계화 시대의 감각에는 맞지 않는다. 세계가 물리적으로 격리되고 차단되어도, 정보와 정서는 디지털 플랫폼을 통해 국경을 넘어 빠르게 연결되고 순환하며 가속화한다. 가족은 점차 해체되고 공동체는 느슨해졌다. 달라진 세상은 고통을 삭제하지 않고 다른 밑그림을 그리고 있다. 고통스러운 현실일지라도 살아가야 한다면, 그 이유에 대한 시대의 답변은 무엇일까.

영화 속에서는 책임지고 부양하고 사랑하며 돌보아야 할 가족이 없는 사람들이 우주로 쏘아 올려졌다. 가족 때문에 정에 흔들린 의사결정을 할 수 있다고 판단했기에, 자녀를 둔 우주인에게 영화 속 나사 책임자는 거짓말을 했다.[41] 영화 〈인터스텔라〉에서 인류를 구하기 위해 우주로 보내진 이들은 자녀를 둔 쿠퍼(책임자의 거짓말에 속아 우주로 간 바로 그 주인공. 매튜 맥커너히 분)를 제외하면 모두 싱글이다. 이는 성별과 인종을 불문한 고정값이다. 바꾸어 말하면 이들은 우주 미아가 되어도 문제없으리라

판단한 지구인 소수자, 인간계 약자다(그 이면에 우주인이 되는 꿈을 이룬 '선택받은 자'라는 의미가 있다고 해도). 영화 〈그래비티〉의 우주인 주인공 라이언 스톤(산드라 블록 분)은 사고로 딸을 잃고, 여덟 시만 되면 정처 없이 운전하던 싱글이다. 그녀는 왜 그토록 고군분투하며 지구로 돌아가야 하는 걸까. 그러나 가족이 없는 이에게 특별한 삶의 이유를 묻는 행위 자체가 무례하다(조선시대에 남편이 죽은 뒤 자결하지 않은 열녀에게는 '따라 죽지 않고' 살아남은 이유에 대한 설명이 암묵적으로 요청되었다. 대개는 남편의 삼년상, 시부모 봉양, 자녀 양육 등이다. 삶의 이유가 아닌, 죽지 않은 이유에 대한 요청이라는 점이 '시선의 폭력성'이 갖는 핵심이다.[42] 아우슈비츠의 생존자들은 어떻게든 살고 싶다는 이유를 정당화하기 위해 증언과 복수를 생각해 냈다. 반면 절대 입 밖에 내지 않는 경우도 있었다[43]). 삶의 이유보다 살아감 그 자체가 중요하다. 고통이 세상과 당신을 떨어뜨려도, 사람들의 침묵 어린 거부가 당신의 어둠을 증폭하지 않도록, 스스로를 지키는 장치가 필요하다.

주위에는 낯선 사람들만 있었죠. 모르는 사람들만요. 아무도 다른 사람과 친해지고 싶어 하지 않았어요. 내일이면 이 사람이나 저 사람이 죽을 테니까요. 친해져서 뭐 하겠어요? (조야 마자로바―열두 살 /

현재—우체국 직원)⁴⁴

고통을 통과한 사람의 반응은 두 가지다. 타인에게 받은 외면을 돌려주는 사람, 상처로 물든 어둠 속에서도 빛을 찾아 걷는 사람. 이것은 개인의 취향이나 기질과 같은 선택적 문제라기보다는 사회적 상상력의 영역이다. 21세기는 고통의 상상력에 어떠한 확장성과 깊이를 부여했는가를 살펴야 하는 이유다.

고통과 재난에 대처하는 21세기 상상력: 기록하고 공유하며 통과한다

21세기의 문화예술은 고통을 극복하는 법에 대해 어떠한 상상적 장치를 고안해 왔을까.⁴⁵

첫째, 우주인의 지구 귀환을 다룬 우주 재난영화에서는 자신에게 발생한 재난 상황 전체를 즉시 받아들이고 정면 돌파한 이들이 생존하는 서사를 구축했다. 그들은 위기 상황에서 프로그램 매뉴얼을 살폈다. 그것을 바탕으로 다른 조작을 시도했다. 또한 일체의 행위를 기록해 블랙박스에 남김으로써, 자신을 포

함한 모두의 행위가 역사의 심판을 받을 수 있게 했다(〈인터스텔라〉, 〈애드 아스트라〉, 〈그래비티〉, 〈콘택트〉 등. 심지어 〈라이프 오브 파이〉의 주인공조차 바다 위 난파선에서 재난을 기록했다).

그러나 재난 상황에서 침착하게 매뉴얼을 찾아 대처하는 일은 쉽지 않다. 일단 현실에서는 우주 영화에서와 같은 대처 매뉴얼이 없다(팬데믹 상황에서도 전 지구적 대처는 단지 '마스크 쓰기'와 '격리'뿐이었다. 둘 다 위생에 관한 일이지, 정서나 심리에 대한 매뉴얼이 아니다). 개인이 겪는 고통의 종류가 각자의 조건과 처지, 상황에 따라 천차만별이라서가 아니다. 고통을 말하면 사회로부터 격리되고 외면당하는 바로 그 이유로, 사회는 고통을 일종의 인문적 자산으로 축적할 수 없는 구조적 모순에 처한 것이다. 그런 이유로 자신이 외면한 타인의 고통은 정작 나 자신이 위기에 처했을 때 어떠한 대처 자산도 되지 못한다. 21세기적 인과응보라기보다는 공생 문법을 배우지 못한 21세기의 '거대한 무지'이자 '무능'이다.

위기나 고통에 대응하는 매뉴얼을 만들려면 우선 일차 자료가 일정 정도 축적되어야 한다. 고통을 대하는 스스로를 관찰하고 이를 기록하는 태도가 필요하다. 현실에서 일상을 기록하는 가장 보편적 매체는 SNS인데, 여기에서는 주로 즐거움, 만족,

쾌락 등, 행복한 자신을 과시하므로, 개인의 고통이나 어려움, 슬픔 등 이른바 부정적 감정 기록을 공유하는 매개체로는 부적절하다는 것을 인지할 필요가 있다.[46] 여전히 자기 기록에 관한 확장적이고 진솔한 매체는 누구에게도 공개하지 않는 '일기'나 '메모장' 등의 사적 글이다. 일기가 오직 유서로서 '발각'되지 않게 스스로 한번 읽어 본다. 쓰고 읽음으로써 살 수 있다.

둘째, 유사한 고통의 사례를 참조해 자신의 현실에 대응하는 것이다. 각자가 처한 재난과 위기, 고통을 대하는 태도는 마치 임종을 앞둔 말기암 환자가 죽음을 수용하는 태도와 흡사한 것으로 관찰된다. 죽음이라는 불가항력의 절대적 조건이 위기, 재난, 고통의 상황과 유사하게 사유됨을 알 수 있다. 자기부정이나 현실도피는 대개 초기 징후다. 전쟁 통에 부모를 잃은 아이가 비슷한 행태를 보였음이 증언된 바 있다.

죽은 엄마를 봐버리면, 살아 있는 엄마를 다시는 못 볼 것이다. 내가 죽은 엄마를 보지 않고 집으로 돌아가면, 엄마는 집에 있을 것이다. (안드레이 톨스치크-일곱 살 / 현재-경제학 석사)[47]

사람들은 죽어가는 그 순간에도 자신이 죽는다는 사실을 받아들이

지 않아. 믿질 않지.[48]

난 '행방불명'이 무슨 뜻인지 이해할 수 없었습니다. / 오랫동안 아빠를 기다렸습니다. 평생…. (아르세니 구친-1941년 출생 / 현재-전기 기술자)[49]

고통스러운 현실의 회피와 부정은 삶을 연장하기도 하고, 그것을 생의 최후 감각으로 만들기도 한다. 프리모 레비는 라거에 함께 있었던, 동료 알베르토가 평소에 통찰력 있고 현실적 태도를 유지했지만, 아버지가 (가스실로) 차출되어 가자, 거짓 진실을 만들어 스스로를 속였고 그 자신도 다시 돌아오지 않은 사례를 기록했다. 나중에 그는 알베르토의 어머니를 찾아가 아들의 사망 소식을 알렸는데, 그 어머니 또한 아들이 수용소를 탈출해 살아 있다고 믿는다면서 대화를 중단했다.[50] 견딜 수 없는 현실 앞에서 사람은 무의식적이든 의식적이든 거짓 진실을 만들어 방패막이로 삼는다. 눈앞에서 엄마가 죽었을 때, 시신을 보지 않음으로써 죽음을 부정하려 했던 아이의 태도는 단지 어리기 때문이 아니라, 인간의 보편적 성향이다.[51] 전쟁 속에 아빠를 잃은 아이는 훌쩍 큰 다음까지도 아버지를 기다렸다. 고통을 겪

은 자가 희망을 품는 일은 결코 오지 않는 미래를 기다리는 것과 유사하다. 그것을 반드시 무력하다고 볼 수는 없다. 기다림이 삶을 지탱하는 생명의 연료가 되었다면, 그 자체로 몫을 다한 것이다. 고통은 회피나 극복의 대상이 아니라, 생애 감각이다(고난 속에 성장한다는 말은, 적어도 평등한 주체로서 인간이 타인에게 건넬 적절한 말은 아니다. 그것은 자신을 타인보다 우위에 놓는, 다른 의미에서 신이 되려는, '호모데우스'의 오만하고 가련한 실수다).

셋째, 고통을 응시하고 표현하는 증언과 기억이다. 아울러 '거기'에 있지 않은 것을 알아차리는 것이다.

> 하지만 우리는 살아남았어요! 살아남았어요. 온 나라가 살아남았어요! 살아남긴 했는데, 정작 우리는 우리의 영혼에 대해선 뭘 알고 있을까요? 영혼이 있다는 것만 알고 있을 뿐이에요. (안나 M.-건축가, 59세)[52]

고통의 한가운데 있는 자는 이미 고통 자체가 된다. 방사능에 피폭된 존재가 그 자체로 원자로인 것처럼. 증언자 '안나'는 살아남았다는 사실에 안도하지 않고, 그동안 돌보지 않은 영혼의 존재와 행방을 질문했다. 고통이 삶을 잠식하지 않게 하려면,

영화 〈그래비티〉의 우주선 안에 있는 크리스토퍼 성상(icon).
'그리스도를 업고 가는 사람'이라는 뜻으로, 여행자와 운전자의 수호성인으로도 섬긴다.
우주를 탐사하는 과학 시대에도 종교적 심성이 불안을 다스린다.

그것을 응시하고 표현해서 일종의 심리적이고 물리적 거리를 만드는 것 이외에, 거기에 담기지 않은 '다른 현실'과 '다른 세계'를 자각해야 한다. '안나'가 '영혼'을 말한 이유다.

넷째, 고통에 직면한 이들은 기도를 했다. 영화 〈그래비티〉는 스톤 박사가 홀로 생존해 고군분투하는 장면에서 누군가 붙여 놓은 성상(icon)을 조명한다. 최첨단 과학기술이 응축된 우주선에도 신에게 운명을 맡기는 심리가 작용하며, 위기에 처했을 때 기도하는 인간을 발견해낸다. 스톤은 혼자 남은 우주선 안에서 유독 혼잣말을 많이 하며 "들려요?"라고 자주 외쳤다. 이는 마치 신을 향해 간구하는 기도처럼 들린다. 이 독백은 미쳐가는 자의 징후가 아니다. 그것은 일종의 구조 요청이며, 절대 고독 속에서 하는 최초이자 마지막 기도다.

나는 우리 엄마가 하느님을 믿는 걸 그때 처음 알았어.[53]

그런데 그곳에서… 기도를 하기 시작했지….[54]

수용소에 계실 때 아버지는 교양이 있고 학력이 높은 사람들을 만나셨어요. (…) 그들 중 몇몇은 시를 썼는데, 시를 쓴 사람들 대부분은

살아남을 수 있었다더군요. 그들은 성직자들처럼 기도를 하기도 했어요. (옐레나 유리예브나 S.-공산당지역위원회 3등 서기장, 49세)[55]

전쟁의 공포에 사로잡힌 사람들도 갑자기 기도했다. 《전쟁은 여자의 얼굴을 하지 않았다》의 증언자는 두려움이 엄습했을 때 엄마가 기도하는 모습을 처음 보았으며, 전투 전에 기도하는 자신을 발견했다(아우슈비츠의 생존자 프리모 레비도 기도에서 피난처를 찾고 싶은 유혹이 두 번 있었다고 고백했다).[56] 위기에 대한 인지와 공포는 인간으로 하여금 종교심을 자극하고 영적 주체로서 자기를 발견하는 계기가 된다.

수용소에서 시를 쓴 사람이 대부분 살아남았다고 증언한 사례도 있다. 고통스러운 순간에도 시를 썼다는 것은 아름다움을 인지하고 추구하는 인간적 존재로서 자신을 지키려 했다는 의미다. 그것을 언어로 표현해서 잊지 않으려 했다.

영화 〈그래비티〉의 스톤은 우주선에 홀로 남아 우주적 공포와 고립감에 힘겨울 때, 자신을 위해 희생을 자처한 코왈스키(조지 클루니 분)가 곁에 있는 것을 본다. 이것은 꿈이기도 하고 환영이기도 하며, 무의식적 자기 암시의 영적 대화이기도 하다. 꿈, 영혼, 무의식은 연결되어, 마음 깊은 곳에서 위기로부터 탈출하

려는 자신을 위한 최선책을 모색한다. 기도는 살아남을 방법을 찾으려 하는 행동 신호이자, 내적 대화다.

다섯째, 고통을 대하는 사회적 상상력은 표현을 통해 진화한다. 어떤 사안에 대해 사회적 상상력이 형성되려면 시간이 필요하다. 인간이 사회적 존재이자 역사 속 존재이듯이, 텍스트 또한 마찬가지다. 텍스트는 텍스트와 대화하며, 그것을 주선하는 매개는 바로 독자와 관객이다.

영화 〈밀양〉(2007)은 자신이 용서하기도 전에 신으로부터 용서받았다고 고백하는 가해자에게 피해자가 느끼는 절망을 조명했다. 처음에 이 영화는 용서를 둘러싼 논쟁을 일으켰지만, 점차 관객은 이를 가해자의 죗값을 성찰하는 내용으로 받아들이기 시작했다. 사람은 누구나 죄지을 수 있고 신은 인간을 용서한다는 '종교 담론'이 아니라, 사람이 사람에게 지은 죄는 먼저 사람에게 용서를 구하고 죗값을 치러야 한다는 '정의(justics) 담론'으로 바뀐 것이다. 〈밀양〉에 등장한 인물의 태도에 대해 관객이 토론하고 대화함으로써 가해와 용서에 관한 사회적 상상력의 청사진이 바뀌었다. 〈밀양〉에서 제기한 문제는 이후 전혀다른 작품으로 사회적 상상력을 이어감으로써 응답을 얻었는데, 7년 후에 발표된 〈우아한 거짓말〉(2014)이 그 사례다.

영화 〈그래비티〉에서 홀로 남은 스톤 박사가 자신을 위해
희생한 코왈스키 박사와 재회해 대화하는 장면.
코왈스키는 고군분투하며 좌절하는 스톤에게 용기와 희망을 주고 사라진다.
스톤은 꿈에서 환영을 만나 소통함으로써 삶의 의지를 회복한다.

이 영화에는 딸인 천지(김향기 분)가 학교에서 절친으로부터
왕따를 당해 자살하자, 어머니 현숙이 가해자 어머니 화연(김정
영 분)에게 일침을 가하는 장면이 나온다. 현숙은 화연에게 당신
마음이 편해지려고 하는 사과는 받지 않겠다고 분명히 밝힌다.
말로 하는 사과로 죄책감에서 해방되려는 인간의 비양심을 경
계한 것이다.[57] 〈밀양〉이 보여준 상상력이 〈우아한 거짓말〉에 직

접적으로 이어졌다는 논증은 불가능하지만, 완전히 무의미하지는 않다. 7년의 세월은 한국 사회의 토론 구조를 생명체처럼 기르면서, 정의적 감수성 차원의 새로운 공감대를 견인했다. 텍스트는 텍스트와 대화하며 진화하기에, 고통을 대하는 사회적 상상력이 폭넓게 수집, 분석, 사유, 실천되어야 하는 이유다.

고통은 다성적(polyphony)이다,
아름다움이 그러하듯이

말할 것도 없이 고통은 다성적이다. 전쟁, 재난, 사고가 발생했을 때, 상황적 희생자나 고통받은 자를 대변할 자를 '표집'해야 하는 이유다. 《전쟁은 여자의 얼굴을 하지 않았다》에서는 전쟁터에 나가지 않은 여성들이 어떻게 전쟁으로 인해 고통받았는지를 구체적으로 증언한다. 전쟁터로 나간 여성들이 남성이 아니라는 이유로 전쟁 자체의 폭력 이외에 또 다른 폭력에 어떻게 시달렸는지를 말한다. 《마지막 목격자들》과 《체르노빌의 목소리》는 먼 시간 후에도 잊을 수 없는 재난의 경험을 문신처럼 마음에 새긴 사람들의 구술 증언집이다. 그것은 말할 때마다 짙어

졌고, 공감하는 자가 경청함으로써 선명하게 부각되며 치유 가
능성을 열었다.

> 난 포탄도 셌어요. 한 발이 떨어지고… 두 발… 일곱 발… 그렇게 난
> 셈을 배웠답니다…. (알료샤 크리보셰이-네 살 / 현재-철도원)[58]

> 아주머니들이 어린 우리를 목욕탕에 데려가던 기억이 난다. 어머니
> 를 포함한 모든 여자의 자궁이 떨어져나와서 천 조각으로 잡아맸다.
> 나는 그것을 봤다. 중노동 때문에 자궁이 흘러내린 것이었다. 우리
> 는 그게 뭔지 그 나이에 벌써 알았다. (표트르 S.-심리학자)[59]

> 이제 하늘을 보면 하늘이 살아 있어요. 내 친구들이 거기 있으니
> 까…. (보리스 시키르만코프-16세)[60]

아름다움이 '하나가 아니듯' 고통 또한 다성적이다. 고통을
통과하는 법, 그 속에서도 빛과 꿀을 찾는 길은 제각각이다. 위
예문의 첫 번째 사례나, 6·25가 배경인 영화 〈오빠 생각〉(2015)
과 〈스윙키즈〉(2018)에서처럼 전쟁터에서도 배우고, 노래 부르
고 춤추고, 로맨스가 생긴다. 끔찍한 것을 보더라도 그 안에 함

몰되거나 나쁜 것을 몸에 익히지 않고, 바깥을 상상한다. 지금은 아니지만 언젠가, 어딘가에 있을 선과 희망을 따라간다. 자신의 실망이 현실을 절대화하는 어리석음에 뿌리내렸음을 깨닫고 바깥을 상상하며 인간됨의 의지를 지킨다. 그조차 심성, 기질, 나이, 지역, 젠더, 인종, 국적에 따라 다성적 복잡계를 형성한다. 다양하고 폭넓은 데이터가 실망과 좌절의 비율을 낮출 수 있다(지금 여기가 전부이고, 그 모습이 실망스러울 때 선택하는 극단적 선택은 '바깥에 대한 상상'을 통해 일정 정도 제어될 수 있다).

다와다 요코는 후쿠시마 원전 '이후'를 상상하면서, 노인이 건강을 유지하고 젊은이는 고통받는 세계를 재현했다. 재난은 삶의 루틴을 바꾼다. 건강의 개념이 달라지고, 익숙한 것들의 상징성이 해체되며, 기념일이 바뀌고,[61] 어느덧 사라진 단어들이 수북이 쌓였다가 멸망의 하수구 통으로 사라진다. 세계화는 중단되고 쇄국이 일상화되며 외국어가 금기가 된 세상. 필립 K. 딕의 소설 《안드로이드는 전기양의 꿈을 꾸는가?》에서 살아 있는 동물을 구매하는 것이 인간다움의 증거가 되는 세계를 그렸다면, 다와다 요코의 〈헌등사〉에는 신선한 오렌지를 사는 것이 특별해진 세상, 주스를 마시는 데 15분이 걸리는 훼손당한 신체의 감각을 재현한다. 고통은 시대에 따라 변화하고 주체에 따라

다른 경험치를 남긴다. 세계 표준이나 국제 공통이라는 개념 자체가 붕괴한 세상에서 고통은 파편화하면서 증식하기에, 결코 표준화될 수 없다. 고통의 다성성에 주목해야 하는 이유다.

상처받은 시간을 지탱하는 미적 아틀라스: 미적 주체의 탄생은 어떻게 가능한가

고통을 알고 이해하는 것이 고통받은 이를 대하는 태도를 바꿀 수 있는가? 우리에게 필요한 것은 고통 그 자체에 대한 지식을 습득하여 고통을 예방하거나 고통으로부터 자기방어를 하는 것이 아니라, 고통을 대하는 태도와 공동체 윤리가 아닐까? 인간으로 존재하는 '선'을 지키려면, 무엇보다도 우선 항상 촉각을 곤두세우고 자신이 인간으로서 돌아가지 못하는 '불회귀점(不回歸點)'이 무엇인지 잘 알고 있어야 한다.[62] 예술적 공감이나 영적 소통이 인간을 저 깊은 곳에서 하나로 이어주듯이, 타인의 고통을 대하는 태도와 행동 문법을 이해하고 실천함으로써 '인간됨'을 훈련해 나가는 것이다. 바로 그런 이유로 고통과 재난, 위기의 서사가 끝없이 자기 갱신하며 독자와 관객의 심성과 신

체에 울림을 전하기 위해, 문학인, 예술가, 연구자가 각자의 도구로 고통의 사안을 탐색해온 것은 아니었을까.

텍스트는 텍스트와 대화하고 이것을 잇는 매개가 사람이기에, 시대와 장소, 언어와 국경을 넘어, 고통의 텍스트라는 자산은 액체처럼 이월한다. 누군가 표현한 고통의 서사에 토론과 성찰이 생성되면, 이를 대하는 화법과 태도, 상상력이 변하는 구체적 사례를 영화 〈밀양〉과 〈우아한 거짓말〉의 원거리 대화로 살펴보았다. 그러나 해당 텍스트에서 제기된 문제들 중, 여전히 해결되지 않은 사안이 있다. 바로 일상에 침투한 미시적 무례함, '우아하게' 포장된 사회적 폭력, 이로 인해 고통받는 이에 대한 개인과 사회의 '태도'다.

〈우아한 거짓말〉의 천지는 거짓말로 모함받고 왕따당하는 시간을 견디기 위해 뜨개질을 했다. 그것이 완성되었을 때, 목숨을 끊는 도구가 되었고, 아직 초경도 하지 않은 어린 생명이 세상을 떠났다. 사람 되는 법을 배우려고 들어간 작은 교실조차 정교한 폭력과 티 나지 않는 거짓, 미화된 오염으로 가득하다. 한번 '먹힌' 폭력을 끊기 어려운 것은 그것이 성공의 쾌락과 유사한 성취감을 주기 때문이다. 그 영역이나 대상이 무엇이든, 성찰 없는 성공 만능주의가 위험한 이유다.

세상은 선하고 약한 존재가 살아가기에 너무 힘들고 가혹한 곳일까. 사람들은 아무렇지 않게 난폭하고, 들키지 않는다면 무한히 무례를 반복하는 것일까. 〈우아한 거짓말〉은 이에 대한 소박한 대안을 제시하는데, 바로 추상박(유아인 분)이라는 다소 어설픈 이웃이다. 그는 천지 가족의 삶에 서서히 스며든다. 절대 질척대지 않고, 섣불리 친구, 연인, 지인도 되지 않으며 그저 이웃이라는 거리를 유지한다. 그는 살아생전 천지의 고민을 알고 있던 유일한 존재다. 그는 천지의 언니인 만지(고아성 분)가 "그런데 아저씨 천지랑 무슨 사이에요? 어떻게 가족도 모르는 걸 다 알고 있어요?"라고 묻자, "살다 보면 어만 사람한테 속 얘기할 때도 있는 거야. 어만 사람은 비밀을 담아둘 필요가 없잖아. 내가 그 어만 사람이야."라고 말한다. '어만'은 '애먼'의 방언으로 '다른' 또는 '엉뚱한'이라는 뜻이다. 특별히 잘나지도, 탁월한 능력이 있지도, 선하지도 않다. 가끔 눈에 띄는 타인에게 지나치지 않은 정도의 관심을 주되, 이익을 주는 것과는 무관하다. 그저 관심이다(그는 이사 온 만지네가 쥐를 무서워하는 것을 보고 대신 잡아주려 하지만 실패한다. 천지의 말 상대가 되지만 자살을 막지는 못한다).

추상박의 존재는 고통받는 개인에 대한 관심이 결코 개인의 희생을 필요로 하지도, 크나큰 결단을 요구하지도 않는다는 것

을 시사한다. 작지만 진심 어린 관심은 그 자체로 의미 있다. 관심은 성과주의의 물결을 타지 않는다. 그 자체로 소중하다.

상처받은 영혼을 지탱하는 것은 일상에서, 기억 속에서, 무의식의 저층에서 물결치는 아름다움에 대한 기억의 아틀라스와 같다.

단 하나 내가 아직까지 질리지 않고 좋아하는 건 바로 밀밭이 황금밭으로 변해가는 모습이에요. 평생토록 하도 배를 곯아서 곡식이 익어가고 이삭이 물결치는 모습이 난 그렇게 좋을 수가 없어요. 나한테 그 모습은 선생님이 박물관에서 마주하는 걸작만큼의 값어치가 있어요. [알렉산드르(사샤) 포르피리예비치 샤르필로-연금수령 퇴직자, 63세][63]

이고라가 만 서너 살 정도 되었을 때였어요. 목욕을 시키고 있는데, "엄마, 나는 엄마를 공주님처럼 따랑해요."라고 하는 거예요. 우리 이고리가 'ㅅ' 발음이 안 돼서 한동안 애를 먹었죠. (빙긋 웃는다.) 이걸로 살아요. 이제는 이걸로 살아가고 있어요. 추억이 내리는 자비 덕분이에요. [이고리 포글라조프(8학년, 14세)의 엄마][64]

예술은 기억이다. 우리가 어떠하였는지에 대한 기억이다. 나는 무섭
다. 한 가지가 무섭다. 우리 삶에서 두려움이 사랑을 대신해버릴까
무섭다. (릴리야 미하일로브나 쿠즈멘코바-모길료프 문화예술대학 교수,
연출가)[65]

전쟁이나 원전 사고로 가족을 잃거나 스스로 신체 상해를 입
고 고통받은 이들이 신산스러운 현실을 견디며 시간을 통과할
수 있었던 것은 마음에 사랑하는 무언가를 간직했기 때문이다.
그것은 예술이기도 하고, 이제는 죽은 아들의 사랑스러운 표정
이기도 하며, 지금 눈앞에 펼쳐진 황금빛 밀밭 풍경이기도 하
다. 사랑하는 것을 찾는 것은 어쩌면 생명을 지키고 돌봐야 하
는 인간 존재의 의무다.

영화 〈클레어의 카메라〉(2017)에서 사진을 찍는 클레어(이자벨
위페르 분)는 "사진을 찍는다는 것은 매우 중요한 일"이며, "내가
당신을 찍고 난 뒤에는 당신은 더 이상 같은 사람이 아닌 거예
요"라고 말했다. 본다는 것은 스쳐 지나는 것이 아니라, 삶에 깊
이 있게 연루된다는 뜻이다. 사진을 찍은 뒤의 그 사람은 더 이
상 같은 사람이 아니라는 클레어의 말은 '같은 강물에 발을 두
번 담글 수 없다'는 헤라클레이토스의 문장을 환기한다.

사진에 찍힌 다음에 당신은 예전의 그 사람이 아니라는 말은 '타인과 눈을 마주친 존재'를 뜻한다. 타인을 만난 사람은 이전의 그 사람이 아니다. 만남은 인간의 존잿값을 바꾼다. 사람은 누구라도 타자를 담은 존재다. 타인의 고통을 보고 알고 반응하는 자신을 성찰해보면, 내가 어떤 사람이고 또 어떤 사람이 되려 하는지 알 수 있다. 감성은 지각함으로써 시작되며, 이를 통해 촉발된 태도와 행위로 정체성을 재구성한다. 타인의 고통은 인간이 공감하며 공생하는 미적 주체로서 출발점을 알리는 감성의 신호탄이다. 외면, 무시, 부정, 지나침(못 본 척·모른 척), 관심, 배려, 돌봄으로 이어지는 과정 중간에 '공감'의 자리가 있다. 공감 '이후'의 행동 선택이 공감의 진정한 작동 시점이다.

고통받는 누군가의 곁에 아무도 없을지라도, 그것이 그 사람의 고립을 뜻하는 것은 아니다. 스스로 버리지 않는다면 언제나 나는 나 자신과 함께 있음을 기억해야 한다. 허구와 실재의 결합, 보편과 개체의 조응이 답이다. 위기와 재난, 고통에 관한 허구 서사는 유사한 상황을 추체험하는 시뮬레이션이다.[66] 나의 고통을 보편과 견주어 사유할 때, 고통의 부정성은 절망이라는 제한된 굴레로부터 해방된다. 주체는 자신에 대해서뿐만 아니라, 타자에 대한 의사결정으로 정체성과 삶, 생애를 구성한

다. 허구가 제안한 사회적 상상력과의 접속은 현실적 위기에 대한 대응력을 시뮬레이션하는 문학적 장치이며, 경험자의 증언은 잠재적 위기와 이미 경험된 고통을 성찰하는 방향을 제시한다. 고통받은 재난의 장소를 이른바 '다크 투어리즘'으로 접근하는 방식은 고통과 고통받은 자를 삶으로 끌어안되 거기에 함몰되지 않는 심리적·사회적 장력을 기르기 위한 모종의 실험적 장치다.[67]

"당신이 울고 있을 때 곁에 누가 있었나요?"

영화 〈자기 앞의 생〉(2020)의 클로징 크레디트가 올라갈 때, BGM으로 깔린 라우라 파우지니(Laura Pausini)의 노래 "Io Si"를 들으며 관객이 흘린 눈물은 오직 자신을 위해 몸이 만든 생명의 징표다(이 노래는 평생 홀로코스트의 트라우마를 안고 살아간 주인공 로사를 위해 고아 소년 모모가 장례를 치르고 떠나는 마지막 장면에서 흘러나온다. 영화가 절제했던 감정선이 마지막 장면에서 관객의 눈물로 폭발한다). 고통받는 자는 어둠의 깊이를 발견한 자며, 가장 깊숙한 곳에서 영성과 해후하는 자다. 눈빛이 마주친 자, 손잡은 사람, 만나는 이, 모두 눈물의 상징 속에서 구원의 빛을 볼 것이다. 주위를 돌아

보고 안부를 묻는, 그 작고 다정한 마음 한 조각 속에서.

네가 아무 말 없어도 내가 곁에 있을게

네게 필요한 말은 오직 이뿐, 내가 곁에 있을게

살아남는 걸 배우고 불가능을 받아들여야 해

아무도 널 믿지 않아도 난 널 믿을게

(라우라 파우지니의 노래 "Io Si"의 가사 중 일부, 영화 〈자기 앞의 생〉)

6 /

김현미

기후 위기와
생태적 슬픔(ecological grief):

수치와 희망의 세계

이건 아니라고 생각합니다. 제가 이 위에 올라와 있으면 안 돼요. 저는 대서양 건너편 나라에 있는 학교로 돌아가 있어야 합니다. 그런데 여러분은 희망을 바라며 우리 청년들에게 오셨다고요? 어떻게 감히 그럴 수 있나요? 여러분은 헛된 말로 저의 꿈과 어린 시절을 빼앗았습니다. 그렇지만 저는 운이 좋은 편에 속합니다. 사람들이 고통받고 있습니다. 죽어가고 있어요. 생태계 전체가 무너져 내리고 있습니다. 우리는 대멸종이 시작되는 지점에 있습니다. 그런데 여러분이 할 수 있는 이야기는 전부 돈과 끝없는 경제 성장의 신화에 대한 것뿐입니다. 도대체 어떻게 그럴 수 있습니까? 지난 30년이 넘는 세월 동안, 과학은 분명했습니다. 그런데 어떻게 그렇게 계속해서 외면할 수 있나요? 그리고는 이 자리에 와서 충분히 하고 있다고 말할 수 있나요? 필요한 정치와 해결책이 여전히 아무 곳에서도 보이지 않는데요….

윗글은 2019년 9월 23일 '유엔기후 행동 정상회의'에서 그레타 툰베리가 한 연설의 일부다.[1] 스웨덴 소녀 그레타 툰베리는 기후 위기에 무관심한 전 세계 정치 지도자에 대한 청년의 분노를 표상하는 인물이다. 기후 위기를 해결하기 위한 그의 연설과 실천은 실망, 분노, 슬픔이라는 감정을 통해 전 세계 기후 위기 행동주의를 일으키는 데 기여하고 있다. 지구 온난화와 기후 및 생태 위기라는 지구적 상황은 일회성의 재앙적 '사건'이 아니며, 특정 지역에서 발생하는 국지적 재난을 넘어선다. 국가, 전문가 집단 등 민관이 실천하여 다시 정상성을 회복한다는 익숙한 사유와 해결 방식으로는 다룰 수 없는, 전 지구적이고, 종말론적이며, 시간적 한시성을 띤 총체적 재난이다. 하지만 사람들이 현재의 기후 위기를 이해하는 방식은 다양하다. 오랜 기간 감정에 대한 이성과 합리성의 우위를 주장해 온 근대적 세계관은 가능한 무감한 존재로 자신을 표상하는 것을 강조해왔다. 이 때문에 기후 위기를 느끼고 이에 개입하고자 하는 사람들의 말과 행동은 필연적으로 '감정'을 담고 있지만, 이런 감정을 드러내는 행위는 억압당한다. 개발, 발전, 행복, 풍요로움의 가치와 인간 행위자 중심성에 동의해 온 사람들은 환경이나 기후 운동가들의 감정을 '낭만'이라며 깎아내리거나 과도한 '정치적 올바

름'으로 냉소한다. 종종 이들이 보이는 생태적 애도에 대한 감정은 "지나치게 호들갑을 떠는 일"로 묵살(dismissal)당해왔다.[2] 감정은 사람을 움직이게 하는 힘이다. 감정은 개인의 영역이지만, 사회적이고 집단적이며, 의미 있는 정치적 응집을 기획해낸다. 그런 점에서 기후 위기의 정동과 감정을 해석하는 것은 감정을 단순히 개인적 느낌의 차원으로 남겨두지 않기 위함이다.

우리는 풍요로운 자연에 대한 경이감과 기쁨이나 기후 위기와 멸종에 대한 두려움을 표현하면서 다른 사람들과 소통한다. 본 글은 생태 위기를 느끼는 다양한 '감정'을 표현하고 주변 사람들과 소통하는 행위의 정치적 중요성을 강조한다. 즉, 기후 위기를 감정화하는 것의 필요성을 주장한다. 그레타 툰베리가 표현한 분노의 감정은 어떻게 해서 나의 감정으로까지 발전하고 나의 감정을 유발할 수 있을까? 그는 지구 저편의 환경 문제에 민감한, 나와 분리된 어떤 존재일까? 이 글은 재앙을 맞이한 인류가 다른 인간과 다른 비인간 종들과 깊이 연결된 존재임을 깨닫고, 감정을 어떻게 집합적 실천으로 연결할 수 있는가를 사유하고자 한다.

종종 기후 위기 해결책은 유엔과 같은 국제기구, 국가 정상회의, 정부가 제안하는 추상적 수치와 목표로 채워진다. 2030년

까지 온실가스 배출을 감축하겠다는 목표를 세우고 선언하는 것, 지구 평균 기온 상승을 산업화 이전 대비 섭씨 1.5도 이내로 제한하여 2050년까지 탄소 순 배출량 0을 만드는 '탄소중립'은 인류 최대의 위기 국면에서 일상적 상식이 되고 있다. 한국 정부도 탄소중립위원회를 출범시켰고 〈탄소중립·녹색성장 기본법〉을 제정했다.[3] 2030년까지 온실가스를 40퍼센트 이상 감축하겠다는 국제적 약속을 했다. 국제사회, 국가, 시민사회, 전문가 모두 "탄소중립"을 외치지만 누가, 어떻게, 어떤 방식으로 이런 목표에 도달할 수 있을 것인지에 대한 과정은 존재하지 않는다. 여기서 행위 주체로서의 '우리'는 존재하는가?

기후 위기와 생태 위기는 객관적 실제이기도 하고 특정한 앎의 과정이기도 하다. 즉, 위기가 어떻게 프레임 되느냐에 따라 우리는 특정한 감정을 갖고, 특정한 태도와 행동을 선택한다. 감정은 감정 그 자체로 등장하는 것이 아니라, 전문 지식, 미디어, 현장 체험을 통해 구성되는 인지적 과정과 결합한다. 이 때문에 감정과 인지적 과정은 분리될 수 없다. 하지만 기후 위기가 과학기술의 발달이나 엘리트의 개입, 발전주의적 패러다임에 의해 해결될 수 있다는 믿음이 강화될수록 우리는 위기에 둔감하거나 냉담해질 수 있다. 대체될 수 없는 것들의 파괴

(destruction of the irreplaceable)라 불리는 멸종, 사라짐, 죽음이라는 생태 위기의 재앙 상황을 맞이하고도, 정부 관료, 기업가나 과학자들이 문제를 해결할 것이라 생각하여, 기술 환상주의에 의지하며 '방관자'가 되기로 결심한다. 기후 위기의 원인 제공자이기도 한 성장과 발전주의자들에게 문제의 해결을 맡기는 것과 다름없다.

왜 우리는 '위기'와 '재앙' 상황에서 감정에 주목해야 하는가? 감정은 관심과 성찰을 구성해가는 인간 능력의 일부이며 의식적으로 자기주제화의 성찰적 과정을 만들어내기 때문이다.[4] 리사 크레츠(2017)는 되돌릴 수 없는 생태적 상실의 경험에서 비롯한 정당한 분노와 희망이라는 감정을 통하여, 감정적 연대가 만들어지면서 정치적 가능성이 생성된다고 말한다. 생태적 상실에 대해서, 또한 많은 사람과 동식물을 죽음으로 몰아넣는 재앙에 대해 우리는 깊은 슬픔과 두려움을 느낀다. 하지만 곧 아무렇지도 않은 듯, 일상으로 돌아간다. 죽음에 대한 감정적 반응인 애도에 머무를 수 없는 이유는 무엇일까? 합리성과 물질을 우위에 둔 발전주의 세계관은 인간의 삶을 지배하는 표준이 되었고, 우리는 감정을 과잉이나 낭비로 취급한다. 이렇듯, 이성과 감정 사이의 위계적 이원론을 반복하면서 지속

적인 감정을 가지고 집단적 연대를 만들어가는 힘은 약화되고 있다. 크레츠는 감정과 이성의 관계를 대립이 아니라 서로 엮인 공생 관계로 바라봐야 함을 주장한다. 감정은 개인적 차원에서 시작되지만, 자신의 감정을 전달하기 위해서는 사회적으로 약속된 언어와 규범, 기대와 같은 정당화된 방식의 매개를 거쳐야 한다. 이 과정에서 우리는 집합적 연대를 구성하고 변화를 이뤄낼 수 있다. 따라서 기후와 생태 위기와 관련한 인간 행동의 강력한 동기인 감정의 역할에 주목하면 재난 상황을 맞이한 인류의 대응 능력을 살펴볼 수 있다. 인간은 감정을 통해서 개입하고, 책임지는 모습을 갖추게 된다. 기후 위기와 생태 위기를 마주하는 인간의 정동은 필연적으로 윤리적 감정을 요청한다. 이 글은 기후 위기 시대에 기후의 감정화가 일어나는 맥락을 살펴보고, '생태적 슬픔'(ecological grief)과 '연루된 공감' (entangled empathy) 개념에 주목한다. 개발과 발전에 맞서는 '우리'라는 개념이 구성될 수 있는 감정적 커먼스(commons)의 가능성과 인간·비인간 종들과의 상호 연관성에 주목한다. 또한, 깊은 슬픔과 애도를 통해 새로운 희망을 만들어가는 인간의 능력에서 '미'의 가치와 의미를 발견해야 함을 강조한다.

기후 위기의
'감정화'

네켈(Neckel)과 하센프라치(Hasenfratz)[5]는 생태 위기에 의해 촉발되는 감정의 개념적 지도를 그리면서 기존의 기후 위기 운동이 어떻게 감정을 동원했는지를 분석한다. 실제로 생태학적 인식이 높은 사람들은 강력한 정서적 강도를 갖고 있다는 것이다. 인간이 처한 '생태학적 비상사태'는 다양한 감정을 유발하고, 이는 기후 감정이라 부르는 일련의 감정을 구성한다. 기후 감정은 수치심, 죄책감, 분노, 두려움, 희망, 슬픔, 연민, 우울 등의 감정을 포함하지만 늘 유사한 집단적 행동과 실천으로 진화하는 것은 아니다. 인간은 두려움 때문에 기후 위기나 생태 위기를 부정하고, 존재하지 않는 것처럼 은폐한다. 기후 위기가 너무 거대하고 구조적인 문제라 개인이 할 수 있는 일이 없다는 무력감을 느낀다. 때로는 기후 위기가 과장되었고, 더욱 진화된 과학기술로 쉽게 통제되거나 해결될 수 있다고 본다. 이들은 기후 위기 담론이나 운동가들에 대해 냉소적 태도를 보이거나, 아예 기후 위기 부정론에 참여한다. 기후 위기 부정론자 또한 기후 위기와 관련한 특정한 감정을 발전시킨다. 이들은 '진실'을

인정해야 한다는 두려움이나 인정하고 싶지 않은 은폐의 감정 때문에 기후 위기 부정론이란 냉소주의를 선택한다.

네켈과 하센프라치[6]는 기후 감정을 여러 측면에서 분류하여, 사람들이 기후 위기를 해결하기 위해 왜 친환경적 생활 방식이나 진보적 행동주의를 선택하는지를 분석한다. 첫 번째 이유는 생태 위기와 관련해 인간이 느끼는 수치심, 죄책감, 분노 같은 감정이다. 이런 감정은 강한 책임감을 만들어내고 책임감은 연대를 추구하는 도덕적 기반을 구성해낸다. 북반구 경제발전 국가의 중산층은 '남을 희생시키면서 좋은 삶을 살고 있다'는 비난을 받는다고 느낀다. 이들은 양심있는 시민으로서 존경심을 잃을까 하는 두려움과 수치심을 느낀다. 수치심과 죄책감은 부끄러운 관행과 생활 방식에 관련한 소비를 줄여나가는 정서적 자기 처벌을 촉구한다. 이들은 육류 소비, 일회용품 소비, 모든 것이 포함된 관광, 크루즈 및 항공 여행을 꺼린다. 일부 북반구의 중산층 소비자들은 '비행 수치심'이라 불리는 감정을 느끼면서 "배출을 한 나는 비행할 권리가 없다"라고 말한다고 한다. 그러나 수치심은 생태적으로 수용 가능한 삶의 방식을 적극적으로 발견하고 실천해가는 구별력 있는 생활 방식을 추동한다. 이런 생활 방식을 추구하는 사람들은 기후 위기에 맞서고 행동

하는 생태 시민으로 집합적 주체를 구성해갈 수 있다.

저자들이 주목하고 있는 또 다른 감정은 불안, 두려움, 희망이다. 기후 위기로 인한 무더운 여름, 산불, 허리케인, 가뭄 등은 공포와 공황의 감정을 일으킨다. 임박한 재앙에 대한 두려움을 강조하는 환경 운동 단체에 대한 비난이 있지만, '멸종반란'과 같은 급진적 운동 단체들은 이런 부정적 감정을 운동의 정서적 촉매제로 받아들인다. 저자들은 이들이 사용하는 "재앙을 느껴라"라는 구호는 정치적 감정 프로그램을 구체화하고 '불안에 대한 무능력'에 머물지 않고, 두려움을 추방하고 불안을 완화한다는 희망을 전파하는 임무를 수행한다고 주장한다.

또 다른 감정은 슬픔, 연민, 우울감이다. 아이슬란드의 환경 운동가, 정부 대표, 시민 등은 2019년 10월 '빙하에 대한 애도' 추모식을 열었다. 2019년 8월 소셜 미디어에서는 브라질 아마존 지역의 열대 우림 장례식이 열렸다. 대중은 빙하, 숲, 호수, 식물 서식지의 경관이 손실되고 사라지는 것에 깊은 슬픔을 표현한다. 바다 얼음의 사람들이라 불리는 이누이트는 얼음이 사라진 곳에서 더는 살 수 없다. 기후변화는 사라짐과 죽음과 같은 의미로 규정된다. 이런 슬픔을 생태적 슬픔이라 명명한 애슐리 쿤솔로(Ashlee Cunsolo)와 카렌 랜드맨(Karen Landman)의 논의

를 다음 절에서 구체적으로 살펴본다.

생태적 슬픔과 행동주의

소프트웨어 개발자로 11년간 일하다가 지난여름에 회사를 관뒀어요. 2019년부터 기후 문제에 관심이 생겼어요. 기후 위기의 심각성을 깨닫고 나니 하던 일이 큰 의미가 없다고 느껴졌어요. 개발자로서 일하는 건 재밌었지만 더 가치 있는 일을 하고 싶다는 생각이 들었어요. 기후 운동을 시작한 계기를 딱 하나만 대라고 한다면 '기후 우울증'을 다룬 영화를 번역했던 일이 떠오르네요. '기후 우울증'은 기후 위기를 인식한 사람들이 무력감이나 슬픔에 빠지는 현상이에요. 감독이 영화에서 파괴된 아마존을 처음으로 마주했던 장면에서 눈물이 왈칵 나왔어요. 어마어마한 면적의 땅이 황폐해져 있었죠. 소와 돼지를 먹일 사료 생산을 위해 아마존의 울창했던 산림이 베어져 나갔던 거예요. 감독은 처음 기후 위기를 인식하고 압도감을 느꼈지만, 활동가들을 만나면서 점점 극복하죠. 기후 위기에 압도당했던 감독의 모습에 감정 이입이 됐고 포기하지 않고 위기에 대응하는 자세에 감동했어요.[멸종반란한국(멸종반란) 활동가 김지훈][7]

국회 앞에서 몸에 쇠사슬을 묶고 시위를 벌였던 활동가 김지훈 씨는 활동가로서의 진입을 슬픈 감정이라 말한다. 기후 우울증이나 생태적 슬픔은 기후 위기 활동을 견인하는 중요한 감정이 되고 있다. 생태적 슬픔에 주목해보자. 생태적 슬픔은 기후 위기가 인간의 일상적 삶에 미치는 '정신적' 영향력이 심각한 수준에 이르고 있다는 점에 주목한다. 빙하가 녹아내리고, 동식물이 멸종하고, 지역적 재앙이 벌어지는 현실을 목격하는 인류는 트라우마, 정신질환, 불안과 걱정에 시달린다. 인간은 특정 생활 방식과 생계 형태, 생태계, 다양한 생명체 종이 사라지는 현실과 앞으로 사라질 것에 대해 깊은 슬픔을 느낀다. 환경 재앙을 경험하고, 기억하고, 애도하고, 트라우마를 겪으면서 인간은 과학이나 합리성의 이름으로 감춰왔던 깊은 슬픔을 표현한다.[8] 쿤솔로와 랜드맨은 생태적 슬픔이 상실한 것에 대한 애도를 통해 정동화된 연대감을 구성하는 데 기여한다고 말한다.

이들은 사라짐과 죽음을 직시하는 일이 고통스럽더라도 애도해야 한다고 강조한다. 현재 지구는 엄청난 위기에 직면해 있고 이에 대한 정치적 응답은 애도를 통해 이뤄질 수 있다. 애도는 인간의 감정과 신체가 어떻게 정치적이며 윤리적 자원이 될 수 있는지를 숙고하게 한다. 저자들은 생태에 기반을 둔 슬픔을 어

멸종반란 시위 모습

비폭력 시민불복종 기후생태정의운동 멸종반란한국(이하 '멸종반란')
활동가들과 시민들이 2021년 3월 18일 서울 테헤란로 포스코센터 앞에서
추모 집회를 열었다. 이번 집회는 미얀마 민주화 운동 희생자를 기리며
다이인 액션(죽은 것처럼 드러눕는 행동)으로 이어졌다. '생명', '민주주의'가 적힌
검은 관과 비석 앞에서 참가자들은 숙연한 표정으로 애도의 뜻을 비쳤다.

(출처: 멸종반란 페이스북)

떻게 생산적이고 유의미한 방식으로 이끌어낼 수 있을지 고민해야 하며 멸종, 생물 다양성의 상실, 자연재해, 강제적 이동에서 나오는 애도와 슬픔을 적극적으로 표현해야 함을 주장한다.

또한, 애도는 인간 중심적 사고를 포스트휴머니즘적 생태 윤리와 생태 정치로 이동하도록 촉진한다. 인간 중심의 '의례적 행위'로서 이뤄지는 애도의 낭만화를 넘어서야 한다는 의미다. 자연의 사라짐과 상실을 애도하는 능력은 단순한 감정적 반응이 아니며, 문화적으로 다른 인간의 도덕성에서 나온다. 저자들은 '친족' 개념을 활용하여 자연의 사라짐을 애도하는 능력을 일종의 친족 의무로 바라본다. 친족으로서 자연을 애도하는 행위는 관계의 의무를 표현하는 것이다. 애도는 둘 간의 관계를 죽은 자에서 살아 있는 자로 이동시키고, 의무와 책임이 여전히 존재하며 삶은 지속한다는 것을 표현한다. 자연과 친족 관계를 구성한다는 것은 물론 새로운 것은 아니며 미국 원주민을 포함한 다양한 종족 집단들이 수행해 온 삶의 방식이었다. 미국 원주민들이나 아시아 토착민들은 땅, 강, 숲, 동물 등 인간과 함께 공생하는 모든 것들을 친족으로 보고, 주고, 받고, 되갚는 호혜성의 원리에 입각해 함께 존재해야된다고 생각했다. 쿤솔로[9]가 기후변화를 '애도의 작업'으로 접근하는 것은, 애도를 통해 기

후 위기와 생태 상실을 겪는 인간·비인간의 취약성을 살아 있는 신체로 감각하고, 공유하고자 하는 기획이다. 또한, 생명의 취약성과 죽음을 기후 위기의 지배 담론에서 가시화하고, 비인간 신체를 중요한 신체로 재구성해내고, 친족의 의무로 애도하는 행위라 할 수 있다.

많은 사람이 건설과 파괴로 인한 재앙과 자연 재앙을 자주 목격하게 되고 항상적인 '애도 상황'에 놓인다. 하지만 전 지구적 자본주의 시대에서 상실과 애도에는 더욱 변혁적인 질적 변화가 도입되어야 한다. 파괴, 죽음, 황폐화가 초래하는 삶과 생명의 취약성을 '육체적으로 민감(corporeal acuteness)'하게 느껴야 하며, 애도의 필요성도 공감을 얻고 있다. 하지만 격렬한 감정과 경험이 공적인 기후변화 담론들에서 거의 논의되지 않는다. 수치, 목표, 할당, 경제적 손실 등으로만 구성되는 국가와 기업의 기후 위기 담론이나, 지배적 정치 담론, 학술 문헌에서 또한 애도는 표현될 수 없는 억압된 감정이다. 특히, 애도의 대상이 인간이 아닌, 땅, 물, 나무, 동물 등인 경우, 이들은 애도의 대상이나 슬픔의 근원이 될 수 없는 것처럼 취급된다. 쿤솔로와 랜드맨은 이 같은 현상을 버틀러의 '애도 가능성의 불평등한 할당(unequal allocation of grievability)'의 한 형태라고 설명한다. 그에 따

르면 동식물, 광물 등 인간이 아닌 다른 신체는 공적 영역에서 애도의 대상으로 자리 잡지 못한다. 기후 위기를 감정으로 느끼는 사람들이 행하는 이들에 대한 애도와 공적 담론 간에는 여전히 큰 간극이 존재한다.

종종 애도의 감정은 현대 한국의 환경 파괴 현장을 목격한 사람들에 의해 활성화한다. 정영신은 제주 비자림의 확장공사와 삼나무 벌채를 저지해 온 '비자림로를 지키기 위해 뭐라도 하려는 시민모임'을 연구했다. 시민들은 '숲은, 도로는, 마을은 누구의 것인가?'라는 질문을 통해 생태정치를 작동하면서 '우리가 사랑하는 숲'이라는 말로 숲과의 애착 관계를 드러냈다. 시민모임은 숲과 마을 공동체가 맺어왔던 '지역 커먼스(local commons)'를 재구성하면서 "공사 현장의 무수한 생명체의 울음을 기록"하고 '학살의 목격자'로 스스로를 규정해갔다.[10] 시민모임은 삼나무의 '가치'에 주목하던 논의와 개발사업과의 관계에서 수동적 자세를 취해온 주민들의 관점과 감정을 삼나무와 인간의 새로운 관계 구성이라는 지역 커먼스라는 틀로 옮겨왔다. "그 숲에 들어간 사람들은 나무가 되어서 나왔다"라는 표현을 통해 사랑으로 연결된 '우리'라는 범주를 구성했고, 사랑하는 숲이 학살되는 광경을 목격하는 자의 정서와 감정을 통해 커먼스라

는 공동체적 감각을 구성할 수 있었다. 이를 통해 비자림 지키기 운동은 숲과 관계 맺기와 주체성을 재구성하는 데 권리보다는 정동과 감정을 통한 생태주의 운동을 구현해냈다.

이와 달리 정동적 소외로 집단적 생태 저항 주체를 구성하는데 실패한 사례 또한 보고되고 있다. 4대강 사업과 저항 운동을 분석한 신진숙(2018)은 정동적 생태학을 주요 분석 개념으로 동원한다. 정동적 생태학이란 "서사가 생태적 감수성과 실천을 목적으로 공감을 만들어내기 위해 신체에 정동적인 그리고 감정적인 참여를 구성하는 전체적인 서사 방식"을 의미한다.[11] 신진숙은 개발과 환경이라는 이분법적 구조 안에서 완전하게 재현되지 못한 감정의 존재에 주목한다. 환경 저항 담론이나 운동이 주로 개발과 반개발이라는 이분법적 환경 프레임을 강조하지만, 이 과정에서 필연적으로 정동적 소외가 발생한다는 것이다. 4대강의 파괴는 분노, 슬픔, 무기력감, 우울과 연결되며, 파괴 이전의 강은 그리움, 낭만, 기쁨 등과 연결되는 강력한 정동을 구성했다. 이 때문에 4대강 사업을 정치·경제적이고 환경적 사건일 뿐만 아니라 마음의 변형을 일으킨 정동적 사건이라 규정한다. 그러나 4대강 반대 운동은 집합적 정동 생산과 감정적 공동체의 구성 과정에서 농민, 어부, 주민, 노동자들의 실재 정

동을 소외함으로써, 사라 아메드가 정의한 '정동적 소외'를 만들어냈고, 이 결과로 강력한 사회적 응집력을 구성하는 데 실패했다고 평가한다. 여기서 정동적 소외란 "어떤 정동적 공동체의 바깥으로 내몰리는 것"을 의미하며 정동적 소외 상태는 지향하고 있더라도 특정 집단이 감정적 공동체의 바깥에 존재하며, 감정의 흐름에 대한 '차단점, 즉 원활한 소통이 중단되는 지점'을 의미한다.[12] 신진숙은 시민사회의 적극적인 참여를 끌어내는 데 중요한 것은 감정 공동체의 구성 여부라고 말한다. 4대강 반대 환경 저항 운동의 사회적 응집력이 약했던 이유를 '감정적 참여'를 끌어내는 데 실패했다는 점에서 찾는다. 4대강 환경 저항 서사는 정동과 정동의 접점이 결합하고 응집하며 공통의 정동으로 나아가지 못했다. 결국 물, 강, 바람, 모래와 그곳에서 살던 수많은 동식물의 사라짐과 죽음은 애도의 대상이 되지 못한 채, 토건 국가의 흉측한 기념비만 남게 되었다.

기후 위기 시대의 정동은 집합적 감정, 커먼스로서의 소속감과 책임감, 인간과 비인간 주체들의 위계적 관계를 새롭게 재구성하는 데 긴요한 문화적 자원이며 행동의 요소가 된다. 인류는 정동을 통해서만 인간과 비인간 사이에 복잡한 관계의 실타래를 헤아리고, 상실한 것과 상실될 것에 대해 슬퍼하면서 위기

이후의 희망을 기획해나갈 힘을 얻게 된다. 생태적 슬픔이라는 정동은 수치와 희망을 동시에 포함하는 개념이다. 여기서 희망은 무언가 잘되고 있다는 데서 오는 즐거움 혹은 분명히 성공할 것 같은 일에 투자하거나 헌신하고자 하는 의지와 같은 의미가 아니다. 희망은 "성공 가능성 때문이 아니라 의미 있고 좋은 것을 위해 힘을 기울이는 능력"을 의미한다.[13] 희망의 증진은 애도의 과정을 통해서만 이뤄질 수 있다. 사람들은 생태적 슬픔을 통해 응답과 책임의 윤리를 알아내서 행동하기 때문이다.

연루된 공감과
종간 정의(inter-species justice)

처음 비건을 시작할 때 거부 반응이 되게 컸어요. 페미니즘은 제가 차별받는 집단의 중심이라면 비건은 내가 가해자 입장이 되는 거라 더 그랬죠. 그런데 육식에 관한 다큐멘터리나 책을 보고 충격을 많이 받았어요. 환경, 경제와 같은 여러 가지 사회적 문제들이 채식주의로 해결될 수 있더라고요. 이 사실을 알고 나니 더 이상 동물을 소비하고 싶지 않다는 생각이 들었어요. 비건이 된 지는 1년 좀 넘었

습니다. 한국은 '비건'으로 살기 정말 힘든 나라예요. 그렇지만 못할 건 없죠. (래퍼 슬릭)[14]

래퍼 슬릭처럼 비거니즘은 기후 위기에 대응하는 적극적이고 개인적이며 집단적 대항 실천으로 떠오르고 있다. 기후 위기와 동물, 그리고 '먹는 것'의 문제는 최근 중요한 정동의 영역으로 부상하고 있다.

기후 위기는 인간 중심의 먹거리를 충족하기 위한 단일경작 체제와 동물의 대규모 사육 때문에 심화된다. 비판적 에코 페미니스트인 그레타 가드(2017)는 공장식 축산과 기후 위기의 연관성을 미국에서 처음 도입한 '공장식 농업'의 전 지구적 수출에서 찾는다. 숲은 방목지로 대체되고 있고, 엄청난 양의 물이 동물용 작물을 기르는 데 사용되거나, 동물의 식수로 공급된다. 산업화된 방식으로 생산된 동물성 식품의 폐기물, 즉, 살충제, 제초제, 비료, 호르몬 및 항생제, 분뇨와 도축장 폐기물은 습지와 야생지를 오염시킨다. 동물의 가스에서 생성되는 메탄, 호흡과 수송 과정에서 발생하는 이산화탄소, 아산화질소와 암모니아 모두 공장식 축산업을 통해 크게 증가하고 있는 온실가스(GHG)다. 축산업은 지구의 온실가스 배출량을 기하급수적으로

증가시킬 뿐 아니라, 온실가스를 흡수해 지구가 균형을 회복하도록 돕는 카본 싱크(carbon sink)의 역할을 하는 산림 지역을 축소한다.

많은 동물이 인간 혹은 인간이 기르는 애완동물의 '비육감'으로 전락하고 있는 현재 상황에서 공장식 축산은 '불가피한' 생산 체제로 받아들여진다. 어떤 사람들은 공장식 축산에 대한 언론 보도를 접하면서 이것은 일부 낙후 지역의 예외적인 상황이라며 부인할 수도 있고 동물에 대한 죄책감을 느끼기도 하고, 공장에서 일하는 노동자들에 대한 불쾌감을 느끼기도 한다. 또 어떤 사람들은 이 문제에 냉담할 수도 있다. 이 문제를 나와 연결된 문제이며 시급히 해결해야 할 문제라고 받아들이는 과정이 '감정화'다. 감정화란 인간이 비인간 종에 갖는 연민과 동정을 넘어서는 '감정적 반응'이다. 많은 에코 페미니스트나 비건들은 인간의 먹거리로 선택된 닭, 소, 돼지 등 특정 종에게 가해지는 개입과 불구화를 모든 살아 있는 여성·남성 종에게 가해지는 재생산적 폭력으로 받아들인다. 이는 특별한 행동주의적 감정을 구성한다.

비인간 종들은 인간의 먹거리를 위해 공산품처럼 제조된다. 공장식 축산업, 과도한 항생제 투입, 신체 절단과 훼손, 짧은 수

명, 쓸모없는 종의 폐기처분, 호르몬 투입 등은 비인간 종에 대한 끝없는 폭력을 허용해 온 인간에게 깊은 슬픔을 준다. 마치 여성의 임신, 출산, 낙태 등에 투입된 국가와 과학의 개입을 일깨우기 때문이다. 이러한 생명에 대한 폭력적 개입은 인간 종과 비인간 종이 함께 겪고 있는 슬픔이며 재생산 능력의 상실을 의미한다. 정동 이론과 페미니스트 동물 연구를 결합해 낸 로리 그루엔(2015)은 "연루된 공감" 개념을 제안한다. 그는 이 개념을 통해 인간이 종과 식량 생산 시스템 전반에 걸쳐서 해 온 행동들을 일깨우고자 했다. 연루된 공감은 다른 존재들의 정동적 상황을 인지하며 동시에 일어나는 정동을 의미한다. 연루된 공감을 통한 열정적이고 체화된 깨달음은 고통을 없애기 위해 행동하게 해준다.

전 세계에서뿐만 아니라 한국에서 증가하는 비건 인구는 위에서 인용한 래퍼 슬릭처럼 동물에게 가해지는 학대와 폭력의 결과물인 '육류'를 더는 먹을 수 없는 감정의 상태 이후에 선택된 실천의 결과다. 비거니즘은 인류의 육식 탐욕, 동물 학대, 고통의 공감 등에 의해 구성된 개인화되고 집단화된 실천을 만들어낸다. 연루된 공감은 비거니즘을 촉구할 뿐 아니라, 동물을 그 종의 모습으로 살아가게 하기 위한 동물들의 피난처를 제공

하는 새로운 행동주의를 만들어낸다. 생츄어리(sancturay)라 불리는 이 운동은 연루된 공감의 실천으로 산업화한 축산 관행에 저항함으로써 새로운 기회를 열어가고 있다. 즉, 산업화한 축산이 점유한 과도한 토지 공간을 확보하여 소규모 농업 및 커뮤니티 텃밭이 농업과 해방된 동물을 위해 더 많은 땅을 갖게 하는 것이다. 이러한 전환은 공장식 농장에서 행하는 암컷 동물의 인공 수정을 멈추고, 해방된 동물이 인근 지역의 작은 농장과 커뮤니티 텃밭에서 제 생명만큼 살아갈 수 있도록 돕는다. 이곳에서 동물들은 작물 수확을 돕거나 천연비료를 제공함으로써, 이종 간(interspecies) 빚을 인간에게 갚을 기회를 얻게 된다.[15] 한국에서도 '새벽' 생츄어리를 포함해 동물권 운동가들이 생츄어리를 통해 비육 동물, 다친 동물, 학대당한 동물들을 구출해내어, 이들에게 삶터와 재생의 공간을 제공하고 있다.

연루된 공감은 기존의 동물권 운동을 넘어, 인류가 어떻게 비인간 종들과 공감하며, 이들의 요구, 이해, 욕망, 취약성, 희망에 반응하는 방식으로 관계를 만들어나갈 것인가를 제안한다. 평생 인간과 비인간 종이 맺고, 맺어나갈 관계의 맥락에서 생명과 동물의 윤리를 사유함으로써, 인간은 사회를 변혁해나갈 수 있다. '연루된 공감'을 통해 산다는 것, 잘 산다는 것의 의미를

성찰함으로써 인간과 비인간을 포함한 생명체의 공존을 이끌어 갈 수 있다. 연루된 공감과 애도는 이렇게 인간중심주의를 벗어난 포스트휴머니즘의 응답 윤리를 추동한다.

　기후 위기는 인류의 위기다. 애나 칭[16]의 주장처럼 미래가 단일한 방향으로 뻗어 나간다는 진보와 근대화에 대한 믿음은 민주화, 성장, 과학, 희망, 시간의 통일된 조직화라는 상상을 만들어냈다. 진보에 대한 믿음이나 성장 계획 같은 것들은 너무나 당연한 기본값으로 설정되어 있었기에, 이것들을 내려놓는 것은 그 자체로 어렵고 도전적인 일이다. 하지만 애나 칭은 '우리가 어디로 가고 있는지'를 다 같이 알고 있다고 여기게 해줬던 발판 없이 사는 삶에 도전해볼 것을 독려한다. 이러한 시도를 통해 '우리가 어디로 가고 있는지 알 수 없다'라는 식의 불가지론적 태도를 보임으로써, 진보의 시간 선상에 전혀 들어맞지 않아 무시되었던 것들을 찾아볼 것을 제안한다. 이러한 사유는 최근 등장하고 있는 신유물론의 방향과도 일치한다. 신유물론은 기존의 인간 중심적 주체 이론이나 사회 구성론의 담론 분석에 문제가 있음을 지적하고, 비인간 존재들도 기호를 발생하며 물질적 시스템을 구성한다는 점을 강조한다. 인간, 비인간 생명, 물질, 과학기술 등이 상호 영향을 주고받는 체제 안에서 비인간

적인 것 또한 '행위자성'을 가졌다는 점을 강조해왔다. 신유물론은 인간의 몸뿐만 아니라 복수적 자연의 구체적 얽힘을 강조하는 생태 물질주의 입장에서 비인간 동식물과 사물에 내재한 창발성을 강조한다. 기후 위기를 사유하는 인간은 인간 육체성과 비인간 형태, 물질 간의 접촉지대에서 생겨나는 윤리적·정치적 가능성을 적극적으로 모색해야 한다는 점에서 "포스트휴먼"의 관점을 갖게 된다. 포스트휴먼 관점을 통해 인간의 취약성과 인간 생명의 파괴에 대해서도 연민의 감정을 느낄 수 있게 된다.

세상 끝에서의 희망

기후 우울이 깊어질 때 나에게 위안과 희망을 주는 사람들은 자신과 지구가 서로 영향을 주고받는다는 것을 인지한 사람들이다. 민감한 연결감을 가진 사람들이 이 민감함을 가지고, 아파하고 분노하고 무력감에 빠지면서도 포기하지 않기 위해서는 모험을 떠나는 만화 주인공처럼 동료가 필요하다. '너 내 동료가 돼라'라고 외치는 명랑

함과 복닥복닥한 친구들이 필요하다. 그들이 나를 우울과 무력감에서 건져 올려 줬기에, 누군가 외로워서 동료를 찾아 헤매고 있다면, 내가 소년 만화 캐릭터처럼 "너 내 동료가 돼라!"라고 외칠 것이다! (모아)[17]

모아는 세상 끝에서 희망을 노래하기 위해 동료가 필요하다고 말한다. 기후 위기의 '징후들'을 목격하고, 애도하고, 함께 '다시 살려내기'를 할 수 있는 동료의 존재는 긴급하다. 비록 인간의 개발, 발전, 무제한의 채굴과 남용에 의해 일어난 당연한 결과이지만, 희망 또한 인간 행위자의 실천으로부터 만들어갈 수 있다. 이런 희망은 인간 중심주의를 넘어선 공존과 공생의 방법론에서 찾아야 한다.

기후 위기의 근본적 원인은 '인류세'라 부르는 인간 중심주의다. 에두아르도 콘[18]은 인류세를 인간적인 것 너머의 세계가 너무나 인간적인 것에 의해 점차 변해버리는 불확실의 시대라고 정의한다. 인류세 이후 심화하는 재난과 재앙은 물리적, 생물학적, 사회 문화적 시스템의 복잡한 상호작용을 통해 인간이 만든 물질이 규범, 표준, 예측 모델에서 벗어난다는 의미에서 일종의 이탈(deviance) 상황에 도달했음을 환기한다. 올리버 스미스

(Oliver-Smith)(2012)는 재난은 물질세계와 문화 세계에서의 인간 활동을 '폭로'하는 것이라 말한다. '폭로당한' 인류는 재난을 통해 수치심을 느끼고, 가치 전환을 통해 희망의 세계를 열어가야 한다. 팬데믹 코로나 재앙은 인간 중심의 발전과 풍요의 결과로 인간 또한 취약한 생명체가 될 수 있음을 전 지구적으로 일깨웠다. 날로 심화하는 기후 위기는 과학기술이나 기후 위기의 상품화를 통해 해결될 수 없다. 이런 점에서 스테이시 앨러이모[19]는 영웅적 개인주의, 과학의 진보, 그리고 비인간 자연의 정복으로 우리를 안심시키는 이야기는 끝났다고 말한다. 과학기술, 경제주의, 남성 중심, 인간 중심, 수치(ppm)로 다뤄지고 있는 기후 위기와 그 해법은 약탈적 자본주의의 파괴적 영향력을 막지 못할 뿐 아니라, 폭로당한 자로서의 수치와 성찰을 이끌어나가지 못한다.[20]

기후 위기라는 재앙의 시대에 희망을 품는다는 것은 어떤 의미인가? 끝이 다가온 순간에 희망을 외치는 것은 어떤 의미일까? 마리나 이바노프나 츠베타예바는 "나는 잃을 것이 없다. 끝에 끝"이라는 시구를 통해 우리에게 '끝'에 대해 성찰하라고 요청한다. 기후 위기로 지구가 불타고 있고, 우리의 삶 또한 시한부이며 '끝'이 오고 있다고 하지만, 바로 그 끝은 새로운 독해를

요청하는 지점이기 때문이다. 기후 위기가 지구의 끝을 가져오는 것이 아니라, 우리의 감정 없음이, 연약함을 인정하지 않음이, 분노하지 않음이 재앙의 고통 속에 우리를 아주 길게 머물게 할 것이다. 사람들이 매일 하는 노력이나 실천은 종종 그들의 통제를 벗어난 역사적 변화에 대한 지극한 반응이다. 이 반응이 집단적 정동을 구성해내면 다른 역사가 창출되거나 기존의 진보적 역사의 다양한 틈새들이, 새로운 마주침과 조합들이 생겨난다. 기후 위기와 인류세에서 살아가는 인간은 정치적으로 어떤 관점을 갖기 전에 감흥을 느끼고 반응하는 존재다. 이러한 인간의 감정이나 감흥은 '이후의 세계'를 만들어나갈 수 있는 윤리이며, 가치로서 미학적 근거를 갖는다. 위에서 언급한 벨과 그의 동료[21]는 희망은 자연, 공존, 생명 등 좋은 것을 위해 일할 수 있는 역량이라고 말한다. 기후 위기의 감정화는 이런 희망을 집단적이고, 윤리적으로 구성해내게 하는 동력이며, 재난 시대의 집단적 미학이 되어야 한다.

7 /

박계리

위기의 시대,
북한의 문예 정책과
'웃음'의 정치

본 연구는, "북한 사회가 위기를 만났을 때, 문화정책에 어떠한 변화가 있었을까? 이러한 변화는 북한의 '미론'에 어떠한 영향을 미쳤을까?"라는 화두에 대한 고민으로 시작되었다.

북한 체제의 특이성은 3대 세습이라는 독특한 정치체계로 대변될 수 있겠지만, 본 연구자가 최근 연구를 통해 보다 집중하고 있는 부분은 이러한 독특한 정치체계가 어떻게 지속될 수 있는가에 있다.

그 중심에는 '인민들의 마음'의 문제가 놓여 있고, 그 핵심에서 문화예술이 동작되고 있다고 판단한다. 이 문제를 파악하기 위해서 '위기'의 시대에 미론이 어떠한 변화를 보였는지 파악해 보는 것은 유의미할 것이라고 판단했다. 이번 연구에서는 위기의 시기 강조되는 문예 정책의 핵심 키워드로 '웃음'에 주목해 보고자 한다. '웃음 정치'다.

북한에서는 이미 1950년대 후반에 당성, 노동계급성, 인민성을 문화예술의 3대 원칙으로 제시한 바 있다. 이 중에서 이번 연구 즉, '인민들의 마음의 움직임'과 관련된 중요한 원칙은 '인민성'이다. 연구자는 이 '인민성'의 핵심 키워드가 '통속성'이라고 판단하고 있다. '인민성'과 '통속성'의 관계가 좀 더 명확하게 규정되는 것은 1967년 김일성 유일 체제가 확립된 이후로 추정되는데, 1970년 김일성은, "인민성의 요구를 해결함에 있어서 특히 중요한 것은 통속성을 철저히 구현하는 문제"라고 하면서 '통속성'을 언급하고 있다. 즉 문화예술 창작 과정에서 인민성 획득을 위해 필요한 것이 '통속성'인 것이다. 이는 결국 북한 사회에서 문화예술의 존재 목적이 '인민들을 교양'하는 것에 있다는 점과 연동되기 때문이며 앞에서 논한 바와 같이, 인민의 마음을 얻기 위한 문화예술의 존재 의의와 연결되는 것이기도 하다. 위기의 시대를 극복하기 위해 북한의 문화 정책이 어떠한 변화를 모색하였나 살펴보려 한다. 이에 따라 이번 연구에서는 '웃음' 전략을 분석해보고자 한다.

위기의 시대, 북한 문예 정책의
변화와 '웃음'

감정은 행동을 촉발한다. 하물며 지금의 상황이 총체적 재난이라고 느꼈을 때, 이에 개입하고자 하는 사람들의 말과 행동은 필연적으로 '감정'을 담게 된다. 이때의 감정은 개인의 영역이지만, 사회적이고 집단적이며, 의미 있는 정치적 응집을 기획해내곤 한다. 또한 상실의 경험에서 비롯한 분노와 희망이라는 감정은 감정적 연대를 만들어내기도 한다. 북한 인민들은 고난의 행군이라고 불리던 극도로 어려웠던 시기에 어떠한 감정의 연대를 만들어냈을까? 북한 정권은 인민들의 감정에 예민하게 반응하고 있었을까? 이 시기 군중문화정책에서 인민들의 감정은 어떻게 다루어지고 있을까?

국가의 문화정책에선 대중의 감정을 고려하고 군중문화정책에 반영해야 한다. 예를 들어, 집단적 패닉을 갖고 올 만한 정치경제적 환경이 발생하면 대중들은 '우울증'에 휩싸이게 되고 이에 따라 사람들은 무력감이나 슬픔에 빠지기 쉽다. 따라서 '슬픔'이라는 감정이 상실한 것에 대한 '애도'를 통해 연대감을 구성하는 데 기여하도록 정책적으로 유도함으로써 집단적 무력감

을 해소해내기도 한다. 김일성의 죽음과 경제적 어려움으로 몹시 힘들었던 고난의 행군기에 북한의 문화정책은 인민들의 감정과 관련하여 어떠한 전략을 사용했을까?

베르그송은, 집단의 웃음은 함께 웃음으로써 다른 사람들과 일종의 공범 의식을 공유하게 된다는 점을 언급했다.[1] 이러한 공범 의식은 권력에 대한 저항 의식을 마비시킬 수 있다. 그러나 동시에 베르그송은 "코미디는 현실에 대한 파격과 반격, 조롱과 풍자를 특징으로 한다"[2]는 점에서 코미디가 권력을 전복하는 기폭제가 될 수도 있다는 점 또한 강조했다. 이번 연구에서 '웃음'에 주목하고자 한 이유는 바로 이러한 양면성 때문이다. '웃음'이 지닌 이 양면성 덕분에 북한에서 웃음을 정치적 도구로 활용하여 정치 담론과 전략을 인민들에게 내면화하고 확산하고자 하는 정치적 움직임을 분석하는 동시에, 웃음이 터지는 순간의 공감으로 민심의 방향을 읽어낼 수 있기 때문이다. 더불어 웃음을 통한 공감은 북한의 정책이 어떻게 인민들에게 자발적으로 내면화되는가라는 본 연구의 문제의식에 하나의 통로를 제안해줄 것이라 믿는다.

고난의 행군기 평양웃음극단 창설

"가는 길 험난해도 웃으며 가자!!"

고난의 행군 시기 김정일이 선택한 것은 '웃음 정치'였다. 인민들에게 웃음을 주는 것이 매우 중요하다고 '평양웃음극단'을 조직했다. 고난의 행군을 하는 인민들에게 힘과 용기, 혁명적 낭만을 다시 주어 이 위기를 극복하겠다는 군중문화정책 전략이 세워지면서 1994년 12월 21일 평양웃음극단이 창립된다.[3] '웃음' 공연을 전문적으로 하는 극단이 처음으로 만들어진 것이다. 북한 인민들은 김일성 사망 직후라서 '평양웃음극단'의 공연이 충격적이었다고 밝혔다. 그렇지만 비애의 시간에 '평양웃음극단' 공연을 보면서 오랜만에 실컷 웃을 수 있었다고 회상했다.[4] "김일성 서거로 계속 눈물을 흘리며 슬픔에 잠긴 인민들을 일으켜세우는 데 웃음이 필요했다"라며 극단 창조 이유를 밝혔다.[5] '다시 웃음, 행복 기쁨'이라는 미래에 대한 낭만적 비전이 필요했던 것이다.

'평양웃음극단'에는 당시 북한의 인민들에게 널리 알려져 있던 영화 〈처녀 지배인〉에 출연한 배우 김성훈, 영화 〈피바다〉에

출연한 배우 손원주, 영화 〈임꺽정〉에 출연하여 대중의 사랑을 받은 현미순 등 당대 대표적인 배우들이 소속되어 기본 역량을 갖추었을 뿐 아니라, 이 배우들의 참가만으로도 대중의 기대를 받았다. '평양웃음극단'이라는 명칭은 1996년 1월 31일에 '국립희극단'으로 바뀌었고 '웃음과 낭만을 줄 수 있는 국립희극단'이라는 슬로건 속에서 활발한 활동을 시작했다.

국립희극단의 창단은 북한이 위기의 시기에 선택한 정책이 '웃음'이었음을 드러내고 있다는 점에서 분석할 필요가 있다. 이는 이번 연구를 진행하게 된 직접적 이유이기도 하다. 위기의 시기에 가장 중요한 것은 인민대중의 심리를 어떻게 관리할 것인가인데, 이 지점에서 "가는 길 험난해도 웃으며 가자"라는 슬로건으로 대표되는 고난의 행군기 군중정책을 문화정책을 통해 실현해내고자 했던 것을 알 수 있다.[6] 그런데 보다 중요한 것은, 고전적 희극은 이전에도 경희극과 같이 지속적으로 북한 문예계에서 강조하고 있었지만, 국립희극단에서는 '경희극'이 아니라 매우 짧은 10분 이내의 독연, 재담, 만담을 주요한 장르로 선택하고 있다는 점이다.

북한은 국립희극단 창립 10주년을 기념해서 보고회를 열었다. 이때 국립희극단이 지난 10년간 창작과 공연, 경제선동 활

동에서 커다란 성과가 있었다고 자평하면서, 지난 10년간 재담 〈용서하세요〉, 독연 〈감자 자랑〉 등 320여 편의 희극 소품을 창작하여 국제영화회관, 인민문화궁전을 비롯한 평양시와 지방의 여러 극장, 회관뿐만 아니라 인민경제 주요 현장에서 총 2650여 회에 걸쳐 연 556만 명을 대상으로 공연했음을 보고하고 있다.[7] 이 공연들은 "웃지 않고서는 보지 않고서는 못 견디는 인기 공연"이었으며, 동시에 이 극단이 추구하는 미학은 인민적이고 통속적인 '통속 미학'으로, 이를 통해 인민들의 친근한 길동무가 되고자 했다고 보고하고 있다.[8]

위기의 시대를 극복하기 위해 북한의 군중문화정책은 통속 미학을 강조하고, 이를 실현하기 위해서 '웃음'을 선택했는데 특히 경희극과 같은 기존의 전통적 장르를 더 보강해내는 방식이 아니라, 남한의 코미디 장르와 같이 짧은 10분 내외의 만담, 재담을 선택한 것이다. 이를 화술소품이라고 하는데, 화술소품이란 말과 행동을 기본 수단으로 하여 표현하는 예술 소품 형식을 말한다.[9] '소품'이라는 타이틀이 붙어 있듯이 이전에는 대표적 장르로 인정받지 못했던 '만담'과 '재담'에 집중하고 있다는 점이 주목된다.

북한 연극사에서는 재담, 만담 등 화술소품이 해방 후부터 무

대에 오르기 시작했지만 그때는 문학예술 작품의 한 형태로 인정하지도 않았었다고 밝히고 있다.[10] 당시 연극에서는 막과 막 사이에 무대 장치를 해야 하기 때문에 5분 정도 무대가 비었는데, 이 시간을 메우기 위해서 진행한 것이 화술소품이었다는 것이다. 사람들의 지루함을 달래기 위해 흥미진진한 소품을 가지고 나와서 빈 시간을 메워주는 공연 정도로 치부되었다. 그러니까 이 시기 사람들은 흔히 이 화술소품을, 무대에 나와서 하하호호 웃는다고 해서 '하하호호 작품', 사이사이에 하는 작품이라고 해서 '사이사이 작품'이라고도 부를 정도로 보잘것없는 작품으로 평가하고 있었다.[11]

중앙과 각 도 예술선전대들은 노래만 부를 것이 아니라 성악곡이나 재담도 창작해야 할 것을 이야기하면서 예술선동으로서 화술소품의 가능성이 제기되기 시작했다. 그러나 여전히 "흥미와 웃음만 따라가면서 작품이 되니까 사상 예술적으로는 매우 미약하다"는 북한 내부의 평가를 받아왔다.[12]

"당시 화술소품은 그저 처음엔 그저 웃으면 된다. 한 대목이라도 웃기기 위해서… 창작했는데… 그러다 보면 나중에 남는 게 없고. 그래서 고민도 많았습니다. 화술소품 창작가들에게 종자 문제가 제기

되었다".[13]

화술소품과 화술 형상
창작 방향

북한의 군중문화정책의 핵심은 일반인들이 문화예술의 향유자를 넘어 이들의 삶과 문화예술이 어떻게 결합되느냐의 문제와 관련되어 있다. 한 마을의 인구가 300명이라고 한다면 250명이 관람객석에 앉아서 공연을 관람하고 50명이 무대 위에 올라가서 공연하는 방식보다는 50명이 관람객석에 앉아서 관람하고 250명이 무대 위에서 공연하는 방식을 선호하는 것이 북한 문예정책의 핵심 전략이다. 참여함으로써 감화하는 방식이므로 관계의 미학이 매우 중요하다.

따라서 예술선전대가 선전선동을 목적으로 노동자, 농민, 군인들에게 공연할 때는 공연 장소가 매우 중요하다. 이때 노동자·농민들이 노동하는 현장, 군인들의 군부대 현장으로 예술선전대가 직접 나가는 것이 가장 효과적이라고 판단한다. 이를 북한에서는 화선식 선전선동이라고 한다.

이번 연구를 통해 중점적으로 분석하고자 하는 것은 '웃음의 정치'와 관련되어 김정일 시대 본격적으로 부각된 '화술소품'을 통한 선전활동이다. 현재 북한에서는 야담, 재담, 만담과 같은 희극 공연을 화술소품이라고 부르고 있다. 영화나 극연극과는 달리 10분 정도의 짧은 시간에 진행되는 코미디물이기 때문에 소품이라는 수식어가 붙는다.

고난의 행군기를 거치면서, 재담, 만담 등 화술소품은 인민대중의 호응을 끌어내면서 예술선동 수단의 대표 장르로 자리 잡게 되었다. 이에 따라 이 인기 있는 장르를 어떻게 하면 잘 형상화할 것인지에 대한 논의도 활기를 띠기 시작했다.

화술소품은 공연 시간도 10분 내외로 짧고, 장소의 제한도 없고, 특별한 무대 장치물도 필요 없기 때문에 기동성도 좋을 뿐만 아니라 인민대중이 좋아하고 그 내용에 대한 공감력도 크다는 장점이 높게 평가되어 김정일의 웃음의 정치를 군중 문화 속에서 실현할 수 있는 장르로 선택되었고, 이후 군중문화정책의 주요한 예술형식으로 부상했다.

이에 따라 북한 최초로 웃음을 전문으로 하는 희극단이 탄생했다. 그러나 창립 초기에는 소품들을 흥밋거리 중심으로 만들다 보니, 억지웃음만 강조되고 내용도 빈약해서 관중의 호감

을 사지 못했다는 평가를 받았고, 공연 현장에서는 웃음이 터져 나오는 것에 대한 부담감이 커졌다. 당국에서는 "풍자극이라고 해서 없는 사실을 꾸며서 웃겨서는 안 되며, 순수 웃음을 위한 그런 작품을 창작해서는 안 된다"라고 지적했다. 이러한 문제는 결국 생활 속에서 인민들이 공감할 수 있는 소재를 찾아서 웃음을 통해 날카롭게 교양을 만들어낼 수 있는 작가들의 부재에 대한 문제 제기로 이어졌다.

인민들을 교양할 내용 즉 종자를 잘 잡아서 대본을 만들기보다는, 일단 공연했을 때 관중이 웃어야 한다는 현장성이 더 부담감으로 다가오면서, 작가와 공연자는 사상성의 문제를 계속 지적받더라도 공연 현장에서 웃음이 터져 나오는 데 더 민감해했다. 인민들에게 인기가 지속적으로 높아지면서 연기의 일부분을 유행처럼 따라 하는 현상이 나타나기도 했다. 그럼에도 중앙예술선동사 작가로서 지난 수십 년간 1000여 편의 다양한 화술소품을 제작했던 강병림은, 2006년도 인터뷰에서 "누구나 대수롭지 않게 여기는 화술소품"이라고 표현했다.[14] 무대 위에서 공연되는 동안 대중적 인기는 높아지고 있었지만, 문학계에서 문학적으로 이 장르가 높게 평가받는 데에는 아직 이르지 못했음을 알려준다. 문학적 완성도로서의 평가보다는 통속성을 토

대로 한 대중의 인기가 이 장르의 확산을 이끌어낸 것이다.

대중은 왜 이 화술소품들을 좋아할까?

화선식 선전선동의 핵심은 현장성이다. 바로 앞에 있는 관중에게서 웃음이 터져야 한다는 강박이 이들을 교양해야 한다는 강박보다 강도가 더 높았던 것 같다. 노동 현장에서 노동자들이 지켜보는 가운데 10분 정도의 짧은 코미디를 공연했는데, 공연자들이 가장 압박받았던 것은 '현장에서 관람객들에게 웃음이 터져 나오지 않으면 어떡하지?'였다는 것이다. 교양할 내용을 잘 전달할 수 있을까에 대한 강박보다는 공연을 했는데 현장에서 관중들로부터 웃음이 안 터져 나오면 어떻게 하는지에 대한 걱정이 더 컸다고 배우들은 이야기했다. 대중 사이에서 화술소품의 인기가 바로 이 지점과 연관되어 있다는 점에 주목해야 한다.

화술소품은 건설 노동 현장에서도 많이 공연되었다. 농촌의 여러 곳을 순회하면서 농부들 앞에서 공연하는 식이다. 황해제철연합기업소, 안주지구탄광연합기업소 등 노동 현장에서 이들의 생산성을 높이기 위해 벌이는 공연을 북한에서는 '경제선동' 특히 '화선식 경제선동 활동'이라고 했으며, 이를 위해 화술소품 공연을 적극적으로 벌여나갔다.[15] 웃음으로 사기를 높이겠다

는 것인데 이러한 움직임 속에서 대중의 인기에 힘입어 문학에서 가장 하찮게 여겨졌던 화술소품은 드디어 문학예술 작품의 한 장르로 분류되기 시작했다.

화술은 말하고자 할 때, 말하고 싶은 내용을 상대방에게 잘 전달하기 위한 기술이다. 북한의 화술소품은 출연자의 말과 행동을 수단으로 내용을 전달하는 예술 소품 형식 중 하나다. 화술소품에 반영된 말은 극의 줄거리, 인물이 처한 환경과 인물의 성격을 비롯한 작품의 구성 체계와 내용을 직접적으로 가장 정확히 형상해내는 수단이다. 물론 화술소품에서 등장인물의 행동 역시 중요한 형상 수단이 되지만 북한 문예계에서는 행동이 오직 말과 밀접히 결부될 때에만 형상적 기능을 뚜렷이 할 수 있다는 생각이 굳건하다. 몸이 중심이 되는 퍼포먼스보다는 말이 중심으로 기능하는 것을 지향하고 있음을 명확히 하고 있다.[16]

남한에서 '몸'의 중요성이 날로 커지면서 '퍼포먼스'의 개념이 보다 확대되고 있는 것과는 대조적이다. 물론 북한에서도 '몸'은 중요한데 이는 언제나 '말'을 중심에 두고 사고할 때 이를 받쳐주는 수단으로서 역할을 한다. 따라서 화술소품은 등장인물의 말을 통하여 관중을 작품 안의 세계로 이끌어 그들을 웃

게 해야 한다.

중앙예술선동사 강병림 작가는 이러한 화술소품의 중요한 특징으로 "현실을 가장 진실하고 신속하게 반영한다"는 점을 꼽는다.[17] 단지 10여 분의 공연을 통해서 관람객들의 웃음을 끌어내고 그 웃음 속에 생활의 진리와 교훈을 담으려면 현실 속에서 소재를 찾아내야 한다는 점을 강조한다.[18]

북한의 화술소품 창작과 관련된 작가와 배우들도 무게 중심이 먼저 관중을 '웃게 한다'에 있었던 듯하다. 현장에서 배우들은 직감적으로 알 수 있기 때문이다. 관중이 웃는지 안 웃는지, 거짓 웃음인지 진실된 웃음이 터지고 있는지 알 수 있다. 그래서 초기 국립희극단 공연도 웃음에 집착해서 사회적 의미가 있는 웃음을 만들어내지 못하고 있다는 평가를 받았던 것이다. 이러한 평가는 역설적이게도 북한의 일상 문화를 연구하는 우리에게 중요한 질문을 던진다. 사회적 의의가 없다는 그 웃음은 어떠한 내용들이었을까?

화술소품 무대에서는 웃음이 없는 무대를 생각할 수 없다. 그런데 북한의 화술소품 창작 이론에서는 "이 웃음이 몇 마디 웃기는 말을 사용하거나 출연자의 우스꽝스러운 행동, '말재주'에 의하여 억지로 짜내는 웃음이 되어서는 안 된다"는 점을 명확

히 강조한다.[19] 웃을 수밖에 없는 내용을 재치 있게 전달하여 관객이 웃게 만들어야 한다는 것이다. 그러나 북한 이론가들도 웃음이라는 감정이 사람의 생리 기관과 정신활동의 연결 속에서 긴장되고 풀리는 과정과 관련된 생리현상임을 인정하고 있다. 억지웃음이 아닌 이들이 원하는 진정한 웃음을 웃게 하기 위해서는 인민들의 통속성과 결합되어야 하고, 그 안의 욕망들과 연결될 수밖에 없다.

북한에서는 이를 '진실성'이라는 문제로 강조하고 있다. 만담과 재담극은 진정한 웃음과 생활 속에서 찾은 진실된 소재를 전제로 하고 있기에, 여기에서 우리가 북한을 읽어낼 수 있는 또 다른 여백의 웃음들을 찾아낼 수 있으리라 판단한다.

국립희극단은 웃음을 통해서 그릇된 현상을 비판하고 웃음 속에서 생각하게 하는 작품들을 만들겠다는 창작 방향을 밝힌 바 있다.[20] 이를 위해서는 웃음이 중요하지만, 이러한 화술소품 창작에서 경계해야 할 문제로 '연기에서 과장과 기형화를 철저히 없앨 데 대한 문제', '신파적 연기가 아니라 희극 작품의 내용을 가지고 웃길 데 대한 문제', '웃음 속에 교양을 받고 충동을 받을 수 있게 할 데 대한 문제' 등을 꼽으며 화술 형상 창작 방향의 원칙에 대한 논의들도 시작되었다.[21]

화술소품과 웃음

희극의 특성을 북한 연극계는 "희극은 웃음을 통하여 사람들을 교양하는 사색적인 예술"로 정의한다. 그리고 다음과 같이 말한다. "웃음이 없다면 희극이 아니다. 그러므로 웃음을 떠난 희극이란 있을 수 없고, 희극과 웃음을 분리시켜 생각할 수도 없다. 웃음은 희극의 고유한 특성이며 생명이다. 웃음은 실로 다양하다. 웃음에는 사람이 사회에서 체험하는 생활 감정을 반영한다. 즐거울 때, 행복할 때, 어떤 대상을 부정하며 조소하고 야유할 때를 비롯하여 사회적 성격을 띤 웃음들과 간지러움과 같이 단순한 생리적 작용에 의해서 일어나는 웃음이 있고 때로는 비정상적인 사람들의 웃음도 있을 수 있다"[22]

그런데 북한의 주체미학에서는 그 다양한 웃음 가운데 사회적 의의를 가지지 못한 생리적 웃음은 미학적 대상이 될 수 없으며, 따라서 희극적 웃음이 될 수 없다고 규정한다.

북한의 주체문예론에 따르면 "희극적 웃음은 희극적 대상에 대한 폭로적 비판적 정서를 동반한다. 이것은 사람의 생리적 웃음이 곧 희극적 웃음이 될 수 없다는 것이며, 이에 따라 사회적 성격을 띤 웃음이라고 해도 기쁠 때, 행복할 때, 즐거울 때 웃는

웃음과 같이 긍정적 감정과 연결된 웃음도 희극적 웃음이 아니다"[23]라는 결론에 도달한다. 따라서 북한의 주체문예에서는 다음과 같이 말한다. "희극적 웃음은 낡고 반동적인 것의 허위와 위선을 폭로하고 그 반동적 본질을 조소하며 야유하는 비판적 성격을 띤 웃음이다. 희극적 웃음은 계급적 사회에서의 낡고 반동적인 것에 대한 폭로 규탄은 물론이거니와 사회주의 사회에서의 낡고 뒤떨어진 것에 대한 비판적 웃음도 동반한다. 희극적 웃음은 낡고 부패한 것에 대한 비판을 통하여 그와 대립되는 새것, 아름다운 것을 긍정한다. 희극적인 것이 낡고 부패한 반동적인 것을 폭로 비판하는 것은 그 자체에 목적이 있는 것이 아니라 그것을 통하여 낡은 것에 대한 새것, 선진적인 것의 승리를 확증하고 인민대중의 자주적 이상의 아름다움을 확인하는 데 있다. 그러므로 희극적 웃음은 간접적으로 새것을 긍정하는 특성을 가지게 된다. 희극적 웃음이 가지는 이와 같은 특성으로 하여 희극적인 것을 감수하는 사람의 리상이 높고 낡은 것에 대한 증오심이 강하면 강할수록 낡은 것에 대한 폭로와 비판은 더욱 강해지고 새것을 긍정하는 정신은 더 높아진다. 결국 희극적인 것은 이미 자기 세기를 다 산 낡은 것이 아직도 허장성세하여 사회발전의 법익과 모순되게 새롭고 진보적인 것에 자리

를 내주지 않으려고 발악하는 주관적 행동과 그 멸망을 재현한 사회미학적 현상으로서 폭로적 비판적 웃음의 정서를 동반한다."[24]

이에 따라 희극적 대상도 결정된다. "낡고 반동적인 것, 추악한 것들이 자기의 반동적 본질을 숨기고 자기를 새것으로, 긍정적인 것으로 가장하려고 할 때"[25] 희극적 대상이 된다는 논리다. 희극적인 것은 단순히 낡은 것이 아니라 새것으로 변색하려는 낡은 것, 단순히 사멸하여 가는 것이 아니라 발전하는 것으로 자기를 가장하는 사멸하여 가는 것이며, 단순히 추악한 것이 아니라 아름다운 것으로 가장하는 추악한 것, 단순히 저열한 것이 아니라 고상한 것으로 위엄을 뽐내는 그런 저열한 것이 희극적인 것의 대상이 된다는 것이다. 그런데 이러한 희극적인 것은 사회주의 사회에서도 존재한다고 전제한다. 사회주의 사회에서도 희극적인 것이 있게 되는 까닭은 사회주의 사회의 과도기적 성격 때문이라고 논하고 있다.

북한의 주체문예학에서는 이러한 개념을 토대로, 희극은 웃음을 통하여 낡고 부정적인 것, 뒤떨어진 것을 폭로 비판함으로써 사람들로 하여금 부정적인 것을 반대하여 투쟁하도록 교양하며 이와 함께 웃음이 기쁨과 낙천적 생활, 아름다운 행동으로

사람들을 감화하는 것을 목적으로 함을 명확히 하고 있다.

북한이 위기의 시기를 '웃음'의 정치로 극복해내려고 하는 시도는 이러한 논리에서 탄생되었다고 판단한다.

'긍정 감화'에서
'부정 감화'로

북한 희극이 경희극으로 대표되던 시기에는 긍정적 사실만 가지고도 낙천적 생활과 웃음으로 새로운 형태의 희극을 훌륭히 창작할 수 있다는 창작 논리를 주장했다. 이에 따라 북한의 경희극들은 거의 다 긍정적 내용들로 구성되어 있었다. 즉 인민을 교양하는 과정에서 긍정적 내용이 절대적 지위를 차지하고 있었으므로 부정적 현상을 비판하는 내용을 무대에 올린다는 것은 생각조차 할 수 없는 일로 여기던 시기였다.

이 시기 북한의 창작가들은, 사회주의 현실을 반영하는 작품에서는 종자와 생활 소재에 따라 긍정과 부정의 갈등 없이 긍정적인 것만 가지고도 훌륭한 형상을 얼마든지 창작할 수 있다고 믿었다. 작품에 반드시 부정적 갈등이 있어야 한다는 것은 기존

관념이며 기존 이론이라는 것이다. 주체적 문예이론에서 긍정적 사실만 가지고도 훌륭한 형상을 만들어낼 수 있다는 이론은, 긍정을 내세우는 그 자체가 부정을 반대하는 투쟁이 된다는 사실에 기초하여 제기되었다.[26] 사회주의 현실을 반영하는 작품에서는 종자와 생활 소재에 따라 긍정적 사실만 가지고도 사람들을 감동시키는 훌륭한 형상을 창조할 수 있다고 주장하는 것이다.[27] 이러한 주장의 이면에는, "수령님에 대한 인민들의 불타는 충성심과 끝없는 흠모의 정을 형상하는 작품이나 수령님의 품속에서 살며 일하는 우리 인민들의 행복한 생활을 노래하는 작품에서는 인위적으로 갈등을 설정할 필요가 없습니다. 그런 작품에서 갈등을 잘못 설명하면 우리나라 사회주의 제도와 사회관계를 진실하게 반영하지 못하고 왜곡할 수 있습니다"[28]라는 논리가 있다. 자신들의 사회를 부정하게 되면 뿌리부터 흔들리게 되는 논리의 모순과 마주 서게 되는 것을 원천적으로 차단하기 위한 것이다. 그 토대 위에서 긍정만을 쌓아올려 만든 경희극을 보고 북한 인민들은 어떠한 웃음을 웃었을까? 공감의 표현일 수도 있지만, 비웃음일 수도 있고, 앞에서 언급한 베르그송의 지적처럼 공범 의식을 드러내는 것일 수도 있다. 중요한 점은 '웃음'이라는 감정은 논리만으로는 작동되지 않는다는 것

이다. 그 중심에 마음의 문제가 놓여 있다. 이러한 지점이 고난의 행군기라는 위기의 시기에 이전과 다른 '웃음의 정치'를 선택하게 된 이유일 것이라 판단한다.

이전 시기의 만담은, 과장, 그로테스크, 희화화 등의 방법을 기본으로 사용했다. 특히 환상적인 것과 현실적인 것, 아름다운 것과 비속한 것, 비극적인 것과 희극적인 것, 사실적인 것과 만화적인 것 등을 결합하고 대조하는 방법으로 희극적 형상을 창조하는 방법을 자주 사용했다. 그러나 고난의 행군 시기 국립희극단을 만들면서, 경희극이라는 전통적 희극이 아닌 코미디에 가까운 10분 정도의 짧은 화술소품들이 강조되었다. 이 화술소품 공연들을 통해 긍정적 요소를 칭찬하는 것이 아닌, 사회생활에서 보게 되는 부정적 현상을 가벼운 웃음으로 비판하고, 이를 통해 사람들을 교양하고 변화의 계기를 제공하는 방식에서 해학의 미를 강조하고자 하는 변화가 일어났다.[29]

따라서 선군 시대 창조되는 화술소품은, 익살과 비판적인 해학적 웃음을 기본으로 하고 있다.[30] 이러한 과정을 통해 부정적 현상들은 웃음으로 교양하는 것이 좋겠다는 정책 방향에 맞춰서 현실의 문제점들을 드러내는 화술소품이 많이 창작되기 시작했다. 동시에 주목해야 하는 점은, '익살'과 '해학'을 강조하

고 있다는 사실인데, 이는 사회비판적 내용에서 시작된 이 '웃음'이 전복의 웃음으로 나아가는 것을 배제하고자 함을 드러내는 것이라 판단하기 때문이다.

화술소품의
대중적 확산

1984년 8월 13일부터 26일까지 제1차 전국 화술소품경연이 국립연극극장과 평양예술극장에서 진행되었다. 이 경연에는 국립연극단, 조선인민군협주단, 평양예술단을 비롯하여 중앙과 각 도 지구별 예선 경연에서 당선된 28편의 화술소품들을 가지고 15개의 중앙 및 지방 예술단체들이 참가했다.[31]

2000년대에 들어서면서 전문가들을 대상으로 했던 화술소품경연이 보다 대중적으로 확대되기 시작했다. 2004년 4월에는 전국학생소년궁전 소조원들의 화술소품경연이 열렸다.[32] 각 도, 시, 군에서 선발된 학생들이 참여하였으니, 전국에 걸쳐 얼마나 많은 학생이 '웃음' 있는 대담과 재담들을 만들었을지 상상이 된다. 2005년에는 학생들로 한정하였던 것에서 벗어나 모

든 일반 대중에게 희곡 작품을 현상 모집했는데, 이때는 촌극, 재담, 독연극, 만담 장르를 포함했다. 우리가 코미디 작가를 문학 작가로 잘 인정하지 않는 것처럼 화술소품 작가를 문학 작가로 인정하지 않던 북한 사회에 변화가 시작되었음을 알 수 있다. 이는 일반 인민 대중이 수동적으로 공연을 관람하는 것에서 벗어나 적극적으로 화술소품에 참여하게 함으로써 선전선동을 내면화하는, 북한 군중문화정책의 핵심인 참여의 미학이 작동되는 과정이기도 하다. 이 경연 대회는 전문가 집단과 비전문가 집단 모두가 참여할 수 있도록 설계되었으며, 평가는 구분해서 하고, 당선된 작품은 상장과 더불어 상금을 주는 방식으로 운영되었다.[33] 2007년 8월에는 제1차 전국만담축전도 개최되었다. 이 만담축전에는 전국의 예술단체에서 선발된 재능 있는 만담수들과 축전 참가를 희망하는 각계각층의 노동자들이 참가할 수 있었다. 참가한 사람들을 심사하여 '문학상'과 '연기상' 수상자를 발표했다.[34]

더 나아가 김정일 시대 말기에는 각 도 예술전문학교 화술학과에 '화술소품창작'이 새롭게 기본 과목으로 생겨났다.[35] '화술소품창작'이라는 독립적 과목이 생겨난 것은, 그동안 대중의 인기를 받으면서 성장한 화술소품의 변화된 위상이 반영된 결

과다.

보다 중요한 사실은, 이 시기 국립희극단을 비롯한 일련의 예술선전대의 '웃음' 활동이, 일제강점기 전시체제에 동원하기 위해 일본이 만든 만담부대인 이동 위문 연예대를 떠올리게 한다는 점이다. 이는 둘의 활동이 동일한 목적을 지니고 있기 때문이며, 따라서 '웃음'이라는 상호 소통적 감정이 갖는 특성도 다시 생각해봐야 할 것 같다. 상대방을 웃게 하려면 그의 감정을 건드려야 하는 것인데, 이를 위한 가장 중요한 방법으로 북한 이론가들은 '진실성'을 들고 있기 때문이다.

북한 문학계에서도 희극의 생명으로 강조되는 것은 진실성이다. '진실성'은 북한 인민 대중의 마음과 닿을 수 있는 가능성을 품고 있으며, '웃음'이라는 감정 또한 그러하기 때문이다.

어느 부분에서 관중들이 웃는가? '부정 교양'이라는 명분 아래 진행되는 10분 내외의 짧은 코미디 안에서 관중이 순간 함께 웃음을 터트리는 부분은, 대부분 북한 사회 내에서 부끄러워해야 할 진실의 순간과 맞닥뜨렸을 때다. 그런데 관중은 이 순간을 부끄러워하는 것이 아니라 동시에 웃음을 터트리는 것으로 화답한다. 이렇게 집단이 동시에 웃는 현장에서는 함께 웃음으로써 다른 사람들과 일종의 공범 의식을 공유한다는 베르그송

의 문장을 떠올릴 수밖에 없다.

이러한 부정적 교양을 통한 화술소품이 본 궤도에 오르는 것은 고난의 행군기를 극복하기 위해 만든 국립희극단을 통해서다.

화술소품 〈큰병 작은병〉은 기름을 만들어내는 공장에서 노동자들이 개인적으로 사용하기 위해서 기름을 살짝 빼내려고 관리자에게 수작을 거는 모습이 그려진다. 큰 병을 갖고 와서 한 병만 부탁하는 노동자와 같은 목적으로 아주 작은 병을 갖고 온 노동자의 모습이 나오는데, 이들이 관리자에게 기름을 달라고 슬쩍 부탁하는 말솜씨에 관중은 웃음을 터뜨린다. 그 웃음은 공감의 웃음으로 들렸다. 모두가 한 번쯤 그런 모습이 되어본 적이 있거나, 그런 모습을 본 적이 있어 터지는 웃음. 공범 의식을 공유하고 있음이 현장의 웃음에서 전달되었다.

"동무는 정말… 야… 그럼요 그럼요… 하더니. 동무는 정말 생사고락을 함께하기가 조금 힘든 동무이군요. 동무는 병이 작아 감추기는 쉬워도 그렇게 작은 병을 갖고 온 동무나, 이렇게 큰 병을 갖고 온 나나 머릿속에 든 병은 똑같다는 것 그것을 알아야겠습니다."

–〈큰병 작은병〉

물론 이 재담은 이처럼 교양적인 결론을 내면서 끝난다.

이와 같이 국립희극단의 소재들은 인민들 생활 속의 통속적 문제들을 날카롭게 웃음을 통해 드러냄으로써 노동자들 속에서 큰 인기를 끌기 시작했다. 혼자 9명의 모습을 흉내 낼 수 있다는 만담과 재담 연기자 리순홍은, 북한에서 인민들에게 매우 인기가 있다고 평가받는다. 그는 "한바탕 웃고 나서 심각한 교훈을 받게 되는 웃음 많은 공연을 하려고 노력하고 있다"라고 밝혔다.[36] 이처럼 일상생활의 부정적인 모습이라고 북한 내부에서 평가하는 요소들을 통해 우리는 북한 인민들의 욕망이 어떻게 변화되고 있는지 읽어낼 수 있다는 점에서도 이 시기 화술소품들은 소중한 자료다.

이러한 성과를 통해 북한의 유명한 영화 〈임꺽정〉에서 서린 역할을 맡은 홍순창이 이제 임꺽정의 배우가 아닌 독연 배우로 더 높은 평가를 받고 있다는 점은, 이제 달라진 화술소품 배우의 위상을 보여준다. 이에 따라 독자적으로 활동하던 국립희극단도 만수대예술단을 비롯한 대표적인 예술단체와 합동 공연을 하는 모습 등을 통해, 북한 내에서 위상이 보다 높아졌음을 엿볼 수 있다.

김정은 시대에 들어와서는 더 다양한 방식의 화술소품이 공연되고 있다. 2인 또는 3인 재담에서 벗어나 4~5명, 때론 그

이상의 사람이 한꺼번에 무대에 오르는 형식의 재담이 등장하기도 한다. 구성도 시와 결합된 만담시, 노래와 결합된 만담 등 형식이 다양해지고 있다. 인민들의 통속적 욕망이 변화함에 따라 내용뿐만 아니라 형식도 그에 반응하고 있는 것이다.[37]

김정은 시대에 들어와서는 그가 강조하는 '청년중시의 역사', '청년강국'이라는 슬로건 아래에서 '청년중앙예술선전대'가 만들어졌고, 이들이 웃음의 정치에 적극적으로 참여하고 있다. 김정은 시대 청년중앙예술선전대의 활동이 더 활발해지면서 이들이 공연할 청년야외극장도 적극적으로 만들어지고 있다. 동해의 송도원에 청년야외극장, 2019년 강계청년야외극장, 2020년 해주와 평안남도의 청년야외극장과 사리원 청년야외극장도 건설되고 있으며,[38] 이 공간에서 청년들이 제작한 화술소품의 재담, 촌극, 만담이 공연되고 있다.

웃음을 통해 본 변화된
북한의 일상 문화와 욕망

웃음을 통한 교양은 관객이 그 시공간 속에서 웃어야 한다는 것

이며, 공연자에게는 이러한 교감 문제가 항상 고민의 중심에 놓여 있다. 그것은 쌍방향의 문제다. 웃음을 통한 교양에서 그 내용을 예민하게 들여다봐야 할 까닭이 여기에 있다.

이들은 청년들이 웃을 수 있는 청년 생활 문제에서 소재를 발굴해내고 있는데, 이들의 작품을 통해 변화된 북한 청년들을 만나볼 수 있다. 가장 인기 있었던 것은, 서로 다른 지향을 가진 두 처녀의 정신세계를 그린 재담극 〈귀중한 청춘시절〉과 〈달라진 결혼조건〉이라고 전한다. 청년중앙예술선전대 재담극 〈달라진 결혼조건〉에서는 빨리 결혼하여 전업주부가 되는 것을 두려워하는 신세대 여성들의 걱정과, 선호하는 남성상의 변화도 드러난다. 현재 북한의 청년들이 어떤 사람을 매력적으로 느끼는지 알 수 있다는 점에서 흥미로웠다. 북한 청년들은, 담배를 많이 피우는 사람을 시대착오적이라고 평가하고, 컴퓨터는 다룰 줄 알아야 하며, 예술에 대해 아는 사람을 높이 평가하고 있었다. 북한의 청년들도 남한의 청년들과 비슷한 키워드를 선택하고 있다는 점이 흥미로웠다.

또한 재담 〈귀중한 청춘시절〉에서는 '노력 동원' 가는 것을 싫다고 당당히 말하는 젊은 세대가 등장한다. 싫다고 당당히 말하는 여성의 목소리에 젊은 청년 관중은 당혹해하는 것이 아니

〈귀중한 청춘시절〉의 한 장면

라 웃음을 터트린다.

"내가 널 찾았다. 하하하"

"왜요?"

"다른 게 아니고 작업장에 모래가 많이"

"그래서요?"

"그래서 영천강 어귀에 나가서 모래 쌓는 작업을 좀 해야겠다."

"우리가요?"

"너희 조가."

"난 동원 노력인가? 맨날?"

"야. 그러기에 너희가 할 일을 뒤에서 다 해주잖아"

"그래도 회사 내에서 먹고 자면서 일하는 거 하고, 개구리처럼 밖에서 일하는 거 하고 같테요? 흑흑흑"

"못써" (소리지른다)

"어머나" (하면서 손을 휘젓다가 직장장 뺨을 친다)

"아야" (깜짝 놀라 미안해서 얼굴을 감싼다)

― 재담극〈귀중한 청춘시절〉

'노력 동원'을 가기 싫어하는 젊은 여성을 설득하려는 직장장에게 여성은 대신 맛있는 것을 사줄 거냐고 묻는다. 이 작품에 나오는 "소파는 필요 없니?"라는 대사는 지금도 북한에서 허영에 들뜬 청년들에게 자극을 주는 유머로 유행하고 있다고 한다. 모든 유행어가 그렇듯 "소파는 필요 없니?"라는 문장이 유행한다는 것은, 젊은이들에게 이 문장을 사용할 상황이 존재한다는 반증이다. 북한 내부에서 세대 간의 변화된 욕망이 부딪힐 때, "나 때는" 이전에 "소파는 필요 없니?"라는 유행어를 사용하고 있다는 이야기며, 이에 대한 대답은 '웃음'일 것이다.

이러한 화술소품 공연을 보면, "웃음을 통하여 그릇된 현상을 비판하고 웃음 속에서 생각하게 하는"[39] '웃음 정치'의 목적

이 잘 동작되는 듯 보인다. 그러나 어디에서 동시에 웃음이 터져 나오는지를 살피면 어느 지점에서 사람들이 공감하고 서로 교감하는지를 알 수 있다. 또한 이는 재담에서 부정적 인간형으로 나오는 여성의 욕망을 같은 세대가 공감하고 있음을 드러내는 것이기도 하다.

웃음은 이뿐만 아니라 국가 정책을 화술소품이라는 통속적 장르를 통해 인민들에게 전달하는 역할도 해내고 있다. '강냉이 국수를 많이 먹게 하자'라는 당 정책에 입각해 만든 것으로 보이는 〈강냉이 국수〉는 강냉이 국수 만드는 법으로 독연한 작품이다. 웃음을 통해 맛있게 강냉이 국수를 만들어 먹는 연기를 해서 강냉이 국수를 정말 먹어보고 싶게 만드는 힘이 있는 연기였다. 요즘 국내 유튜브에서 많이 유행하고 있는 먹방과 비슷한데 그 연기가 맛깔스럽다. 덕분에 인민들이 강냉이 국수를 많이 먹게 하려는 정책을 성공적으로 수행해냈다고 전한다.

현재 북한에서 가장 잘 알려진 만담가는 리순홍이라고 한다. 만담 중 혼자서 다양한 역을 소화해내며, 9명 정도의 명배우, 명방송원의 소리를 흉내 낼 수 있다고도 한다. 그는 "생활 그 자체를 과장이나 허구 없이 그대로 담아야 인민들이 받아들이고 좋아하는 작품이 됩니다. 무작정 웃기겠다고 하다가는 오히려

독 연
《강냉이국수》중에서

〈강냉이 국수〉의 한 장면

웃음거리가 되기 쉽습니다"[40]라고 강조했다.

　리순홍이 다른 배우들과 다른 점은 자신이 공연하는 모든 작품을 자신이 직접 창작하고 연기한다는 것이다. 항상 수첩을 들고 다니며 현실 속에서 사람들이 나누는 대화나 행동에서 창작 소재를 잡는다고 말한다. 그는 황해남도 의학전문학교에서 공부하다가 군사복무 중 병사 생활을 담은 소박한 재담으로 중대 병사들의 인기를 끌었고, 군무자예술축전에 당선되었으며, 고난의 행군 시절 국립희극단이 만들어지면서 소환되어 본격적으로 만담가의 삶을 살아가기 시작했다고 알려져 있다. 최근 북한에서 화술소품의 역사를 개괄적으로 정리하는 인터뷰를 만

들었는데, 3시간가량의 분량 속에서는 그의 명성만큼 그가 부각되어 있지는 않았다. 대중에게 인기가 높아지자, 공식적인 공연 외에 사적인 공연도 돈을 받고 한다는 그가, 공식적인 공연이 아닌 곳에서는 더 날카로운 웃음을 드러내다가 검열에 걸리기도 했다는 소문도 같이 들려온다. 이 내용이 사실이든 아니든 비공식적 공간에서 만담가들이 펼치는 이야기가 궁금해질 수밖에 없다.

최근 본 재담에서는 김정은 시대의 대표적인 슬로건 '단숨에'가 공장 곳곳에 붙어 있다고 언급할 때, 관중의 웃음이 터졌다. 관중의 이 웃음은 어떤 의미일까? 또 이런 식으로 슬로건이 곳곳에 붙어 있다는 듯한 상황에 대해 재담자가 슬쩍 몸짓을 건네자, 반응이 집단의 웃음으로 터져 나왔다는 것은 이에 대한 암묵적 공감으로 느껴졌다.

누군가를 웃게 하려면 통속성을 전제로 하면서 동시에 신불출이 이야기한 "현대인의 가슴을 찌를 만한 칼 같은 박력"[41]이 있는 그 어떤 진실이 필요하다. 북한이 위기의 시대에 '웃음의 정치' 전략으로 인민들에게 정치적 카타르시스를 제공하는 것을 넘어 어떤 다중적 효과들을 만들어낼 수 있을지는 조금 더 들여다봐야 할 것 같다.

그러나 이번 연구로 보다 분명해진 것은, '웃음'이라는 감정을 통해 북한 사회를 들여다볼 수 있으리라는 가능성이다.

북한 사회의 웃음을 공유한다는 것이 중요한 이유는 이 '웃음'이 북한 인민 대중의 '통속성'과 긴밀히 연관되어 있으며, 이러한 대중의 통속성은 전 세계적 보편성을 지니기 때문이다. 군중문화정책적 차원의 '웃음 정치'라는 공식적 맥락에서도 북한 사회가 웃음을 통해 교정하고자 하는 부정적 요소를 파악해내는 것은 유의미했다. 그 과정에서 북한 사회의 일상 문화의 변화를 읽어낼 수 있었으며, 그 변화의 과정 속에 드러나 있는 북한 인민대중의 욕망을 읽어낼 수 있었기 때문이다.

김정일의 갑작스러운 사망으로 30대의 나이에 등장한 김정은은, 김일성과 김정일 동상 즉 수령 형상을 '웃는 상'으로 교체했다. 일찍이 김정일은 김일성 수령의 형상을 이미지로 만들 때의 규칙을 규정해 놓았다. 김정일 시대 김정일이 만들어 놓은 '수령형상창조이론'의 핵심은 '숭엄함'이었다. 숭엄함이란 숭고하고 존엄한 미를 뜻하는 것으로 고결한 사상, 감정, 정신을 일컫는다. 흔히 숭고미라고도 불리는데, 숭엄하다는 것은 위대한 것에서 느끼는 경이로움을 뜻한다. 따라서 김정일이 살아 있을 때, 웃는 모습의 수령 동상이 세워지려고 하자, 김정일은 숭엄

김일성 색조각상,
조국해방전쟁승리기념관,
2013

김일성, 김정일 색조각상,
금수산태양궁전, 2015

하지 않은 웃는 수령상에 대해 분명한 반대 의사를 밝히고 웃지 않는 수령상으로 다시 제작할 것을 지시했다. 그러나 김정은은 김정일 사후 금수산태양궁전 안에 있는 숭엄한 수령상도 김정일이 그토록 반대했던 웃는 모습의 수령상으로 교체했고, 이후 전국적으로 김일성상뿐만 아니라 김정일상 또한 웃는 상으로 교체하고 있다.[42] 이러한 변화는 웃음을 정치에 활용하려는 김정은 시대를 상징적으로 보여준다.

　김정일은 고난의 행군기를 거치면서 국립희극단을 창설하고 화술소품을 통해 인민들에게 웃음의 정치를 실현하려고 했지만, 그럼에도 아버지 김일성의 이미지는 위대한 숭엄미로 표현해야 함을 강조했다. 그런데 김정은은 자신의 아버지 김정일이 그토록 반대했던 웃는 수령상의 이미지로 자신의 아버지 김정일의 이미지까지 바꿔내고 있다. 이는 위기의 시대를 맞아 김정일에 의해 강조된 웃음의 정치가 김정은 시대에 더 적극적으로 활용되고 있음을 반증한다고 하겠다.

　이미지를 만들 때, "수령을 신비화시키지 말라"는 김정은의 메시지는 이러한 맥락에서 나왔다. 신비화된 모습이 아니라 수령의 모습에 동지애를 느낄 때 절대적 충성이 나올 수 있다는 판단 때문이었다. 이는 '웃음'이라는 전략이, 선군 시대 '공포'

라는 감정의 전략보다 효과적일 것이라는 판단에 따른 것임에는 틀림없다. 북한은 김정은 시대에 들어와서 전국적으로 수령상 교체 작업을 진행하고 있다. 숭엄한 수령상들이 웃고 있는 수령상으로 교체되고 있는 것이다. 대북 제재가 가속화되며 위기를 맞고 있는 김정은 시기에 북한이 '웃음의 정치'라는 전략을 다시 꺼내든 것이다. 김정은의 웃는 얼굴이 그려진 티셔츠를 만들어서 사람들이 입고 연주하는 모습도 외신을 탔다.

이러한 변화는 무엇을 상징하고 있을까? 이를 파악하려면 북한의 '웃음의 정치'와 '통속미'와의 관계를 지속적으로 연구할 필요가 있다. 그럼에도 이번 연구에서 이야기하고 싶은 것은 이러한 변화가 북한 인민들의 변화한 욕망을 의식할 수밖에 없는 상황과도 관련이 있다는 점이다.

동시에 이러한 웃음의 정치가 '화선식 선전'이라는 방식으로 등장했고, 이 방식을 이용해 집중적으로 진행되고 있다는 점에 주목해야 한다. 화선이란 현장을 말한다. 전쟁 중이라면 전쟁 현장, 노동자라면 노동을 하고 있는 그곳을 일컫는다. 즉 웃음 공연은 삶의 현장에서, 무대 장치 등을 거의 하지 않는 열린 무대에서 주로 진행된다는 특징이 있다. 이러한 열린 공간 속에서 관람객들이 적극적으로 무대에 호응하고 반응함으로써 참여하

는 방식은 전통 연희를 운용하는 방식과도 연결된다.

　삶의 마당에서 벌어지는 이러한 연희 전통은, 아시아 민중의 삶 속에서 주요한 요소로 자리 잡아 온 아시아 미의 중요한 전통이기도 하다. 이러한 '연희'는 즐거울 때만 사랑받았던 전통이 아니라, 위기의 시대에는 현실의 삶을 비판하면서도 웃음으로 승화시켜 삶의 에너지를 교환하는 장이 되곤 했었다. 이러한 아시아 미의 연희 전통은 근대기로 이어져 일본과 한국 등에서는 만담의 전통으로 이어졌다. 동시에 위기의 시기를 극복해내는 연희 전통의 힘은, 근대기 제국주의의 각축장이 되어버린 전쟁의 시기에 일본군의 사기 진작을 위한 '만담부대'가 만들어지는 방식으로 활용된 아픈 역사를 지나오기도 했다. 물론 같은 시기에 일본으로부터의 해방을 꿈꾸는 사람들이 연희 전통이 지닌 웃음 미학의 힘을 활용하기도 했다. 이러한 전통은 해방 후 남한에서는 '마당극'이라는 이름으로 이어나가기도 했다.

　북한의 전통화술소품 공연들도, 삶과 노동 현장에서 벌어지는 '열린 마당'이라는 형식과 이를 통해 관람객과 공연자와의 물리적 벽을 없앰으로써 보다 적극적으로 소통하는 구성을 갖추고 있다는 점, 그리고 이를 통해 관람객과 함께 웃음으로써 에너지를 만들어내고 있다는 점에서 전통 연희의 계승이라 할

수 있다. 특히 '마당과 웃음 미학'의 계승이라고 할 것이다. 결국 이는 아시아의 연희 전통 특히 '마당과 웃음의 미학'이 현재 남과 북 모두에서 여전히 각자 나름의 방식으로 계승되고 있다는 점에서 특별히 이번 연구에서 주목했다.

현재 북한에서 위기의 시대 이 '마당과 웃음의 미학'이 또다시 호출되고 있음을 확인했다. 그런데 북한의 상황은 일제강점기에 일본이 만든 '만담부대'적 효용성을 위해 북한 정책 당국에서 직접 호출해냈다는 점을 분명히 기억해야 할 것이다. 동시에 앞에서 논한 바와 같이 '웃음'의 미학이 토대에서 동작되고 있다는 점이 어떠한 요소들을 만들어낼 것인가에도 주목했다. '집단의 웃음'은 공감에서 나온다. 이것이 '공범 의식'에 머무를지, 전복의 에너지를 지니게 될지는 더 많은 변수가 조합되어야 알 수 있겠지만, 중요한 것은 '집단의 웃음'은 '인민들의 마음'과 관련된다는 점이다. 선전선동의 문예정책의 핵심은 인민들의 마음을 얻는 것이라 할 때, 북한의 선택은, 웃음과 욕망 사이의 줄타기에서 일단은 유효한 전략으로 동작되고 있는 것 같다. 하지만 그것이 무엇을 잉태해낼 것인지는 보다 예민하게 보아야 할 것이다.

이옥순

카디, 죽지 않고
살아 있(남)는
아름다움

아름다운 옷감

'강자가 살아남는 것이 아니라 살아남는 자가 강자'라는 말이 있다. 혹시 아름다움도 그러할까? '예술은 길다'라는 유명한 수사가 시사하듯 아름다운 것이 영속하는 것일까, 아니면 역사의 저편으로 사라지지 않고 이편에 살아 있(남)는 것이 진정한 아름다움일까?

질문에 대한 답을 찾기는 쉽지 않지만, 오랜 역사와 전통을 가진 인도에는 아름다워서 살아남고 살아 있어 아름다운 존재가 적지 않다. 시간의 독재를 이기고 지금도 일상에 생생하게 살아 있고 살아남은 그들은 한 시대를 풍미하다 역사 너머로 사라져 어둑한 박물관 한쪽을 차지하는 존재들과 달리 지속 가능한 아름다움이라고 부를 수 있다.

그중 하나인 카디(Khadi)라고 불리는 옷감은 수많은 위기로 점철된 파란만장한 역사를 넘어 21세기에도 살아 있고, 여전히 아름답다. 카디는 사람이 물레를 돌려 '손으로 뽑은 실'과 그 실로 집에서 '손으로 짠 옷감(홈스펀)'을 총칭하는데, 1920년대 M. K. 간디가 인도를 지배하는 영국에 반대하며 전개한 스와데시 운동으로 유명해졌고, 우리에게 알려졌다.

대다수가 기성복을 입는 요즘과 달리 인류는 태고부터 여러 종류와 방식으로 손으로 옷을 지었고, 영국의 산업혁명 이전엔 모든 옷감을 사람이 손으로 만들었다. 그때까진 인도산 옷감이 세계적으로 사랑받으며 아름다움을 자랑했다. 그리고 2세기가 지난 오늘날 공장 기계에서 굴러나온 옷감이 세상을 휘감고 있는 중에도 인도산 옷감은 살아남아 세계 홈스펀 생산량의 95퍼센트를 차지한다.

인도가 아주 오래전부터 실을 자아 옷감을 짰던 증거는 고대 인더스문명의 유적에서 나왔다. 약 4000~5000년 전에 번성을 누린 이 문명에선 솜에서 실을 뽑거나 옷감을 짜는 여러 직조 도구가 발견되었다. 아름다운 문양의 옷감을 왼쪽 어깨에 걸친 사제(왕)의 흉상도 출토되었는데, 흥미롭게도 이 옷의 문양은 지금도 인더스 인근의 구자라트와 신드(현 파키스탄) 지방에서

사용되어 미의 계속성을 실
증한다.

기원전 1000년경부터 구
전하다가 문자화한 힌두교
경전 베다에도 밤낮으로 옷
감을 짜는 자매의 이야기가
등장하고, 나라 밖 그리스
의 기록에서도 인도산 면직
물을 언급하고 있다. 기원전
400년에 살았던 그리스사
가 헤로도토스와 그 후대의

하라파 문명에서 나온 사제의 흉상

아리안은 인도의 옷감이 '나무에서 자라는 울'로 만든다고 적었
고, 이는 면화에서 딴 솜을 지칭했다. 면화가 유럽에 알려진 건
한참 뒤였다.[1] 동방 원정 중에 인더스 유역에 왔다가 퇴각한 그
리스의 알렉산더도 아름다운 무늬가 들어간 인도산 옷감에 매
료되었다.

시간이 촘촘히 스며든 채 남아 있는 각종 유물과 기록은 수를
놓거나 문양을 그린 아름다운 인도산 옷감이 고대부터 외국에
서 수요가 많았음을 알려준다. 가장 오래된 인도 옷감이 발견된

나라는 역시 역사가 오랜 이집트였다. 그리스 지리학자 스트라보도 기원전 3000년경부터 서해안 구자라트의 바리가자(현 브로치)에서 아름다운 옷감이 아라비아해를 건너 이집트로 수출되었고, 거기선 문양이 든 옷감을 만든다고 적었다.

모든 길이 다 통하는 로마도 인도에서 옷감을 수입했고, 수입량이 너무 많아서 로마의 금이 다 인도로 간다는 걱정이 나왔다. 로마의 역사가 플리니우스는 인도산 옷감 중 특히 '주나'라는 모슬린을 언급했다. 이집트 파라오의 미라를 쌌고 로마 귀족 여인이 몸의 윤곽을 드러내려고 애용했다는 투명에 가까운 주나는 벵골(현재 방글라데시의 다카)의 특산물로 나중에 무굴 황제의 터번과 입성으로 사랑받았다.

공기를 엮어 짰다는 말이 전하는 모슬린은 풀밭에 펼쳐 놓고 이슬을 맞히면 옷감의 모습이 사라지고 풀잎만 선명하게 드러날 정도로 섬세했다. 그래서 중세의 인도 시인 아미르 쿠스로(1253~1325)는 "펼치면 세상을 덮을 만큼 큰 모슬린 천도 접으면 손톱 안쪽에 집어넣을 수 있다"라고 노래했다. 반지 사이로 빼낼 만큼 얇은 최고급 모슬린은 '아침 이슬', '저녁 이슬', '흐르는 물'과 같은 낭만적 별명이 붙었다.

450그램의 솜으로 400킬로미터의 실을 뽑아 짠 벵골 지방

거울과 비즈를 단 금박의 구자라트 옷, 2019

다카 모슬린을 입은 여인, 1789년 그림

다카산 모슬린은 머리카락의 10분의 1에 불과한 극세사로 짜여 새털처럼 가벼웠다. 1875년 영국이 인도를 지배하며 전성기를 구가하던 때 영국의 왕위 계승자가 인도에 방문했는데, 이때 벵골에서 선물 받은 모슬린은 91센티미터(한 마)의 무게가 10그램이었다. 그런 최상급은 열대의 강한 햇살에 실 고르는 걸 방해받지 않도록 아침과 오후에만 직조했다고 전한다.

아름다움은 사람의 시선을 끄는 법, 인도산 옷감은 국경과 시간을 넘어 사랑받았다. 해외로 가는 옷감이 국내용보다 훨씬 섬세했고, 옷감에 색실과 구슬로 수를 놓거나 비단실과 금실 은실을 섞어 짠 옷감, 펜으로 그림을 그려 넣고 목판화를 찍은 옷감 등 종류가 150가지나 되었다. 각 지방의 미적 전통과 공인들의 창의성이 담긴 아름다운 옷감의 상당수는 지금도 살아 있고, 그래서 아름답다.

옷감의 위기

인도산 옷감은 '세상을 입힌 옷감', '세상을 바꾼 옷감'이라는 평을 받으며 수천 년간 인기를 이어갔고, 그래서 영어 사전에

유럽 여성에게 인기를 누린 그림이 그려진 18세기 캘리코 옷,
G.P. Baker의 1921년 컬렉션

이름이 오른 직물의 상당수는 그 기원을 인도에 두었다. 모슬
린, 캘리코, 친츠로 불린 사라사 무명, 반다나, 깅엄, 올이 굵은
당거리 무명, 광택 나는 태피터가 그랬다. 인도산 직물의 다양
성은 원료인 면화가 산지의 토양에 따라 품종이 다른 데다 지역
에 따라 미적 전통이 다른 데서 기인했다.

　인도의 역사와 나아가 세계사를 바꾸며 1492년 인도 서남해
안의 캘리컷에 도착한 포르투갈의 영웅 바스쿠 다가마는 유럽
에서 인도산 옷감의 인기와 그 산지를 찾는 지리상 발견에 불을

그림이 그려진 18세기 유럽 여성의 캘리코 옷,
G.P. Baker의 1921년 컬렉션

지폈다. 그가 고향으로 가져간 캘리컷의 특산물인 후추, 옷감 캘리코, 캘리코에 꽃무늬 판화와 그림을 그려 넣은 사라사 무명(친츠)은 곧 유럽 전역에서 광풍이 일 정도로 유행했다.

캘리코, 친츠 외에 모슬린도 수요가 높았다. 1640년대 지중해 무역의 중심지 이스탄불의 시장에서는 20종류의 모슬린이 고가에 팔렸다. 유럽 여성의 사치품이 된 인도산 옷감이 천정부지로 인기가 치솟자 돈 냄새를 맡은 유럽 상인이 인도에 속속 나타났고, 같은 욕망을 품은 유럽의 국가도 동인도회사를 세워 인도로 왔다. 1663년 네덜란드, 1669년 영국, 1682년 프랑스가 인도에 무역 사무소를 설치하고 인도산 옷감을 수입했다.

국내외 경쟁 상대를 제치고 마침내 인도를 식민지화한 영국의 동인도회사도 초기엔 질 좋고 가격 싼 인도산 옷감의 수입에 집중했고, 주로 서해안 구자라트와 동남해안 코로만델에서 만든 직물을 수입하여 유럽에 판매하는 것으로 수익을 냈다. 영국이 인도에서 수입한 인도산 직물은 1670년 36만 파운드(약 160톤)에서 1740년 2000만 파운드(9071톤)로 급증하여 높은 수요를 증명했다.

지중해의 역사를 연구한 페르낭 브로델이 《문명과 자본주의, 15~18세기》에서 "인도 전역에서 면직물이 가공되어 최하급에

서 최고급에 이르기까지 막대한 양이 세계 각지로 수출되었다. 인도 면직물 산업은 영국에서 산업혁명이 일어날 때까지 상품의 양과 질은 물론, 수출 규모에서 세계 최고였다"라고 서술할 만했다. 이러한 현상은 15∼18세기뿐 아니라 고대부터 이어진 역사였다.

하지만 미인박명이란 말처럼 아름다움엔 유혹이 많고 그래서 위험했다. 17세기 영국에서는 인도에 수출은 하지 않고 인도산 수입품만 실어 나르며 국부를 유출한다고 동인도회사에 대한 불만이 많았다. 인도산 옷감의 인기로 생계를 위협받게 된 유럽 직물업자의 반발도 거세졌다. 결국 프랑스가 친츠 금지령을 내렸고, 영국 정부도 인도산 옷감의 수입을 금지했다. 1720년엔 문양이 있는 염색된 사라사 무명을 입으면 범법자가 되는 법령이 통과되었다. 스페인과 베네치아에서도 비슷한 금지령이 나왔다.

역사는 때로 역설을 좋아한다. 인도산 옷감의 인기를 덮으려고 인도산 직물을 모방하면서 기술과 디자인을 개선한 영국의 직물업이 산업혁명을 이루고 인도산 옷감의 존재를 쇠락하게 했으니 말이다. 영국의 직물업은 질 좋고 아름다운 인도산 옷감과 경쟁하려고 기술과 혁신을 거듭했으며, 원료인 인도 면화를

수입하여 직접 공장제 면직물을 대량 생산하는 방향으로 나아 갔다. 그 결과로 영국이 인도에서 수입한 원면은 1701년 90만 775킬로그램에서 1764년 175만 5500킬로그램으로 반세기 만에 두 배로 늘었다.

영국은 인도산 원면 수입이 두 배로 증가하는 동시에 인도 동부에서 전투를 치러 승리를 거두고 모슬린의 산지 벵골을 장악했다. 1757년이었다. 영국이 벵골 지방을 탐낼 이유는 차고 넘쳤다. 초기엔 영국 직물 수입의 12퍼센트가 벵골산 옷감이었으나 1600년대 말엔 40퍼센트로 늘었고, 정권을 잡을 무렵엔 66퍼센트나 되었다. 게다가 자급자족하는 열대의 인도인이 영국의 주 수출품인 모직에 관심이 없자 막대한 무역적자를 메울 계기가 필요했다.

세계 제조업의 점유율이 2퍼센트도 안 되던 영국은 18세기 중반 벵골에서 군사적 승리를 이끌며 제조업의 25퍼센트를 차지하던 인도에 첫 정치적 거점을 확보했다. 이후 영국은 직물 무역의 주도권을 잡고 제국으로 성장했으나 인도는 지배자인 영국에 원료를 공급하고 영국 상품의 시장으로 기능하는 전형적인 식민지로 전락했다. 즉 수제 면직물 수출국에서 영국 공장제 면직물의 수입국으로 변했다.

산업혁명이 시작된 영국에서 인도에 수출된 면직물은 영국이 인도에서 정치적 세력을 확대하는 것과 정비례로 증가했다. 영국이 인도로 수출한 면직물은 1786년 한낱 156파운드(70킬로그램)에서 1813년엔 11만 파운드(50톤)로 20년 만에 700배가 늘었고, 영국이 인도 전역을 지배한 1856년엔 수출량이 630만 파운드(2858톤)로 치솟았다.

공장에서 대량 생산된 영국의 값싼 면직물이 밀려오자 인도의 수직 산업은 급속히 쇠퇴했고, 거기에 종사하던 많은 직공과 장인이 일자리를 잃고 빈곤해졌다. 1800년대 전반에 인도 총독을 지낸 윌리엄 벤팅크가 "옷감을 짜던 직공의 뼈로 평원이 하얗게 물들었다"라고 적을 정도로 옷감을 생산하는 오래된 인도 전통은 급전직하했다.

멀리는 이집트 파라오의 미라와 가까이는 무굴 황제의 머리를 감싸던 모슬린의 위상도 쪼그라들었다. 벵골 지방을 차지한 영국은 다카산 모슬린의 경쟁력을 떨어뜨리려고 영국으로 수입된 모슬린에 80퍼센트의 세금을 부과하는 한편, 실을 꼬지 못하도록 현지 숙련공의 엄지를 잘라버리는 비신사적 방식을 동원했다. 1980년, 벵골의 시인 샤히드 알리(Shahid Ali)는 '다카의 거즈(The Dacca Gauzes)'에서 그 슬픈 역사를 이렇게 읊었다.

역사에서, 우리는 알았다 / 직공들의 손이 잘렸다는 것을

벵골의 베틀이 소리를 잃었고, 영국인이 영국으로 / 면화를 실어 갔

다는 것을.

그렇게 인도는 영국에 면직물 원료인 면화를 값싸게 수출
하고, 그 대신에 맨체스터에서 생산된 면직물을 수입했다.
1909년, 나중에 영국산 면직물 반대 운동을 편 간디는 영국의
직물 공업 도시 맨체스터를 두고 "맨체스터가 우리에게 끼친
해악을 헤아릴 순 없다. 인도의 수직 산업은 맨체스터로 다 사
라졌다"라고 적을 정도였다. 일단의 경제학자는 이런 상태를
영국의 산업화와 대비되는 인도의 '탈산업화(De-industrialization)'
라고 명명했다.

1700년 세계 GDP의 24.4퍼센트를 차지하며 번영을 누린 인
도는 영국이 식민지 인도에서 전성기를 맞은 1870년엔 그 비율
이 12.2퍼센트로 줄었다. 반면에 이 시기 영국의 세계 GDP의
비율은 2.8퍼센트에서 9.1퍼센트로 3배가량 늘어났다. 넓고 자
원이 풍부한 인도를 통치한 영국은 강대국으로, 대영제국으로
성장했으나 그 지배를 받는 인도는 약해졌고 가난해졌다.

1876년 영국의 왕위 계승자가 식민지 인도 제국을 찾았던

그 무렵에는 인도 시장에서 영국의 면직물이 차지하는 비율이 90퍼센트에 육박했는데, 인도에서는 면화의 주산지인 데칸 지방에서만 800만 명이 기근으로 아사했다. 작가 셰익스피어의 어법을 빌리면, 영국은 그렇게 나날이 익어갔으나 인도는 점점 썩어갔다. 두 나라의 옷감, 직물도 그랬다. 인도는 깊은 위기에 빠졌다.

위기의 옷감, 간디와 카디

"외국에서 만든 옷감을 걸치는 건 죄악이다. 인도를 가난하게 만든 것은 외국산 제품이다. 이제 영국제 옷감을 불태우면서 우리의 치욕과 허영도 함께 불살라버리자!"

역사와 문명이 단절될 위기에 처한 인도의 20세기는 1905년 스와데시운동으로 시작되었다. 스와데시는 인도 경제를 파탄낸 영국산 옷감을 버리고 국산 옷감으로 대체하자는 절망적 외침이었다. 그건 산업화한 영국으로부터 경제적 독립을 의미했다. 스와데시운동의 중심지가 모슬린 옷감의 고장인 벵골인 건

우연이 아니었다. 전국에서 벌어진 이 운동으로 1905~1906년 영국에서 수입한 면직물은 25퍼센트나 떨어졌다.

약 10년 뒤, 국산품 애용 운동을 반영하여 독립운동의 중심 프로그램으로 만든 지도자가 나타났다. "스와데시가 없는 스와라지는 영혼이 없는 사람, 곧 시체와 같다"라고 외친 간디였다. 간디는 1915년 남아프리카에서 활동하다가 귀국하여 농촌의 빈곤 상태를 돌아보곤 영국 통치에 절망하여 먼저 영국식 양복을 벗고 '우리 옷'으로 외양을 바꾸었다. 곧이어 다 죽은 인도산 옷감이 생존하도록 숨결을 불어넣는 카디 운동이 전개되었다.

카디 운동과 간디의 상징이 된 물레(Charka)는 1918년에 등장했다. 한 여인이 지방을 여행하다가 발견한 옛날 물레를 간디에게 전했고, 간디는 물레를 누구나 손쉽게 사용할 수 있도록 개조했고, 이를 반영하여 독립운동의 상징으로 삼았다. 영국제 옷감을 물리고 인도인 각자가 물레를 돌리고 옷감을 짜서 입자고 호소한 간디의 카디 운동은 독립운동의 물줄기를 바꾸면서 인도인의 의생활에 큰 변화를 가져왔다.

그때부터 물레를 돌려 자아낸 실과 그 실로 손으로 짠 옷감과 그 옷감으로 만든 의복을 총칭하여 카디라고 부르게 되었다. 국내외에서 자주 인용되는 간디의 사진은 큰 물레 앞에 앉아서 동

그란 안경을 쓰고 신문을 읽는 모습인데, 1946년 감옥에 있을 때 미국의 《타임라이프》지에 실렸다. 간디는 그때까지 자신이 만든 실로 짠 카디만 입었고, 매일 점심시간 전에 30분씩 물레를 돌려 실을 직접 뽑았다.

간디의 이상향이 '검은 사탄과 같은 방직 공장'의 산업사회에 반대하는 농민의 단순 소박한 생활, 곧 '힌두 스와라지'인 건 당연한 귀결이었다. 카디는 가난한 직공과 수공업자에게서 일자리를 빼앗아 굶주리게 만든 영국의 산업정책에 대한 반대와 인도의 자급자족 능력을 증명하는 수단이었다. 동시에 영국이 오기 전 이어지고 있던 인도의 전통미도 상징했다. 카디로 '우리 옷감'의 스와데시를 외친 사람들은 '그들의 옷감'으로 인도를 정복한 영국이 전복되기를 꿈꾸었다.

"자기 옷은 자기가 짜자!"

"손으로 짠 옷감을 사라!"

카디 운동은 1920년대부터 독립운동의 주요 프로그램이 되었다. 간디가 전국적 지도자로 비협력운동을 주도한 1921~1922년 영국산 직물의 수입액은 57억 루피로 전년도의

102억 루피에서 절반으로 줄었다. 지배자에 대한 상징적 도전으로 많은 분량의 영국산 옷감이 전국에서 불태워졌다. 반면에 집에서 물레를 돌리고 손으로 옷감을 짜서 만든 카디 옷감의 생산량은 대폭 늘었다.

위기의 시대에 더 큰 위기를 맞은 인도산 옷감을 보는 간디의 생각은 명확했다. 스와데시는 스와라지(自治)의 정신이며 카디가 그 중심이었다. 집에서 물레를 돌리고 그 실로 옷감을 짜는 농민과 카디 운동에 공감하며 외국산 옷감을 버리고 카디를 입는 도시민은 스와라지를 향해 '우리', '하나'로 연대했다. 수많은 이가 무늬도 색깔도 없는 흰색 카디를 입고 반영 운동을 벌이자 영국 신사를 자처하는 지배자는 당황했다.

"옷차림은 전략입니다."

오늘날의 광고가 알려주듯이 카디 옷감과 그 옷차림은 전략이었다. 군인과 경찰의 유니폼이 소통과 자기 정체성의 수단으로 기능하듯 전국에서 하나가 된 흰색 카디는 무구하거나 정치와 무관하지 않았다. 카디는 인도의 정치적, 경제적 독립을 상징하는 동시에 심리적 의미까지 포함했다. 투박한 무채색의 수

제품 카디는 영국의 세련된 공장제 옷감, 나아가 그 문명에 대한 부정과 그들과 다른 '우리 것'의 재발견이었다.

간디는 "공장에서 대량 생산된 옷감이 아닌 다수가 손으로 생산하는" 카디를 입자고 역설했다. 수많은 흑백사진에서 보이는 상반신과 종아리를 드러내고 허리 아래만 가린 간디의 옷차림은 영국 통치로 일자리를 잃은 대다수 농민이 입는 일상의 옷이었다. 초라한 그 차림은 옷이 진리를 향한 내적 추구의 본질이라고 여긴 그의 논리에 부합했다. 영국의 통치를 반대하면서 영국제 옷감과 영국의 의복을 입는 건 부조리했다.

그래서 볼품없는 카디를 입은 간디의 진정성이 많은 사람을 반영 운동으로 유인했다. 자신을 "스와라지를 파는 사람, 카디에 충성하는 사람, 사람들이 정직한 수단으로 카디를 입도록 이끄는 임무를 가진 사람"이라고 정의한 간디의 헌신으로 카디는 영국이 가져온 근대 산업화에서 살아남았다. 물론 카디가 대량 생산된 영국의 공장제 옷감을 대체하진 못했다. 그건 시계를 거꾸로 돌리는 것처럼 불가능했다. 노동집약적 카디가 비싸서 가난한 농민들이 공장제 옷감을 사 입는 아이러니한 식민지의 현실도 부정할 순 없었다.

그래도 카디는 국가적 위기, 부존재의 위기에서 살아남았다.

간디의 역발상으로 명맥을 이은 카디는 인도의 빈곤을 풀진 못했어도, 아름다운 예전의 영광을 되찾진 못했어도, 전통적 가치와 미를 되살리면서 강자의 불도저 앞에 누운 하나의 문화가 나쁜 꿈이라고 알리는 데 성공했다. 자신의 땅(스와데시)을 사랑하지 않는 문명개화란 의미가 없고 배고픔과 불행을 초래하는 최고급 옷과 옷감이 아름답지 않다는 점도 일깨웠다.

그리고 얼마 뒤, 영국은 떠났고 인도와 카디는 남았다.

카디, 아름답지 않아
아름다운

약육강식의 험한 세상, 위기의 시대에 아름다움은 무엇인가? 무엇이어야 하는가? 수많은 사람이 자유를 저당 잡힌 채 생존마저 위협받는 부조리한 식민지 세상에서 조리 있는 아름다움이 존재하는가? 그것이 아름다움인가?

간디는 카디 운동을 통해 이러한 질문에 답을 내놓으며 스스로 대안적 미의 모델이 되었다. 그건 강자가 부과한 아름다움, 기존의 아름다움, 상식적 미와 다른 일종의 대안적 아름다움이

었다. 다시 말해 내가 누구인지 말할 수 있는 자기 정체성에 대한 인식, 사회 경제적 이유로 아름다움을 신경 쓸 수 없는 인식이나 사회 경제적 이유로 아름다움과 가까이할 수 없는 다수의 사회적 약자와 식민 통치의 피해자를 동일시하는 진정한 지도자의 아름다움이었다.

미의 기준은 문화마다 사회마다 다르건만 양복을 입는 영국 지배자는 인도인의 옷차림을 근대 서구가 정복할 미개한 전근대적 영역으로 규정했다. 그래서 남편을 따라 인도에서 거주한 영국 여성은 인도 여성이 입는 옷감이나 꽃과 장신구를 저급하게 여겼다. 뜨거운 열대의 날씨에도 지배적 (백)인종과 정숙한 영국 여성의 의상 코드를 따라 긴 드레스에 구두까지 챙겨 신은 그들은 그것이 진정한 아름다움이라고 인식했다.

반면에 간디와 그를 지지하는 인도인은 카디를 영국이 오기 이전 식민화하지 않은 상태, 바람직한 인도인의 옷차림으로 여겼다. "모든 하인은 주인이 되고 싶은 법"이라는 헤겔의 말대로, 약자는 강자의 미를 모방하며 닮은 꼴을 주장하게 마련이어서 영국에서 유학한 간디도 한때는 예외가 아니었다. 그가 양복을 입고 시계 줄까지 늘어뜨린 당대의 멋쟁이 '영국 신사'가 되어 귀국한 이유가 거기에 있었다. 강자를 닮아가며 그 인정을

받고 싶어서였다.

그러나 간디는 인도가 영국의 가치를 배우고 그것을 지닌 채 독립하는 것이 속성상 강자의 통치이자 영국인이 없는 영국의 통치와 같다는 걸 곧 깨달았다. 약육강식하는 "호랑이의 특성"을 닮은 인도의 홀로서기가 영국의 식민 통치와 다를 바 없다고 간파한 것이다. 이를 옷감과 옷차림에 적용해도 본질은 같았다. 영국의 통치를 반대하면서 영국의 공장제 옷감을 차려입고 그 옷차림을 따르는 건 부조리했다. 영국의 미를 받아들이면서 인도의 아름다움을 외치는 것도 어불성설이었다.

간디는 가난한 농민의 단출한 옷차림으로 외양을 바꾸면서 영국 지배자가 정한 '정치적으로 올바른 복장'의 논리, 미의 규준에서 스스로 해방되었다. '동물의 왕국에서 규칙은 먹느냐 먹히느냐. 인간세계에선 규정하느냐 규정되느냐'라는 표현을 빌리면, 투박한 수제 카디 옷감과 바느질하지 않은 대다수 인도인의 옷차림은 영국의 규준을 무시한 입성의 자유와 입는 아름다움의 자기규정이나 다름없었다.

간디가 "영양가 있는 음식이 맛이 없듯이 카디가 멋이 없을 순 있다"라고 말했듯이 거칠거칠하고 빨면 많이 수축하는 카디는 상식적 관점에선 아름답지 않았다. 민무늬 무채색 카디는 강

자나 가진 자의 과시적 아름다움과 거리가 멀었다. 시장과 소비자의 반응, 즉 이익을 염두에 두지 않는 약자의 손으로 만든 카디는 서구발 근대 문명과 영국 직물 산업의 대안, 나아가 지배자와는 다른 피지배자의 아름다움과 기술을 의미했다.

간디는 뉴스와 사진을 통해 서구와 다른 카디의 아름다움을 세계에 알렸으며 이는 1931년에 생생하게 드러났다. 간디는 총을 들고 싸우거나 돌을 던지지 않는 비폭력 대중운동을 펼쳤는데, 1930년에는 영국이 인도의 소금에 과도한 세금을 부과한 것에 대안적 투쟁 방식을 썼다. 즉 '소금 행진' 뒤에 해안가에서 소금을 한 줌 집으며 법을 어겨 영국을 당혹하게 만들었고, 이 일을 계기로 간디는 1931년 9월 원탁회의에 참석하려고 영국에 갔다. 우리나라 《동아일보》가 "반나체로 런던에 입경했다"라고 보도할 정도로 신사의 나라 영국에 등장한 그의 카디 옷차림은 파격이었다.

간디는 허리만 가린 카디를 입고 상체와 종아리는 드러낸 채해진 숄을 어깨에 두르고 버킹엄 궁전을 방문했다. '왕관 없이' 왕처럼 인도인의 존경과 신뢰를 받는 간디가 진짜 왕관을 쓴 영국의 왕 조지 5세와 면담하는 장소였다. 그날 세상의 시선이 집중된 간디의 옷은 그가 감옥에서 물레를 돌려 뽑은 실로 짠 카

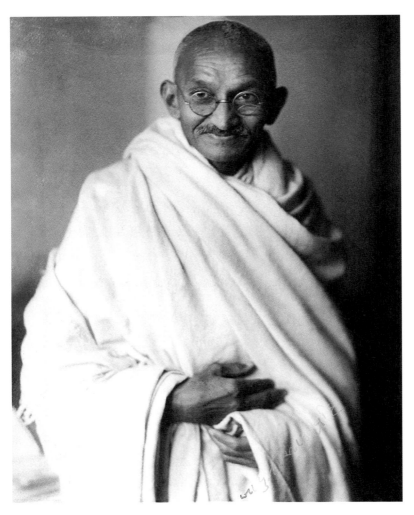

1931년 영국을 방문한 간디의 카디.
자신이 물레로 자은 실로 짠 숄을 입었다.

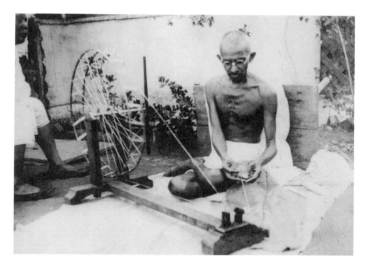

물레를 돌리는 간디

카디로 만든 간디 기념 우표, 2011

디였다. 하지만 각종 훈장과 보석으로 잔뜩 성장하고 멋을 낸 영국 왕은 간디의 옷차림이 무례하다고 불쾌해했고, 특히 종아리를 드러낸 모습을 못마땅하게 여겼다.

흥미롭게도, 그 모임에 참석한 잘 차려입은 내로라하는 멋쟁이 영국 신사들은 벌거벗은 듯한 차림의 간디에게 심리적으로 위축되었다. 이상하지만, 덜 입은 간디가 더 입은 사람에게 부끄러움을 선사했다. 영국 왕과 윈스턴 처칠 수상이 '모욕적인 반나체'라고 그의 옷차림에 분개한 것은 카디를 걸친 간디의 옷차림이 신사다운 백인 지배자의 반대 명제이자 전자가 후자의 가치를 전복한다는 걸 시인한 셈이었다.

영국 왕이 공개 석상에서 분노를 표시하는 바람에 분위기가 서먹해져 '적'과 가진 간디의 역사적 차담은 짧게 끝났다. 몰려든 기자들은 궁을 나서는 간디에게 간소하고 그래서 '무례한 옷차림'을 물었고, 돌아온 그의 답변은 단출한 옷차림보다 더 간단했다.

"왕이 내 몫까지 입었던데요."

그렇게 간디는 셔츠와 조끼를 입고 거기에 상의와 코트까지

걸치는, 많이 입고 많이 가진 미의식적 지배자와 달리 열대기후와 종교적 이유로 덜 입고 오랜 식민 통치로 가진 것이 없는 피지배자의 의복 문화를 영국의 심장부에서 보여주었다. 손으로 만든 옷으로 인도의 전통과 문화를 방직 공장으로 대변되는 서구 근대 문명의 한가운데서 내보인 당당한 그 아름다움은 수제품 카디가 인간의 가치를, 공장제 직물이 기계의 가치를 나타낸다는 간디의 말을 실증하며 세상을 놀라게 했다.

간디는 초기에 공장제 수입 직물과 대적하도록 카디를 만들어 시장에 팔자고 말했으나 1920년대 후반부터 자급자족의 의미로 스스로 입자고 권유했다. 그리하여 카디는 점차 인도인의 입성이 되었다. 카디가 가난한 농민의 일상에 맞는 옷, 질기고 오래가는 옷, 사무실에서 펜대를 놀리는 엘리트의 옷과 다른 현실성을 띠게 된 건 그래서였다. 아름답도록 공과 시간을 들이지 않은 거친 옷감이 가난한 직공에게 더 많은 이익이 돌아간다고 여긴 간디는 카디의 소재와 디자인 개발에 공을 들이지 않았다.

"카디는 아주 거칠다. (아름답지 않다고) 카디를 입지 않으면, 많은 이들이 가난해진다."

가볍지도 매끈하지도 않은 카디의 진정한 아름다움은 이처럼 눈에 보이는 것 너머에 있었다. 그건 힘으로 타자에게 고통을 주는 큰 세상의 큰 정치가 만드는 아름다움보다 덜 가진 사람이 인간답게 사는 작은 세상의 조촐한 미였다. 그것이 위기의 미였다. 카디는 솜에서 실을 자아내는 사람, 그 실로 옷감을 짜는 사람, 그 옷감에 색을 더하고 수를 놓는 사람의 창의성과 미적 인식, 협업을 인정하고 그들에게 적절한 보상이 돌아가는 아름다운 세상과 연계되었다.

아름다운 뉴에이지
카디

1947년 독립한 인도는 국기를 '독립의 옷감', '자유의 옷감'인 카디로만 만들 수 있도록 법제화했다. 그러나 카디는 간디가 세상을 떠나면서 존재의 의미가 퇴색하고 입지가 크게 줄었다. 영국의 지배는 끝났으나 옛날로 회귀할 수 없는 빈곤한 인도는 식민 지배자가 고의로 태만을 부렸던 산업화의 길을 뒤늦게 가려고 노력했다. 그 바탕엔 '댐과 발전소가 인도의 사원'이고 '과학

기술이 근대화의 열쇠'라는 신뢰가 깔려 있었다.

자연히 인간의 노동력을 쓰는 수직 산업은 뒤로 밀리고 높은 굴뚝이 솟은 거대한 방직 공장에서 대량 생산된 옷감이 대중의 입성이 되었다. 전보다 생활 리듬이 빨라진 도시인은 손이 많이 가는 카디보다 가볍고 편리한 공장제 화학제품을 선호했다. 카디는 물질적 추구를 접고 국민과 유권자에게 봉사한다는 의미로 공무원과 정치인의 옷으로만 명맥을 이었다.

그렇게 자유를 상징하는 카디는 자유를 얻은 땅에서 또다시 존재의 위기를 맞았다. 간디의 유지를 받드는 정부가 1950년대 후반에 직조공과 관련 장인의 삶을 도우려고 카디 제품을 생산하고 판매하는 조직(KVIC: Khadi & Village Industry Commission)을 만들었지만, 카디는 질 낮고 다양하지 않은 가난한 자의 저가 의류라는 이미지로 남았다. 더는 카디를 애국심으로 사고팔 수 없다는 게 분명해졌고, 카디의 존재는 나날이 작아졌다.

위기를 맞은 건 카디만이 아니었다. 1990년이 되자 누적된 경제 위기가 국가를 난국으로 몰았다. 무역하러 왔던 영국의 식민지가 된 역사를 기억하는 인도는 독립 후 일종의 쇄국책을 썼다. 국내 기업을 보호한다는 명목으로 해외 상품의 수입을 규제했고, 다국적기업과 해외투자의 유입도 막았다. 글로벌 문화에

345

도 빗장을 걸었다. 결국 외환위기에 처한 정부는 1991년 IMF의 구제금융을 받고 강제로 개방과 개혁을 시작했다. 카디도 경제 자유화란 시대적 파도에 휩쓸렸고, 밀려오는 다국적 의류산업에 밀려날지 모른다는 위기감이 감돌았다.

그러나 카디는 위기를 기회로 만들었고, 2020년대를 맞은 오늘날 패션의 아이콘이자 고가의 명품으로 일컬어지며 도시 유행을 선도하고 있다. 2015년 구자라트의 카디 패션쇼에서 내건 '오두막에서 번화가로'란 구호가 국내외 의류업체와 독특한 걸 선호하는 젊은 소비자의 눈길을 끌며 현실이 되었다.

물론 변화의 물꼬는 개방 이전인 1985년 패션 디자이너 데비카 보즈와리가 카디로 기성복을 만들면서 트였다. KVIC가 후원하여 스와데시란 상표로 시작된 기성복 판매와 몇 차례 이어진 카디 패션쇼가 잔잔한 반응을 얻으면서 상황이 변하기 시작했다. 그러나 카디의 존재감이 확연히 드러난 시기는 경제 자유화를 선언한 1990년대부터였다. 인도에 진출한 다국적 의류업체를 비롯하여 많은 후발업체와 경쟁해야 하는 극한의 위기감이 카디를 부활로 이끌었다.

이후 경제가 급성장한 인도에는 글로벌 문화의 유입과 위성 TV와 상업광고, 인터넷을 통해 새로운 소비문화와 미적 생활

을 추구하는 도시 중산층이 나타났고, 그들은 상당한 구매력을 가지고 있었다. 새로운 것에 개방적인 젊은 인구의 높은 비중(35세 이하 65퍼센트)도 위기에 처한 카디의 변화와 발전을 유도했다. 무늬 없는 단색 카디 제품은 총천연색과 화려한 무늬의 아름다움으로 시장을 의식하며 시대 변화에 부응했다. 다양한 종류를 소량만 만드는 수제품 카디는 대량 생산하는 공장제품보다 가격이 높지만, 바로 그 점이 미적 경쟁력이 되었다.

아무래도 카디 역사에 큰 변곡점은 2001년일 것이다. KVIC는 수도 델리의 중산층 시장 칸 마켓(Khan Market)에 에어컨이 설치된 매장을 열고 2명의 유명 디자이너가 만든 모슬린 기성복 의상을 판매하여 큰 호응을 얻으며 의생활의 흐름을 바꾸었다. 이후 소비자의 눈을 끄는 기성복 매장이 우후죽순처럼 늘어났고, 카디는 다국적 브랜드와 경쟁하려고 디자인과 기술의 증진을 거듭하면서 인기를 구가했다. 그동안 단점으로 지목된 옷감의 수축률을 크게 줄이고 비단과 울, 금실과 은실을 섞어 짜거나 보석과 구슬을 수놓는 등 화려한 색감의 정교한 미를 자랑하는 제품을 잇달아 선보였다.

패션에 민감한 젊은 세대를 포섭하는 카디 청바지가 나왔고, 기존 주력상품인 긴 윗도리(Kurta)는 청바지에 어울리게 짧아

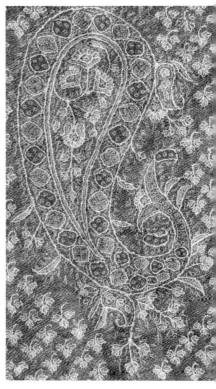

3000년 전에 언급된 치칸카리 자수 옷, 2006년산 캐시미어 숄의 페이슬리 자수

페이슬리 문양의 판화 옷감

져 인기를 주도했다. 여러 종류의 바지와 조끼, 디자인과 자수가 더해진 여성용 긴 치마도 유행했다.[2] 피부에 해롭지 않은 인도산 천연 염색제(indigo, tulsi, neem, mint, herb)를 쓰고 펜화와 판화(Kalamkari, Ikat)가 들어가며 그리스 기록에 나오는 치칸카리(Chikankari)와 리그베다에 언급된 자르도시(Zardoshi) 등의 예술적 전통 자수를 컴퓨터로 재현한 카디 제품은 명품으로 불리며 사랑받고 있다.

카디는 반듯한 짜임과 문양을 가진 공장제와 달리 실이나 천의 직조가 일정하지 않고 염색과 문양, 자수와 바느질 과정에서 사람이 빚은 실수와 결점이 그대로 노출되는데, 이런 불완전 미와 투박한 탈근대 분위기가 소비자에게 호감을 더하는 요인이 되었다. 가볍고 통기성이 좋은 천연 소재 카디가 화학제품과 달리 인도의 더운 기후에 맞게 시원하고, 빨수록 결이 톡톡해지는 점도 건강한 의생활이 화두인 요즘에 인기로 작용한다.

아무래도 카디의 성공적 귀환엔 KVIC의 활동을 빼놓을 수 없다. 현재 중소기업부 산하인 KVIC는 간디의 유지를 받들면서 카디의 증진과 확산을 기획하고 실행한 주체다. 21세기 들어서 국립디자인연구소, 패션기술연구소와 손잡고 디자인과 품질을 개선하고, 유명 디자이너가 참가하는 패션쇼를 잇달아 개최

하면서 카디의 존재감을 높였다. 국내 여러 공항과 특급 호텔에 매장을 여는 공격적 마케팅도 카디가 일상의 옷감에서 패션 아이템으로 신분을 올리는 데 도움이 되었다.

옷감의 고장이자 간디의 고향인 구자라트주(州)의 수상을 지내며 카디의 증진에 노력한 나렌드라 모디는 연방 총리가 되자 카디를 본격적으로 자급자족과 스와데시의 상징이자 자신의 정치적 자산으로 삼았다.[3] 2015년, 스와데시운동이 시작된 8월 7일(1905년)을 기념하는 '국가 수직기의 날(National Handloom Day)'을 제정한 그는 카디를 입자고 공식적으로 선언하고 새로운 카디 운동을 선도하며 미의 변화를 확고히 하는 데 공헌했다.

곧 일선 학교와 공공기관, 일부 사기업이 일주일에 하루를 '카디를 입는 날'로 정했고, 뭄바이 인도공과대학(IIT)과 여러 대학이 영국식 졸업 가운을 카디로 대체하면서 인도의 전통과 미, 간디의 유산을 재발견하는 운동에 동참했다. 각종 미디어에 노출되는 유명 예술가, 영화배우, 운동선수, 디자이너도 문화적 고유성과 정체성을 상징하는 카디 의상을 즐겨 입으며 유행을 이끌었다. 이런 환경에서 카디의 매출은 2010년대 후반 이후 매년 30퍼센트씩 성장했다.

모디 총리가 외친 '나라를 위한 카디, 패션을 위한 카디'라는

구호대로 카디는 시골의 오두막에서 도시 번화가와 국경을 넘어 글로벌 세상으로 진출하며 패션의 아이콘, 유명 디자이너가 선호하는 직물이 되었다. 외국의 소비자를 염두에 둔 파브인디아(FabIndia)와 같은 새로운 브랜드가 생기는가 하면, 기존의 다국적 의류 기업인 리바이스, 갭, 미야케 등이 카디 소재로 제품을 생산·판매하면서 인도산 옷감과 미의 옛 명성을 되돌리고 있다.

위상이 상승한 카디는 서구 상업주의에 밀려 글로벌 세상에서 소외되고 입지가 줄어든 전통미의 생산자이자 변방의 수공업자에게 생활수단을 제공하고 고용을 창출하는 점에서도 아름답다. 카디를 입으면 자본가가 아닌 가난한 노동자에게 그 혜택이 돌아간다면서 '약자에 대한 사랑', 모든 이의 복지, 건강한 의생활과 윤리적 패션을 역설한 100년 전 마하트마 간디의 통찰이 오늘날 250만 명에 달하는 카디 관련 종사자와 직물 전통의 생존에 아름다운 밑그림이 된 것이다.[4]

카디, 살아 있(남)는
아름다움

1947년 11월, 간디는 나중에 영국 여왕이 된 엘리자베스가 결혼할 때 감옥에서 손수 실을 뽑아 짠 길지 않은 숄을 선물로 보냈다. 금은보화의 선물 더미에서 투박한 수제품 숄은 볼품이 없었고, 젊은 엘리자베스도 마뜩잖은 듯해 그대로 창고에 들어갔다. 그리고 70년이 지난 2015년 11월, 여왕은 자국을 방문한 인도 총리에게 간디가 선물한 작은 숄을 보여주며 보물로 간직하고 있다고 덧붙였다. 간디의 카디는 다른 의미의 아름다움으로 그렇게 살아남았다.

'인도 최초의 패션 디자이너'란 평을 받는 간디가 유행을 선도한 카디 옷차림은 대량생산의 세계, 노동이 미덕인 나라에 실망하고 그 문화에 염증을 느낀 1960년대 미국 히피에게도 영향을 주었다. 타락한 서구의 대안으로 인도를 지목한 그들은 물질적으론 덜 발전했어도 정신적으로 더 나은 인도를 반문명과 반소비주의의 상징이라고 여겼다. 해방의 상징인 인도식의 낡고 헐렁한 카디 옷차림으로 변신한 히피들은 서구 문화의 대안이 된 간디의 옷차림에 대한 미적 인식을 다른 방식으로 재

확인했다.

카디는 이제 히피나 가난한 이의 옷이 아니라 패션 리더인 영화배우와 부유한 계층이 선호하는 고가품이 되었다. 카디의 독특한 위상은 미의 유행을 이렇게 통상적인 루트(위에서 아래)가 아닌 아래에서 위, 즉 저급에서 고급으로 유도했다는 점에서도 나온다.[5] 시골 오두막에 사는 가난한 농민의 옷에서 대도시 번화가 멋쟁이의 옷, 화려한 패션쇼를 수놓는 아이템으로 신분 상승한 카디는 억압의 시간과 시간의 억압을 이기고 변화를 더해 아름답게 살아남았다.

누군가는 인공 지능이 사람을 대신하는 시대에 물레를 돌려 실을 뽑고 손으로 옷감을 짜는 카디를 시대착오적으로 여길 테지만, 카디의 아름다움은 미의 표준화와 규격화, 산업화와 기계화를 통한 획일성, 곧 '다 똑같은'(서구발) 옷을 입는 세상에 대한 저항이자 대안이란 점에서 찾을 수 있다. 코로나바이러스가 세상을 흔드는 작금의 위기에서 주목받은 카디의 홈 기반 생산과 소비의 가치도 주목해야 할 대목이다.

인도 버전의 리넨(linen)으로 여겨지는 카디가 인기인 또 다른 이유는 지구온난화, 기후변화, 자원 고갈 등 우리 시대가 다층적 위기를 맞이해 우선시하게 된 대안적 생활 방식 때문이다.

공장제 직물을 1미터 생산할 때 필요한 물은 55리터나 되지만 마을에서 손으로 만드는 친환경적 카디는 겨우 3리터만 들어가고, 화석연료와 전기도 사용하지 않는다. 그래서 카디로 청바지를 생산하는 다국적기업 갭(Gap)은 숙련된 직공이 전기를 쓰지 않고 손으로 만든다고 광고에서 강조하며 소비자를 붙잡는다.

'견우와 직녀' 설화가 있는 우리나라를 비롯하여 대다수 국가에선 수직(手織)이 사라졌으나 인도의 카디와 그 아름다움은 위기를 넘어 살아남았다.[6] 앞에서 추적했듯 카디의 생존엔 위기를 타개할 빅뱅 같은 해결책이란 없었다. 고통과 인내의 과정을 거치고 무한 경쟁에서 치열하게 싸워 살아남았다. 그래도 한 가지, 미적 인식에 대한 창의성과 혁신이 더해지지 않았다면, 끝없이 변하는 제행무상의 이 세상에서 시대를 파악하고 변화를 추구하지 않았다면, 카디의 생존은 담보될 수 없었으리라.

21세기에도 카디는 전통과 근대성의 적절한 조합과 질박하지만 세련되고, 편안하지만 멋있는 옷차림을 향한 노력으로 살아남을 것이다. 이는 효율성을 최고의 덕목으로 여기는 공장제품과 달리 지속 가능성, 윤리적 생산과 소비 지향, 부조리한 현실에서 조리의 의미를 더하는 카디의 본질이 시대적 요구에 맞아서다. 또한 나날이 하나의 미로 수렴되는 동질적 미의 글로벌

세상에서 인도의 미적 인식과 문화 다양성이 반영된 카디는 앞으로도 물레에서 나오는 실처럼 가늘고 길게 이어질 것이다. 그건 카디의 아름다움이 위기에 살아남는 아름다움, 수많은 위기를 넘어 살아 있는 아름다움이기 때문이다.

주

prologue 재난과 '더 아름다운 세상'의 길

1 최성철, 〈'역사적 위기': 개념, 이론, 활용〉, 《한국사학사학보》 44, 2021.

2 문강형준, 〈왜 '재난'인가: 재난에 대한 이론적 검토〉, 《문화과학》 72, 2012, 19~41, 24, 25쪽.

3 백지운, 〈재난서사에 대항하기: 쓰촨대지진 이후 중국영화의 재난서사〉, 《중국현대문학》 69, 2014.

4 이상의 서술은 피터 베이커, 〈우리는 정상으로 돌아갈 수 없다〉, 《창작과비평》 188, 2020, 390~392쪽.

5 그간의 작업을 대표하는 성과물은 아래와 같다. 아시아 미 탐험대, 《물과 아시아의 미》, 미니멈, 2017; 아시아 미 탐험대, 《아름다운 사람》, 서해문집, 2018; 아시아 미 탐험대, 《밖에서 본 아시아, 미》, 서해문집, 2020; 아시아 미 탐험대, 《일곱 시선으로 본 〈기생충〉의 미학》, 서해문집, 2021.

6 인도네시아에서는 전인적 인간성 실현을 아름다움의 지향으로 삼고, '안팎의 아름다움'과 웰니스 뷰티(wellness beauty)는 서로 동질적인 것으로 간주한다. 조윤미, 《인도네시아 사람들의 섬》, 국립아시아문화전당, 2021. 특히 85쪽 참조.

7 아시아 미 탐험대, 《아름다운 사람》, 서해문집, 2018.

8 일례를 들면, 인도네시아에서 몸 돌봄에 관한 대표적 전통 지식이라 할 자
 무(jamu)는 웰니스(wellness)산업의 가능성을 보여준다. 조윤미, 앞의 책,
 2021 참조.

9 이수안, 〈감각중심 디지털 문화와 포스트휴먼 징후로서 '호모 센수스(homo
 sensus)'의 출현〉, 《문화와 사회》, 18, 2015.

10 이 발상은 이 책의 공동 필자인 한국미술사 연구자 조규희로부터 시사받았
 다.

11 이 책에 실린 김현미의 글, 262쪽의 구절을 약간 변형한 것이다.

1 아시아적 폐허는 존재하는가

1 谷川渥, 《廢墟の美学》, 集英社, 2003, 61~66쪽.

2 김정락, 〈조바니 바티스타 피라네시의 델라 만니피첸차(Della
 Magnificenza): 고대 로마건축기술에 대한 열망과 환상 그리고 공포〉, 《미
 술사학》 24, 2010, 385~414쪽.

3 설혜심, 《그그랜드 투어: 엘리트 교육의 최종 단계》, 웅진지식하우스,
 2013, 213~214쪽.

4 민주식, 〈픽처레스크 정원에서의 폐허 예찬: 샌더슨 밀러의 인공폐허건축
 을 중심으로〉, 《미학》 80, 2014, 81~124쪽.

5 石田圭子, 〈アルベルト・シュペ_アの'廃虚価値の理論'をめぐって〉, 《国
 際文化学研究》 50, 2018, 1~29쪽.

6 中野美代子, 《チャイナ・ヴィジュアル: 中国エキゾティシズムの風景》,
 河出書房新社, 1999, 179~194쪽.

7 Wu Hung, *A Story of Ruins: Presence and Absence in Chinese Art and*

Visual Culture, London: Reaktion Books, 2012, pp.13~19.

8 四方田犬彦, 〈廃虚を前にした少年〉, 《廃虚大全》, 中公文庫, 2003, 213~224쪽.

9 모토다 히사하루의 강연은 호놀룰루미술관 홈페이지와 유튜브에서 볼 수 있다(https://youtu.be/-xvBzTL8koU).

2 천붕지해(天崩地解): 명청 교체기와 유민 화가들의 국망(國亡) 경험

1 이 글에서 연월일(年月日) 표기는 모두 음력을 따랐다.

2 Wai-yee Li, "Introduction," in *Trauma and Transcendence in Early Qing Literature*, ed. Wilt L. Idema, Wai-yee Li, and Ellen Widmer, Cambridge, MA and London: Harvard University Asia Center, 2006, p.2.

3 李洁非, 《天崩地解: 黄宗羲传》, 作家出版社, 2014; 汗青, 《天崩地解: 1644大变局》, 山西人民出版社, 2010 참조.

4 Wai-yee Li, 앞의 글, p.2.

5 赵永纪, 〈清初遗民诗概观〉, 《复旦学报(社会科学版)》 1987年 第1期, 1987, 9쪽.

6 呂留良, 〈亂後過嘉興(其一)〉; 徐正, 〈呂留良诗歌略论〉, 《苏州大学学报(哲学社会科学版)》 1992年 第1期, 1992, 38쪽.

7 장진성, 〈상회(傷懷)의 풍경: 항성모(項聖謨, 1597-1658)와 명청(明清) 전환기〉, 《미술사와 시각문화》 27, 2021, 203쪽.

8 명나라 유민들의 삶에 대해서는 孔定芳, 《清初遗民社会: 满汉异质文化整合视野下的历史考察》, 湖北人民出版社, 2009; Frederic Wakeman, Jr., "Romantics, Stoics, and Martyrs in Seventeenth-Century China,"

Journal of Asian Studies, vol. 43, no. 2, 1984, pp.631~665 참조.

9 명청 교체기의 유민 화가들에 대한 자세한 사항은 蔡敏, 《清初江南遺民画家与遺民画研究》, 中国社会科学出版社, 2018 참조.

10 남명 정권에 대한 자세한 사항은 Lynn A. Struve, *The Southern Ming, 1644-1662*, New Haven and London: Yale University Press, 1984 참조.

11 James Cahill, *The Distant Mountains: Chinese Painting of the Late Ming Dynasty, 1570-1644*, Tokyo and New York: Weatherhill, 1982, p.160.

12 〈수촌도〉에 대한 자세한 사항은 Peter C. Sturman and Susan S. Tai, eds., *The Artful Recluse: Painting, Poetry, and Politics in Seventeenth-Century China*, Santa Barbara: Santa Barbara Museum of Art; Munich: DelMonico/Prestel, 2012, pp.166~167, 286~287 참조.

13 항성모에 대해서는 장진성, 앞의 논문, 2021; Kela Shang, "Visualizing Social Spaces: Site and Situation in Xiang Shengmo's (1597-1658) Art," Ph.D. dissertation, Stanford University, 2007; Eun-hwa Park, "The World of Idealized Reclusion: Landscape Painting of Hsiang Sheng-mo (1597-1658)," Ph.D. dissertation, the University of Michigan, 1992; James Cahill, 앞의 책, 1982, pp.130~132, 214~215; 杨新, 《項聖謨》, 上海人民美術出版社, 1982 참조.

14 공현에 대해서는 William Ding Yee Wu, "Kung Hsien," Ph.D. Dissertation, Princeton University, 1979; Jerome Silbergeld, "Political Symbolism in the Landscape Painting and Poetry of Kung Hsien (c. 1620-1689)," Ph.D. dissertation, Stanford University, 1974 참조.

15 공현의 그림 속 버드나무는 그의 자화상과 같은 나무였다. 자세한 사항은 Jerome Silbergeld, "Kung Hsien's Self-Portrait in Willows, with Notes on the Willow in Chinese Painting and Literature," *Artibus Asiae*, vol. 42, no. 1, 1980, pp.5~38 참조.

16 장풍에 대해서는 饒宗頤, 〈張大風及其家世〉, 《中國文化研究所學報》第
 8卷 第1期, 1976, 51~70쪽 참조.

17 장풍의 《산수도책》에 대한 자세한 사항은 Jonathan Hay, "The Suspension
 of Dynastic Time," in *Boundaries in China*, ed. John Hay, London:
 Reaktion Books, 1994, pp.171~182 참조.

18 赵永纪, 앞의 논문, 1987, 96쪽.

19 赵永纪, 앞의 논문, 1987, 92쪽.

20 팔대산인에 대해서는 朱良志, 《八大山人研究》, 安徽教育出版社, 2008;
 Wang Fangyu, Richard M. Barnhart, and Judith G. Smith, eds., *Master
 of the Lotus Garden: The Life and Art of Bada Shanren (1626-1705)*,
 New Haven: Yale University Art Gallery; Yale University Press, 1990;
 小林富司夫, 《八大山人：生涯と芸術》, 木耳社, 1982 참조.

21 〈개산소상〉에 대한 자세한 사항은 陳芳芳, 〈朱耷《个山小像》與明清文人
 風尚〉, 《明清研究》20, 2017, 109~134쪽 참조.

22 정사초와 그의 〈난도〉에 대해서는 James Cahill, *Hills Beyond a River:
 Chinese Painting of the Yüan Dynasty, 1279-1368*, New York and
 Tokyo: Weatherhill, 1976, pp.16~17 참조.

23 〈어석도권〉에 대한 자세한 사항은 Wang Fangyu, Richard M. Barnhart,
 and Judith G. Smith, eds., 앞의 책, 1990, pp.128~129 참조.

24 석도에 대해서는 朱良志, 《石涛研究》, 北京大学出版社, 2005; Jonathan
 Hay, *Shitao: Painting and Modernity in Early Qing China*, Cambridge
 and New York: Cambridge University Press, 2001 참조.

25 Wen C. Fong, "The Individual Masters," in *Possessing the Past:
 Treasures from the National Palace Museum, Taipei*, ed. Wen C. Fong
 and James C. Y. Watt, New York: The Metropolitan Museum of Art,
 1996, p.500.

3 선조(宣祖)의 위기의식과 임진왜란,
그리고 그림 속 주인공이 된 여성과 하층민

* 이 글은 조규희, 〈조선 최초의 방계 혈통 국왕, 선조(宣祖)와 그림 속 주인 공이 된 여성과 하층민: 풍속화 이해를 위한 시론〉, 《미술사와 시각문화》 30, 2022를 수정하여 재수록한 것이다.

I 姜世晃, 《豹菴稿》卷4, 〈檀園記〉 및 〈檀園記 又一本〉.

2 徐有榘, 《林園經濟志》104, 〈怡雲志〉卷6, 〈東國畫帖〉.

3 이규상 지음, 민족문학사연구소 한문학분과 옮김, 《18세기 조선 인물지, 幷世才彦錄》, 창작과 비평사, 1997, 150~151쪽. 이러한 김홍도 '속화체' 의 의미에 대해서는 조규희, 〈김홍도 필 〈기로세련계도〉와 '풍속화'적 표현 의 의미〉, 《미술사와 시각문화》 24, 2019, 25~47쪽 참조.

4 여성들의 의리에 주목한 조귀명의 열녀전에 대해서는 문미애, 〈조귀명(趙 龜命)의 〈매분구옥랑전(賣粉嫗玉娘傳)〉 읽기: '전기(傳奇)'적 인물형과 열 린 구조로서〉, 《문화와 융합》 43, 2021, 473~490쪽 참조.

5 趙龜命, 《東谿集》卷6, 〈題柳汝範家藏尹孝彦扇譜帖 甲寅〉.

6 이 점에 관해서는 강명관, 〈조선후기 漢詩와 繪畫의 교섭: 풍속화와 기속시 를 중심으로〉, 《한국한문학연구》 30, 2002, 287~317쪽 참조.

7 이지의 '동심설'에 대해서는, 시마다 겐지 지음, 김석근 옮김, 《주자학과 양 명학》, AK, 2020, 290~302쪽.

8 袁宏道, 《袁宏道集箋校》 中 〈陶孝若枕中囈引〉 및 上 〈答李子髥 其二〉; 강명관, 《공안파와 조선 후기 한문학》, 소명출판, 2007, 138쪽에서 재인 용.

9 원굉도의 사상과 관련된 조선 후기 문예 풍조에 대해서는 강명관, 위의 책, 2007, 116~168쪽 및 393~394쪽.

IO 李德懋, 《青莊館全書》卷52, 〈耳目口心書〉5.

11 이 점에 대해서는 린 헌트 지음, 전진성 옮김, 《인권의 발명》, 돌베개, 2009.

12 李滉, 《退溪集》, 〈퇴계선생연보〉 卷1.

13 《성종실록》 권 34, 성종 4년(1473) 9월 9일.

14 조선시대 기영회에 대해서는 박상환, 《조선시대 기로정책 연구》, 혜안, 2000, 186~197쪽.

15 유완상, 〈선조 전반기(1575~1584) 정국변화에 관한 고찰〉, 《지역연구소 논문집》 8, 1999, 122쪽.

16 이 점에 대해서는 방상근, 〈동서분당과 선조의 리더십: 당쟁의 기원에 관한 재해석〉, 《정치사상연구》 25, 2019 참조.

17 《선조수정실록》 권 23, 선조 22년(1589) 11월 1일.

18 이 점에 대해서는 조규희, 앞의 논문, 2019, 132쪽.

19 유옥경, 〈1585년 宣祖朝耆英會圖 考察〉, 《東垣學術論文集》 3, 2000, 37쪽.

20 李仁老, 〈題李佺海東耆老圖後〉, 徐居正 等編, 《東文選》 卷102.

21 《선조수정실록》 권 14, 선조 13년(1580) 2월 1일. 이 작품에 대해서는 호암미술관 편, 《朝鮮前期國寶展-위대한 문화유산을 찾아서 2》, 호암미술관, 1996, 301쪽. 〈성균관알성별시도(成均館謁聖別試圖)〉와 같은 각종 과거 그림들이 명종조인 1564년에 제작된 의미와 맥락에 대해서는 조규희, 〈명종의 친정체제(親政體制) 강화와 회화(繪畵)〉, 《미술사와 시각문화》 11, 2012, 170~191쪽 참조.

22 김종수, 《조선시대 궁중연향과 여악연구》, 민속원, 2001, 142쪽.

23 《선조수정실록》 권 14, 선조 13년(1580) 1월 1일. 강조는 저자.

24 《선조실록》 권 18, 선조 17년(1584) 5월 15일.

25 《선조실록》 권 18, 선조 17년(1584) 5월 3일.

26 《선조실록》 권 18, 선조 17년(1584) 5월 22일.

27 이 점에 대해서는 崔耕苑, 〈조선전기 왕실 比丘尼院 女僧들이 후원한 불화에 보이는 女性救援〉, 《東方學志》 156, 2011, 201쪽.

28 이들 작품에 대해서는 鄭于澤, 〈來迎寺 阿彌陀淨土圖〉, 《佛敎美術》 12, 1994, 51~71쪽 및 崔耕苑, 위의 논문, 2011 참조.

29 沈守慶, 《遣閑雜錄》 및 魚叔權, 《稗官雜記》 卷4; 기생이 스스로 자신의 초상화를 요구한 경우에 대해서는 박영민, 〈조선시대의 미인도와 여성 초상화 독해를 위한 제언〉, 《한문학논집》 42, 2015, 59~63쪽 참조. 명종대 문정왕후의 수렴청정 시기는 여성이 후원한 예술 작품이 제작되고 여성 예술가가 주목받던 시기이기도 했다. 이 점에 대해서는 조규희, 〈만들어진 명작: 신사임당과 초충도(草蟲圖)〉, 《미술사와 시각문화》 12, 2013, 58~91쪽 및 조규희, 〈숭불(崇佛)과 숭유(崇儒)의 충돌, 16세기 중엽 산수 표현의 정치학: 〈도갑사관세음보살삼십이응탱〉과 〈무이구곡도〉 및 〈도산도〉, 《미술사와 시각문화》 27, 2021, 28~67쪽 참조.

30 아미타불이 중생을 용선에 태워 서방정토로 인도해가는 도상적 연원에 대해서는 崔耕苑, 〈조선전기 불교회화에 보이는 '接引龍船' 도상의 淵源〉, 《미술사연구》 25, 2011, 275~308쪽.

31 번역문은 정재영, 〈'안락국태자전변상도'라는 글〉, 《문헌과 해석》 2, 1998, 275~308쪽 참조.

32 崔耕苑, 앞의 논문, 2011, 178쪽.

33 《선조실록》 권 126, 선조 33년(1600) 6월 25일 및 6월 30일, 《광해군일기》 권 58, 광해 4년(1612) 10월 6일. 조선시대 의녀의 역사에 대해서는 신병주, 《우리 역사 속 전염병》, 매일경제신문사, 2022, 67~123쪽 참조.

34 《선조실록》 권 186, 선조 38년(1605) 4월 10일.

35 《선조수정실록》 권 12, 선조 11년(1578) 5월 1일.

36 盧守愼, 《穌齋集》 卷6, 〈贈柳修撰 成龍〉; 노수신의 양명학에 대해서는 신향림, 《조선 朱子學 陽明學을 만나다》, 심산, 2015 참조.

37 이 점에 대해서는 鄭惟吉,《林塘遺稿》卷下,〈陶靖節集跋應製〉및 선승
 혜,《《전주정절선생집》에 실린 김시(1524~1593)의 도연명의 초상화와 귀
 거래도〉,《민족문화연구》60, 2013 참조.

38 이 작품에 관해서는 임민정,〈김시의 동자견려도 연구〉, 서울대학교 석사
 학위논문, 2017 참조.

39 《선조실록》권 22, 선조 21년(1588) 1월 5일.

40 《정조실록》권 41, 정조 18년(1794) 9월 22일.

41 한영우,《정조의 화성행차 그 8일》, 효형출판, 1998, 105쪽.

42 《영조실록》권 107, 영조 42년(1766) 6월 8일.

43 《정조실록》권 8, 정조 3년(1779) 8월 6일.

44 趙榮祐,《觀我齋稿》卷4,〈謙齋鄭同樞哀辭 己卯五月〉.

45 朴齊家,《貞蕤閣集》,〈城市全圖應 令〉; 해석은 박현욱,《성시전도시로 읽
 는 18세기 서울》, 보고사, 2015, 67쪽 참조.

46 임진왜란 직후에서 1604년경까지 집중적으로 제작된 〈경수연도〉를 비롯
 한 '사가행사도(私家行事圖)'에 대해서는 조규희, 사회평론 편집부 엮음,
 〈16세기 후반~17세기 초반 경교사족들의 사가(私家)문화와 사가행사도〉,
 《미술사의 정립과 확산》1, 사회평론, 2006, 210~236쪽; 조규희,《朝鮮
 時代 別墅圖 研究》, 서울대학교 박사학위논문, 2006, 97~127쪽; 조규
 희,〈경화사족의 전쟁 기억과 회화〉,《역사와 경계》71, 2009, 95~123쪽
 및 조규희,〈壬辰倭乱以降における朝鮮士大夫の文化認識と繪畫〉,《東
 アジアにおける戦争と絵画》, 甲南大学総合研究所, 2012, 79~108쪽
 참조. 이 장은 이상의 필자의 선행 연구들을 토대로 재구성했다.

47 임란 직후 조정에서는 장수한 이들이나 노모를 모신 관료들을 적극적으로
 발굴했는데, 이는 선조의 의중에 따른 것으로 생각된다. 선조는 이 관료들
 의 관직을 높여주어 임란 직후에 경수연이 활발하게 치러지는 계기를 만들
 었다. 이 점에 대해서는 조규희, 앞의 논문, 2019, 130~131쪽 참조.

48 崔岦 지음, 이상현 옮김, 〈權信川의 慶筵圖에 쓴 글〉, 《국역 간이
집》1, 민족문화추진회, 1999, 368~371쪽; 조규희, 앞의 논문, 2006,
107~109쪽.

49 李時發, 《碧梧遺稿》卷6 〈花山洪使君同榜會序 慕堂洪公履祥〉; 朴廷
蕙, 〈16·17세기의 司馬榜會圖〉, 《미술사연구》16, 2002, 311~312쪽.

50 최성희, 〈조선후기 평생도 연구〉, 이화여자대학교 석사학위논문, 2001,
40~49쪽.

51 쪽지가 붙어 있는 도판은 김원룡 편, 《한국의 미 21, 단원 김홍도》, 중앙일
보사, 1985의 〈모당평생도〉8곡병 도판 참조.

52 許穆, 《記言》卷12, 中篇 壽考, 〈慶壽宴圖記〉.

53 李景奭, 《白軒先生集》卷30, 〈百歲蔡夫人慶壽宴圖序〉.

54 이 점에 관해서는 박정혜, 《조선시대 사가기록화, 옛 그림에 담긴 조선 양
반가의 특별한 순간들》, 혜화1117, 2022, 69~70쪽 참조. 이런 측면에서
본다면, 필자가 선행 연구들에서 주장한 대로 사가행사도는 임란 직후부터
공신이 선정되던 1604년 사이에 집중적으로 제작되었다고 볼 수 있다.

55 《선조실록》권 180, 선조 37년(1604) 10월 29일.

56 《선조실록》권 36, 선조 26년(1593) 3월 10일.

57 《선조실록》권 112, 선조 32년(1599) 윤4월 15일.

58 《광해군일기》권 121, 광해 9년(1617) 11월 25일.

59 《인조실록》권 23, 인조 8년(1630) 10월 12일; 박정혜, 앞의 책, 2022,
69쪽.

60 서인화·진준현, 《조선시대 음악풍속도》I, 민속원, 2002, 222~224쪽.

61 《숙종실록》권 23, 숙종 17년(1691) 윤7월 27일.

62 이 화첩에 대해서는 박정혜, 《조선시대 궁중기록화 연구》, 일지사, 2000,
168~169쪽.

63 이 행사에 대해서는 김문식, 〈1719년 숙종의 기로연 행사〉, 《史學志》40,

2008, 25~47쪽 참조.

64 朴世采, 〈慶壽詩集再刊序〉, 全義李氏淸江公派花樹會 編, 《慶壽集》, 友
一出版社, 1979, 157~158쪽; 조규희, 〈1746년의 그림: '시대의 눈'으로
바라본 〈장주묘암도〉와 규장각 소장 《관동십경도첩》〉, 《미술사와 시각문
화》6, 2007, 240~241쪽.

4 재난이 만든 아름다움, 반 시게루(坂茂)의 재난 건축

1 페니 스파크 지음, 김상규·이희명 옮김, 《디자인의 탄생》, 안그라픽스,
2013, 10쪽.

2 페니 스파크 지음, 김상규·이희명 옮김, 위의 책, 2013, 15쪽.

3 페니 스파크 지음, 김상규·이희명 옮김, 위의 책, 2013, 441쪽.

4 Ban Shigeru, *Shigeru Ban Humanitarian Architecture*, Aspen Art
Museum, 2014, p.8.

5 Ban Shigeru, 위의 책, 2014, p.42.

6 Ban Shigeru, 위의 책, 2014, p.99.

7 Ban Shigeru, 위의 책, 2014, p.49.

5 고통의 아포리아, 세상은 당신의 어둠을 회피한다:
재난(고통)은 어떻게 인간을 미적 주체로 재구성하는가

1 조르조 아감벤 지음, 정문영 옮김, 《아우슈비츠의 남은 자들: 문서고와 증
인》, 새물결, 2012, 223쪽.

2 이 문장은 번역자에 따라 약간의 차이가 있다. 가령, "중요한 건 눈에 보이

지 않는 거야."(앙투안 드 생텍쥐페리 지음, 이희영 옮김, 《어린왕자》, 동서문화사, 1988, 113쪽)와 같다.

3 정신분석학자이자 심리학자인 디디에 앙지외의 용어를 차용했다(디디에 앙지외 지음, 권정아·안석 옮김, 《피부자아》, 인간희극, 2013).

4 장 보드리야르는 《소비의 사회》에서 TWA 항공의 승무원 서비스를 '제도화된 미소'로 명명하고, 그 뒤에 '배려의 테러리즘'이 자리한다고 강조한 바 있다(최효찬, 《장 보드리야르》, 커뮤니케이션북스, 2016, 14쪽을 참조).

5 한병철 지음, 이재영 옮김, 《고통 없는 사회: 왜 우리는 삶에서 고통을 추방하는가》, 김영사, 2021, 16쪽.

6 이 문장은 아우슈비츠의 특수작업반이었던 레벤탈(Zelman Lewental)이 이디시어로 기록한 증언을 인용한 조르조 아감벤의 저서를 참조했다(2012, 14쪽). '특수작업반'이란 나치 친위대(SS)가 가스실과 화장로 관리 책임을 맡은 수인 집단을 완곡어법으로 명명한 것이다. 프리모 레비는 작업반을 구상하고 조직한 것이 나치의 가장 악마적 범죄라고 진술했다(이상은 같은 책, 34~35쪽).

7 조르조 아감벤 지음, 정문영 옮김, 위의 책, 2012, 14~15쪽.

8 슬라보예 지젝 지음, 강우성 옮김, 《잃어버린 시간의 연대기》, 북하우스, 2021, 111쪽.

9 스베틀라나 알렉시예비치, 김은혜 옮김, 《체르노빌의 목소리》, 새잎, 2011, 66쪽; 스베틀라나 알렉시예비치 지음, 박은정 옮김, 《전쟁은 여자의 얼굴을 하지 않았다》, 문학동네, 2015; 스베틀라나 알렉시예비치 지음, 김하은 옮김, 《세컨드핸드타임: 호모 소비에티쿠스의 최후》, 이야기가있는집, 2016; 스베틀라나 알렉시예비치 지음, 연진희 옮김, 《마지막 목격자들》, 글항아리, 2016 등.

10 현재 한국에서 《전쟁은 여자의 얼굴을 하지 않았다》는 25쇄를 출간해(확인 날짜와 장소: 2021년 7월 20일, 강남 교보문고) 두터운 독자층을 확보했다.

그 밖에, 원전 사고를 문학적·문화적으로 다루는 방법은 여러 사례가 있다. 스베틀라나 알렉시예비치가 목격자의 사후적 증언을 수집하는 데 집중했다면, 독일에 거주하는 일본 국적의 작가 다와다 요코(多和田葉子)는 일본의 후쿠시마 원전 사고 '이후', 예기치 못한 방향으로 변모한 '가까운 미래'를 디스토피아적 상상 세계로 구성했다(다와다 요코, 남상욱 옮김, 《헌등사》, 자음과모음, 2018). 아즈마 히로키(東浩紀)는 체르노빌 원전이 발생한 지역을 방문하면서 '다크 투어리즘'이라는 개념으로 접근한 바 있다. '어두운 관광'을 뜻하는 '다크 투어리즘'이란 히로시마, 아우슈비츠와 같은 비극의 역사 현장을 찾는 새로운 여행 형태를 의미한다(아즈마 히로키 지음, 양지연 옮김, 《체르노빌 다크 투어리즘 가이드》, 마티, 2015, 15쪽). 논자는 체르노빌을 관광지화하는 이점으로 사고 처리의 명확한 목표 설정, 투어가 과학적 지식을 기반으로 행해진다면 방사능 위험에 대한 계몽 수단으로서 유효함, 지역 부흥을 위한 경제 효과 등이 있다고 제안했다(같은 책, 187쪽). 모두 고통을 바라보는 문학적·예술적·사회적 방향에서의 성찰성을 모색하고 수집하는 데 목적이 있다. 이 글에서는 이러한 움직임을 모두 참조한다.

11 이에 대해서는 불교에서 말하는 '독화살'의 비유를 들 수 있다. '일단 죽음의 위기를 모면하고 살이 찢어지는 아픔에서 해방된 다음, 화살을 쏜 그 끔찍한 인간에 대해 생각해도 됩니다.'(다큐멘터리 〈Noble Asks〉 제작팀·장원재, 《오래된 질문》, 다산초당, 2021, 56쪽) 가족과 자신의 질병을 통해 삶의 변화를 겪은 캐서린 메이는 세상으로부터 단절되어 거부당하거나, 대열에서 벗어나고, 발전하는 데 실패하거나, 아웃사이더가 된 듯한 감정을 느끼는 인생의 휴한기를 '윈터링(wintering)'으로 명명하고, 겨울에는 지혜를 얻게 되며, 겨울이 끝나고 나면 누군가에게 그 지혜를 전해 줄 책임이 있다는 취지로 에세이를 썼다(캐서린 메이 지음, 이유진 옮김, 《우리의 인생이 겨울을 지날 때》, 웅진지식하우스, 2021, 17, 169쪽). 이 또한 참조가 될 수 있다.

12 프리모 레비 지음, 이소영 옮김, 《가라앉은 자와 구조된 자》, 돌베개,

2014. 프리모 레비가 라거(나치에 의한 유대인 강제수용소)에서 풀려난 뒤 처음 저술한 책은 《이것이 인간인가》(1947)이며, 이 책은 그로부터 해방된 지 40년 후에 저술한 마지막 저작이다.

13 스베틀라나 알렉시예비치 지음, 김은혜 옮김, 앞의 책, 2011, 66쪽.

14 스베틀라나 알렉시예비치 지음, 김하은 옮김, 앞의 책, 2016, 279~280쪽.

15 아도르노의 《부정변증법》의 문장은 한병철 지음, 이재영 옮김, 앞의 책, 2021, 24쪽에서 재인용했다.

16 "나(필자 주: 프리모 레비)는 마음이 편합니다. 증언을 했기 때문이죠."(조르조 아감벤 지음, 정문영 옮김, 앞의 책, 2012, 22쪽에서 재인용).

17 프리모 레비 지음, 이소영 옮김, 앞의 책, 2014, 10, 82, 24쪽. 프리모 레비는 고통의 끝이 해방이라는 말이 단지 역사적 허구나 클리셰일 수 있으며, 감정교육의 결과일 수 있다고 했다(같은 책, 83쪽). 라거의 수용자 필립 뮐러는 수용소 해방의 순간, "총체적으로 무너져내림을 느꼈다"고 술회했다(같은 책, 84쪽). 최근 《안네의 일기》를 번역한 배수아 작가는 작품 해설에서 홀로코스트의 실체를 부정하는 역사수정주의적 시각이 극우주의자에 의해 여전히 제기되고 있음을 지적했다. (안네 프랑크 지음, 배수아 옮김, 《안네의 일기》, 책세상, 2021, 480쪽). 이는 고통의 외면이 아니라 고통 자체에 대한 전면적 부정이며, 결과적으로는 고통받는 자에 대한 혐오다.

18 안드레이 타르콥스키는 미장센을 논하면서 전차에 치여 한쪽 다리를 잃은 사람에 대한 호기심이 얼마나 당사자를 고통스럽게 하는지에 대해 다음과 같이 서술했다. '어떤 사람이 전차에 치여 한쪽 다리를 잃었다. 사람들은 그를 어느 집 벽에 기대어 앉혀 놓았다. 여기서 그는 호기심 어린 눈으로 자신을 대놓고 쳐다보는 사람들에게 둘러싸여 앉은 채 구급차가 오기를 기다렸다. 하지만 그는 끝내 참지 못하고 주머니에서 손수건을 꺼내어 잘려 나간 다리 끝을 덮어 가렸다.'(안드레이 타르콥스키 지음, 라승도 옮김, 《시간의 각인》, 곰출판, 2021, 39쪽).

19 에디트 에바 에거 지음, 안진희 옮김, 《마음 감옥에서 탈출했습니다》, 위즈 덤하우스, 2021, 24쪽을 인용하고 참조함.

20 르네 지라르 지음, 박무호·김진식 옮김, 《폭력과 성스러움》, 민음사, 2000; 르네 지라르 지음, 김진식 옮김, 《희생양》, 민음사, 2007을 참조. '희생'에 대한 정의는 동명의 영화를 만든 안드레이 타르콥스키의 다음과 같은 서술을 참고할 만하다. '내가 말하는 희생은 고귀한 정신을 소유한 모든 인간의 유기적이고 자연스러운 존재 형식이 되어야 하는 것으로, 누군가가 부과한 억지 행복이나 징벌이 아니다. 다른 사람을 위해 자발적으로 봉사하는 것이 내가 말하는 희생이다. 이런 희생은 인간이 사랑을 위해 스스로 자연스럽게 받아들인 유일하게 가능한 존재 형식이다.'(안드레이 타르콥스키 지음, 라승도 옮김, 앞의 책, 2021, 293쪽).

21 아즈마 히로키가 체르노빌 다크 투어리즘 프로젝트로 인터뷰한 비영리 단체 '프리피야트 닷컴' 대표 알렉산더 시로타는 체르노빌 원전 피해자이지만, 국가 보조금을 일절 받지 않음으로써, 사고 피해자의 권리를 일체 이용하지 않는 선택을 했다. 직접 정치가가 될 생각이 없느냐는 질문에 그는 이렇게 답했다. "없습니다. 정치는 더럽습니다. 특히 우크라이나에서는 늪과 같은 것입니다. 발을 들여놓으면 바로 끝입니다."(아즈마 히로키 지음, 양지연 옮김, 앞의 책, 2015, 219쪽).

22 조르조 아감벤 지음, 정문영 옮김, 앞의 책, 2012, 29쪽.

23 스베틀라나 알렉시예비치 지음, 김은혜 옮김, 앞의 책, 2011, 135, 138쪽.

24 스베틀라나 알렉시예비치 지음, 연진희 옮김, 앞의 책, 2016, 398쪽.

25 스베틀라나 알렉시예비치 지음, 박은정 옮김, 앞의 책, 2015, 127쪽.

26 스베틀라나 알렉시예비치 지음, 김하은 옮김, 앞의 책, 2016, 139쪽.

27 스베틀라나 알렉시예비치 지음, 연진희 옮김, 앞의 책, 331쪽.

28 조르조 아감벤은 증언을 했던 살아남은 사람들은 결국 맨 밑바닥까지 떨어지지는 않았었기에, 모든 증언에는 또 다른 공백이 있다는 프리모 레비의

발언과 증언에는 증언의 불가능성이 있다는 장 프랑수아 리오타르의 발언에 주목한다. 증언하려면 언어가 비언어가 되어야 하며, 언어는 비언어가 됨으로써 증언함의 불가능성을 보여준다는 것이다(조르조 아감벤 지음, 정문영 옮김, 앞의 책, 2012, 49~51, 58쪽).

29 지그문트 바우만 지음, 정일준 옮김, 《현대성과 홀로코스트》, 새물결, 2013.

30 조르조 아감벤 지음, 정문영 옮김, 앞의 책, 2012, 73쪽.

31 백은선, 《나는 내가 싫고 좋고 이상하고》, 문학동네, 2021, 66쪽.

32 조르조 아감벤 지음, 정문영 옮김, 앞의 책, 2012, 245쪽에서 재인용한 아우슈비츠 '이슬람교도'의 증언.

33 스베틀라나 알렉시예비치 지음, 연진희 옮김, 앞의 책, 2016, 382쪽.

34 스베틀라나 알렉시예비치 지음, 김하은 옮김, 앞의 책, 2016, 93쪽.

35 조르조 아감벤 지음, 정문영 옮김, 앞의 책, 2012, 90쪽.

36 아감벤은 아우슈비츠를 유대인이 '이슬람교도'로 화하고 인간이 비인간으로 화하는, 삶과 죽음 너머의 실험이 일어나는 장소로 해석했다. '이슬람교도'란 아우슈비츠의 은어로, 동료를 저버리고 자신도 동료에게 버림받은 수인(囚人), 영양실조에 걸린 산송장, 미라 인간, 걸어 다니는 시체를 뜻한다(조르조 아감벤 지음, 정문영 옮김, 앞의 책, 2012, 61~82쪽).

37 마사 C. 누스바움 지음, 정영목 옮김, 《인간성 수업》, 문학동네, 2018.

38 스베틀라나 알렉시예비치 지음, 연진희 옮김, 앞의 책, 2016, 158쪽.

39 스베틀라나 알렉시예비치 지음, 김하은 옮김, 앞의 책, 2016, 196쪽.

40 히나가 왜 주체적으로 판단하지 않고 호다카의 선택에 따라 움직이는가 하는 문제는 젠더적 성찰이 필요하지만, 논의 집중성을 위해 상세히 논하지 않는다.

41 영화 〈인터스텔라〉에서 나사의 총책임자는 쿠퍼에게 지구인이 이주할 대체 행성을 찾아 시행할 플랜 A, B를 제시하지만, 사실 애초에 플랜 A는 불

가능한 계획이었다. 목적을 관철하기 위해 거짓말을 한 것이다.

42 이에 관해서는 최기숙, 〈조선후기 열녀 담론(사)와 미망인 담론(사)의 통계해석적 연구: 17~20세기 초 '여성생활사 자료집'을 통해 본 현황과 추이〉, 《한국고전여성문학연구》 35, 한국고전여성문학회, 2017, 3장을 참조.

43 조르조 아감벤 지음, 정문영 옮김, 앞의 책, 2012, 19~20, 35쪽.

44 스베틀라나 알렉시예비치 지음, 연진희 옮김, 2016, 187쪽.

45 필자는 같은 사례에 대해 조선시대 사대부를 대상으로 케이스 스터디를 수행한 적이 있다. 분석 결과는 가치관 지키기, 자신에 대한 긍정적 평가와 대화를 기억하기, 고통을 글로 표현하기, 신념을 강화하는 독서하기, 자신이 이미 죽었다고 생각하고 자서전을 써보기 등이다(최기숙, 앞의 논문, 2015, 511~522쪽을 참조).

46 이에 관한 논의는 최기숙, 앞의 논문, 2015, 1~2장을 참조.

47 스베틀라나 알렉시예비치 지음, 연진희 옮김, 앞의 책, 2016, 261쪽.

48 스베틀라나 알렉시예비치 지음, 박은정 옮김, 앞의 책, 2015, 242쪽.

49 스베틀라나 알렉시예비치 지음, 연진희 옮김, 앞의 책, 2016, 390쪽.

50 프리모 레비지음 , 이소영 옮김, 앞의 책, 2014, 36~37쪽.

51 슬라보예 지젝은 가까운 사람이 사망했을 때 이를 인정하지 않는 경우, 이성적으로는 알고 있지만, 주관적으로는 인정하지 않는 태도에 해당한다고 보고, 이를 코로나바이러스를 대하는 태도에 비유했다(슬라보예 지젝 지음, 강우성 옮김, 앞의 책, 2021, 199쪽). 이성적 인지와 주관적 배제의 양립은 고통을 부정하려는 일반적 태도다.

52 스베틀라나 알렉시예비치 지음, 김하은 옮김, 앞의 책, 2016, 379쪽.

53 스베틀라나 알렉시예비치 지음, 박은정 옮김, 앞의 책, 2015, 95쪽.

54 스베틀라나 알렉시예비치 지음, 박은정 옮김, 앞의 책, 2015, 146쪽.

55 스베틀라나 알렉시예비치 지음, 김하은 옮김, 앞의 책, 2016, 62쪽.

56 프리모 레비 지음, 이소영 옮김, 앞의 책, 2014, 176쪽.

57 프리모 레비는 철학자 장 아메리(본명은 한스 차임 마이어로, 그 또한 아우슈비츠에 수용된 바 있으며, 자살로 생을 마감했다)가 자신을 '용서하는 사람'으로 정의한 것을 부정하면서 "당시 우리의 적들 중 그 누구도 나는 용서하지 않았다"(프리모 레비 지음, 이소영 옮김, 앞의 책, 2014, 165쪽)라고 썼다. 그는 범죄를 저지른 사람이 뉘우치지 않는다면 그 대가를 치러야 하며, 이때 말로만 뉘우치는 것으로는 안 되고, 팩트로써 자신이 더 이상 예전의 사람이 아니라는 것을 증명해야만 용서할 수 있다는 소신을 분명히 밝혔다(같은 책, 258쪽).

58 스베틀라나 알렉시예비치 지음, 연진희 옮김, 앞의 책, 2016, 340쪽.

59 스베틀라나 알렉시예비치 지음, 김은혜 옮김, 앞의 책, 2011, 57쪽.

60 스베틀라나 알렉시예비치 지음, 김은혜 옮김, 앞의 책, 2011, 390쪽.

61 '경로의 날'과 '어린이날'은 이름을 바꾸어 '노인 힘내라 날'과 '아이들에게 사죄하는 날'이 되었고, '체육의 날'은 몸이 생각처럼 커지지 않는 아이들이 슬퍼하지 않도록 '몸의 날'이 되었으며, '근로감사의 날'은 일하고 싶어도 일할 수 없는 젊은이들이 상처받지 않도록 하기 위해 '살아 있는 것만으로 좋아요 날'이 되었다'(다와다 요코 지음, 남상욱 옮김, 앞의 책, 2018, 62~63쪽).

62 이 문장은 실제로 나치 점령기에 수용소에 감금된 경험이 있었던 브루노 베텔하임의 저서 The Informed Heart(New York: The Free Press, 1960, p.157)에 서술된 것을 재구성했다(조르조 아감벤 지음, 정문영 옮김, 앞의 책, 2012, 84쪽의 인용을 참조).

63 스베틀라나 알렉시예비치 지음, 김하은 옮김, 앞의 책, 2016, 107쪽.

64 스베틀라나 알렉시예비치 지음, 김하은 옮김, 앞의 책, 2016, 195쪽.

65 스베틀라나 알렉시예비치 지음, 김은혜 옮김, 앞의 책, 2011, 339쪽.

66 흔히들 책이 인생을 바꿀 수 있는지에 대해 질문하는데, 캐럴라인 냅의 책(국내 번역본은 고정아 옮김, 《드링킹, 그 치명적 유혹》, 나무처럼, 2017)을 읽고

알코올을 끊었다는 번역자 김명남 씨에 따르면 분명히 그렇다(캐럴라인 냅 지음, 김명남 옮김, '옮긴이의 말', 《명랑한 은둔자》, 바다출판사, 2020). 재난과 고통에 대한 서사가 어려움을 겪는 이들의 삶을 바꿀 수 있는가에 대해 묻는다면 나 역시 그렇다고 말하고 싶다. 단, 독서와 경험을 자기 삶과 몸에 받아들이기로 결정하고, 실제로 그랬을 때만 가능하다. 같은 이유로 학문이나 독서에 대해 일상의 실천 없이, 지식-분석(비평)으로서만 수행하는 이들을 나는 깊이 신뢰하지 않는다. 나 자신의 수많은 순간을 포함해서까지도.

67 '다크 투어리즘' 프로그램은 현재 세계 각 지역에서 비평과 성찰이 수집되고 있기에, 아직은 실험 단계로 판단된다. 비판받는 요소는 자본화, 상업화의 측면이다. 그러나 재난과 비극에 접근하는 태도를 성찰하고 공유하기에 유용한 지점이 있다. '체르노빌 투어'를 운영하는 아즈마 히로키는 목적 없이 참가하는 '관광객의 관점'이 오히려 체르노빌의 다층적 현실을 발견하고 모순된 현실을 있는 그대로 받아들이는 데 도움이 된다고 말한다(아즈마 히로키 지음, 안찬 옮김, 《느슨하게 철학하기》, 북노마드, 2021, 82~83쪽). 한국에서 '다크 투어리즘'은 '역사 교훈 여행'으로 명명되기도 하는데, '교훈'이라는 개념이 '다크 투어리즘'의 목적과 의의를 한계 짓기에, 부적절하다는 의견도 있다. 한국의 사례로 제주 4.3 평화공원, 거제 포로수용소, 서울 서대문 형무소, DMZ(비무장지대), 광주 5·18기념공원, 그리고 전남 진도의 팽목항 등이 주목받았다. 이에 대한 성찰적 논의 중 최근 연구로는 박영균, 〈현대성의 성찰로서 다크 투어리즘과 기획의 방향〉, 《로컬리티 인문학》 25, 부산대 한국민족문화연구소, 2021을 참조.

6 기후 위기와 생태적 슬픔(ecological grief): 수치와 희망의 세계

I 서울환경운동연합 유튜브 〈그레타 툰베리 '유엔 기후행동 정상회의' 연

설 풀영상 〈한글 자막〉 정혜선 번역, 2019.09.23. https://www.youtube.com/watch?v=BvF8yG7G3mU&t=1s.

2 Kretz, Lisa, "Emotional Solidarity: Ecological Emotional Outlaws Mourning Environmental Loss and Empowering Positive Change," in *Mourning Nature : Hope at the Heart of Ecological Loss and Grief*, eds. Ashlee Cunsolo, and Karen Landman, McGill-Queen's University Press, 2017, p.268.

3 현재 이름은 탄소중립녹색성장위원회(2022.3.25.)다.

4 Neckel, Sighard & Hasenfratz, Martina, "Climate emotions and emotional climates: The emotional map of ecological crises and the blind spots on our sociological landscapes," *Social Science Information* 60(2), 2021, pp.253~271.

5 Neckel, Sighard & Hasenfratz, Martina, 위의 논문, 2021.

6 Neckel, Sighard & Hasenfratz, Martina, 위의 논문, 2021.

7 윤형, 〈베테랑 개발자가 퇴사 후 '멸종반란' 기후활동가가 된 이유〉, 《바이스》 2022년 2월 21일(https://www.vice.com/ko/article/xgz3a4/extinction-rebellion-koreaactivist-talks-about-his-activism).

8 Cunsolo, Ashlee, & Karen Landman, *Mourning Nature: Hope at the Heart of Ecological Loss and Grief*, McGill-Queen's University Press, 2017.

9 Cunsolo, Ashlee, & Karen Landman, 위의 책, 2017.

10 정영신, 〈제주 비자림로의 생태정치와 커먼즈의 변동〉, 《환경사회학 연구》 25-1, 2021, 272쪽.

11 신진숙, 〈환경저항서사와 정동적 생태관〉, 《문화와 사회》 26-1, 2018, 148쪽.

12 신진숙, 위의 논문, 2018, 149~150쪽.

13 Bell, Finn McLafferty, Dennis, Mary Kate, & Brar, Glory, "Doing Hope: Ecofeminist Spirituality Provides Emotional Sustenance to Confront the Climate Crisis," *Journal of Women and Social Work* 1-20, 2021. DOI: 10.1177/0886109920987242.

14 안은재, 〈'지옥에서 온 페미니스트' 슬릭이 밝힌 #굿걸 #힙합 #페미니즘 #비건 #이상형〉, 《스포츠서울》 2020년 6월 18일.
 http://www.sportsseoul.com/news/read/927812?ref=naver#csidx0fc382edd62c767ac937240185dfd51.

15 Gaard, Greta, *Critical Ecofeminism (Ecocritical Theory and Practice)*, Lexington Books, 2017, p.138.

16 Tsing, Anna L., *The Mushroom at the End of the World: On the Possibility of Life in Capitalist Ruins*, Princeton University Press; Reprint edition, 2017.

17 모아, 〈너 내 동료가 돼라〉, 《지구를 사랑하는 우리의 마음이 소중하니까》, 여성환경연대(https://www.ecofem.or.kr/68/?idx=12067185&bmode=view).

18 에두아르도 콘 지음, 차은정 옮김, 《숲은 생각한다: 숲의 눈으로 인간을 보다》, 사월의책, 2018.

19 스테이시 앨러이모 지음, 윤준·김종갑 옮김, 《말, 살, 흙: 페미니즘과 환경정의》, 그린비, 2018, 257~299쪽.

20 김현미, 〈코로나 시대의 '젠더 위기'와 생태주의 사회적 재생산의 미래〉, 《젠더와 문화》 13-2, 2020, 41~77쪽.

21 Bell, Finn McLafferty, Dennis, Mary Kate, & Brar, Glory, 앞의 논문, 2021.

I Henri Bergson, Le Rire: *Essai sur la signification du comique*, Paris, Pierre Turcotte Éditeur, 1912, pp.3~203; 앙리 베르그송 지음, 정연복 옮김, 《웃음: 희극성의 의미에 관한 시론》, 세계사, 1992, 3~170쪽.

2 김대근, 〈박정희 정권기 코미디영화를 통한 국민 명랑화 전략〉, 《정치커뮤니케이션연구》 55, 2019, 85~120쪽.

3 리명철, 〈혁명적인 랑만과 희열을 안겨주는 국립희극단〉, 《민주조선》 2004년 12월 21일.

4 평양연극영화종합대학 청소년영화창작단 연출실장 김천, "화술소품 창작의 나날들", 검색일: 2021년 5월 3일, https://www.youtube.com/watch?v=6VnTPejt5M8&t=3196s.

5 평양연극영화종합대학 청소년영화창작단 연출실장 김천, "화술소품 창작의 나날들", 검색일: 2021년 5월 3일, https://www.youtube.com/watch?v=6VnTPejt5M8&t=3196s.

6 〈국립희극단 창립 10돌 기념보고회, 12.20 인민문화궁전에서 진행〉, 《평양방송》 2004년 12월 20일, 21시 6~15분.

7 위의 기사, 《평양방송》 2004년 12월 20일, 21시 6~15분.

8 위의 기사, 《평양방송》 2004년 12월 20일, 21시 6~15분.

9 박영광, 〈화술소품과 화술형상〉, 《문화어학습》 227, 2006.

IO 중앙예술선동사 부사장 전영범, "화술소품 창작의 나날들", 검색일: 2021년 5월 1일, https://www.youtube.com/watch?v=6VnTPejt5M8&t=3196s.

II 중앙예술선동사 창작과장 한재홍, "화술소품 창작의 나날들", 검색일: 2021년 5월 1일, https://www.youtube.com/watch?v=6VnTPejt5M8&t=3196s.

12 중앙예술선동사 창작과장 한재홍, "화술소품 창작의 나날들", 검색일: 2021년 5월 1일, https://www.youtube.com/watch?v=6VnTPejt5M 8&t=3196s.

13 조문중(김일성계관인 공훈예술가), "화술소품 창작의 나날들", 검색일: 2021년 5월 1일, https://www.youtube.com/watch?v=6VnTPejt5M 8&t=3196s.

14 허명숙, 〈락관의 웃음꽃 피우는 밑거름이 되어 – 중앙예술선동사 작가였던 강병림 동무〉, 《노동신문》 2006년 6월 10일.

15 〈새해공동사설 관철에로 힘있게 불러일으키고 있는 화술소품들이 활발히 창작되고 있다.〉, 《조선예술》 497, 1998.

16 박영광, 앞의 기사, 2006년 10월 11일.

17 허명숙, 앞의 기사, 2006년 6월 10일.

18 허명숙, 앞의 기사, 2006년 6월 10일.

19 윤현주, 〈무대화술소품 형상지도〉, 《예술교육》 66, 2015, 64~66쪽.

20 리명철, 앞의 기사, 2004년 12월 21일.

21 리명철, 앞의 기사, 2004년 12월 21일.

22 김영, 《희극영화와 웃음》, 문학예술종합출판사, 1993, 28~29쪽.

23 김영, 위의 책, 1993, 28쪽.

24 김영, 위의 책, 1993, 30~31쪽.

25 김영, 위의 책, 1993, 11쪽.

26 김영, 위의 책, 1993, 14쪽.

27 김정일, 〈영화예술론〉, 《김정일전집 20》, 조선로동당출판사, 2018, 30~246쪽.

28 김영, 앞의 책, 1993, 42쪽.

29 김철민, 〈선군시대 만담의 특징〉, 《예술교육》 81, 2017, 50쪽.

30 김철민, 위의 기사, 2017년 9월 20일, 50쪽.

31 〈전국 화술소품 경연 진행〉, 《조선예술》 335, 1984, 65쪽.

32 〈전국학생소년궁전(회관) 소조원들의 웅변 및 화술소품경연〉, 《민주조선》, 2004.

33 조선연극동맹 중앙위원회, 〈전국희곡작품현상모집요강〉, 《문학신문》 2005년 4월 9일.

34 현철, 〈제1차 전국만담축전 진행〉, 《예술교육》 29, 2008, 71쪽.

35 신기명, 〈화술소품각색지도에서 얻은 경험〉, 《예술교육》 66, 2010, 61쪽.

36 〈웃음많은 공연무대〉, 《민주조선》 2006년 9월 1일.

37 전은혁, 〈조선인민군협주단에서 창작한 화술소품의 주제사상적 특성〉, 《조선예술》 725, 2017, 59쪽.

38 〈청년야외극장과 우리 생활〉, 《통일신보》 2020년 12월 5일.

39 "화술소품 창작의 나날들", 검색일 2021년 5월 3일, https://www.youtube.com/watch?v=6VnTPejt5M8&t=3196s.

40 김춘경, 《통일신보》가 만난 사람들, "타고난 만담배우 리순홍", 《통일신보》 2021년 5월 22일.

41 배선애, 〈동원된 미디어, 전시체제기 만담부대와 만담가들〉, 《한국극예술연구》 48, 2015, 94쪽.

42 이에 대한 보다 자세한 논의는 박계리, 〈김정은시대 수령색조각상 분석〉, 《한국예술연구》 24, 2019 참조.

8 카디, 죽지 않고 살아 있(남)는 아름다움

1 19세기 면화의 수출에서 인도와 경쟁한 북아메리카(미국)에 '백금'으로 불린 면화가 소개된 건 1607년이었다. 주로 모직을 입던 유럽에 면직물의 원료인 면화가 알려진 시기도 대략 비슷했다.

2	2002년 디자이너 사브야사치 무케르지가 패션쇼에 올린 긴 전통 치마 (lehenga)는 진주, 보석, 구슬을 금실과 은실로 도톰하게 수놓는 자르도시 (Zardoshi) 기법으로 만들었으며, 이 카디는 부유층의 결혼식 신부복으로 자리 잡았다. 들어간 재료와 품에 따라 수백만 원, 수천만 원을 호가한다.

3	라지브 간디, 나라시마 라오, 바지파이 등 역대 총리도 카디에 대한 애정을 드러내고 그 존속에 관심을 두었으나 2014년에 총리가 된 우파 성향의 나렌드라 모디가 정치적 구호와 운동으로 삼으며 카디의 변화에 가속이 붙었다. 모디 정부가 내건 일련의 애국적 구호 'Swadeshi, Vocal for local, Go India, Make in India, Be Indian buy Indian, Self-reliant'도 카디 성장에 긍정적으로 작용했다.

4	모디 총리는 동향의 마하트마 간디처럼 카디는 "그냥 옷이 아니라 가난한 이를 돕는 운동(Mann ki Baat)"이라고 감정적으로 호소했고, 이 정치적 전략이 상당한 효과를 가져왔다.

5	1600년대 유럽에서도 사라사 무명(친츠)의 유행이 '위에서 아래'로 번졌다. 친츠는 전반에는 상층 여성 사이에서 크게 유행했는데 후반부터는 하층 여성도 따라 입으며 '최초의 대중 의복'이라는 평을 받았다.

6	오늘날 패션의 아이콘이자 유명 디자이너가 가장 선호하는 옷감인 카디는 인도 총 직물생산량의 1퍼센트, 연간 약 1억 2000만(12 크로) 미터를 생산한다.

참고문헌

1 아시아적 폐허는 존재하는가

설혜심, 《그랜드 투어-엘리트 교육의 최종 단계》, 웅진지식하우스, 2013

김정락, 〈조바니 바티스타 피라네시의 델라 만니피첸차(Della Magnificenza): 고대 로마건축기술에 대한 열망과 환상 그리고 공포〉, 《미술사학》 24, 2010

민주식, 〈픽처레스크 정원에서의 폐허 예찬: 샌더슨 밀러의 인공폐허건축을 중심으로〉, 《미학》 80, 2014

谷川渥, 《廃墟の美学》, 集英社, 2003

四方田犬彦, 〈廃虚を前にした少年〉, 《廃虚大全》, 中公文庫, 2003

中野美代子, 《チャイナ·ヴィジュアル: 中国エキゾティシズムの風景》, 河出書房新社, 1999

石田圭子, 〈アルベルト·シュペーアの'廃虚価値の理論'をめぐって〉, 《国際文化学研究》 50, 2018

Wu Hung, *A Story of Ruins: Presence and Absence in Chinese Art and Visual Culture*, London: Reaktion Books, 2012

2 천붕지해(天崩地解): 명청 교체기와 유민 화가들의 국망(國亡) 경험

장진성, 〈상회(傷懷)의 풍경: 항성모(項聖謨, 1597-1658)와 명청(明淸) 전환기〉, 《미술사와 시각문화》 27, 2021

孔定芳, 《淸初遺民社會: 满汉异质文化整合視野下的历史考察》, 湖北人民出版社, 2009

小林富司夫, 《八大山人: 生涯と芸術》, 木耳社, 1982

杨新, 《項聖謨》, 上海人民美術出版社, 1982

呂留良, 〈亂後過嘉興(其一)〉

李洁非, 《天崩地解: 黃宗羲传》, 作家出版社, 2014

朱良志, 《石涛研究》, 北京大学出版社, 2005

朱良志, 《八大山人研究》, 安徽教育出版社, 2008

蔡敏, 《淸初江南遺民画家与遺民画研究》, 中国社会科学出版社, 2018

汪青, 《天崩地解: 1644大变局》, 山西人民出版社, 2010

徐正, 〈呂留良诗歌略论〉, 《苏州大学学报(哲学社会科学版)》 1992年 第1期, 1992

饒宗頤, 〈張大風及其家世〉, 《中國文化研究所學報》 第8卷 第1期, 1976

赵永纪, 〈淸初遺民诗概观〉, 《复旦学报(社会科学版)》 1987年 第1期, 1987

陳芳芳, 〈朱耷《个山小像》與明淸文人風尚〉, 《明淸研究》 20, 2017

James Cahill, *Hills Beyond a River: Chinese Painting of the Yüan Dynasty*,

1279-1368, New York and Tokyo: Weatherhill, 1976

James Cahill, *The Distant Mountains: Chinese Painting of the Late Ming Dynasty, 1570-1644*, Tokyo and New York: Weatherhill, 1982

Jonathan Hay, "The Suspension of Dynastic Time," in *Boundaries in China*, ed. John Hay, London: Reaktion Books, 1994

Jonathan Hay, *Shitao: Painting and Modernity in Early Qing China*, Cambridge and New York: Cambridge University Press, 2001

Lynn A. Struve, *The Southern Ming, 1644-1662*, New Haven and London: Yale University Press, 1984

Peter C. Sturman and Susan S. Tai, eds., *The Artful Recluse: Painting, Poetry, and Politics in Seventeenth-Century China*, Santa Barbara: Santa Barbara Museum of Art; Munich: DelMonico/Prestel, 2012

Wai-yee Li, "Introduction," in *Trauma and Transcendence in Early Qing Literature*, ed. Wilt L. Idema, Wai-yee Li, and Ellen Widmer, Cambridge, MA and London: Harvard University Asia Center, 2006

Wang Fangyu, Richard M. Barnhart, and Judith G. Smith, eds., *Master of the Lotus Garden: The Life and Art of Bada Shanren (1626-1705)*, New Haven: Yale University Art Gallery; Yale University Press, 1990

Wen C. Fong, "The Individual Masters," in *Possessing the Past: Treasures from the National Palace Museum, Taipei*, ed. Wen C. Fong and James C. Y. Watt, New York: The Metropolitan Museum of Art, 1996

Eun-hwa Park, "The World of Idealized Reclusion: Landscape Painting of Hsiang Sheng-mo (1597-1658)," Ph.D. dissertation, the University of Michigan, 1992

Frederic Wakeman, Jr., "Romantics, Stoics, and Martyrs in Seventeenth-

Century China," *Journal of Asian Studies*, vol. 43, no. 2, 1984

Jerome Silbergeld, "Political Symbolism in the Landscape Painting and Poetry of Kung Hsien (c. 1620-1689)," Ph.D. dissertation, Stanford University, 1974

Jerome Silbergeld, "Kung Hsien's Self-Portrait in Willows, with Notes on the Willow in Chinese Painting and Literature," *Artibus Asiae*, vol. 42, no. 1, 1980

Kela Shang, "Visualizing Social Spaces: Site and Situation in Xiang Shengmo's (1597-1658) Art," Ph.D. dissertation, Stanford University, 2007

William Ding Yee Wu, "Kung Hsien," Ph.D. dissertation, Princeton University, 1979

3 선조(宣祖)의 위기의식과 임진왜란, 그리고 그림 속 주인공이 된 여성과 하층민

《조선왕조실록》

姜世晃, 《豹菴稿》

盧守愼, 《穌齋集》

朴齊家, 《貞蕤閣集》

徐居正 等編, 《東文選》

徐有榘, 《林園經濟志》

沈守慶, 《遣閑雜錄》

魚叔權, 《稗官雜記》

李景奭, 《白軒先生集》

李德懋,《靑莊館全書》

李時發,《碧梧遺稿》

李滉,《退溪集》

鄭惟吉,《林塘遺稿》

趙龜命,《東谿集》

趙榮祏,《觀我齋稿》

崔岦,《簡易集》

許穆,《記言》

강명관,《공안파와 조선 후기 한문학》, 소명출판, 2007

김원룡 편,《한국의 미 21, 단원 김홍도》, 중앙일보사, 1985

김종수,《조선시대 궁중연향과 여악연구》, 민속원, 2001

린 헌트 지음, 전진성 옮김,《인권의 발명》, 돌베개, 2009

박상환,《조선시대 기로정책 연구》, 혜안, 2000

박정혜,《조선시대 궁중기록화 연구》, 일지사, 2000

박정혜,《조선시대 사가기록화, 옛 그림에 담긴 조선 양반가의 특별한 순간들》, 혜
　　　화1117, 2022

박현욱,《성시전도시로 읽는 18세기 서울》, 보고사, 2015

서인화·진준현,《조선시대 음악풍속도》Ⅰ, 민속원, 2002

시마다 겐지 지음, 김석근 옮김,《주자학과 양명학》, AK, 2020

신병주,《우리 역사 속 전염병》, 매일경제신문사, 2022

신향림,《조선 朱子學 陽明學을 만나다》, 심산, 2015

이규상 지음, 민족문학사연구소 한문학분과 옮김,《18세기 조선 인물지, 幷世才
　　　彦錄》, 창작과 비평사, 1997

全義李氏淸江公派花樹會 編,《慶壽集》, 友一出版社, 1979

한영우,《정조의 화성행차 그 8일》, 효형출판, 1998

호암미술관 편, 《朝鮮前期國寶展: 위대한 문화유산을 찾아서 2》, 호암미술관, 1996

강명관, 〈조선후기 漢詩와 繪畫의 교섭: 풍속화와 기속시를 중심으로〉, 《한국한문학연구》 30, 2002

김문식, 〈1719년 숙종의 기로연 행사〉, 《史學志》 40, 2008

문미애, 〈조귀명(趙龜命)의 〈매분구옥랑전(賣粉嬌玉娘傳)〉 읽기: '전기(傳奇)'적 인물형과 열린 구조로서〉, 《문화와 융합》 43, 2021

박영민, 〈조선시대의 미인도와 여성초상화 독해를 위한 제언〉, 《한문학논집》 42, 2015

박정혜, 〈16·17세기의 司馬榜會圖〉, 《미술사연구》 16, 2002

방상근, 〈동서분당과 선조의 리더십: 당쟁의 기원에 관한 재해석〉, 《정치사상연구》 25, 2019

선승혜, 《전주정절선생집》에 실린 김시(1524~1593)의 도연명의 초상화와 귀거래도〉, 《민족문화연구》 60, 2013

유옥경, 〈1585년 宣祖朝耆英會圖 考察〉, 《東垣學術論文集》 3, 2000

유완상, 〈선조 전반기(1575~1584) 정국변화에 관한 고찰〉, 《지역연구소 논문집》 8, 1999

임민정, 〈김시의 동자견려도 연구〉, 서울대학교 석사학위논문, 2017

鄭于澤, 〈來迎寺 阿彌陀淨土圖〉, 《佛敎美術》 12, 1994

정재영, 〈'안락국태자전변상도'라는 글〉, 《문헌과 해석》 2, 1998

조규희, 〈16세기 후반~17세기 초반 경교사족들의 사가(私家)문화와 사가행사도〉, 《미술사의 정립과 확산》 1, 사회평론, 2006

조규희, 《朝鮮時代 別墅圖 硏究》, 서울대학교 박사학위논문, 2006

조규희, 〈1746년의 그림: '시대의 눈'으로 바라본 〈장주묘암도〉와 규장각 소장 《관동십경도첩》〉, 《미술사와 시각문화》 6, 2007

조규희, 〈경화사족의 전쟁 기억과 회화〉, 《역사와 경계》 71, 2009

조규희, 〈명종의 친정체제(親政體制) 강화와 회화(繪畵)〉, 《미술사와 시각문화》 11, 2012

조규희, 〈만들어진 명작: 신사임당과 초충도(草蟲圖)〉, 《미술사와 시각문화》 12, 2013

조규희, 〈김홍도 필 〈기로세련계도〉와 '풍속화'적 표현의 의미〉, 《미술사와 시각문화》 24, 2019

조규희, 〈숭불(崇佛)과 숭유(崇儒)의 충돌, 16세기 중엽 산수 표현의 정치학: 〈도갑사관세음보살삼십이응탱〉과 〈무이구곡도〉 및 〈도산도〉〉, 《미술사와 시각문화》 27, 2021

崔耕苑, 〈조선전기 왕실 比丘尼院 女僧들이 후원한 불화에 보이는 女性救援〉, 《東方學志》 156, 2011

崔耕苑, 〈조선전기 불교회화에 보이는 '接引龍船' 도상의 淵源〉, 《미술사연구》 25, 2011

최성희, 〈조선후기 평생도 연구〉, 이화여자대학교 석사학위논문, 2001

ジョ ギュヒ(조규희), 〈壬辰倭乱以降における朝鮮士大夫の文化認識と繪畫〉, 《東アジアにおける戦争と絵画》, 甲南大学総合研究所, 2012

4 재난이 만든 아름다움, 반 시게루(坂茂)의 재난 건축

페니 스파크 지음, 김상규·이희명 옮김, 《디자인의 탄생》, 안그라픽스, 2013

Ban Shigeru, *Shigeru Ban Humanitarian Architecture*, Aspen Art Museum, 2014

5 고통의 아포리아, 세상은 당신의 어둠을 회피한다:
재난[고통]은 어떻게 인간을 미적 주체로 재구성하는가

〈그래비티〉, 알폰소 쿠아론 감독, 2013

〈날씨의 아이〉, 신카이 마코토 감독, 2019

〈라이프 오브 파이〉, 이안 감독, 2012

〈밀양〉, 이창동 감독, 2007

〈스윙키즈〉, 강형철 감독, 2018

〈애드 아스트라〉, 제임스 그레이 감독, 2019

〈오빠생각〉, 이한 감독, 2015

〈우아한 거짓말〉, 이한 감독, 2014

〈원더〉, 스티븐 크보스키 감독, 2017

〈인터스텔라〉, 크리스토퍼 놀란 감독, 2014

〈자기 앞의 생〉, 에드아르도 폰티 감독, 2020

〈콘택트〉, 로버트 저메키스 감독. 1997

〈클레어의 카메라〉. 홍상수 감독, 2017

다와다 요코 지음, 남상욱 옮김, 《헌등사》, 자음과모음, 2018

다큐멘터리 〈Noble Asks〉 제작팀·장원재, 《오래된 질문》, 다산초당, 2021

디디에 앙지외 지음, 권정아·안석 옮김, 《피부자아》, 인간희극, 2013

르네 지라르 지음, 박무호·김진식 옮김, 《폭력과 성스러움》, 민음사, 2000

르네 지라르 지음, 김진식 옮김, 《희생양》, 민음사, 2007

마사 C. 누스바움 지음, 정영목 옮김, 《인간성 수업》, 문학동네, 2018

백은선, 《나는 내가 싫고 좋고 이상하고》, 문학동네, 2021

스베틀라나 알렉시예비치 지음, 김은혜 옮김, 《체르노빌의 목소리》, 새잎, 2011

스베틀라나 알렉시예비치 지음, 박은정 옮김, 《전쟁은 여자의 얼굴을 하지 않았

다》, 문학동네, 2015

스베틀라나 알렉시예비치 지음, 김하은 옮김, 《세컨드핸드타임: 호모 소비에티쿠스의 최후》, 이야기가있는집, 2016

스베틀라나 알렉시예비치 지음, 연진희 옮김, 《마지막 목격자들》, 글항아리, 2016

슬라보예 지젝 지음, 강우성 옮김, 《잃어버린 시간의 연대기》, 북하우스, 2021

아즈마 히로키 지음, 양지연 옮김, 《체르노빌 다크 투어리즘 가이드》, 마티, 2015

아즈마 히로키 지음, 안찬 옮김, 《느슨하게 철학하기》, 북노마드, 2021

안네 프랑크 지음, 배수아 옮김, 《안네의 일기》, 책세상, 2021

안드레이 타르콥스키 지음, 라승도 옮김, 《시간의 각인》, 곰출판, 2021

앙투안 드 생텍쥐페리 지음, 이희영 옮김, 《어린왕자》, 동서문화사, 1988

에디트 에바 에거 지음, 안진희 옮김, 《마음 감옥에서 탈출했습니다》, 위즈덤하우스, 2021

조르조 아감벤 지음, 정문영 옮김, 《아우슈비츠의 남은 자들: 문서고와 증인》, 새물결, 2012

지그문트 바우만 지음, 정일준 옮김, 《현대성과 홀로코스트》, 새물결, 2013

최효찬, 《장 보드리야르》, 커뮤니케이션북스, 2016

캐럴라인 냅 지음, 고정아 옮김, 《드링킹, 그 치명적 유혹》, 나무처럼, 2017

캐럴라인 냅 지음, 김명남 옮김, 《명랑한 은둔자》, 바다출판사, 2020

캐서린 메이 지음, 이유진 옮김, 《우리의 인생이 겨울을 지날 때》, 웅진지식하우스, 2021

프리모 레비 지음, 이소영 옮김, 《가라앉은 자와 구조된 자》, 돌베개, 2014

필립 K. 딕 지음, 박중서 옮김, 《안드로이드는 전기양이 꿈을 꾸는가?》, 폴라북스, 2013

한병철 지음, 이재영 옮김, 《고통 없는 사회: 왜 우리는 삶에서 고통을 추방하는가》, 김영사, 2021

박영균, 〈현대성의 성찰로서 다크 투어리즘과 기획의 방향〉, 《로컬리티 인문학》 25, 부산대 한국민족문화연구소, 2021

최기숙, 〈고통의 감수성과 희망의 윤리〉, 《민족문학사연구》 59, 민족문학사학회, 2015

최기숙, 〈조선후기 열녀 담론(사)와 미망인 담론(사)의 통계해석적 연구: 17~20세기 초 '여성생활사 자료집'을 통해 본 현황과 추이〉, 《한국고전여성문학연구》 35, 한국고전여성문학회, 2017

6 기후 위기와 생태적 슬픔(ecological grief): 수치와 희망의 세계

마리아 이바노브나 츠베타예바 지음, 이종현 옮김, 《끝의 시》, 읻다, 2020

스테이시 앨러이모 지음, 윤준·김종갑 옮김, 《말, 살, 흙: 페미니즘과 환경정의》, 그린비, 2018

에두아르도 콘 지음, 차은정 옮김, 《숲은 생각한다: 숲의 눈으로 인간을 보다》, 사월의책, 2018

김현미, 〈코로나 시대의 '젠더 위기'와 생태주의 사회적 재생산의 미래〉, 《젠더와 문화》 13-2, 2020

신진숙, 〈환경저항서사와 정동적 생태관〉, 《문화와 사회》 26-1, 2018

정영신, 〈제주 비자림로의 생태정치와 커먼즈의 변동〉, 《환경사회학 연구》 25-1, 2021

모아, 〈너 내 동료가 돼라〉, 《지구를 사랑하는 우리의 마음이 소중하니까》, 여성환경연대

안은재, 〈'지옥에서 온 페미니스트' 슬릭이 밝힌 #굿걸 #힙합 #페미니즘 #비건 #

이상형〉,《스포츠서울》2020년 6월 18일

윤형, 〈베테랑 개발자가 퇴사 후 '멸종반란' 기후활동가가 된 이유〉,《VICE》
2022년 2월 21일

Alaimo, S., *Bodily Natures: Science, Environment, and the Material Self*,
 Bloomington: Indiana University Press, 2010

Cunsolo, Ashlee, & Karen Landman, *Mourning Nature: Hope at the Heart
 of Ecological Loss and Grief*, Montreal & Kingston: McGill-Queen's
 University Press, 2017

Gaard, Greta, *Critical Ecofeminism (Ecocritical Theory and Practice)*, Lexington
 Books, 2017

Gruen, Lori, *Entangled Empathy: An Alternative Ethic for Our relationships
 with Animals*, New York: Lantern Books, 2015

Kretz, Lisa, "Emotional Solidarity: Ecological Emotional Outlaws Mourning
 Environmental Loss and Empowering Positive Change," in *Mourning
 Nature : Hope at the Heart of Ecological Loss and Grief*, eds. Ashlee
 Cunsolo, and Karen Landman, McGill-Queen's University Press, 2017

Oliver-Smith, Anthony, & Susanna M. Hoffman, "Introduction: Why
 Anthropologists Should Study Disasters," in *Catastrophe & Culture:
 Anthropology of Disaster*, SAR Press, 2002

Tsing, Anna L., *The Mushroom at the End of the World: On the Possibility
 of Life in Capitalist Ruins*, Princeton University Press: Reprint edition,
 2017

Bell, Finn McLafferty, Dennis, Mary Kate, & Brar, Glory, "Doing Hope:
 Ecofeminist Spirituality Provides Emotional Sustenance to Confront the

Climate Crisis," *Journal of Women and Social Work* 1-20, 2021. DOI: 10.1177/0886109920987242

Neckel, Sighard, & Hasenfratz, Martina, "Climate emotions and emotional climates: The emotional map of ecological crises and the blind spots on our sociological landscapes," *Social Science Information*, 60(2), 2021

7 위기의 시대, 북한의 문예 정책과 '웃음'의 정치

김영, 《희극영화와 웃음》, 문학예술종합출판사, 1993

김정일, 《김정일전집 20》, 조선로동당출판사, 2018

앙리 베르그송 지음, 정연복 옮김, 《웃음: 희극성의 의미에 관한 시론》, 세계사, 1992

공임순, 〈전시체제기 징병취지 '야담만담부대'의 활동상과 프로파간다화의 역학〉, 《한국근대문학연구》 26, 2012

김대근, 〈박정희 정권기 코미디영화를 통한 국민 명랑화 전략〉, 《정치커뮤니케이션연구》 55, 2019

김동훈, 〈총체성에 저항하는 수단으로서의 아이러니와 웃음(2): 웃음-강요된 진지함 vs. 전복적 웃음〉, 《미학》 83-1, 2017

박계리, 〈김정은시대 수령색조각상 분석〉, 《한국예술연구》 24, 2019

배선애, 〈동원된 미디어, 전시체제기 만담부대와 만담가들〉, 《한국극예술연구》, 48, 2015

우수진, 〈재담과 만담, '비-의미'와 '진실'의 형식: 박춘재와 신불출을 중심으로〉, 《한국연극학》 64, 2017

이성희, 〈북한 '화술소품' 관객연구: 웃음의 사회적 기능을 중심으로〉, 북한대학원

대학교 석사학위논문, 2020

김철민, 〈선군시대 만담의 특징〉,《예술교육》 81, 2017년 9월 20일

김춘경,《〈통일신보〉가 만난 사람들 "타고난 만담배우 리순홍"〉,《통일신보》
2021년 5월 22일

리명철, 〈혁명적인 랑만과 희열을 안겨주는 국립희극단〉,《민주조선》 2004년
12월 21일

박영광, 〈화술소품과 화술형상〉,《문화어학습》 227, 2006년 10월 11일

신기명, 〈화술소품각색지도에서 얻은 경험〉,《예술교육》 38, 2010년 4월 10일

윤현주, 〈무대화술소품 형상지도〉,《예술교육》 66, 2015년 3월 25일

전은혁, 〈조선인민군협주단에서 창작한 화술소품의 주제사상적 특성〉,《조선예
술》 725, 2017년 5월 5일

조선연극동맹 중앙위원회, 〈전국희곡작품현상모집요강〉,《문학신문》 2005년 4월
9일

허명숙, 〈락관의 웃음꽃 피우는 밑거름이 되어―중앙예술선동사 작가였던 강병림
동무〉,《노동신문》 2006년 6월 10일

현철, 〈제1차 전국만담축전 진행〉,《예술교육》 29, 2008

〈전국 화술 소품경연 진행〉,《조선예술》 335, 1984년 11월 10일

〈새해공동사설 관철에로 힘있게 불러일으키고 있는 화술소품들이 활발히 창작되
고 있다.〉,《조선예술》 497, 1998년 5월 1일

〈전국학생소년궁전(회관) 소조원들의 웅변 및 화술소품경연〉,《민주조선》 2004년
4월 14일

〈국립희극단 창립 10돌 기념보고회, 12.20 인민문화궁전에서 진행〉,《평양방송》
2004년 12월 20일

〈웃음많은 공연무대〉,《민주조선》 2006년 9월 1일

〈청년야외극장과 우리 생활〉,《통일신보》2020년 12월 5일

"화술소품 창작의 나날들", 검색일: 2021년 5월 3일, https://www.youtube.com/watch?v=6VnTPejt5M8&t=3196s.

Henri Bergson, *Le Rire : Essai sur la signification du comique*, Paris, Pierre Turcotte Éditeur, 1912

8 카디, 죽지 않고 살아 있(남)는 아름다움

이옥순,《인도 현대사》, 창비, 2007

Fee, Sarah, ed., *Cloth that Changed the World : The Art and Fashion of Indian Chintz*, Yale University Press, 2020

Gonsalves, Peter, *Khadi : Gandhi's Mega Symbol of Subversion*, Sage Publications, 2012.

Postrel, Virginia, *The Fabric of Civilization : How Textiles Made the World*, Basic Books, 2020

Riello, Giorgio, *How India Clothed the World : The World of South Asian Textiles, 1500–1850*, Brill Publishers, 2013

Sandhu, Arti, *Indian Fashion : Tradition, Innovation, Style*, Bloomsbury Publishing, 2014

Gupta, Charu, "Fashioning Swadeshi : Clothing Women in Colonial North India," *Economic and Political Weekly* 47(42), 2012

Srivastava, Meenu, "Khadhi : Exploration of Current Market Trend,"

International Journal of Applied Home Science 4(7&8), 2017

Trivedi, Lisa, "Visually Mapping the "Nation": Swadeshi Politics in Nationalist India, 1920-1930," *The Journal of Asian Studies* 62(1), 2003

Arrian, Excerpted from Arrian, "The Indica", Anabasis of Alexander, together with the Indica, E.J. Chinnock, tr. (London: Bohn, 1893), ch.1-16, Alexander the Great : the Anabasis and the Indica : Arrian : Free Download, Borrow, and Streaming : Internet Archive (2022. 11. 20. 확인)

Broadberry, Stephen and Gupta, Bishnupriya, "Cotton Textiles and The Great Divergence: Lancashire, India and Shifting Competitive Advantage, 1600-1850", http://www.iisg.nl/hpw/papers/broadberry-gupta.pdf (2022. 11. 20. 확인)

Jain, Ektaa, "Khadi : A Cloth and Beyond", Gandhian view On Swadeshi/ Khadi, https://www.mkgandhi.org//articles/khadi-a-cloth-and-beyond. html (2022. 11. 20. 확인)

Joshi, Divya, Edited & Introduced, Gandhiji on KHADI, Microsoft Word - gandhijionkhadi (mkgandhi.org) (2022. 11. 20. 확인)

백영서

연세대학교 명예교수이자 세교연구소 이사장. 서울대 동양사학과를 졸업 후
서울대 대학원 동양사학과에서 중국현대사로 박사학위를 취득했다. 한림대
교수를 거쳐 연세대 사학과 교수로 재직했다. 현대중국학회 회장, 중국근현대
사학회 회장, 계간《창작과비평》주간을 역임했다. 지은 책으로《思想東亞: 朝
鮮半島視角的歷史與實踐》,《핵심현장에서 동아시아를 다시 묻다》,《사회인
문학의 길》,《橫觀東亞》,《共生への道と核心現場》,《중국현대사를 만든 세 가
지 사건: 1919·1949·1989》,《동아시아의 귀환: 중국의 근대성을 묻는다》등이
있다.

강태웅

광운대학교 동북아문화산업학부 교수. 일본 영상문화론, 표상문화론을 전공
했다. 지은 책으로《전후 일본의 보수와 표상》(공저),《키워드로 읽는 동아시
아》(공저),《일본과 동아시아》(공저),《가미카제 특공대에서 우주전함 야마토까
지》(공저),《3·11 동일본대지진과 일본》(공저),《일본대중문화론》(공저),《싸우

는 미술: 아시아 태평양전쟁과 일본미술》(공저), 《이만큼 가까운 일본》, 《아름다운 사람》(공저), 《흔들리는 공동체, 다시 찾는 일본》(공저), 《밖에서 본 아시아, 美》(공저) 등이 있고, 옮긴 책으로 《일본 영화의 래디컬한 의지》, 《복안의 영상: 나와 구로사와 아키라》, 《화장의 일본사》 등이 있다.

장진성

서울대학교 고고미술사학과 교수. 한국 및 중국회화사를 전공했다. 지은 책으로 《단원 김홍도: 대중적 오해와 역사적 진실》, 《Landscapes Clear and Radiant: The Art of Wang Hui, 1632-1717》(공저), 《Art of the Korean Renaissance, 1400-1600》(공저), 《Diamond Mountains: Travel and Nostalgia in Korean Art》(공저), 《밖에서 본 아시아, 美》(공저) 등이 있고, 옮긴 책으로 《화가의 일상: 전통시대 중국의 예술가들은 어떻게 생활하고 작업했는가》가 있다. 주요 논문으로 〈상회(傷懷)의 풍경: 항성모(項聖謨, 1597-1658)와 명청(明淸) 전환기〉, 〈전 안견 필 〈설천도〉와 조선 초기 절파화풍의 수용 양상〉 등이 있다.

조규희

서울대학교 강사이자 연세대학교 객원교수. 서울대학교 인문대학 고고미술사학과를 졸업한 후 동 대학원에서 산거도(山居圖) 연구로 석사학위를, 별서도(別墅圖) 연구로 박사학위를 받았다. 한국의 사회와 문화에 지대한 영향을 미친 '성공한' 미술 작품의 효과와 그 정치적, 사회문화적 의미에 주된 관심을 두고 연구하고 있다. 미국 하버드대학교 옌칭연구소 객원연구원과 고려대학교 연구교수를 지냈다. 지은 책으로 《산수화가 만든 세계》, 《그림에게 물은 사대부의 생활과 풍류》(공저), 《한국의 예술 지원사》(공저), 《새로 쓰는 예술사》(공

저) 등이 있고, 주요 논문으로 〈숭불(崇佛)과 숭유(崇儒)의 충돌, 16세기 중엽 산수 표현의 정치학: 〈도갑사관세음보살삼십이응탱〉과 〈무이구곡도〉 및 〈도산도〉〉, 〈안평대군의 상서(祥瑞) 산수: 안견 필 〈몽유도원도〉의 의미와 기능〉, 〈만들어진 명작: 신사임당과 초충도(草蟲圖)〉 등이 있다.

최경원

성균관대학교 디자인학부 겸임교수. 산업디자인을 전공했다. 주요 저서로 《GOOD DESIGN》, 《붉은색의 베르사체 회색의 아르마니》, 《르 코르뷔지에 VS 안도 타다오》, 《OH MY STYLE》, 《디자인 읽는 CEO》, 《Great Designer 10》, 《알렉산드로 멘디니》, 《(우리가 알고 있는) 한국 문화 버리기》, 《아름다운 사람》(공저), 《밖에서 본 아시아, 美》(공저) 등이 있다.

최기숙

연세대학교 국학연구원 교수. 고전문학과 한국학, 젠더와 감성을 연구한다. 영역을 횡단하며 글을 쓰는 창의활동가를 지향한다. 지은 책으로 《이름 없는 여자들, 책갈피를 걸어 나오다》, 《계류자들》, 《Classic Korean Tales with Commentaries》, 《처녀귀신》, 《일곱 시선으로 들여다본 〈기생충〉의 미학》(공저), 《Bonjour Pansori!》(공저), 《集體情感的譜系》(공저), 《韓國, 朝鮮の美を讀む》(공저), 《Impagination》(공저) 등이 있고, 주요 논문으로 〈조선시대(17~20세기 초) 壽序의 문예적 전통과 壽宴 문화〉, 〈신자유주의와 마음의 고고학〉, 〈고통의 감수성과 희망의 윤리〉, 〈여종의 젖과 눈물, 로봇-종의 팔다리: '사회적 신체'로서의 노비 정체성과 신분제의 역설〉, 〈표변(豹變)의 고전문학, 연구와 교육: 글로벌·디지털 환경·젠더감수성·(기계) 번역을 경유하여〉 등이 있다.

김현미

연세대학교 문화인류학과 교수. 주요 연구 분야는 젠더의 정치경제학, 노동, 이주자와 난민, 생태 문제다. 지은 책으로 《글로벌 시대의 문화번역》, 《우리는 모두 집을 떠난다: 한국에서 이주자로 살아가기》, 《페미니스트 라이프스타일》, 《우리 모두 조금 낯선 사람들》(공저), 《젠더와 사회》(공저), 《코로나 시대의 페미니즘》(공저), 《난민, 난민화되는 삶》(공저) 등이 있다.

박계리

국립통일교육원 교수. 미술사와 북한문화예술을 전공했다. 지은 책으로 《모더니티와 전통론》, 《북한미술, 분단미술》, 《북한 패션의 변화와 금기》, 《그림으로 떠나는 금강산 여행》, 《한(조선)반도 개념의 분단사: 문학예술편》(공저), 《KOREAN ART FROM 1953: COLLISION, INNOVATION, INTERACTION》(공저) 등이 있고, 주요 논문으로 〈'명성황후 발인반차도'와 발인 행렬〉, 〈김정은시대 '수령'색 조각상〉, 〈북한미술에서 리얼리즘 개념의 변화와 '전형론'〉, 〈북한의 선전화와 직관선동: 선전 선동의 내면화 과정 연구〉, 〈나미비아 영웅릉과 북한 만수대창작사〉 등이 있다.

이옥순

인도 델리대학교에서 인도사를 공부했고, 연세대 연구교수와 서강대 교수 그리고 (사)인도연구원 원장을 역임했다. 지은 책으로 《인도 현대사》, 《우리 안의 오리엔탈리즘》, 《인도에는 카레가 없다》, 《인도, 아름다움은 신과 같아》 등이 있으며, SERICEO와 같은 다양한 통로를 통해 강의와 글로써 무진장한 인도 문명을 소개하고 있다.